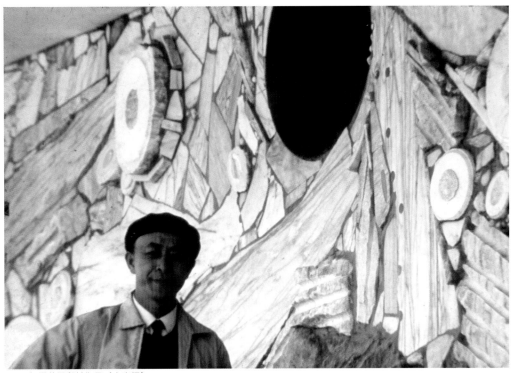

1970年楊英風與其作品〔太空行〕。

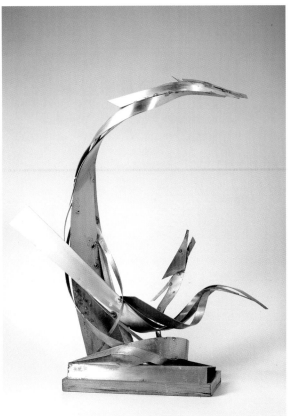

1970年楊英風攝於太魯閣峽谷。

1970年楊英風攝於日本。

楊英風　海龍　1970　不銹鋼

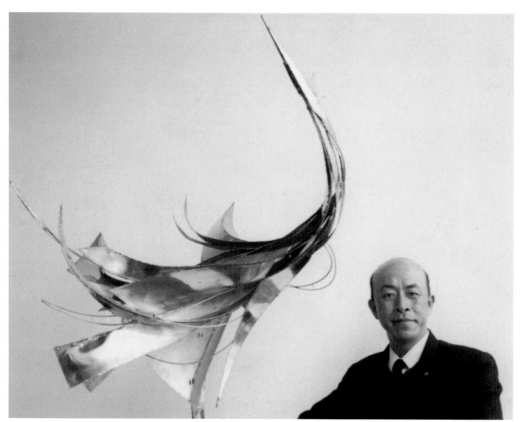

楊英風與〔鳳凰來儀〕模型。

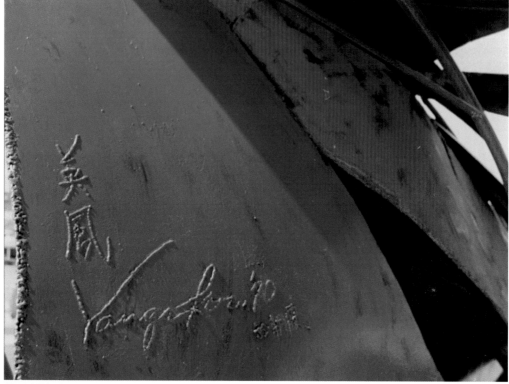

〔鳳凰來儀〕上的簽名。

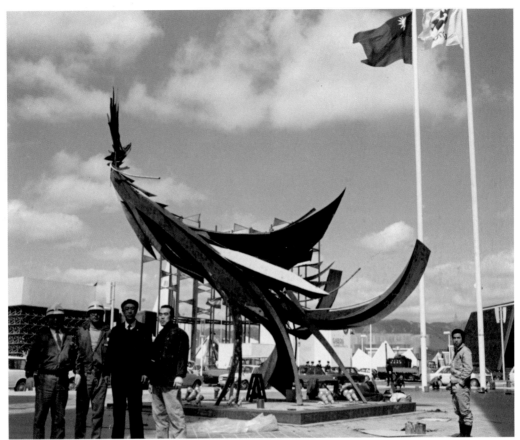

1970年楊英風（右二）與工作人員攝於其為大阪世界博覽會中國館所做的作品〔鳳凰來儀〕前。

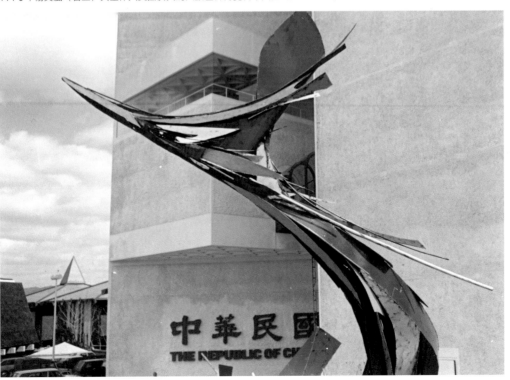

〔鳳凰來儀〕局部。

楊英風與家人攝於自宅前，約
1970年代。

楊英風　文華六器之一：天
1971　石　新加坡文華酒店

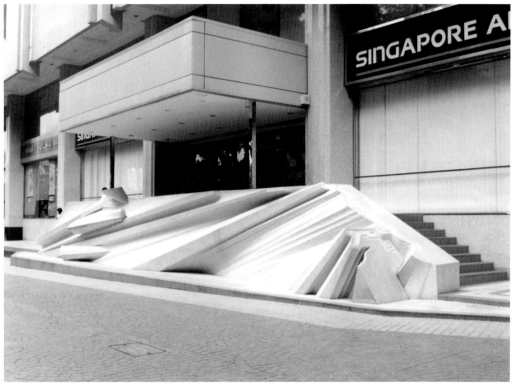

楊英風　玉宇壁　1971　大理石、水泥、鋼筋　新加坡文華酒店

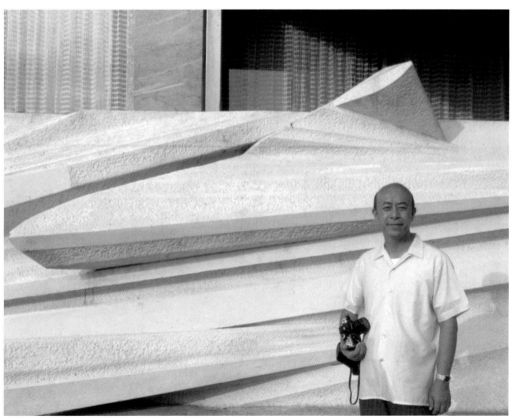

楊英風與〔玉宇壁〕。

1971年楊英風為新加坡雙林花園規畫案選擇要用的大理石。

新加坡雙林花園完成圖。

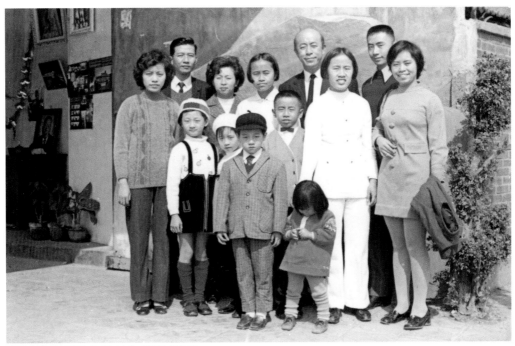

1972年春節楊英風（三排右二）與親友們合攝。

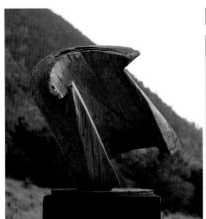

楊英風　太極（二）　1972　木

1972年楊英風與友人攝於關島景觀雕塑個展展場。

1972年楊英風攝於關島。

楊英風　東西門　1973　不銹鋼　紐約華爾街

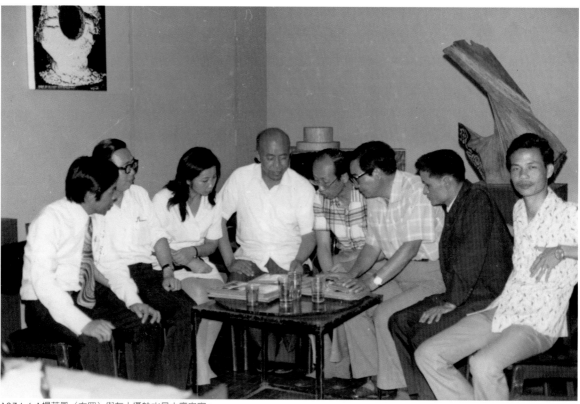

1974.6.1 楊英風（右四）與友人攝於水晶大廈自宅。

1974年楊英風與友人攝於舊金山。

1974年楊英風攝於舊金山西門企業公司前。

1974年楊英風攝於史波肯世界博覽會會場。

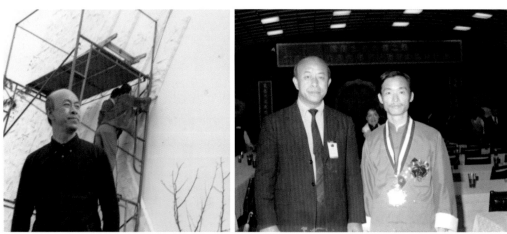

1974年楊英風攝於史波肯世界博覽會中國館旁，後為工作人員正在製作其所設計之〔大地春回〕浮雕。（左圖）
1976.12朱銘得第二屆國家文藝獎時與楊英風合攝。（右圖）

楊英風　風　1974　銅

1976.6楊英風攝於沙烏地阿拉伯。

1976.6楊英風與友人攝於沙烏地阿拉伯。

1976.6楊英風與友人攝於沙烏地阿拉伯ABHA。

1976.6楊英風攝於沙烏地阿拉伯HOFUF。

楊英風攝於日本，約1977-1979年。

楊英風攝於舊金山金門大橋前，約1977-1979年。

楊英風與友人朱海濤攝於舊金山，約1977-1979年。

楊英風攝於日本，約1977-1979年。

楊英風（左二）與度輪法師（右二）及比丘們攝於萬佛城，約 1977-1979 年。

楊英風（左一）與友人攝於萬佛城，約 1977-1979 年。

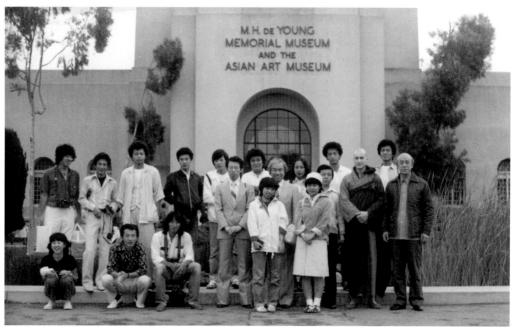

1978年法界大學與日本富山美術學校交流研習照片。右一為楊英風。

1978.3.19楊英風與友人攝於日本富山。（左圖）
1978.4.25楊英風攝於法界大學與日本富山美術工藝學校締結姐妹校的會場。（右圖）

1978年楊英風與日本富山美術工藝學校校長片桐幹雄合影。

1978年楊英風與那奇教授合影於萬佛城內。

1979.7.1楊英風（右六）為廣慈博愛院做的蔣公像揭幕後與親友留影。

楊英風　精誠　1979　不銹鋼　台北台灣科技大學

楊英風　梅花　1979　不銹鋼　台北國家大廈

楊英風全集

YUYU YANG CORPUS

第十七卷

Volume 17

研究集 II

Research Essay II

策畫／國立交通大學
主編／國立交通大學楊英風藝術研究中心
　　　財團法人楊英風藝術教育基金會
出版／藝術家出版社

感謝　APPRECIATE

國立交通大學	National Chiao Tung University
朱銘文教基金會	Nonprofit Organization Juming Culture and Education Foundation
新竹法源講寺	Hsinchu Fa Yuan Temple
新竹永修精舍	Hsinchu Yong Xiu Meditation Center
張榮發基金會	Yung-fa Chang Foundation
高雄麗晶診所	Kaohsiung Li-ching Clinic
典藏藝術家庭	Art & Collection Group
謝金河	Chin-ho Shieh
葉榮嘉	Yung-chia Yeh
許順良	Shun-liang Shu
麗寶文教基金會	Lilpao Foundation
許雅玲	Ya-Ling Hsu
杜隆欽	Long-Chin Tu
洪美銀	Mei-Yin Hong
劉宗雄	Liu Tzung Hsiung
捷拓科技股份有限公司	Minmax Technology Co., Ltd.
永達保險經紀人股份有限公司	Everpro Insurance Brokers Co., Ltd.
霍克國際藝術股份有限公司	Hoke Art Gallery
梵藝術	Fine Art Center
詹振芳	Chan Cheng Fang

對《楊英風全集》的大力支持及贊助

For your great advocacy and support to Yuyu Yang Corpus

楊英風全集

第十七卷

研究集 II

YUYU YANG CORPUS

Volume 17

Research Essay II

目 錄

目 錄

contents

目　錄

中央日報

中華民國六十二年三月二日

研究集 II
Research Essay II

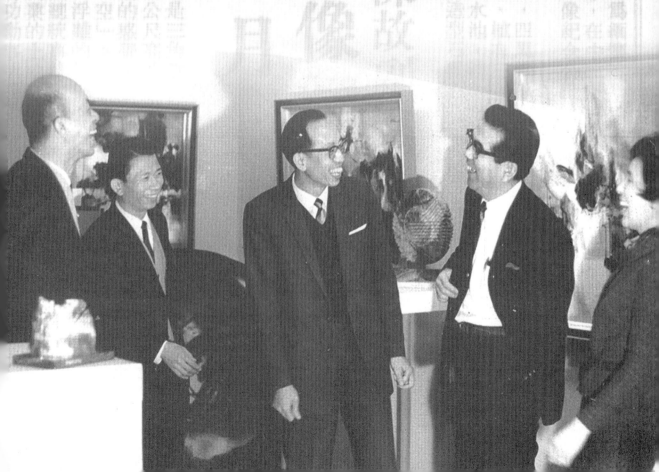

吳 序

　　一九九六年，楊英風教授為國立交通大學的一百週年校慶，製作了一座大型不鏽鋼雕塑〔緣慧潤生〕，從此與交大結緣。如今，楊教授十餘座不同時期創作的雕塑散佈在校園裡，成為交大賞心悅目的校園景觀。

　　一九九九年，為培養本校學生的人文氣質、鼓勵學校的藝術研究風氣，並整合科技教育與人文藝術教育，與楊英風藝術教育基金會共同成立了「楊英風藝術研究中心」，隸屬於交通大學圖書館，坐落於浩然圖書館內。在該中心指導下，由楊教授的後人與專業人才有系統地整理、研究楊教授為數可觀的、未曾公開的、珍貴的圖文資料。經過八個寒暑，先後完成了「影像資料庫建制」、「國科會計畫之楊英風數位美術館」、「文建會計畫之數位典藏計畫」等工作，同時總彙了一套《楊英風全集》，全集三十餘卷，正陸續出版中。《楊英風全集》乃歷載了楊教授一生各時期的創作風格與特色，是楊教授個人藝術成果的累積，亦堪稱為台灣乃至近代中國重要的雕塑藝術的里程碑。

　　整合科技教育與人文教育，是目前國內大學追求卓越、邁向顛峰的重要課題之一，《楊英風全集》的編纂與出版，正是本校在這個課題上所作的努力與成果。

國立交通大學校長
2007 年 6 月 14 日

Preface I

June 14, 2007

In 1996, to celebrate the 100th anniversary of the National Chiao Tung University, Prof. Yuyu Yang created a large scale stainless steel sculpture named Grace Bestowed on Human Beings. This was the beginning of the relationship between the University and Prof. Yang. Presently there are more than ten pieces of Prof. Yang's sculptures helping to create a pleasant environment within the campus.

In 1999, in order to encourage the students' understanding of humanity, to encourage academic research in artistic fields, and to integrate technology with humanity and art education, National Chiao Tung University, cooperating with Yuyu Yang Art Education Foundation, established Yuyu Yang Art Research Center which is located in Hao Ran Library, underneath National Chiao Tung University Library. With the guidance of the Center, Prof. Yang's descendants and some experts systematically compiled the sizeable and precious documents which had never shown to the public. After eight years, several projects had been completed, including the Establishment of Image Database, Yuyu Yang Digital Art Museum organized by the National Science Council, Yuyu Yang Digital Archives Program organized by the Council for Culture Affairs. Currently, *Yuyu Yang Corpus* consisting of 30 planned volumes is in the process of being published. *Yuyu Yang Corpus* is the fruit of Prof. Yang's artistic achievement, in which the styles and distinguishing features of his creation are compiled. It is an important milestone for sculptural art in Taiwan and in contemporary China.

In order to pursuit perfection and excellence, domestic and foreign universities are eager to integrate technology with humanity and art education. *Yuyu Yang Corpus* is a product of this aspiration.

President of
National Chiao Tung University
Chung-yu Wu

13

張 序

　　國立交通大學向來以理工聞名，是眾所皆知的事，但在二十一世紀展開的今天，科技必須和人文融合，才能創造新的價值，帶動文明的提昇。

　　個人主持校務期間，孜孜於如何將人文引入科技領域，使成為科技創發的動力，也成為心靈豐美的泉源。

　　一九九四年，本校新建圖書館大樓接近完工，偌大的資訊廣場，需要一些藝術景觀的調和，我和雕塑大師楊英風教授相識十多年，遂推薦大師為交大作出曠世作品，終於一九九六年完成以不銹鋼成型的巨大景觀雕塑〔緣慧潤生〕，也成為本校建校百周年的精神標竿。

　　隔年，楊教授即因病辭世，一九九九年蒙楊教授家屬同意，將其畢生創作思維的各種文獻史料，移交本校圖書館，成立「楊英風藝術研究中心」，並於二○○○年舉辦「人文·藝術與科技——楊英風國際學術研討會」及回顧展。這是本校類似藝術研究中心，最先成立的一個；也激發了日後「漫畫研究中心」、「科技藝術研究中心」、「陳慧坤藝術研究中心」的陸續成立。

　　「楊英風藝術研究中心」正式成立以來，在財團法人楊英風藝術教育基金會董事長寬謙師父的協助配合下，陸續完成「楊英風數位美術館」、「楊英風文獻典藏室」及「楊英風電子資料庫」的建置；而規模龐大的《楊英風全集》，構想始於二○○一年，原本希望在二○○二年年底完成，作為教授逝世五周年的獻禮。但由於內容的豐碩龐大，經歷近五年的持續工作，終於在二○○五年年底完成樣書編輯，正式出版。而這個時間，也正逢楊教授八十誕辰的日子，意義非凡。

　　這件歷史性的工作，感謝本校諸多同仁的支持、參與，尤其原先擔任校外諮詢委員也是國內知名的美術史學者蕭瓊瑞教授，同意出任《楊英風全集》總主編的工作，以其歷史的專業，使這件工作，更具史料編輯的系統性與邏輯性，在此一併致上謝忱。

　　希望這套史無前例的《楊英風全集》的編成出版，能為這塊土地的文化累積，貢獻一份心力，也讓年輕學子，對文化的堅持、創生，有相當多的啓發與省思。

國立交通大學前校長　張俊彥

14

Preface II

National Chiao Tung University is renowned for its sciences. As the 21ˢᵗ century begins, technology should be integrated with humanities and it should create its own value to promote the progress of civilization.

Since I led the school administration several years ago, I have been seeking for many ways to lead humanities into technical field in order to make the cultural element a driving force to technical innovation and make it a fountain to spiritual richness.

In 1994, as the library building construction was going to be finished, its spacious information square needed some artistic grace. Since I knew the master of sculpture Prof. Yuyu Yang for more than ten years, he was commissioned this project. The magnificent stainless steel environmental sculpture "Grace Bestowed on Human Beings" was completed in 1996, symbolizing the NCTU's centennial spirit.

The next year, Prof. Yuyu Yang left our world due to his illness. In 1999, owing to his beloved family's generosity, the professor's creative legacy in literary records was entrusted to our library. Subsequently, Yuyu Yang Art Research Center was established. A seminar entitled "Humanities, Art and Technology - Yuyu Yang International Seminar" and another retrospective exhibition were held in 2000. This was the first art-oriented research center in our school, and it inspired several other research centers to be set up, including Caricature Research Center, Technological Art Research Center, and Hui-kun Chen Art Research Center.

After the Yuyu Yang Art Research Center was set up, the buildings of Yuyu Yang Digital Art Museum, Yuyu Yang Literature Archives and Yuyu Yang Electronic Databases have been systematically completed under the assistance of Kuan-chian Shi, the President of Yuyu Yang Art Education Foundation. The prodigious task of publishing the *Yuyu Yang Corpus* was conceived in 2001, and was scheduled to be completed by the and of 2002 as a memorial gift to mark the fifth anniversary of the passing of Prof. Yuyu Yang. However, it lasted five years to finish it and was published in the end of 2005 because of his prolific works.

The achievement of this historical task is indebted to the great support and participation of many members of this institution, especially the outside counselor and also the well-known art history Prof. Chong-ray Hsiao, who agreed to serve as the chief editor and whose specialty in history makes the historical records more systematical and logical.

We hope the unprecedented publication of the *Yuyu Yang Corpus* will help to preserve and accumulate cultural assets in Taiwan art history and will inspire our young adults to have more reflection and contemplation on culture insistency and creativity.

Former President of
National Chiao Tung University
Chun-yen Chang

楊 序

　　雖然很早就接觸過楊英風大師的作品，但是我和大師第一次近距離的深度交會，竟是在翻譯（包含審閱）楊英風的日文資料開始。由於當時有人推薦我來翻譯這些作品，因此這個邂逅真是非常偶然。

　　這些日文資料包括早年的日記、日本友人書信、日文評論等。閱讀楊英風的早年日記時，最令我感到驚訝的是，這日記除了可以了解大師早年的心靈成長過程，同時它也是彌足珍貴的史料。

　　從楊英風的早期日記中，除了得知大師中學時代赴北京就讀日本人學校的求學過程，更令人感到欽佩的就是，大師的堅強毅力與廣泛的興趣乃從中學時即已展現。由於日記記載得很詳細，我們可以看到每學期的課表、考試科目、學校的行事曆（包括戰前才有的「新嘗祭」、「紀元節」、「耐寒訓練」等行事）、當時的物價、自我勉勵的名人格言、作夢、家人以及劇場經營的動態等等。

　　在早期日記中，我認為最能展現大師風範的就是：對藝術的執著、堅強的毅力，以及廣泛、強烈的求知慾。

國立交通大學圖書館館長　

16

Preface III

I have known Mater Yang and his works for some time already. However, I have not had in-depth contact with Master Yang's works until I translated (and also perused) his archives in Japanese. Due to someone's recommendation, I had this chance to translate these works. It was surely an unexpected meeting.

These Japanese archives include his early diaries, letters from Japanese friends, and Japanese commentaries. When I read Yang's early diaries, I found out that the diaries are not only the record of his growing path, but also the precious historical materials for research.

In these diaries, it is learned how Yang received education at the Japanese high school in Bejing. Furthermore, it is admiring that Master Yang showed his resolute willpower and extensive interests when he was a high-school student. Because the diaries were careful written, we could have a brief insight of the activities at that time, such as the curriculums, subjects of exams, school's calendar (including Niiname-sai (Harvest Festival)) ,Kigen-sai (Empire Day),and cold-resistant trainings which only existed before the war (World War II)), prices of commodities, maxims for encouragement, his dreams, his families, the management of a theater, and so on.

In these diaries, several characters that performed Yang's absolute masterly caliber - his persistence of art, his perseverance, and the wide and strong desire to learn.

Director, National Chiao Tung University Library
Yung-Liang Yang

17

涓滴成海

楊英風先生是我們兄弟姊妹所摯愛的父親，但是我們小時候卻很少享受到這份天倫之樂。父親他永遠像個老師，隨時教導著一群共住在一起的學生，順便告訴我們做人處世的道理，從來不勉強我們必須學習與他相關的領域。誠如父親當年教導朱銘，告訴他：「你不要當第二個楊英風，而是當朱銘你自己」！

記得有位學生回憶那段時期，他說每天都努力著盡學生本分：「醒師前，睡師後」，卻是一直無法達成。因為父親整天充沛的工作狂勁，竟然在年輕的學生輩都還找不到對手呢！這樣努力不懈的工作熱誠，可以說維持到他逝世之前，終其一生始終如此，這不禁使我們想到：「一分天才，仍須九十九分的努力」這句至理名言！

父親的感情世界是豐富的，但卻是內斂而深沉的。應該是源自於孩提時期對母親不在身邊而充滿深厚的期待，直至小學畢業終於可以投向母親懷抱時，卻得先與表姊定親，又將少男奔放的情懷給鎖住了。無怪乎當父親被震懾在大同雲崗大佛的腳底下的際遇，從此縱情於佛法的領域。從父親晚年回顧展中「向來回首雲崗處，宏觀震懾六十載」的標題，及畢生最後一篇論文〈大乘景觀論〉，更確切地明白佛法思想是他創作的活水源頭。我的出家，彌補了父親未了的心願，出家後我們父女竟然由於佛法獲得深度的溝通，我也經常慨歎出家後我更理解我的父親，原來他是透過內觀修行，掘到生命的泉源，所以創作簡直是隨手捻來，件件皆是具有生命力的作品。

面對上千件作品，背後上萬件的文獻圖像資料，這是父親畢生創作，幾經遷徙殘留下來的珍貴資料，見證著台灣美術史發展中，不可或缺的一塊重要領域。身為子女的我們，正愁不知如何正確地將這份寶貴的公共文化財，奉獻給社會與眾生之際，國立交通大學張俊彥校長適時地出現，慨然應允與我們基金會合作成立「楊英風藝術研究中心」，企圖將資訊科技與人文藝術作最緊密的結合。先後完成了「楊英風數位美術館」、「楊英風文獻典藏室」與「楊英風電子資料庫」，而規模最龐大、最複雜的是《楊英風全集》，則整整戮力近五年，才於 2005 年年底出版第一卷。

在此深深地感恩著這一切的因緣和合，張前校長俊彥、蔡前副校長文祥、楊前館長維邦、林前教務長振德，以及現任校長吳重雨教授、圖書館劉館長美君的全力支援，編輯小組諮詢委員會十二位專家學者的指導。蕭瓊瑞教授擔任總主編，李振明教授及助理張俊哲先生擔任美編指導，本研究中心的同仁鈴如、瑋鈴、慧敏擔任分冊主編，還有過去如海、怡勳、美璟、秀惠、盈龍與珊珊的投入，以及家兄嫂奉琛及維妮與法源講寺的支持和幕後默默的耕耘者，更感謝朱銘先生在得知我們面對《楊英風全集》龐大的印刷經費相當困難時，慨然捐出十三件作品，價值新台幣六百萬元整，以供義賣。還有在義賣過程中所有贊助者的慷慨解囊，更促成了這幾乎不可能的任務，才有機會將一池靜靜的湖水，逐漸匯集成大海般的壯闊。

<div style="text-align: right">

楊英風藝術教育基金會
董事長　釋寬謙

</div>

Little Drops Make An Ocean

Yuyu Yang was our beloved father, yet we seldom enjoyed our happy family hours in our childhoods. Father was always like a teacher, and was constantly teaching us proper morals, and values of the world. He never forced us to learn the knowledge of his field, but allowed us to develop our own interests. He also told Ju Ming, a renowned sculptor, the same thing that "Don't be a second Yuyu Yang, but be yourself !"

One of my father's students recalled that period of time. He endeavored to do his responsibility - awake before the teacher and asleep after the teacher. However, it was not easy to achieve because of my father's energetic in work and none of the student is his rival. He kept this enthusiasm till his death. It reminds me of a proverb that one percent of genius and ninety nine percent of hard work leads to success.

My father was rich in emotions, but his feelings were deeply internalized. It must be some reasons of his childhood. He looked forward to be with his mother, but he couldn't until he graduated from the elementary school. But at that moment, he was obliged to be engaged with his cousin that somehow curtailed the natural passion of a young boy. Therefore, it is understandable that he indulged himself with Buddhism. We could clearly understand that the Buddha dharma is the fountain of his artistic creation from the headline - "Looking Back at Yuen-gang, Touching Heart for Sixty Years" of his retrospective exhibition and from his last essay "Landscape Thesis". My forsaking of the world made up his uncompleted wishes. I could have deep communication through Buddhism with my father after that and I began to understand that my father found his fountain of life through introspection and Buddhist practice. So every piece of his work is vivid and shows the vitality of life.

Father left behind nearly a thousand pieces of artwork and tens of thousands of relevant documents and graphics, which are preciously preserved after the migration. These works are the painstaking efforts in his lifetime and they constitute a significant part of contemporary art history. While we were worrying about how to donate these precious cultural legacies to the society, Mr. Chun-yen Chang, President of National Chiao Tung University, agreed to collaborate with our foundation in setting up Yuyu Yang Art Research Center with the intention of integrating information technology with art. As a result, Yuyu Yang Digital Art Museum, Yuyu Yang Literature Archives and Yuyu Yang Electronic Databases have been set up. But the most complex and prodigious was the *Yuyu Yang Corpus*; it took five whole years.

We owe a great deal to the support of NCTU's former president Chun-yen Chang, former vice president Wen-hsiang Tsai, former library director Wei-bang Yang, former dean of academic Cheng-te Lin and NCTU's president Chung-yu Wu, library director Mei-chun Liu as well as the direction of the twelve scholars and experts that served as the editing consultation. Prof. Chong-ray Hsiao is the chief editor. Prof. Cheng-ming Lee and assistant Jun-che Chang are the art editor guides. Ling-ju, Wei-ling and Hui-ming in the research center are volume editors. Ru-hai, Yi-hsun, Mei-jing, Xiu-hui, Ying-long and Shan-shan also joined us, together with the support of my brother Fong-sheng, sister-in-law Wei-ni, Fa Yuan Temple, and many other contributors. Moreover, we must thank Mr. Ju Ming. When he knew that we had difficulty in facing the huge expense of printing *Yuyu Yang Corpus*, he donated thirteen works that the entire value was NTD 6,000, 000 liberally for a charity bazaar. Furthermore, in the process of the bazaar, all of the sponsors that made generous contributions helped to bring about this almost impossible mission. Thus scattered bits and pieces have been flocked together to form the great majesty.

President of
Yuyu Yang Art Education Foundation
Kuan-Chian Shi

Kuan - Chian Shi

爲歷史立一巨石—關於《楊英風全集》

在戰後台灣美術史上，以藝術材料嘗試之新、創作領域橫跨之廣、對各種新知識、新思想探討之勤，並因此形成獨特見解、創生鮮明藝術風貌，且留下數量龐大的藝術作品與資料者，楊英風無疑是獨一無二的一位。在國立交通大學支持下編纂的《楊英風全集》，將證明這個事實。

視楊英風為台灣的藝術家，恐怕還只是一種方便的說法。從他的生平經歷來看，這位出生成長於時代交替夾縫中的藝術家，事實上，足跡橫跨海峽兩岸以及東南亞、日本、歐洲、美國等地。儘管在戰後初期，他曾任職於以振興台灣農村經濟為主旨的《豐年》雜誌，因此深入農村，也創作了為數可觀的各種類型的作品，包括水彩、油畫、雕塑，和大批的漫畫、美術設計等等；但在思想上，楊英風絕不是一位狹隘的鄉土主義者，他的思想恢宏、關懷廣闊，是一位具有世界性視野與氣度的傑出藝術家。

一九二六年出生於台灣宜蘭的楊英風，因父母長年在大陸經商，因此將他託付給姨父母撫養照顧。一九四〇年楊英風十五歲，隨父母前往中國北京，就讀北京日本中等學校，並先後隨日籍老師淺井武、寒川典美，以及旅居北京的台籍畫家郭柏川等習畫。一九四四年，前往日本東京，考入東京美術學校建築科；不過未久，就因戰爭結束，政局變遷，而重回北京，一面在京華美術學校西畫系，繼續接受郭柏川的指導，同時也考取輔仁大學教育學院美術系。唯戰後的世局變動，未及等到輔大畢業，就在一九四七年返台，自此與大陸的父母兩岸相隔，無法見面，並失去經濟上的奧援，長達三十多年時間。隻身在台的楊英風，短暫在台灣大學植物系從事繪製植物標本工作後，一九四八年，考入台灣省立師範學院藝術系（今台灣師大美術系），受教溥心畬等傳統水墨畫家，對中國傳統繪畫思想，開始有了瞭解。唯命運多舛的楊英風，仍因經濟問題，無法在師院完成學業。一九五一年，自師院輟學，應同鄉畫壇前輩藍蔭鼎之邀，至農復會《豐年》雜誌擔任美術編輯，此一工作，長達十一年；不過在這段時間，透過他個人的努力，開始在台灣藝壇展露頭角，先後獲聘為中國文藝協會民俗文藝委員會常務委員（1955-）、教育部美育委員會委員（1957-）、國立歷史博物館推廣委員（1957-）、巴西聖保羅雙年展參展作品評審委員（1957-）、第四屆全國美展雕塑組審查委員（1957-）等等，並在一九五九年，與一些具創新思想的年輕人組成日後影響深遠的「現代版畫會」。且以其聲望，被推舉為當時由國內現代繪畫團體所籌組成立的「中國現代藝術中心」召集人；可惜這個藝術中心，因著名的政治疑雲「秦松事件」（作品被疑為與「反蔣」有關），而宣告夭折（1960）。不過楊英風仍在當年，盛大舉辦他個人首次重要個展於國立歷史博物館，並在隔年（1961），獲中國文藝協會雕塑獎，也完成他的成名大作——台中日月潭教師會館大型浮雕壁畫群。

一九六一年，楊英風辭去《豐年》雜誌美編工作，一九六二年受聘擔任國立台灣藝術專科學校（今台灣藝大）美術科兼任教授，培養了一批日後活躍於台灣藝術界的年輕雕塑家。一九六三年，他以北平輔仁大學校友會代表身份，前往義大利羅馬，並陪同于斌主教晉見教宗保祿六世；此後，旅居義大利，直至一九六六年。期間，他創作了大批極為精彩的街頭速寫作品，並在米蘭舉辦個展，展出四十多幅版畫與十件雕塑，均具相當突出的現代風格。此外，他又進入義大利國立造幣雕刻專門學校研究銅章雕刻；返國後，舉辦「義大

利銅章雕刻展」於國立歷史博物館，是台灣引進銅章雕刻的先驅人物。同年（1966），獲得第四屆全國十大傑出青年金手獎榮譽。

隔年（1967），楊英風受聘擔任花蓮大理石工廠顧問，此一機緣，對他日後大批精釆創作，如「山水」系列的激發，具直接的影響；但更重要者，是開啓了日後花蓮石雕藝術發展的契機，對台灣東部文化產業的提升，具有重大且深遠的貢獻。

一九六九年，楊英風臨危受命，在極短的時間，和有限的財力、人力限制下，接受政府委託，創作完成日本大阪萬國博覽會中華民國館的大型景觀雕塑〔鳳凰來儀〕。這件作品，是他一生重要的代表作之一，以大型的鋼鐵材質，形塑出一種飛翔、上揚的鳳凰意象。這件作品的完成，也奠定了爾後和著名華人建築師貝聿銘一系列的合作。貝聿銘正是當年中華民國館的設計者。

〔鳳凰來儀〕一作的完成，也促使楊氏的創作進入一個新的階段，許多來自中國傳統文化思想的作品，一一湧現。

一九七七年，楊英風受到日本京都觀賞雷射藝術的感動，開始在台灣推動雷射藝術，並和陳奇祿、毛高文等人，發起成立「中華民國雷射科藝推廣協會」，大力推廣科技導入藝術創作的觀念，並成立「大漢雷射科藝研究所」，完成於一九八〇的〔生命之火〕，就是台灣第一件以雷射切割機完成的雕刻作品。這件工作，引發了相當多年輕藝術家的投入參與，並在一九八一年，於圓山飯店及圓山天文台舉辦盛大的「第一屆中華民國國際雷射景觀雕塑大展」。

一九八六年，由於夫人李定的去世，與愛女漢珩的出家，楊英風的生命，也轉入一個更為深沈內蘊的階段。一九八八年，他重遊洛陽龍門與大同雲岡等佛像石窟，並於一九九〇年，發表〈中國生態美學的未來性〉於北京大學「中國東方文化國際研討會」；〈楊英風教授生態美學語錄〉也在《中時晚報》、《民眾日報》等媒體連載。同時，他更花費大量的時間、精力，為美國萬佛城的景觀、建築，進行規畫設計與修建工程。

一九九三年，行政院頒發國家文化獎章，肯定其終生的文化成就與貢獻。同年，台灣省立美術館為其舉辦「楊英風一甲子工作紀錄展」，回顧其一生創作的思維與軌跡。一九九六年，大型的「呦呦楊英風景觀雕塑特展」，在英國皇家雕塑家學會邀請下，於倫敦查爾西港區戶外盛大舉行。

一九九七年八月，「楊英風大乘景觀雕塑展」在著名的日本箱根雕刻之森美術館舉行。兩個月後，這位將一生生命完全貢獻給藝術的傑出藝術家，因病在女兒出家的新竹法源講寺，安靜地離開他所摯愛的人間，回歸宇宙渾沌無垠的太初。

作為一位出生於日治末期、成長茁壯於戰後初期的台灣藝術家，楊英風從一開始便沒有將自己設定在任何一個固定的畫種或創作的類型上，因此除了一般人所熟知的雕塑、版畫外，即使油畫、攝影、雷射藝術，乃至一般視為「非純粹藝術」的美術設計、插畫、漫畫等，都留下了大量的作品，同時也都呈顯了一定的藝術質地與品味。楊英風是一位站在鄉土、貼近生活，卻又不斷追求前衛、時時有所突破、超越的全方位藝術家。

一九九四年，楊英風曾受邀為國立交通大學新建圖書館資訊廣場，規畫設計大型景觀雕塑〔緣慧潤生〕，這件作品在一九九六年完成，作為交大建校百週年紀念。

一九九九年，也是楊氏辭世的第二年，交通大學正式成立「楊英風藝術研究中心」，並與財團法人楊英風藝術教育基金會合作，在國科會的專案補助下，於二○○○年開始進行「楊英風數位美術館」建置計畫；隔年，進一步進行「楊英風文獻典藏室」與「楊英風電子資料庫」的建置工作，並著手《楊英風全集》的編纂計畫。

二○○二年元月，個人以校外諮詢委員身份，和林保堯、顏娟英等教授，受邀參與全集的第一次諮詢委員會；美麗的校園中，散置著許多楊英風各個時期的作品。初步的《全集》構想，有三巨冊，上、中冊為作品圖錄，下冊為楊氏日記、工作週記與評論文字的選輯和年表。委員們一致認為：以楊氏一生龐大的創作成果和文獻史料，採取選輯的方式，有違《全集》的精神，也對未來史料的保存與研究，有所不足，乃建議進行更全面且詳細的搜羅、整理與編輯。

由於這是一件龐大的工作，楊英風藝術教育教基金會的董事長寬謙法師，也是楊英風的三女，考量林保堯、顏娟英教授的工作繁重，乃商洽個人前往交大支援，並徵得校方同意，擔任《全集》總主編的工作。

個人自二○○二年二月起，每月最少一次由台南北上，參與這項工作的進行。研究室位於圖書館地下室，與藝文空間比鄰，雖是地下室，但空曠的設計，使得空氣、陽光充足。研究室內，現代化的文件櫃與電腦設備，顯示交大相關單位對這項工作的支持。幾位學有專精的專任研究員和校方支援的工讀生，面對龐大的資料，進行耐心的整理與歸檔。工作的計畫，原訂於二○○二年年底告一段落，但資料的陸續出土，從埔里楊氏舊宅和台北的工作室，又搬回來大批的圖稿、文件與照片。楊氏對資料的蒐集、記錄與存檔，直如一位有心的歷史學者，恐怕是台灣，甚至海峽兩岸少見的一人。他的史料，也幾乎就是台灣現代藝術運動最重要的一手史料，將提供未來研究者，瞭解他個人和這個時代最重要的依據與參考。

《全集》最後的規模，超出所有參與者原先的想像。全部內容包括兩大部份：即創作篇與文件篇。創作篇的第1至5卷，是巨型圖版畫冊，包括第1卷的浮雕、景觀浮雕、雕塑、景觀雕塑，與獎座，第2卷的版畫、繪畫、雷射，與攝影；第3卷的素描和速寫；第4卷的美術設計、插畫與漫畫；第5卷除大事年表和一篇介紹楊氏創作經歷的專文外，則是有關楊英風的一些評論文字、日記、剪報、工作週記、書信，與雕塑創作過程、景觀規畫案、史料、照片等等的精華選錄。事實上，第5卷的內容，也正是第二部份文件篇的內容的選輯，而文卷篇的詳細內容，總數多達十八冊，包括：文集三冊、研究集五冊、早年日記一冊、工作札記二冊、書信四冊、史料圖片二冊，及一冊較為詳細的生平年譜。至於創作篇的第6至12卷，則完全是景觀規畫案；楊英風一生亟力推動「景觀雕塑」的觀念，因此他的景觀規畫，許多都是「景觀雕塑」觀念下的一種延伸與擴大。這些規畫案有完成的，也有未完成的，但都是楊氏心血的結晶，保存下來，做為後進研究參考的資料，也期待某些案子，可以獲得再生、實現的契機。

本卷為《楊英風全集》第17卷，也是「研究集」的第2卷，主要是搜集歷來學者、評論家，和媒體對楊英風的各種評介及報導。由於數量龐大，本卷收錄一九七〇年以迄一九七九年間的文章。

收錄在「研究集」中的文章，可以分為兩類，一類固然是針對楊英風本人而寫的評論或介紹，一類則是在介紹聯展中，部份提及楊英風的名字及作品。後一類的文章，或許在論及楊氏的文字上，有長有短，但基於研究上的需求，在編輯時，仍儘可能的保存下來。

大部份文章，都來自楊氏本人生前細心的剪報、收集；少部份是由研究中心的同仁，找尋收錄。有一些文章，由於當時遺漏了出處的註記，因此明確的出版時、地，無從查考，還有賴未來的繼續補正。

文章大抵按年代排列，目前收錄在本卷中的，計有一九七〇年代的一百四十九篇。對於這些作者，我們表達最深的敬意與謝意，某些未能親自致意、徵求同意收錄的，還期望站在對藝術家本人的愛護與支持的立場上，給予原諒及包容。

個人參與交大楊英風藝術研究中心的《全集》編纂，是一次美好的經歷。許多個美麗的夜晚，住在圖書館旁招待所，多風的新竹、起伏有緻的交大校園，從初春到寒冬，都帶給個人難忘的回憶。而幾次和張校長俊彥院士夫婦與學校相關主管的集會或餐聚，也讓個人對這個歷史悠久而生命常青的學校，留下深刻的印象。在對人文高度憧憬與尊重的治校理念下，張校長和相關主管大力支持《楊英風全集》的編纂工作，已為台灣美術史，甚至文化史，留下一座珍貴的寶藏；也像在茂密的藝術森林中，立下一塊巨大的磐石，美麗的「夢之塔」，將在這塊巨石上，昂然矗立。

個人以能參與這件歷史性的工程而深感驕傲，尤其感謝研究中心同仁，包括鈴如、瑋鈴、慧敏，和已經離職的怡勳、美璟、如海、盈龍、秀惠、珊珊的全力投入與配合。而八師父（寬謙法師）、奉琛、維妮，為父親所付出的一切，成果歸於全民共有，更應致上最深沈的敬意。

總主編 蕭瓊瑞

23

A Monolith in History :
About The *Yuyu Yang Corpus*

The attempt of new art materials, the width of the innovative works, the diligence of probing into new knowledge and new thoughts, the uniqueness of the ideas, the style of vivid art, and the collections of the great amount of art works prove that Yuyu Yang was undoubtedly the unique one In Taiwan art history of post World War II. We can see many proofs in *Yuyu Yang Corpus*, which was compiled with the support of the National Chiao Tung University.

Regarding Yuyu Yang as a Taiwanese artist is only a rough description. Judging from his background, he was born and grew up at the juncture of the changing times and actually traversed both sides of the Taiwan Straits, Japan, Europe and America. He used to be an employee at Harvest, a magazine dedicated to fostering Taiwan agricultural economy. He walked into the agricultural society to have a clear understanding of their lives and created numerous types of works, such as watercolor, oil paintings, sculptures, comics and graphic designs. But Yuyu Yang is not just a narrow minded localism in thinking. On the contrary, his great thinking and his open-minded makes him an outstanding artist with global vision and manner.

Yuyu Yang was born in Yilan, Taiwan, 1926, and was fostered by his aunt because his parents ran a business in China. In 1940, at the age of 15, he was leaving Beijing with his parents, and enrolled in a Japanese middle school there. He learned with Japanese teachers Asai Takesi, Samukawa Norimi, and Taiwanese painter Bo-chuan Kuo. He went to Japan in 1944, and was accepted to the Architecture Department of Tokyo School of Art, but soon returned to Beijing because of the political situation. In Beijing, he studied Western painting with Mr. Bo-chuan Kuo at Jin Hua School of Art. At this time, he was also accepted to the Art Department of Fu Jen University. Because of the war, he returned to Taiwan without completing his studies at Fu Jen University. Since then, he was separated from his parents and lost any financial support for more than three decades. Being alone in Taiwan, Yuyu Yang temporarily drew specimens at the Botany Department of National Taiwan University, and was accepted to the Fine Art Department of Taiwan Provincial Academy for Teachers (is today known as National Taiwan Normal University) in 1948. He learned traditional ink paintings from Mr. Hsin-yu Fu and started to know about Chinese traditional paintings. However, it's a pity that he couldn't complete his academic studies for the difficulties in economy. He dropped out school in 1951 and went to work as an art editor at *Harvest* magazine under the invitation of Mr. Ying-ding Lan, his hometown artist predecessor, for eleven years. During this period, because of his endeavor, he gradually gained attention in the art field and was nominated as a member of the standing committee of China Literary Society Folk Art Council (1955-), the Ministry of Education's Art Education Committee (1957-), the National Museum of History's Outreach Committee (1957-), the Sao Paulo Biennial Exhibition's Evaluation Committee (1957-), and the 4th Annual National Art Exhibition, Sculpture Division's Judging Committee (1957-), etc. In 1959, he founded the Modern Printmaking Society with a few innovative young artists. By this prestige, he was nominated the convener of Chinese Modern Art Center. Regrettably, the art center came to an end in 1960 due to the notorious political shadow - a so-called Qin-song Event (works were alleged of anti-Chiang). Nonetheless, he held his solo exhibition at the National Museum of History that year and won an award from the ROC Literary Association in 1961. At the same time, he completed the masterpiece of mural paintings at Taichung Sun Moon Lake Teachers Hall.

Yuyu Yang quit his editorial job of *Harvest* magazine in 1961 and was employed as an adjunct professor in Art Department of National Taiwan Academy of Arts (is today known as National Taiwan University of Arts) in 1962 and brought up some active young sculptors in Taiwan. In 1963, he accompanied Cardinal Bing Yu to visit Pope Paul VI in Italy, in the name of the delegation of Beijing Fu Jen University alumni society. Thereafter he lived in Italy until 1966.

During his stay in Italy, he produced a great number of marvelous street sketches and had a solo exhibition in Milan. The forty prints and ten sculptures showed the outstanding Modern style. He also took the opportunity to study bronze medal carving at Italy National Sculpture Academy. Upon returning to Taiwan, he held the exhibition of bronze medal carving at the National Museum of History. He became the pioneer to introduce bronze medal carving and won the Golden Hand Award of 4th Ten Outstanding Youth Persons in 1966.

In 1967, Yuyu Yang was a consultant at a Hualien marble factory and this working experience had a great impact on his creation of Lifescape Series hereafter. But the most important of all, he started the development of stone carving in Hualien and had a profound contribution on promoting the Eastern Taiwan culture business.

In 1969, Yuyu Yang was called by the government to create a sculpture under limited financial support and manpower in such a short time for exhibiting at the ROC Gallery at Osaka World Exposition. The outcome of a large environmental sculpture, "Advent of the Phoenix" was made of stainless steel and had a symbolic meaning of rising upward as Phoenix. This work also paved the way for his collaboration with the internationally renowned Chinese The completion of "Advent of the Phoenix" marked a new stage of Yuyu Yang's creation. Many works come from the Chinese traditional thinking showed up one by one.

In 1977, Yuyu Yang was touched and inspired by the laser music performance in Kyoto, Japan, and began to advocate laser art. He founded the Chinese Laser Association with Chi-lu Chen and Kao-wen Mao and China Laser Association, and pushed the concept of blending technology and art. "Fire of Life" in 1980, was the first sculpture combined with technology and art and it drew many young artists to participate in it. In 1981, the 1st Exhibition & Congress of the International Society for Laser Artland at the Grand Hotel and Observatory was held in Taipei.

In 1986, Yuyu Yang's wife Ding Lee passed away and her daughter Han-Yen became a nun. Yuyu Yang's life was transformed to an inner stage. He revisited the Buddha stone caves at Loyang Long-men and Datung Yuen-gang in 1988, and two years later, he published a paper entitled "The Future of Environmental Art in China" in a Chinese Oriental Culture International Seminar at Beijing University. The "Yuyu Yang on Ecological Aesthetics" was published in installments in China Times Express Column and Min Chung Daily. Meanwhile, he spent most time and energy on planning, designing, and constructing the landscapes and buildings of Wan-fo City in the USA.

In 1993, the Executive Yuan awarded him the National Culture Medal, recognizing his lifetime achievement and contribution to culture. Taiwan Museum of Fine Arts held the "The Retrospective of Yuyu Yang" to trace back the thoughts and footprints of his artistic career. In 1996, "Lifescape - The Sculpture of Yuyu Yang" was held in west Chelsea Harbor, London, under the invitation of the England's Royal Society of British Sculptors.

In August 1997, "Lifescape Sculpture of Yuyu Yang" was held at The Hakone Open-Air Museum in Japan. Two months later, the remarkable man who had dedicated his entire life to art, died of illness at Fayuan Temple in Hsinchu where his beloved daughter became a nun there.

Being an artist born in late Japanese dominion and grew up in early postwar period, Yuyu Yang didn't limit himself to any fixed type of painting or creation. Therefore, except for the well-known sculptures and wood prints, he left a great amount of works having certain artistic quality and taste including oil paintings, photos, laser art, and the so-called "impure art": art design, illustrations and comics. Yuyu Yang is the omni-bearing artist who approached the native land, got close to daily life, pursued advanced ideas and got beyond himself.

In 1994, Yuyu Yang was invited to design a Lifescape for the new library information plaza of National Chiao Tung

University. This "Grace Bestowed on Human Beings", completed in 1996, was for NCTU's centennial anniversary.

In 1999, two years after his death, National Chiao Tung University formally set up Yuyu Yang Art Research Center, and cooperated with Yuyu Yang Foundation. Under special subsidies from the National Science Council, the project of building Yuyu Yang Digital Art Museum was going on in 2000. In 2001, Yuyu Yang Literature Archives and Yuyu Yang Electronic Databases were under construction. Besides, *Yuyu Yang Corpus* was also compiled at the same time.

At the beginning of 2002, as outside counselors, Prof. Bao-yao Lin, Juan-ying Yan and I were invited to the first advisory meeting for the publication. Works of each period were scattered in the campus. The initial idea of the corpus was to be presented in three massive volumes - the first and the second one contains photos of pieces, and the third one contains his journals, work notes, commentaries and critiques. The committee reached into consensus that the form of selection was against the spirit of a complete collection, and will be deficient in further studying and preserving; therefore, we were going to have a whole search and detailed arrangement for Yuyu Yang's works.

It is a tremendous work. Considering the heavy workload of Prof. Bao-yao Lin and Juan-ying Yan, Kuan-chian Shih, the President of Yuyu Yang Art Education Foundation and the third daughter of Yuyu Yang, recruited me to help out. With the permission of the NCTU, I was served as the chief editor of *Yuyu Yang Corpus*.

I have traveled northward from Tainan to Hsinchu at least once a month to participate in the task since February 2002. Though the research room is at the basement of the library building, adjacent to the art gallery, its spacious design brings in sufficient air and sunlight. The research room equipped with modern filing cabinets and computer facilities shows the great support of the NCTU. Several specialized researchers and part-time students were buried in massive amount of papers, and were filing all the data patiently. The work was originally scheduled to be done by the end of 2002, but numerous documents, sketches and photos were sequentially uncovered from the workroom in Taipei and the Yang's residence in Puli. Yang is like a dedicated historian, filing, recording, and saving all these data so carefully. He must be the only one to do so on both sides of the Straits. The historical archives he compiled are the most important firsthand records of Taiwanese Modern Art movement. And they will provide the researchers the references to have a clear understanding of the era as well as him.

The final version of the *Yuyu Yang Corpus* far surpassed the original imagination. It comprises two major parts - Artistic Creation and Archives. Volume I to V in Artistic Creation Section is a large album of paintings and drawings, including Volume I of embossment, lifescape embossment, sculptures, lifescapes, and trophies; Volume II of prints, drawings, laser works and photos; Volume III of sketches; Volume IV of graphic designs, illustrations and comics; Volume V of chronology charts, an essay about his creative experience and some selections of Yang's critiques, journals, newspaper clippings, weekly notes, correspondence, process of sculpture creation, projects, historical documents, and photos. In fact, the content of Volume V is exactly a selective collection of Archives Section, which consists of 18 detailed Books altogether, including 3 Books of literature, 5 Books of research, 1 Book of early journals, 2 Books of working notes, 4 Books of correspondence, 2 Books of historical pictures, and 1 Book of biographic chronology. Volumes VI to XII in Artistic Creation Section are about lifescape projects. Throughout his life, Yuyu Yang advocated the concept of "lifescape" and many of his projects are the extension and augmentation of such concept. Some of these projects were completed, others not, but they are all fruitfulness of his creativity. The preserved documents can be the reference for further study. Maybe some of these projects may come true some day.

This volume, the 17th one of *Yuyu Yang Corpus* and also the second volume of "study collections," collects every

commentary and report of Yuyu Yang from scholars, commentators or mass media. Because of its huge quantities, this volume collects the articles from 1970 to 1979.

The articles collected in "study collections" can be separated into two categories. One is comment or introduction of Yuyu Yang and the other is the one partly refer to Yuyu Yang's name or work in introduction joint exhibition. Some articles of the later category might be long and some might be short, however, they are well preserved in compilation because of the need of study.

Most articles came from Yuyu Yang's careful newspaper cutting or collections before his death. Some articles were found and gathered by members of the research center. Some articles were lost reference then; therefore, the accurate time and place of the edition were hard to prove. It needs further correction.

The arrangement of articles is by year order. There are 149 writings collected in this volume in 1970's. We express our deep respects and appreciation to those authors. For those who couldn't be asked for approval, we hope your forgiveness and tolerance on the basis of cherishing and supporting the artist of Yuyu Yang.

It was a wonderful experience to participate in editing the Corpus for Yuyu Yang Art Research Center. I spent several beautiful nights at the guesthouse next to the library. From cold winter to early spring, the wind of Hsin-chu and the undulating campus of National Chiao Tung University left me an unforgettable memory. Many times I had the pleasure of getting together or dining with the school president Chun-yen Chang and his wife and other related administrative officers. The school's long history and its vitality made a deep impression on me. Under the humane principles, the president Chun-yen Chang and related administrative officers support to the *Yuyu Yang Corpus*. This corpus has left the precious treasure of art and culture history in Taiwan. It is like laying a big stone in the art forest. The "Tower of Dreams" will stand erect on this huge stone.

I am so proud to take part in this historical undertaking, and I appreciated the staff in the research center, including Ling-ju, Wei-ling, Hui-ming, those who left the office, Yi-hsun, Mei-jing, Lu-hai, Ying-long, Xiu-hui andShan-shan. Their dedication to the work impressed me a lot. What Master Kuan-chian Shih, Fong-sheng, and Wei-ni have done for their father belongs to the people and should be highly appreciated.

Chief Editor of the Yuyu Yung Corpus
Chong-ray Hsiao

Chong-ray Hsiao

編輯序言

　　楊英風逝世後留下了上萬筆的圖文資料，包括作品圖片、生平照、工作照、證書、公文、藍圖、書籍、書信、文章、報導……等，《楊英風全集》第16卷至第20卷即收錄楊氏生前相關之報導及評論文章，由總主編蕭瓊瑞老師定名統稱為「研究集」。

　　其實楊英風曾將其所寫之文章及相關報導、評論整理編印成冊，如《牛角掛書──楊英風景觀雕塑工作文摘資料簡輯》、《龍鳳涅盤──楊英風景觀雕塑資料簡輯》等書均是，但是這些書收錄的文章都有其特定的年代，無法概括全部。因此若要較全面且完整的呈現，勢必要重新整理所有的相關文章及報導。首先必須在資料堆中將與楊氏相關的報導及評論文章挑出，其次將每篇文章影印後分別裝入資料袋中，並依年代排列放置於櫃子裡，然後打字，再由工讀生做初步的校對，最後才由分冊主編進行再校對及文章的配圖，如此即完成了出版的前置作業。另外，為了怕還有遺漏的文章，則利用網路搜尋，並至圖書館影印存檔、打字，再收錄至書中。因此，雖不敢言「研究集」收錄了所有與楊英風相關的文章，但可以確定的是為目前收錄楊氏相關文章最豐富之書籍。

　　本冊為研究集的第二集，收錄的文章年代為一九七○至一九七九年。編輯時按照日期順序排列，文章的原始出處則列於每篇的文後。而往往同一事件的發生，有些報導式的文章大多雷同，未免重複，則擇一較全面且有代表性的呈現給讀者，其餘均列為相關報導，並記於文後，以便讀者日後找尋相關文章之用。再則，也有些文章重複發表於不同刊物，題名也不盡相同，則擇一較早發表者，其餘的也記於文後。此外，有些報導的內文與實際情形有所出入，編輯時則維持原樣，於文後再用註釋說明。

　　「研究集」的出版不但可以對研究或想了解楊氏一生事蹟的讀者有所幫助，並可見證一位終生立志為景觀藝術努力的藝術家奮鬥及成功的過程，無形中具有正面的教育意義。

　　感謝交大圖書館提供工讀生協助打字及校稿，最重要的是基金會董事長寬謙法師的支持及總編輯蕭瓊瑞老師的指導，讓此冊得以順利出版。

<div style="text-align:right">

楊英風藝術研究中心
研究員　賴鈴如

</div>

Editor's Preface

Yuyu Yang left thousands of documents in a variety of forms, including photos of his works, photos of his daily life, certificates, governmental papers, blueprints, books, articles, and news reports. In *Yuyu Yang Corpus* Volume 16 to Volume 20, readers can find news reports and commentaries referring to Yuyu Yang during his lifetime; the Chief Editor, Mr. Chong-ray Hsiao, entitled them as *Research Essay*.

As a matter of fact, Yuyu Yang compiled his articles, news reports as well as commentaries into books, like *Career Materials of Prof. Yuyu Yang-Lifescape Sculpture 1952-1988* and *Career Materials of Prof. Yuyu Yang-Lifescape Sculpture 1970-1991*. In these books, readers can obtain relevant articles of Yang's during the specific time; however, they will fail to locate the articles at which the dates are not included. Therefore, in order to document Yuyu Yang's life in many aspects in a comprehensive way, it was essential to re-collate all the existing pertinent articles and news reports. It took several steps to accomplish it. First, all of the applicable Yang's news reports and commentaries needed to be selected from the piles of files. Second, each article needed to be copied and saved into a documental envelope individually, and chronologically stored into the filing cabinets. Then, these precious documents needed to be typed into digital files, and then the work-study students performed the preliminary collation. Last, the editors had to carry out the second collation and to make sure the pictures were matched the articles. Above were the procedures of preceding operation. Furthermore, for the purpose of collecting all the articles in existence, we also searched on the internet. After going through the preceding operation shown above, the online articles were also embodied in the *Research Essay*. As a result, we do not know the *Research Essay* gathers all the correlative articles of Yuyu Yang; however, we are sure the *Essay* is the most complete album that collects both Yang's published and unpublished articles at the present time.

This book is the second volume of the *Research Essay*; readers can find the articles written between 1970 to 1979. Additionally, the Research Essay was edited chronologically. Each article was followed by its source. Generally speaking, there were many articles that might describe the same event. For fear of repeats, we selected only one article that was the most both important and comprehensive. For the convenience of readers' search, the rest articles were listed right after the selected one as relevant reports. What's more, we also found some articles were issued in different publications with different titles. We chose the article issued at the earliest time, and the rest were also listed after the article. More to this point, some news reports were not exactly the same as the reality. We maintained the contexts of the news reports; however, we added some explanatory notes after each report, if required.

The appearance of the *Research Essay* has imperceptibly presented positive educational significance. It is an important reference book for those who are doing research about Yuyu Yang. It is also an evidence of an artist who devoted his lifetime to landscape art; in addition, readers can get an insight into how his endeavors led him to the path of success.

A host friends and colleagues have been instrumental in bringing this book to fruition. I am hereby indebted to National Chiao Tung University Library, for their offering more manpower to assistant us in many ways, such as typing and proofreading the texts. Most important of all, I must thank President Kuan-chian Shi of Yuyu Yang Art Education Foundation who has been extremely supportive, and Mr. Chong-ray Hsiao who has been very kind in being our instructor.

Yuyu Yang Art Research Center
researcher
Ling Ju Lai

Ling-ju Lai

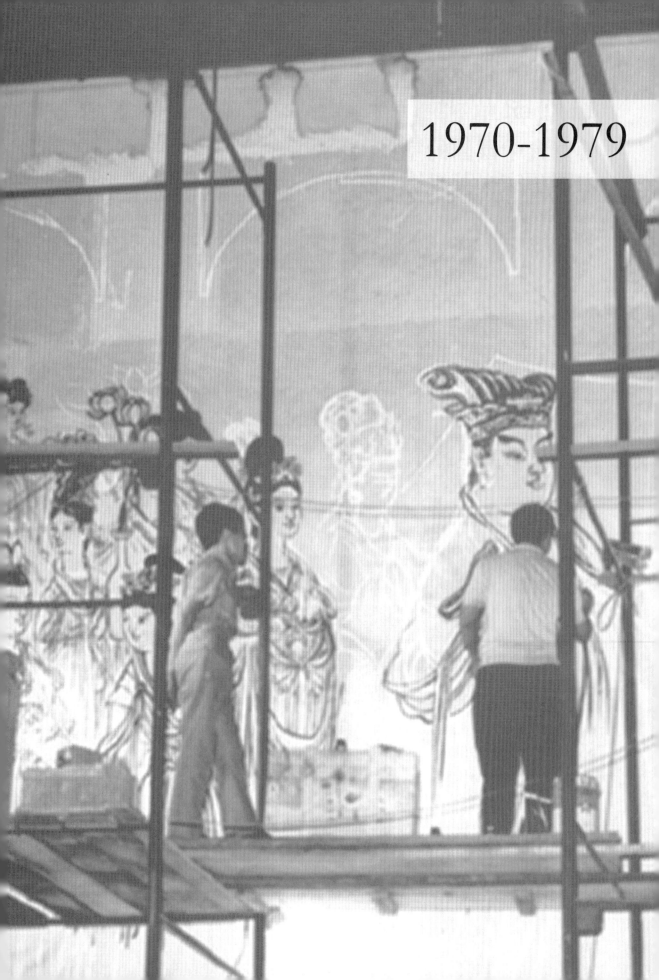

1970–1979

鳳凰與草書
博覽會中國館的室外裝飾
由雕塑家楊英風擔任設計

文／陳長華

一件風格別致的雕塑品，將成爲今年在大阪舉行的萬國博覽會中國館的室外裝飾。

這件雕塑品高十公尺，是由雕塑家楊英風擔任設計。

楊英風說，該作品是採類似鳳凰的造型，並以中國草書形式表達出來，鳳凰代表吉祥和古典之美，而草書則顯現線條的活潑和跳躍。

去年十一月間，楊英風接到有關單位的委託後，曾親自前往日本勘察會場，他一面做模型，一面找工廠，最後他做了八件模型並和日本著名的田島製作所洽談費用。

這件雕塑品據初步估計需要台幣三百多萬，楊英風所採用的材料是不銹鋼，此外並將配以台灣出品的玻璃以及電池鎂光燈做爲補充材料。

楊英風說，大阪地方緯度高，天晚得早，所以他所選用的材料是用來適合傍晚和夜間，當傍晚或夜間，聳立在中國館門前的這件雕塑品，由於不銹鋼如鏡般地發亮，同時又有玻璃和鎂光燈的裝飾，將會使中國館更耀目奪人。

雖然是一座雕塑品，但楊英風在主件旁邊還加添二、三個小附件，以增加趣味，他解釋說：在中國館的前方廣場即是活動道路的終站，參觀者一到活動道路終站時，這件雕塑品當可發揮吸引力，讓那些參觀者在該作品的吸引下而走進館內參觀。

楊英風表示，他的這件作品是「表現中國古代文化的濃縮而顯現出現代生活的思想」。他說，或許有人會認爲該作品太抽象，但他希望大家能信任他的想法和作法，因爲，面對著七十多國家所作的雕塑品，他將以比以往更謹愼的手法來完成代表中國人的雕塑品。

爲配合三月十五日博覽會開

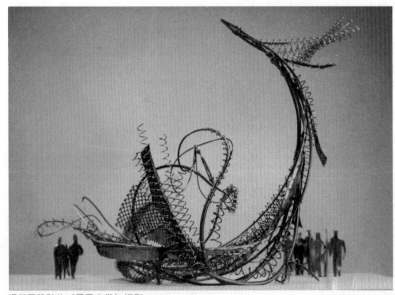

楊英風設計的〔鳳凰來儀〕模型。

幕，這件作品將在二月中完成，楊英風覺得我們對這件雕塑品的籌畫似乎太匆促。他說：至少在一年前便應該開始著手做這件事，因為雕塑品與一般工藝品不同，不是急就章可以完成的，他希望這個建議能做為下次我們參加博覽會的參考。

待博覽會閉幕後，中國館以及這件雕塑品將全部運回國內，並在一個適當地點做永久的保留，楊英風說這件作品將是他歷年來最難忘而值得紀念的。

楊英風下週又將啓程赴大阪監督這件作品的製作，這幾個月來他犧牲全部個人時間義務為這項工作努力。他說：在博覽會會場上，我們也有一件代表國家的雕塑品，這是我們每個人都應感到欣慰的事。

原載《聯合報》第1版，1970.1.18，台北：聯合報社

【相關報導】

1.〈大阪博覽會中國館　將建鳳凰來儀塑雕　有關單位業已同意楊英風構想　擬採用不銹鋼與銅鑄製〉《大華晚報》第2版，1970.2.11，台北：大華晚報社

2.〈步蠆倚杖看牛斗　銀漢遙應接鳳城　楊英風設計〔鳳凰來儀〕大阪博覽會中國館雕飾〉《台灣新生報》第6版，1970.2.15，台北：台灣新生報社

一九七〇年萬國博覽會中的中國館

文／陳小凌

「人類進步與諧調」是首次在亞洲舉行的萬國博覽會的主題，三月十五日在日本大阪市以北約十五公里的千里山揭幕的萬博會，來自全世界各地的文化、藝術與科學，都將用多采多姿的方式來表現，以追求人與人、人與環境、國與國之間的和諧，並表達人類對於追求福祉，發展文化的努力和成果，從而促進更多的合作，更大的進步。

中華民國參加日本萬國博覽會的主辦當局，對於中國館的規劃，邀請聞名國際的建築師貝聿銘主持設計，中國館有四千一百五十平方公尺，由兩座擎天的三角形建築構成，各高一百零八呎。館內有十間展覽室，陳列中國數千年來政治、文化、社會的演進情況，包羅甚廣。在積極進行中已接近完成的階段。

中國館位於博覽會場中心點，前後庭院地面將舖黃色地磚，後院池塘為藍色底，其間種植古松，如虯龍盤踞；建築物則全為白色，相互輝映。館前廣場，除兩隻高聳的旗桿，懸掛國旗及萬國博覽會會旗外，並置有一座富有中國風格的雕塑品，負責這項藝術創作的雕塑家楊英風，於本月十四日飛往大阪，監督這件將吸引萬千遊客步入中國館的藝術創作。

去年十一月間，楊英風接到有關單位委託後，曾親自前往日本勘察過會場，他一面做模型，一面找工廠，曾塑製十多件模型並數次往返東京與大阪之間，最後他選定了〔鳳凰來儀〕雕塑。楊英風說，鳳凰在中國傳說中，是一種神鳥，「五色備舉，出於東方君子之國，翱翔四海之外，過崑崙，飲砥柱，濯羽弱水，暮宿鳳穴，見則天下太寧。」在印度、阿拉伯、希臘、羅馬等地，也有鳳凰的傳說；據說在紀元前，阿拉伯有位國王去世，在皇宮中飼養的一隻已六百多年的鳳凰也同時去世。於是，臣民在同一天，將國王與鳳凰火葬，沒想到鳳凰被燒成的灰，被一陣風吹起，在空中又聚合變成了一隻年輕、漂亮的鳳凰，並且永遠青春，這正象徵著永恒、快樂、幸福、和平與華貴。這些寓意，也正吻合著博覽會與中國館所要表達的傳統與進步的主題。

〔鳳凰來儀〕雕塑選用的材質是不銹鋼，主題鳳的大小是高九公尺，寬八公尺，長十一公尺，以片狀和管狀的線條來組合的這件雕型，色彩以茶色為主，部份配以淡雅的五彩小銅片，隨風拂動發出聲響。在內部接置電池鎂光燈，不時地會閃著光，並且以聚光燈專射主題部位。

1970 年日本萬國博覽會標誌。

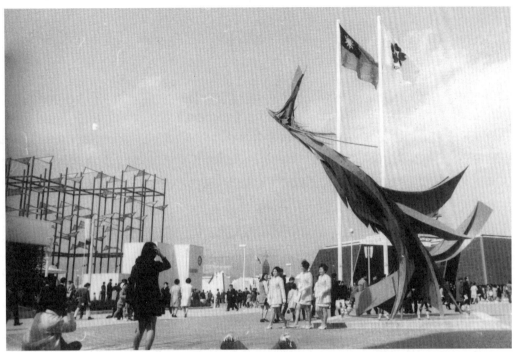

楊英風設計的〔鳳凰來儀〕。

　　楊英風說，鳳凰的造型是取自杜甫夜詩：「步蟾倚杖看牛斗，銀漢遙應接鳳城。」中鳳凰振翅欲飛的神態，以抽象的手法來顯示出傳統的中國藝術精神和未來空間發展的進步趨向。整體雕塑與中國館之間銜接處，是運用一個斜面的三角台，作為東西文化溝通的孔道，傳播四方。楊英風解釋說：大阪當地緯度高，天色晚得早，而且博覽會場的節目，大都安排在傍晚和夜間，所以他選用的不銹鋼磨面如鏡，可反射周圍環境與觀眾衣飾的色彩，形成五彩繽紛的瑰麗景色，再加上燈光的裝飾。（註）

　　參加博覽會的七十多個各國展館，為了展示自己的文化、工業與科學上的成就，都延聘名家，費盡心機設計，俾能出奇制勝，佼然不群。許多建築與雕塑上的新設計、新技術、新構想都將在這裏表現出來。像瑞士館的裝飾，是一棵平頂大樹，人無法進去，裏面卻有三萬五千個電球。像澳州館，外形是一個傘狀屋頂，由一個巨型天鈎塔懸空吊掛下來，沒有一根柱子，沒有一根樑椽，裏面有三百六十度的圓銀幕；像加拿大館，是一尊玻璃金字塔，外牆作四十五度的傾斜，全部嵌了四萬面鏡片；像美國館，屋頂是塑膠小塊所結成，全賴吹氣而飄浮地上，據說，首次踏上月球的太陽神十一號太空船和月球上的石塊，將運來展出。再如日本主題館，屋頂重達四千噸，由六根鋼柱支起一個長一千二百呎，寬三百五十呎，高二十五呎的空中樓閣。在這競以新奇作為號召、標榜的環境裏，中國館那個三角形建築，還算是較保守的。

　　楊英風說，許多國家館的表現，有的側重在過去的傳統，像西德館則把全部精華擺在

【註】編按：楊英風原本設計的〔鳳凰來儀〕是不銹鋼材質，後因時間上製作不及而改為鋼鐵。參閱楊英風著〈一個夢想的完成〉《景觀與人生》頁72-87，1976.4.20，台北：遠流出版社。

他們音樂歷史的表現上面；有的則側重在現在，如韓國館則使用幾根大型煙囪表現了他們當前在工業化方面的積極企圖；中國館的主題是「中國的傳統與進步」則兼顧了過去、現在和將來。

由貝聿銘指導彭蔭宣和李祖原兩位青年工程師設計的中國館，結構形式是一個高達三十二公尺的長方巨廈，內部則是兩個三角型大廈對襯著，使用橋樑把兩個大廈銜接起來，象徵中華文化的崇高和博大。中國館的外貌，狀如巍峨的門樓，大門的平頂高七十呎，寬六十呎，氣勢雄偉。觀眾在此通過進入展覽室，迎面牆壁懸掛　總統肖像和歡迎詞，內部分十個展覽室，每室各有其不同的主題：

第一室是上升的旋坡，主題為「中國與世界文化交流」，展出敦煌飛天諸佛的雕塑。

第二室為三角形陳列室，主題為「傳統是進步之源」，展出中國古代發明、文字的演變及印刷術的發展。

第三室為方形陳列室，主題為「陶瓷與中國」，用幻燈和電影來展示我國歷代名瓷數百件，以及陶瓷器的製作過程。

第四室的一個小三角形室，展出中華民族對人類福祉的重要貢獻「蠶絲——最長的線」；另一大三角形室的主題是「筆飛墨舞」，展出我國歷代十大書法家的書法和藝術名作。

第五室是方形陳列室，主題為「中華民國的誕生」，展出國民革命的事蹟。

第六室是方形的高聳陳列室，主題為「今日台灣」，展出今天台灣各方面的進步和人民生活狀況。

第七室是方形陳列室，主題是「農為邦本」，展出今日台灣的農家生活實況，農業建設，及對友邦的農技協助。

第八室也是方形陳列室，主題為「向現代化經濟邁進」，展出今日台灣的工業建設，對外貿易，和國民所得的增加。

中國館內面由兩個三角型大下對襯著，並使用橋樑將兩個大廈連接起來。

第九室是三角形陳列室，主題為「中國人的大同思想」。這館內位置最高的展覽室，可能是全場展覽室中最高者，觀眾從中國館寬敞玻璃室憑窗眺望，視界廣？，可飽覽所有外國館的全景。

第十室是由上向下的迴轉坡，觀眾從最高的展覽室順著螺旋坡路往下走時，將可以俯瞰底層的特製銀幕上，放映的「觀光台灣」影片。出口處，陳列有台灣觀光的資料，出售中山博物院的古物複製品和郵票、幻燈片、明信片等。

楊英風攝於〔鳳凰來儀〕前。

中國館後面的庭院也是吸引人潮聚焦點，有池塘，有古松和中國餐廳。

一百八十三天的博覽會期內，有很多動人的節目，有我國的民族舞蹈、泰國大象遊行、紐約的交響樂隊、水上芭蕾舞、國際電影節、國際新娘服裝表演、少年歌唱比賽、世界交通警察表演等等。展覽品中，有七百五十多件傑出的藝術創作，包括從梵蒂岡、羅浮宮和其他著名美術館借來的雕刻和繪畫。二百多家餐館供應廿八個國家的食物，由小吃點心到山珍海味，應有盡有。

目前，日本政府為配合這項展覽會而作的公共投資，如修築公路橋樑，改進鐵路和地下鐵路交通，擴展港口設備，興建公園與觀光設備等，已動用美金十六億元，預計將吸引四千萬人前往參觀的萬國博覽會，將是一九七○年亞洲觀光行程最惹人、最盛大的一項國際活動。

原載《中國美術設計》創刊號，頁28、30-31，1970.3，台北：中國美術設計協會編輯委員會
◎本文於2009年4月經作者本人審訂修改

【相關報導】
1. "Expo 70 pavilion shows China old and new", *Free China Review*, Vol. 20 No.4, p.37-44, 1970.4, Taipei

萬博中國館明天揭幕

【中央社大阪千里新城世界博覽會場十日專電】中華民國館，今天傍晚首次敞開大門舉行預展，招待數百名日籍及外國籍記者進入參觀。

乳白色的兩棟三角形建築之間，數百盞高懸的電燈齊放光明，迎接來訪的各國新聞界人士。

中國館左側佔地一千平方公尺的廣場另一端，屹立了一座半抽象化新漆好的中國鳳凰鑄像。

這座七公尺高，十公尺寬的雕像，出自中華民國最著名的現代雕塑家楊英風之筆。

所有攝影記者們，在進入中國館前，沒有一個不將鏡頭集中在這座絕妙的雕像身上。

據這位在義大利受過訓練的中國雕塑家表示，鳳凰雕像象徵著和平與安寧，而雕塑時所使用的方式和技巧，則表現新與舊的調和。

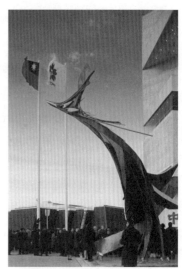

中國館前的雕塑〔鳳凰來儀〕。

楊英風更採用書法與圖畫的藝術技巧，增添濃厚與混雜的色彩，使這座鐵鑄的鳳凰更多一分生命的氣息。

圍聚在館前的記者和攝影人員終於進入館內。蔣總統的歡迎辭，分別以三種文字錄出，為中國館的進門處增色不少。

當全部聲光系統開始操作，全館燈光閃亮之時，這座整整一年前破土興建的中華民國館十間展覽室正式誕生。

參觀人士印象最深刻的一間展覽室是 J 室，也就是十間展覽室的最後一間。放映機自天花板上將歷時十五分鐘的彩色影片，放映到底層的絲織銀幕上。影片是在台灣上空以直昇機垂直拍攝的，將中華民國台灣省的美麗土地和人民介紹給參觀者。

世界博覽會定於三月十五日正式揭幕。

同時，中國館將在十二日彭孟緝大使主持的一項儀式中正式揭幕，屆時，將有中華民國記者團自台北飛來大阪參加盛會。

原載《經濟日報》第1版，1970.3.11，台北：經濟日報社

【相關報導】
1.〈大阪博覽會中國館　昨天舉行預展　陳雪屏秦孝儀自日返台　強調中國館是一流建築〉《聯合報》第2版，1970.3.11，台北：聯合報社

大阪世界博覽會
中華民國館的建館功臣

文／李嘉

　　三月十二日下午，世界博覽會開幕的前兩天，大阪天氣清明，一面三公尺高，五公尺寬的青天白日旗，於成千中日來賓的注目禮中，升自一支離地面二十八公尺高的旗竿上，同時中華民國駐日大使彭孟緝以嘹亮的口音，宣告中華民國館的落成與誕生。

　　故意活用一般建築工學上忌用的三角圖形而設計建造的中華民國館，在新的建築工藝學上，可以說是一個大膽的嘗試。不僅如此，它的構想圖型，卻又脫胎於近年出土的漢代樓闕的土像，因之全館在形象上則同時又保有象徵傳統的中國古典美。單就這館的建築而言，已充分地具現了中國館的主題：「中國之傳統與進步。」

　　面對這座卅三公尺高的蛋殼色的雄偉宏麗的中華民國館，參與開館典禮的觀眾的眼中，莫不充滿了感激與興奮的光彩，可是擠在人堆裡卻有七位沉默的人物，閃耀在他們的眼中的卻是感慨的淚光。他們較任何人都更關心地注視這座巨廈的誕生，事實上他們就是這座中國館的真正的產婆，一年多來他們絞盡腦汁，用盡體力，從一張白紙上，把一度是空中的樓閣，接生為今日在地上的巨廈。而在全館落成、萬眾歡呼的今天，這七位接生人反而默默無言，在臨別依依的惆悵中，一年多來在接生的過程中所嘗味到的甜酸苦辣的滋味，更不免全湧上了個人的心頭。

大阪世界博覽會中華民國館。

　　去年三月間，我首次去大阪千里丘陵看中國館的破土，以後一年來我陸續去過四五次。特別是在開館前的兩個星期內，我竟又去大阪二次，而那兩次在大阪的時間，我差不多全消磨在中國館內，因此便有更多的機會，與擔任建館實際工程的五位來自美國的年輕的中國專家朝夕相處，看他們載飢載渴，不分晝夜的那副趕工的勁兒，對他們在公私上亦就有較進一步的認識。

　　他們都是屬於同一時代的人物，同時都有相似的教育、生活與職業的背景。中國館建館的工程把他們從美國遠遠地召回東方，在接受與執行這項重大而有歷史性的大工程中，五人全認為最使他們感到甜蜜的是同胞

愛，是中國人特有的溫暖與國人對他們的熱烈的期待。在美國生長的翁榮小組的三人都是二十多年來第一次到祖國的懷抱；更年輕的彭、李兩位建築師雖在台灣讀完大學，可是亦已離台近十年，家室與工作據點已移到美國。

榮智寧是第一次回到東方。在美國做過四年職業賽車選手，再從哥倫比亞公司的暗室中洗片子做起，升到電影編導的這位才卅五歲的視聽專家說，他從沒想到祖國人情如此溫暖，使他有在外多年的遊子回到慈母懷抱中的那種感覺。在競爭激烈，一切都機械化的美國近代社會中生長的榮老二說，他第一次體驗到社會中有如此善良的面影，如此迷人的笑容。

他的學音樂的哥哥榮智江亦有同樣的感覺。開館前某晚我和他一起工作到深夜，分手前在大阪皇家大旅社地下的酒吧內，他坦白地對我說，他這次回國工作的熱情與興趣，完全是被國人的熱情與期待以及親友長者們的愛護與善意所鼓舞起來的。

工作小組五人的家室都在美國。為接受這件任務，他們不得不單身來遠東，和他們的愛妻兒女長時期地分開。這一年多來「等是有家歸不得」的辛酸滋味，五人亦全嘗夠了。年輕的彭蔭宣與李祖原後來乾脆把太太從美國接了來；而榮老二的學圖案的年輕的美國太太亦從美國飛來，做他丈夫的義務助手。從未出過國的這位年輕美國太太，對神秘的東方竟發生了感情，他熱愛中國菜餚，可是他唯一不敢入口，反是中國菜中極為名貴的甲魚——我想這我該負一半責任，因為在有一次宴會中我曾悄悄地告訴他甲魚實在是一種爬蟲，沒想到美國人天生怕爬蟲，從此以後他在飯桌見到甲魚這一道珍品，便停筷止食。

五人中較年長的是白面無鬚的翁興慶。他太太是精讀英、德文學的名門閨秀，得留在紐約看管兩位弱冠的兒女，同時亦就義務作丈夫和美國工藝廠家的連絡人。一年來二人雖為接洽事務，經常在國際電話中互通聲息，可是卻無法見到玉容。最後在開館前一星期，為了趕送幾部在美國廠家剛洗印好的五彩電影，翁太太親自從紐約飛來大阪，這才算夫妻重新團圓。

五位專家中祇有榮老大智江尚未有家室，芳年三十九，尚「待字閨中」。這次回到祖國倒是一個求配良偶的好機會。可惜還鄉半年，依然好事未成，臨別前我問他對中國女性感想如何，他說中國女孩子「文靜而羞人答答的居多」。因此要想瞭解對方，足以燃點起些許胸中感情的火焰，不是一朝一夕的交遊可以辦得到的。

這次建館工程是全由我國旅美專家所擔任的。因此他們的住家在大洋那邊的美國，施

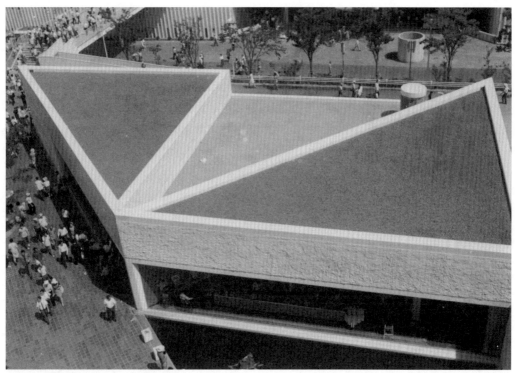

鳥瞰以三角圖形而設計建造的中華民國館。

工的地點在日本關西的大阪，而發號施令的大本營則在台北。三大據點的分散使他們疲於奔命，一年多來一大部分時間消費在旅行中，這是他們接受這件差使後所嘗味到的一大苦事。

英文名字叫彼得的榮氏老大說，十六個月來，他在紐約與台北之間飛來飛去四次，台北東京間十二次，日本國內東京大阪間十六次之多。至於和我相處次數最多的翁興慶，則更是風塵僕僕，十個月來我祇記得他忽然出現於東京，又突然飛去美國，半夜間又接到他剛從大阪到達的電話。因此在東京每次見到他，他總是左手攜包，右手提箱，不是剛到，便是就走，永遠是行色匆匆，好像大禹治水似地。他常笑著對我說，這一年來他是以「逆旅為家」。

我曾問五位，甜、酸、苦之後有否辣味，他們說有。在極有限的時間與人力的條件壓迫下，求完成這有歷史性與時代性的使命，無論在肉體與精神上，都是頗為辛辣而興奮的考驗。

去美深造前在東海大學當過兩年助教的李祖原說，中國館建築的設計，從構想、繪畫到完成，祇有兩個月的時間。在前年九、十月間，他與彭蔭宣二人於紐約貝聿銘建築事務所內工作的兩個月間，可以說是不眠不休，那「戰戰兢兢」的緊張心情，是難以形容的。他說這次「幸運的成功」是二十個月辛辣的考驗與工作的最大報酬。

一年來差不多成天在建築場地監工的長髮細身的彭蔭宣，覺得完成後的中國館建築，

貝聿銘先生挑選的臥松。

看來比原先圖面上的設計原樣更為雄偉而有氣魄。他在建館完成交卸後最大的感想，是這次政府的新的作風與決心。他指出，過去年輕人在中國社會尚未受到應有的重視；這次政府居然把如此重大的一件任務，交由一批在國外受過高度職業教育的年輕人去做，可以說是鼓舞人心，足以啟發一個新時代的英明的決斷。這一個新的經驗，不僅產生了今日屹立於大阪世界博覽會中的一座宏麗的中國館，並且為國家社會開創先例，今後必可以有更大的成就。

關於這一點，此次建館七功臣中名列首榜的貝聿銘先生在開館典禮中亦特別指出。長年旅居美國，聞名國際，而依然不失儒者風度的貝氏，在簡短的致辭中明快而有力地指明這次工程是一個「新的經驗」，起用年輕人，廣泛地招募海外的職業專家，與國內政府及學者們合作，該是一個極有意義的開端。

七人之中，唯有作為工程主宰的貝聿銘先生我沒有面識，但是從他的朋友門生的談話中，我知道這次工作同仁甘受甜酸苦辣各種滋味來完成全盤事業，全是受了他個人的精神的鼓勵。在他公司中做了好幾年事的彭蔭宣對我說，在美國貝先生擔任一兩千萬美金的建築工程，在工事進行中，他最多一兩個月才自己親身到場地視看一次。這次中國館的建築不過是一百萬美金的工事，可是三十年未回到東方的他老人家在百忙之中竟飛渡太平洋，四次回國親自監督指導。去年十月他來大阪僅留兩天，可是單為挑選植在館後池塘上的一顆臥松，竟花去一整天的時間。

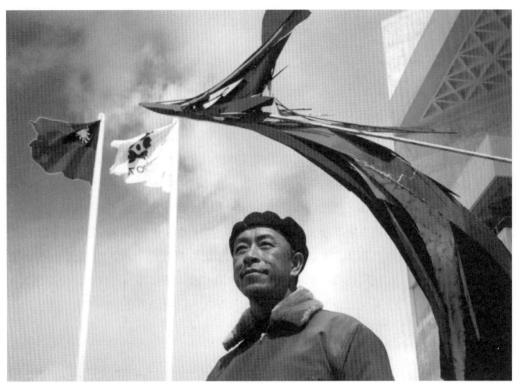

楊英風攝於所做的〔鳳凰來儀〕前。

　　五位工作人員全承認貝先生這種誠摯、熱心的工作態度，以及潛伏在他胸中的深沉的祖國愛，是完成這次事業的最大的支柱。與貝氏家族有世交的榮氏弟兄更特別指出，他們多年來不僅在工作與學識上，同時在為人處世中，受益於貝先生之處實多。

　　在義大利留學，被目為今日台灣最有希望的近代雕刻家楊英風，是最後參加建館集團的一位。他的七公尺高、十公尺寬的以鋼材塑成的彩鳳，站在一千平方公尺的廣場上，為中國館的門面添加了光彩與生命。這巨型塑像之能及時完成，可以說是一個奇蹟。如此大件的藝術作品，依常識論，總得有一年半載的製作過程，可是中國館前的這座彩色鳳凰塑像，從開工到完成，前後僅費了十一天的時間。

　　楊英風在試作這座鳳凰像以前，曾試驗做過八個不同形狀的塑像模型，有〔復活〕、有〔沖天〕、有〔舞姬〕、有〔臥龍〕、有〔神禽〕；而最後被採用的鳳凰是脫胎於前一號〔神禽〕而試作的。楊自己很喜歡這座塑像，無論就內容或型態而言。他本來想用鋁來做，可是時間與經費都不容許，才改用鋼材。

　　頭髮本來不太多的這位中國青年雕刻家，在這椿任務完成後，頭頂顯得更稀薄了。不過他很滿足，認為有機會為國效勞，盡了他最大的努力。他說為求與時代性符合，在塑製中照例使用現代機械線條的圖形，可是在使用過程中，他把這冷冰冰的幾何圖形再加破壞，使其還原於大自然，同時亦就添加了近代西洋雕刻中所少有的人間性的溫暖的感覺。

　　世界博覽會三月十五日正式開放，在第一日便有近四萬人來看中國館。在這篇文章刊

出的時候，該已有三、四十萬人來欣賞過這以「傳統與進步」為主題的中國館了。可是建館的七位功臣，卻早已先後提了行李，東西分散。最年輕的彭、李二位說他們先到台灣看能否再有機會為國家做點事，然後再回美國。榮老大留大阪一月即返美國，活躍的老二則去德國開展他自己公司的在歐業務。翁興慶則飛回美國去整理、重建他停頓年半的自己的公司業務。楊英風則趕去新加坡，再轉赴黎巴嫩為那兒的中國公園雕像。在臨別前夕，彼此不免有依依之感，可是同時我亦深信一定後會有期，因為將來我們必有更大膽的嘗試，更新的經驗，把他們，甚至更多的海外青年專家及學人，召集回來在祖國的天空下，一同創造更大的工程，更大的事業。

原載《中央月刊》第2卷第6期，頁41-44，1970.4.1，台北：中央綜合月刊雜誌社

萬博我榮工處攤位
大理石工藝品
普獲日人歡迎

　　【本報大阪訊】榮民工程管理處在萬國博國際商場所設販賣店，展出及銷售的大理石工藝品，頗得日本觀眾好評，業務蒸蒸日上。

　　據稱，榮民工程管理處的販賣店，在我國參加國際商場的五家攤位之間，是最先開市的，該店由三月十七日即開始營業。現在銷售的工藝品為煙灰缸、石盅、花盆、花瓶、石橙、石棹、大理石萬年日曆等，以煙灰缸售出最多。其銷售金額，第一天即十七日是三百三十六元餘美金，繼之三天都是三百三十美金左右，由第四天增加至五百美金，第五天六百美金，接著每天平均在一千美金以上，預算全會期完了後可售出二十萬美金。該店攤位雖佔地不大，但設計新穎，係出自設計家楊英風之手；牆壁上用鏡面反射，擴大了觀眾的視界。現在每天至少有一萬五千名觀客前來參觀並採購運自台灣花蓮的大理石工藝品。

原載《聯合報》第8版，1970.4.14，台北：聯合報社

鳳凰來儀

文／李嘉

這是大阪萬國博覽會中國館前的大塑像。它有一個外界還不知道的故事。

今天屹立於大阪萬國博覽會中國館前面的廣場上，受到萬千中外觀眾注目的那座七公尺高、九公尺寬的鋼質鳳凰塑像，是中國近代雕塑家楊英風的傑作，也是他的一種苦心之作。

九天裡鑄成

他塑造這座創意新穎、寓意深長的半抽象近代塑像，曾在精神與肉體上默默地經歷到一生最大的試鍊，度過了多少不眠的夜晚。撇開其他許多困難的條件不談，單看如此巨大的一座純鋼的塑像，是在短短的九天裡鑄成的，就可以窺知這件藝術作品是在怎樣不平凡的環境中產生的了。

去年秋末，當中國館的建築輪廓大致完成的時候，指導建館的貝聿銘先生發覺館前的一千平方公尺大的廣場太空闊，必須加一件大型的雕像來點綴。楊英風乃於十月下旬被政府聘爲那件雕塑品的設計製作人。

他在十一月二十五日從台北飛到大阪，視察場地，選定了日本的田島製作所爲塑鑄工廠。田島是專做建築雕塑與美術品的工廠；它的特殊的鑄銅技術聞名全球。台北的台灣銀行大廈的金屬裝飾中好多銅像，全是舊日田島的作品。

楊英風在十二月中在田島工廠中工作了兩個多星期，利用鋁、鐵、銅、鋼等不同的金屬，先試做了七、八件模型。

模型選了又選

他做的第一個模型是鋁製的，形像聳直，名爲〔沖天〕。它象徵大自然被劈開，平面上雕了股商青銅器上常見的紋樣，啓示了中國文化重建天光。鑄造這件十公尺高的鋁製塑像，最少必須四個月的時間，要趕上三月十五日萬博的開幕，時間上來不及，祇得放棄不用。

楊英風為中國館設計的第一個初作〔沖天〕。

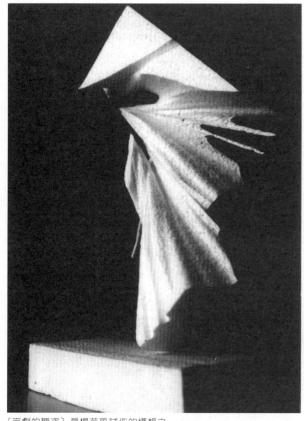

〔京劇的舞姿〕是楊英風試作的構想之一。

這張是定名〔靈鳥〕的試作。

　　第二個模型是他自己在好多件試作中最喜歡的一件，也是我個人最偏愛的一座塑像。它創意於中國平劇中的水袖舞姿，題材新穎、姿態生動，可以說是達到了法國藝術評論家亞盲所說的「以姿態再觀動態」的近代雕塑技術上的最高境界。鑄造這件十公尺高的鋁像，也需時四個月，廠方答允趕做，但須即刻開工。楊英風不知道政府是否採用，他無權立刻決定，也只好放棄了。（上週美國舊金山的中國商業文化中心大廈籌建人奧斯汀・韓曼 Austin Herman 在大阪參觀中國館，很賞識這個模型，表示願採用為他們的大廈廣場中的塑像。）

　　楊英風設計的第三個模型是〔臥龍〕，第四個模型是有雄雞形態的抽象作品——從各個不同角度去看，可以想像到古代神話中的各種不同的靈鳥珍禽。

　　最後選定的一個模型，是〔鳳凰來儀〕。這座原先預定用鋁，後來因時間與經費的關係改用鋼的塑形，是楊英風於十二月二十五日回到台灣以後，從那個〔靈鳥〕的模型脫胎而來的。這個模型被葉公超和貝聿銘選中了，楊英風自己也對它的內容形象覺得滿意。

他曾失了自信

　　楊英風在今年二月十四日又飛到東京，那時離開幕祇剩一個月的時間了。在台北等候

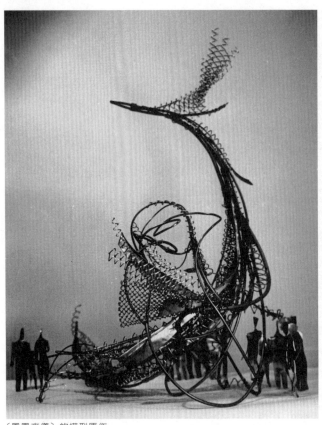

〔鳳凰來儀〕的模型原作。

最後決定的六個星期中，可以說是他最苦惱的一個時期。在焦躁、等待、不安的心情中，眼看已剩下不多的日子一天天地過去，曾使他失去了自信，好幾次想辭掉這個光榮而又艱苦的差使。

他這次離台北前，先打了一個電話給大阪的田島工廠。最初，田島認為他在開玩笑，說在不到一個月的時間中要鑄製這麼大件的塑像，是不可想像的事。當他於二月十四日到了大阪時，田島的大阪、東京、名古屋和朝霞分廠中的專家六人已在大阪等候。他們從第二天起接連開了三天會。日本專家們的結論是：時間實在太短，沒有把握，不敢接受這個差使。

在這近乎絕望的時候，出現了一位中國命相學所謂的「吉人」。他是建造中國館的日本大林組的總監工五十嵐。他在一年半來朝夕和中國人相處共事，很認識中國人的特長與優點。他自己又是一位美術愛好家，看到了楊英風的模型，十分欣賞，立即挺身而出，在第三天趕來參加會議。他極力主張田島接受這件工程，他願意負責解決一切實際上的困難，並且建議由大林組出面簽約，萬一做不出來的話，不會影響到田島五十年來的聲譽。

得到吉人和天助

五十嵐的這一場慷慨陳詞，打消了會議中失敗主義的空氣，士氣一振。他們決定立刻開工，選定了田島在東京郊外的朝霞分工廠為鑄造場所，田島並從全國七、八家分工廠中選拔了最優秀的技工十二人，集中在朝霞替中國館鑄造那座巨像。

這座鳳凰巨像便於二月十九日正式開鑄，定於二月二十八日完成。在那十天裡，楊英風與那十二位日本工作人員不眠不休，精誠合作。據他自己說，那是他畢生中最愉快、最

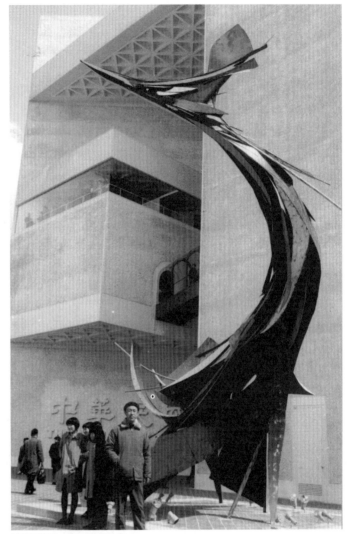

楊英風攝於〔鳳凰來儀〕前。

受感動、不能忘的一段時期。

鳳凰畢竟是吉瑞的靈鳥。在製作過程中，楊英風不僅遇見了「吉人」，使近於絕望的工作能夠開工；還得到了「天助」，使工程能夠順利結束，「鳳凰」終於如期「來儀」於中國館前。

因為二月二十一日與二十八日之間，大阪連日大雪，在露天鑄造那座大鋼像的朝霞工廠一帶，竟是天氣晴朗，使工事順利進展，甚至較預定日期早了一天，於二十七日晚完工，當夜就搬進了屋內著色、解體。第二天（二十八日）一早，朝霞一帶便突然下起大雪來，幸而巨像已於前夜搬入室內，否則工程可能全部停頓。

塑像解體後，於三月三日裝上了兩部大卡車，由朝霞運往大阪。車剛開出去，東京一帶又下起大雪來。假如遲運一天，道路就會被積雪阻住，交通斷絕，中國館在開幕時便也不能見到那座雕像了。

在戲劇性的環境誕生

楊英風說：鳳凰在西方又叫做「不死鳥」，他的那座鳳凰塑像本身就是「使傳統重又獲得新生命的現代造形」。換句話說，他是想用「現代的語言來解釋中國古老的文化」。

〔鳳凰來儀〕這座雕塑是一個半抽象的作品。楊英風在處理方法上雖是採用抽象，在造形上卻保持著半現實的構圖。這次萬國博覽會中的雕塑，全是以幾何圖形為模本的現代作

品，可是西洋近代的雕塑，往往亦就失之於冷酷，因爲其中把人與自然分開，使任何作品中都看不到人間性，當然亦就不會給人溫暖的感覺了。

楊英風的「鳳凰」，在創作中也使用了幾何圖形的近代手法，來追求進步與時代性，可是他在製作過程中又故意把這手法破壞掉，添加了不少人間性，使作品又全盤復原於大自然中。

在近於戲劇性的環境中誕生的「鳳凰」塑像，今天屹立於大阪萬國博覽會中華民國館前的廣場上，受到千百萬人的觀賞。當然，見仁見智，各人會有不同的看法。我們得記住雕塑這一藝術是寓意的，正如繪畫是象徵的。象徵激發感情，寓意誘致思想。所以，繪畫容易引起共鳴，一件偉大的雕塑則往往祇能引我們步入沉默、靜肅、思索的世界；而思索又是孤獨而無援的。這不僅是作品如此，作者也是如此。（四月十六日於東京河田町）

原載《綜合月刊》5月號，頁22-27，1970.5，台北：綜合月刊社

台名雕刻家楊英風
抵星觀光訪問同道

　　（星訊）台灣國際名雕刻家楊英風教授，於日前於東京抵新，應新加坡前駐馬來西亞專員連瀛洲先生私人邀請來新觀光。楊教授數月前由台灣往日本，為大阪萬國博覽會中華民國館之前庭園之雕刻〔鳳凰來儀〕新作之工程（萬國博覽會中國館由美國華籍名設計師貝聿銘先生暨六位旅美華籍青年設計師前往台灣策劃設計，造型純東方美之現代建築，楊教授負責該館美術雕刻）。

　　楊教授最近完成該新作品，順道來新，連先生招待寓於國泰大酒店……酬酢之餘，並訪問當地藝術界各畫家，適應本週新加坡藝術協會第廿一屆年展於維多利亞紀念堂，楊教授應邀出席參觀開幕儀式，對當地展出作品極為讚美，現代畫非常成功，象徵新興國家之藝術家安寧平靖之概，日昨應星馬雕刻家林浪新、鍾四賓、林友權、楊惠民等各位之招待會，隨後楊教授前往訪問鍾四賓、林浪新兩位之工作室，賞主雙方曾各暢談兩地之雕刻工作、近況及進展程序，楊教授對當地同道之努力極為關懷，並多方鼓勵，希望不久能夠由兩地之雕刻家將作品交換舉行展覽互相觀摩。

　　楊教授訪新之觀感，對當地新興建築及建設印象甚佳，城市清潔，各階層人士友善，友情豐富，為此行最大之收穫。

　　又悉楊教授為新加坡文華大店酒之三千六百方尺大理石浮雕，兩個月後再度來新為該新作品作半年時間之逗留云。

原載《中國報星期刊》1970.5.3，吉隆坡

看「七○超級大展」
化單調為美感　無物不具異趣
日常生活中處處是藝術

文／戴獨行

　　兩年半前，劉國松、席德進、莊喆、李錫奇、郭承豐、胡永、秦松、黃永松、張照堂、陳庭詩等十位現代藝術家，在台北文星藝廊舉行了一次標新立異的「不定形藝展」，把國外對藝術的「新觀念」介紹到國內，同時也引起許多人對「新藝術」的爭論。

　　兩年半後的今天，又有八位現代藝術家在台北耕莘文教院舉行「七○超級大展」，八人中除了郭承豐和李錫奇是「不定形藝展」的舊人外，其餘六人是楊英風、李長俊，何恆雄、侯平治、馬凱照、蘇新田。

　　這次的「七○超級大展」，在形式和內容上比過去的「不定形藝展」更「新」，因為「不定形藝展」中還有一些「保守」的繪畫作品，而在「七○超級大展」中，全部是利用木頭、布、塑膠管、鏡子、不銹鋼架、椅子、飲料瓶……等各種日常生活裡的立體材料，作不同表現的「藝術化」處理，更進一步地打破了跟觀眾間的「距離」。

　　雕塑家楊英風，捨棄了傳統的雕塑材料，以表露自然紋路的原木和銅綠色的塑膠品，作三點式的排列，其上懸以巨幅白布，以充分表現出空間感。

　　李長俊把一張椅子高掛在不銹鋼架上，用意是在告訴人們，平常放在地上供人坐的椅子，見者不以為奇，如今高懸空中，就會使人產生有趣的感覺。他的另一件作品，是在透明的塑膠櫃內，放一隻樂譜架，地上是一隻手套，上置雞蛋一枚，據說是以此作「形而上」的表現。

　　李錫奇以兩百多支白蠟燭，作「品」字形的排列，燭光熊熊，題名為〔火〕。

　　何恆雄用幾十根紅皮甘蔗紮成一張長椅，前面掛著大大小小取自澎湖海濱的帶有刺殼的海產品，這一件作品的題名是〔島上、島邊、海〕。

　　曾在德國學設計的侯平治，用紅白二色的塑膠管，作雕塑造型，頗具美感，他的目的是在改變一般人對雕塑材料的觀念。

　　馬凱照展出的三件作品中，〔遁不出密閉的佛龕〕是用兩大幅黑布剪成兩個長達兩三丈的人影，一個覆在地上，一個貼在天花板下，表示人永遠無法掙脫環境的壓力。〔五度空間的開展〕是以一根線懸著一枚雞蛋為主體，所謂「五度空間」是指精神。〔無盡綿延之時空〕用兩面鏡子對照，從鏡背後的小孔望去，經過折光作用，重重疊疊的鏡子

一望無際。

　主張內在美的蘇新田，以「藝術即娛樂」為題，用紙板做成一隻摸彩箱，四面畫上蛇蟲老鼠等使人厭懼的動物，箱蓋上有「摸摸看」、「不摸白不摸」等字樣，伸手入箱，觸及的是滑滑涼涼各種形體的感覺，據說裏面是塑膠等物料，令人產生異樣的「觸覺藝術趣味」，旁邊是一座狀似潛水艇內的望遠鏡，內置各種可以移換的圖片。前面堆放著用水灌滿的塑膠管，以及紮在風扇上任風吹脹的塑膠管，以示「加工」後的塑膠管也可予人以不同的「趣味感」。

　從事廣告設計工作的郭承豐，在十字形的平台上放滿了灌有五顏六色的兩百多隻可樂瓶，題名為〔色〕，他認為經過彩色「化粧」後的可樂瓶，給人的印象就不致「單調」了。

　昨天，有一位參觀者謝定華，在場見獵心喜，也要求參加陳列了一件作品。那是一本封面印製得十分精美的書，書名是「我的作品」，但內頁卻全部為空白。

　對於歐美和日本近年盛行以「聲光化電」構成的「動」的藝術，這群現代藝術家，因限於經濟能力，他們現在只好用這些「克難」的材料。

原載《聯合報》第5版，1970.5.6，台北：聯合報社

【相關報導】
1.〈八藝術家舉行　七〇超級大展〉《聯合報》第5版，1970.5.5，台北：聯合報社

萬國博覽會的楊英風與其作品

文／足立眞三　翻譯／羅景彥

與中華民國 ISPAA（國際造形藝術家協會）代表楊英風先生接觸之緣起爲於中國民國館前鐵製作品〔鳳凰來儀〕，以及國際露天廣場內台灣的大理石工作處之二因。

去年十一月二十五日後，筆者爲了作品的預備調查與國際雕刻專題座談會的計畫，前去拜訪了神太麻雅生先生，並於萬博會場經今村輝久先生的介紹，於川崎製鐵西宮工廠，訪問了平野秀一先生推薦的吉忠先生等人。

二年前於中華民國 ISPAA 舉辦國際展時，神太麻雅生先生與我爲結合以大理石名產地聞名的台灣東海岸花蓮，以及與日本協力合辦的野外雕刻展之企畫案，因向台北市國際會議中的楊先生提出詢問。其後在確認協力合辦國際座談會後返國，並持續保有書信往來。

在萬博預備調查中忙得不可開支之際，楊先生受政府之命前來向我們解說作品事宜，並於十二月底結束行程返國。

在楊先生來日後，約一月底時我們通過一次國際電話，並委託楊先生協力幫忙裝潢萬國博覽會上中華民國政府直營的大理石工廠產品賣場。作品則與賣場分開，以特別計畫執行；於是楊先生再度來日，此時已是距萬

楊英風（右）與友人攝於其作品〔鳳凰來儀〕前。

博開會不到二十日的二月十三日了。

楊先生直接持作品模型前來東京，我遂連忙與工務店、協會等進行聯繫。此間在日負責人李樹金先生（中華民國銀行東京分店理事）與我不斷地聯繫資金事宜，並承擔工程指揮；而神太麻雅生先生則是擔任楊先生的助手，甚至徹夜進行作品塗裝等事宜直至完成。關於此，楊先生曾欣慰地表示「全靠各方諸多幫忙與日本朋友們的合作，才能創造奇蹟。」

其後，國際座談會亦是如此；事出追加說明之故。起因為楊先生於台灣花蓮機場大樓外的浮雕作品而起，因作品被歸為機場周圍觀光基地為主的雕刻公園，一九七一年七月一日至八月十五日將舉行座談會議，而八月十五日至九月十五日則訂為展覽會期，並由日本ISPAA會議全力協助。

自萬博舉辦後，林康夫氏陶器工房便負責製作本間美術館於國際展所展出作品；透過田中健三先生的介紹，更使得韓國代表李世得等人於大阪藝術中心開幕會場上，允諾建立日後與極東地區的文化交流活動。

四月十四日，楊先生前往日本ISPAA企畫國際巡迴的目的地——新加坡，並同時交涉壁畫製作與國際展事宜。

六月份左右，楊先生為了前往於紐約作品的落成而過境日本，當時與我尚有一會。

原載《ISPAA》第8期，1970.6.1，日本大阪

現代雕塑家

——楊英風

翻譯／吳青津

　　楊英風，一九二六年出生於台灣宜蘭縣，年少時赴北平，開始醉心於雕塑。之後在父親的支持下，進入東京美術學校建築系就讀，楊英風完成日本學業後，又回到了北平，繼續在輔仁大學學習美術，他也曾於羅馬藝術學院研讀過三年。

　　楊英風是當今舉世聞名的雕塑家，其作品除在世界各大洲展出外，亦獲許多大獎肯定。

　　右下角的鳳凰是他創紀錄地以十天的時間完成的最新寫實中國雕塑作品，展出於七〇年在大阪舉辦的萬國博覽會的中國館前。寬九公尺，高七公尺，重達七頓，以鋼鐵為素材的鳳凰，是十全十美的典型象徵。

　　左下角的水牛是他一九六一年時完成的比較早期的作品。

　　左上角的〔昇華〕製作於義大利，人類總是極力想掙脫所有阻礙公理正義發展的枷鎖，這件作品正完美地表現出人類這樣思想的複雜性。

　　旁邊的〔復活〕作品展現出楊英風先生的思想，楊先生認為人類以及文化都是土地的產物，人的特徵和他生長的土地是一樣的。對楊英風先生而言，所有中國的石頭（這件雕塑作品是採用花蓮大理石），如果我們去切割它，我們會發現中國的文化就在其中。

原載《ECHOS DE LA REPUBLIQUE DE CHINE（中華民國回聲報）》頁4，1970.6.5，貝魯特

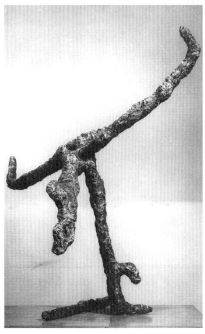
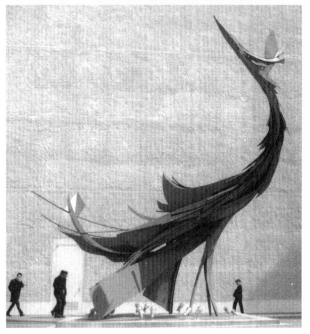

貝魯特國際公園中國庭園作者
楊英風：我設計的庭園將是一件現代雕塑作品

文／R.H.　翻譯／吳青津

在貝魯特郊區規畫一座國際公園的想法在幾年前萌芽了，在「往來」的國家中，有三十三個國家都對建造一座能象徵國家的典型庭園這個想法感到很興奮。自此，一般中東國家，特別是黎巴嫩，都遭受政治、軍事、經濟和社會危機。

黎巴嫩政府就是這樣處於一個施工勢必得延遲的困境下。

目前儘管如此，但權力機關似乎重新找到最初的熱情，依舊宣布這項計畫的動工消息。

第一個開始的國家就是中華民國。

為此，中國方面特別藉助於偉大的中國雕塑家楊英風，楊先生從今天起開始負責國際公園中國園林的規畫工作。

楊英風先生在進入藝術學院專攻雕塑之前，曾學過工程學。生活中對物質需要的追求往往限制了雕塑家在土木工程學的發展。這就是為何許多大的公共花園和美國的公園規畫都是出自雕塑家之手。

楊英風先生在上星期三抵達了貝魯特，世界知名的楊先生有許多前衛性的雕塑品展示在各世界首都的美術館和藝廊。他最新的一件雕塑作品就展出於大阪萬國博覽會。

他的最新作品〔鳳凰來儀〕，寬九公尺、高七公尺、重七噸。

楊英風先生表示，國際公園裡的中國園林並不會只是純粹地、簡單地傳統中國庭園再現，譬如在當中我們會看到數十個日本的樣子。我對這個計畫的想法就像是對待我的一件雕塑品，而實際上，這庭園也將真的是雕塑品。在黎巴嫩的參訪（我生命中的第一次）過程讓我有機會認識黎巴嫩的原料，將來可以運用在我的作品上。春天時我會再來貝魯特，以便監督建造的工程。

楊英風先生將會在這待上十天，當然還有「他的」庭園模型。

大致而言，庭園有一個很大的池塘，裡頭有中國式寶塔以及許多小徑……

原載《LE JOUR（日報）》頁8，1970.6.26，貝魯特

松林公園裡
五千平方公尺上的六千年中國文明
福爾摩沙花園即將於春天在最純正中國傳統見證下落成

翻譯／吳青津

六個世紀之久的中國文明以概括的方式爲大家呈現在五千平方公尺的松林。

由福爾摩沙協助正在規畫中的貝魯特森林國家公園。

因爲這項計畫是由雕塑家也是中國景觀設計師的楊英風先生負責，所以我們可以大大地放心，因爲八個月後展現的成果，絕不會是有紙燈籠和噴水火的巨龍這類可笑的中國工藝品。

模型已於昨日在廣場上向世人展出，並搭配四種語言的解說，除了傳統的三種語言外，還加上了中文。

花園被兩片有小橋和假山的池塘包圍，在兩個人造岬角上，有座細長寶塔和一間作爲展覽中國手工藝品展覽室的典型建築。

福爾摩沙的準備工作

工程將在接下來的九月動工，楊先生今天就要啓程回福爾摩沙，處理那邊的準備工作，諸如挑選可以適應貝魯特環境的植物、選擇建築材料和裝飾品，以及最後方案的設計。

楊先生下次將帶領一支中國技術團隊回來展開第一步開挖工作，在六、七個月後，當春天來臨，一切也將準備就緒。屆時，落成儀式會在所有中國賓客見證下，在春花盛開的樹下舉行，並舉辦盛大的民間藝術慶典，搭配美食，以最中國傳統的形式呈現。

三十三個角落

無庸置疑地，中國庭園將是第一個啓開大門的，緊接在後的則是土耳其、法國和荷蘭等庭園。

總計有三十三個國家參與這次公園的規畫，負責這項計畫的綠計畫（Plan Vert）和貝魯特市政府兩個單位期許在建築上能呈現多樣性，舒適且實用，外表雖然簡單樸素，但是一應俱全。

有完善排引水裝置的水池，以及行政大樓、兒童館和FSI中心的大型作品都已經準備好

了，當然穿過百年松樹林的小徑是絕不會少的。

　　為了保護這些已達「高齡」的松樹，也為強化松樹林的其餘部分，部分樹枝也做了必要性的修剪。

　　這座森林的功用（光合作用以及其他等等）就好像是貝魯特的「肺」，或許他是有生命力的器官，不過卻是粗糙的、醜陋的。如今他被成功的改造裝扮，結合舒適與實用性，並且蓄勢待發。

　　我們衷心祈禱，願神保佑這公園免於遭受破壞。

原載《LE JOUR（日報）》頁8，1970.7.3，貝魯特

向中東宣揚華夏文化思想
我決在貝魯特建中國公園

文/王紹志

雕塑家楊英風考查後歸來說，黎巴嫩在首都建觀光中心——國際公園，邀請世界卅個國家各別建築一個公園。中國公園細部設計擬定，將在半年後最先動工。

本月初，聞名世界的我國雕塑家楊英風，僕僕風塵的從中東的黎巴嫩趕回台北，他這次回來，帶回來一個極為重要的決定，那就是在黎巴嫩首都貝魯特興建的國際公園中，中國公園將是第一個最先動工的公園，我國的悠久歷史與文化，也將在中東的荒漠中生根與茁壯。

楊英風非常興奮的指出，根據他的瞭解，在貝魯特國際公園的預定建築地上，已有世界上卅個國家在為代表他們自己國家的公園在設計中，而這些國家中，大部分是西方國家，而在少數的亞洲國家中，代表我國傳統文化與思想的公園，無異是東方的代表。這次他親自前往貝魯特，而與黎巴嫩當局作了決定，他將在今後三個月中，把「中國公園」的細部設計擬定，可能在半年之後動工，大約一年以後，中國公園就在中東地區，在歐洲成為一個觀光的重心了。

據楊英風今天上午表示：他對於中國公園整個構想，前後已經作過了三次設計，並且也作成了模型，這次親自去工地查看，又有了新的修正，但是在原則上，將來的中國公園，是以保留我國公園的精華，蘊藏我國古文化，而以「現代感」來表現。這樣，除了可以滿足黎巴嫩及中東一帶人民對中國文化的嚮往外，還可以讓有完全西化趨勢的中東人民，在生活上也能有些感受。

提起貝魯特的國際公園計畫，那該已是四年前的事了，它本是黎巴嫩「綠化計畫」的一部分，由黎國農業部長親自主持，可是由於戰爭，已拖了二年未動工了，現在又再開始積極進行，在該國這個「小巴黎」之稱的世界名都市裏，國際公園將成為中東的一個主要觀光中心，這是沒有疑問的。四年前，我政府決定在貝魯特興建中國公園後，曾委託他人設計，但未為該國所同意，後來台北仁山莊的林姓負責人，在參加國花展之便，也曾經設計了一個中國花園，可是由於理想太高，花費太大，也未能為該國接受，後來，終於由有關方面來決定由楊英風來負責「中國公園」的設計工作。

楊英風特別指出，二年半中間，他根據各方提供的紙上資料，曾前後三次設計了模型，而且是根據規定的一千二百平方尺來設計的，但是，完全根據「紙上談兵」資料，會發生許多錯誤，於是今年六月十七日他帶著第三次的設計圖，飛到中東的「小巴黎」貝魯

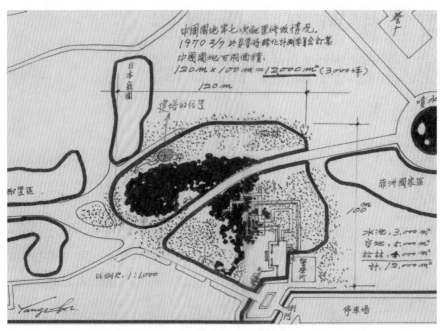

楊英風設計的中國公園形勢圖及可用面積。

特。

　　貝魯特是黎巴嫩的首都，氣候溫和，建築新穎而美觀，已很少看見回教國家那種單調的拱門式建築，的確不愧為「小巴黎」，而國際公園的地位，正是貝魯特機場大道邊一片美麗的松林中，這片松林十分廣闊，完全是人工造林而成的，可惜已被砍伐了不少，十分可惜。中國公園的預定地，與日本公園鄰近，位置不錯，但是楊英風認為中國公園不能沒有水的陪襯，在設計中就堅持利用已建造完成的公共水池，並且在下午「不辦公」的炎夏中，費了三天時間，設計了一個新的中國公園，其中，特別用寶塔在主要公園部分的對面作為對稱，這一寶塔可突出於松林之上，可俯觀一片松濤，在主要部分方面，則利用石頭、中國花園建築、大理石、花木、及雕塑等來表現我國的獨特公園風格，這一設計，立刻獲得該國主管的欣然同意，除了把原一千二百平方呎的地位擴大為五千平方呎外，並且決定「中國公園」可以不受任何限制，預定的經費也沒限制，該國農業部長的這一決定，除了欣佩楊英風的設計外，多少也是欣慕中國文化的一個表現。

　　因此，貝魯特的各大報包括法文的 Le Jour 及阿拉伯文的 Am-Nahak 等等在內，在第二天均以相當大的地位，以「六千年，五千平方呎中國花園建立」為橫欄標題，報導這一決定，可見得「中國公園」如何受到重視。

　　楊英風表示：他計劃在三個月內，把細部設計擬定，然後還得選拔一些黎巴嫩所沒有的材料，以及技術人員，準備在半年後前往興工，他有信心「中國公園」一定是卅三個公園中最早完成，也是最漂亮的。

原載《大華晚報》1970.7.23，台北：大華晚報社

【相關報導】
1.〈我將在貝魯特建中國式公園〉《中央日報》1970.7.24，台北：中央日報社

花蓮產大理石可建雕塑公園

藝術家楊英風提出建議
下月將赴星設計兩項藝術工作

【本報訊】我國一位雕塑家建議,在花蓮建設雕塑公園,將可成為代表中華文化的觀光勝地。

楊英風日前在農復會的一項記者會中指出,花蓮蘊藏豐富大理石資源,可供開發二、三千年。

他說,義大利卡羅拉那雖是世界著名的大理石產地,也是著名的雕塑園地,每年均替該國爭取不少外匯,但近年來已徒具虛名,多向蘇俄、南美、希臘、土耳其等國家輸入大理石。

他認為花蓮有良好地理環境,在藝術上具原始自然條件,如能就地取材,籌建雕塑公園,並開發利用大理石加工,將可使花蓮成為未來中華文化縮影。

這位曾在歐美留學多年的藝術家說,建立現代中華文化風格十分重要,我們可儘量運用花蓮地理上有利條件,努力嘗試,必能為未來中華文化放一異彩。

【本報訊】新加坡政府正式邀請我國著名雕塑家楊英風,前往當地設計都市綠化工作。

據楊英風表示,他將推動新加坡兩項主要工作,一個是計劃建設一座國際雕塑公園,另一為協助策劃籌建國家藝術學院,期使新加坡成為東方文化典型的國家之一。

他將於八月中旬赴新加坡工作。

原載《聯合報》1970.7.27,台北:聯合報社

楊英風設計的黎京中國園
賦我傳統現代形象
最足彰顯文化特色

文／焦維城

【中央社特稿】中華文化的觸鬚正伸向多事的中東，將帶給這個紛爭熾烈的地區以些許清涼，楊英風從黎巴嫩回來，宣佈貝魯特中國園的計劃已經定案。這件事實際上已不再只是建個公園而已，對長久渴慕中華文化的阿拉伯世界來說，這將是中華文化再次西漸的象徵，而楊英風已大膽的接受了這項挑戰。

有小巴黎之稱的黎巴嫩京城貝魯特，國際航線的班機每天帶來大量觀光旅客，保守與進步在這裡形成強烈的對比，面罩重紗者與迷你女郎擦肩而過。對這個東西文化的十字路口，藝術家總會有著深刻的感受，他說：在歷史上長期被異族統治的黎巴嫩人，生活習慣已經極度西化，但是在內心卻仍然懷念著以往，這種矛盾的心理常會支配人們的行為。

今年六月下旬楊英風到了黎巴嫩，實地勘察中國園的計劃地區，頂著炎夏的烈日，他在十天的停留期間幾乎跑遍了全國，為了洽商中國園的設計及建築，他接觸到當地的各色人等，從政府官員到建材商人。從談話及一般的印象中，可以發現黎國人士對中國有著深厚的嚮往，他們厭倦了西方偏重物質的思想，渴慕來自東方重視精神的文化，這更堅定了藝術家的信心，把中國園建好。

有水始有園

談到貝魯特的中國園，這要從四年前說起。當時的經濟部長李國鼎道經黎國，在農業部的簡報中知道貝魯特市的綠化計劃，要在市郊的大片松林中建立一座國際公園，李國鼎立刻答應參加這項計劃。政府為此特由經合會、農復會等單位成立專案小組，撥款一百四十萬元，邀請雕塑家楊英風從事規劃，庭園與建築設計則分別由凌德麟與吳明修負

中國園的預定地位在一大片松林裡。

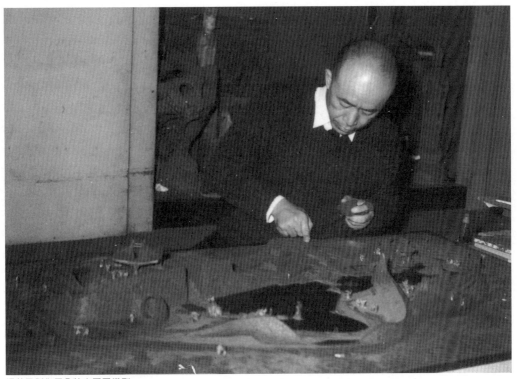

楊英風製作貝魯特中國園模型。

責。

　　根據黎國當局最早的分配，將三十三個參加的國家按地理分成數區，中華民國只佔地一千五百平方公尺，在中國園的旁邊有一個相當大的水池；楊英風根據這一形勢作了初步設計，採取東方自然型的原則構圖。但是他認為一個中國公園裡絕不能沒有水，因此建議把水池圈入中國園內，他的意見獲得綠化計劃當局同意，中國園的最初模型也就據而設計。

最好的水果

　　中東地區的戰火不息，影響了國際公園的進行。楊英風到了貝魯特，才發現中華民國是第一個派員前往勘察的國家，當地的報紙也以巨大篇幅報導此事，中國園倒有些像「未上映先轟動」了。整個計劃一變再變，中國園最後擴增到一萬二千平方公尺，剛從巴黎回國的綠化計劃主持人巴斯波斯博士，對於楊英風提出的勘測圖大表驚異，表示黎國政府將全力支持，經費數額不予限制，並將送派最好的工匠參加建設，希望能在兩個月內開工。

　　阿拉伯人喜歡用水果招待客人，最好的水果都是放在果盤的最上面，當地記者在聽了楊英風的簡報後，曾把中國園比喻為國際公園中最好的「水果」。在已經定案的計劃裡，中國園包括了三個部分，水池佔三千平方公尺，空地五千平方公尺，保留的松林四千平方公尺。整個公園中以中國園的形勢最好，牆外即是通往機場的大道，透過短牆就可看到中

1970.6.30 楊英風攝於黎巴嫩 Baalaeck。

國園的建築，引起人們渴往一遊的念頭。

與造化爭勝

　　貝魯特郊外的這一塊松村，面積廣達三十五萬平方公尺，在彩色畫片上看來眞是美極了，有人說那就是聖經上失落了的伊甸園。在這樣一個優美的環境裡，藝術家還要與造化爭勝。楊英風說出他的構想，絕不走「仿古」的路子，因爲放眼各國現有的中國公園，幾乎沒有一個能表現出現代中國的特色。而且即使仿古能做到跟古代一模一樣，卻絕對無法超越。

　　「整個中國園的設計，將賦予中國傳統以現代的形象」，這不是件簡單的事，但是藝術家強調「現代」的重要性，他說：一個民族的生活空間，最足以彰顯其文化的特色，因此中國園將以一條無所不在的龍爲主題，不求外形上一鱗一甲的形似，而在於表現龍在中國思想中所代表的王道精神。詳細的建築及造園設計，目前仍在積極進行中，希望能在年底動工，那麼一座象徵中華文化的中國園將可在明年七月前完工。

原載《台灣新生報》1970.8.3，台北：台灣新生報社

亭台殿閣·美化黎京
貝魯特更添勝景
擴大建中國園庭

【本報訊】我國在貝魯特國際公園設計的中國園,已受到黎巴嫩重視,並同意擴大中國園築園面積。

政府有關方面於日前在農復會召集一項會議討論,將增加變更預算,及增派技術人員赴黎巴嫩協助工作。

據中國園總設計人楊英風表示,由於黎國政府將中國園建園面積,從一千五百平方公尺擴增至一萬二千平方公尺,使得原來預算新台幣一百四十萬元整,已不敷需要。

楊英風指出,中國園東方庭園自然型設計倍受西方人士歡迎,同時,黎國政府對已設計的中國園模型極為欣賞,因此,要求我國擴建中國園,致使原定計劃一再變更。

楊英風說,黎巴嫩表面雖已歐化,但十分嚮往東方文化,而中國園設計與西方幾何圖形不同,充分表現現代化中國色彩,使得當地人士驚服不已。

設在貝魯特的國際公園,氣候環境十分宜人,而中國園的位置適中,在建園面積擴增完成後,更容易使外來參觀人士留有深刻印象,對中華文化的傳播幫助極大。

原載《聯合報》1970.8.17,台北:聯合報社

大舞蹈演出極成功
觀光建設將移花蓮
楊英風教授昨向謝社長透露
並提出對示範區建設新構想

　　【本報訊】我國著名藝術設計專家楊英風教授，昨日下午抵達花蓮，至本報訪問謝社長。楊教授表示這次阿美族豐年祭千人大舞蹈相當的成功，對花蓮將來觀光事業的發展有相當的貢獻，從此以後，花蓮必成為台灣觀光區最為突出的地方，政府建設觀光區的著眼點亦將轉移至花蓮來，楊教授強調花蓮發展觀光事業的條件，比其他各地都充裕，就是缺乏有規模而具體的設計，以及地方各界有組織有計劃的推動，至於那些片斷的、零亂的、不成規模的建設是不能使花蓮在觀光事業上有突出的表現的。

　　楊教授在花蓮國際航空站設計的美化工程，使花蓮在中外旅客的先入印象是一個秀麗幽雅的新貌，楊教授正在規劃花蓮國際機場第二期育樂觀光示範區，他說：民用航空局毛瀛初局長有一個富有幻想豪情的大工程構想，正委由他設計藍圖，這一大工程的育樂觀光示範區是自航空站為點沿著出口的大道為中心，向四週圍延伸，佔地十萬平方公尺（約有四甲面積）示範區計畫，整個是一個大公園，有池塘、有河流、有山坡，亦將闢為青年育樂中心、兒童樂園、山地文化村，還有許多特設的文物館，如花蓮的大理石、木材（森林等的模型）水族館、駱香林先生的奇石館或是花蓮風景山川模型等，甚至有關颱風、地震等的資料陳列館的設施，外賓旅客可以在示範區逗留三個小時的參觀，同時配合附近社區的建設，如建設遊樂區、旅館、商店等，楊教授說這個構想如果實現，則花蓮將成為台灣最突出的觀光區，因為太魯閣國家公園正在積極的規劃，一旦實現，這個示範區將與國家公園連結在一起。

　　楊教授對花蓮特別的關切，與花蓮發生熱愛的感情，他說：目前台灣自然環境最優秀且未經開發的地區是東部台灣，它具有中國古來山川那種雄偉厚實而多變化的形勢，在一向被漠視的情況下，仍然保持著質樸原始的姿態，傲視四方，而且在如此優越環境下，必可培養出充滿信心壯志而富有幻想力的堅強人物，發揮智能試驗其成為未來新生活空間領導者的可能性。

　　楊教授強調花蓮的開發絕不是以商業的標準去衡量，和為商業的目的去推展，開發的目的固然有意要吸引更多的外國遊客，但最根本的想法，必須是為自己國民的育樂提供一個合乎時代的生活空間，所開發的成果，必須為下一代指示一個對無限未來繼續開發的目標和研究的路線，才算對下一代有了交代。

<div align="right">原載《更生報》1970.8.19，花蓮：更生報社</div>

有鳳來儀雕塑
經部考慮出售

　　【本報訊】陳列在大阪博覽會中國館前的雕塑品〔鳳凰來儀〕，當博覽會閉幕後，曾引來不少日商的訂購，經濟部正考慮將它出售。

　　〔鳳凰來儀〕是雕塑家楊英風的作品，價值一百六十萬台幣。

　　一家位於東京近郊的實驗農場主人，曾再三前往博覽會場看〔鳳凰來儀〕，他對該雕塑品表示極大的興趣，他希望我政府售給他，他準備用來當他農場的標幟。

原載《聯合報》第5版，1970.9.17，台北：聯合報社

〔鳳凰來儀〕於大阪萬博會中國館前展出的情形。

雕塑家楊英風
今午飛新加坡

【幼獅社訊】雕塑家楊英風應新加坡文化部的邀請，定今（九）日下午一時十五分，搭乘中華班機飛往新加坡。

楊英風係協助新加坡公園設計的工作，此外並爲新加坡文華大酒店的一百坪正廳牆壁，以我國的「八十七神仙壁」體裁，用現代雕塑手法，來從事這幅巨作。

原載《聯合報》1970.11.9，台北：聯合報社

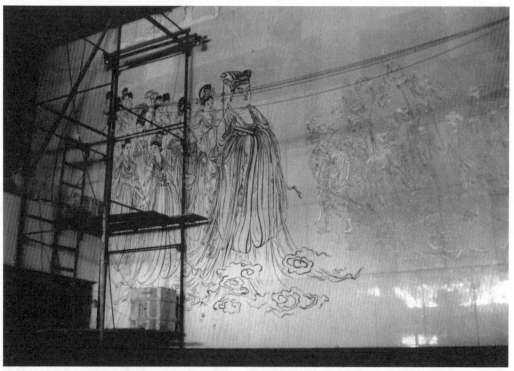

建造中的〔八十七神仙壁〕（朝元仙仗圖）。

Near completion:
Vast mural for Mandarin Hotel

A Taiwan artist-sculpture, Professor Yuyu Yang, is putting the finishing touches to a large stone mural with Chinese mythological theme in the main lobby of the Mandarin Hotel.

The 69 feet by 28 feet mural depicting "A Procession of Taoist Fairies Paying Respect to their Patriarch" is carved in marble and is believed to be the only one of its kind in the world.

Composed of 87 larger-then-lifesize figures the mural will be ready for the opening of the 40-storey Mandarin Hotel in May.

Professor Yang who is an architect, graphic artist and landscape designer as well as a sculptor/painter, is a graduate of Tokyo University and the Catholic University in Peking China.[註]

He toured Europe for three years and held one-man exhibitions while studying in the Academy of Fine Arts in Rome.

He has also held exhibitions in Milan, at the Vatican, and in Belgium, Venice, Beirut, the Philippines, Japan, Hong Kong, Thailand and Taiwan.

"The Singapore Herald", No.165, 1971.2.2, Singapore

【註】編按：實際上，楊英風並未自東京美術學校及北平輔仁大學畢業。

雕塑家楊英風
遺失照相機

【本報訊】名雕塑家楊英風教授，昨（五）日因為遺失了一架心愛的照相機而感覺焦慮不安。

楊英風是於昨日上午從台北古亭區公所附近乘坐計程車至館前街，下車時匆忙間將照相機遺失在計程車內的，這架照相機上黏有他的名片，他希望這位司機能夠將照相機送還他，他將十分感謝。

楊英風去年應新加坡邀請，參與當地新建的文華酒店藝術設計工作，於年底回國過春節，短期內他要再去新加坡繼續工作，他說，這架照相機內有他拍攝文華酒店的照片，對他的設計工作關係很大，所以他才會因此焦慮不安。

原載《聯合報》第3版，1971.2.6，台北：聯合報社

雙林寺將闢爲旅遊勝地
需費二百萬元
政府首次贈巨款發展私人地產

【新加坡廿八日訊】具有六十年悠久歷史的雙林寺，將于今年五月間開始發展，負責計劃發展位于金吉路的雙林寺成爲一旅遊勝地的，是一位來自台灣的著名藝術家楊教授，發展費用爲兩百萬元。

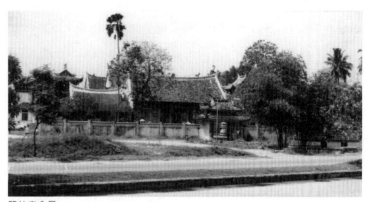
雙林寺全景。

這個發展計劃，是旅遊促進局負責的，這是政府首次贈送如此大筆的款項，來發展具有歷史性價值的私人地產，以便改變成爲一處吸引遊客的勝地。

四十五歲的楊教授，是一個雕刻家、地景藝術家、工程師和畫家，他接受政府與旅遊局之邀請，著手重建雙林寺成爲旅遊勝地的計劃。

他計劃于雙林寺興建一座蘇杭式的花園，三個圍成「L」字形的水池，有橋樑橫跨水池，其側則要興建佛塔。

同時，這裡還要興建一間素食館。楊教授進一步透露說：在丘陵的前方，將興建一座戲院——餐館，但由于基金缺乏，必需延遲發展。

楊教授說：其中兩個水池，建造費達十萬元，第三個水池將作爲信徒放生龜之用。

雙林寺的發展，成爲了今年度旅遊發展的最主要計劃。

該佛寺于一九〇九年，由已故劉金榜捐資興建的，當時的建築費用計達五十萬元，全部建築工程歷時六年之久始告完成。

雙林寺原來擁有的地段廣達十畝，但及後曾被新加坡改良信託局徵用一半以上的土地，充作建築組屋之用。

新將建築的佛塔，爲九層，在落成時將爲大芭窰住宅區的主要風景線之一，也將成爲新加坡一旅遊勝地。

原載《南洋商報》第3版，1971.3.29，新加坡

國內的環境能容納得下學藝術的人嗎？

——訪雕塑家楊英風談他的奮鬥

文／王志潔

　　學藝術的留學生該返國嗎？在不能靠賣藝術品為生的國內，返國的藝術家能生活嗎？縱使貿然返國，能受重視嗎？能施展抱負嗎？在國際藝壇瞬息萬變的今天，返國後，會因而從此落伍不前嗎？從雕塑家楊英風返國後的種種，或許可以找到這些問題的答案。

　　楊英風自一九六六年十月從羅馬返國後，的確沒在國內的畫廊內賣出過一張畫、或一件雕塑的作品，因為國內幾乎沒有對新的藝術品有興趣的收藏家，同時也沒有這方面的市場，與這方面的經紀人。國內更沒有因著楊英風在藝術上的傑出成就，或是因為他曾是一位「留學生」或「學人」什麼的，而設立一所美術大學，讓他擔任校長，以讓他將理想在一片「圍好」的園地裡耕耘，甚至師範大學藝術系——他的母校，也沒留給他一份教席。

　　然而，楊英風在歸國的五年裡卻忙得不可開交——為他的雕塑忙，為他所要推動的許多意念忙，並且從國內忙到國外，好多好多的工作在到處等著他，使他忙得無法分身。

　　原本一個學藝術的人，的確不像學其他學科的人，那麼容易在國內謀得一份較適當的工作。就拿楊英風來說，當他還沒從義大利歸國的時候，國內有關方面便已決定請他雕塑故副總統陳誠的銅像，以及設計陳誠的紀念公園，然而，好多好多的波折，使得他的設計要到今年四月才能動工，自然，在沒動工之前，他無法拿到一分的「工錢」。

　　起先由於西班牙的一位著名的雕塑家，為景仰陳故副總統，而願免費為陳誠塑像，經過很長的一段時間，塑好的銅像運到時，則發現外國人塑中國人，塑得全像一個外國人。因而只好再請楊英風去做。

　　接辦一項公家的工程自然還有很多手續，先要經過公開評審，換句話說，在楊英風塑好了銅像與整個紀念公園模型的時候，還要經過一場「比賽」，他

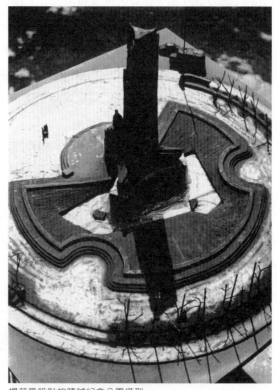

楊英風設計的陳誠紀念公園模型。

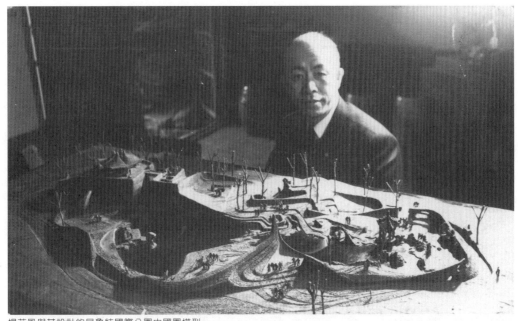

楊英風與其設計的貝魯特國際公園中國園模型。

的作品模型要與另外好多同時應徵的雕塑家所塑的模型放在一起，由一堆專家去打分數，所幸楊英風在「比賽」中還是「得分」最高。但接著又由於紀念公園地點的變動，因而就這樣一拖再拖了。

　　然而在五年裡，楊英風已從陳故副總統紀念公園的設計開始，在他的雕塑設計工程上有了一連串的連鎖反應。他已完成的較大工程，包括土地改革紀念館的兩座浮雕、花蓮梨山賓館的前庭設計、榮民大理石工廠的設計、花蓮縣環境的開發計劃、橫貫公路大理石城計劃、花蓮機場的景象雕刻、國賓大飯店的酒洞天設計工程、泛亞大飯店、中國大飯店大廳、花蓮亞士都飯店大廳的設計工程，以及中壢大力鐘錶工廠的庭園設計及雕塑等。

　　在國外展開的藝術設計工程，除了大阪萬國博覽會中國館前〔鳳凰來儀〕的巨大雕塑外，目前在新加坡也正進行著文華大酒店（共一千餘房間）的大廳壁畫、紅燈廣場的美術設計、兩座古廟的庭園設計等工程。在黎巴嫩則進行著貝魯特國際公園中國公園的設計。

　　目前正等著他做的，包括松山機場與設計中的國際機場的美術設計工程，以及聯合報新建大廈的會議廳浮雕與大廈外巨型雕塑等。

　　楊英風在返國的近五年裡，雖然也不斷創作許多純藝術的雕塑作品，製作一些純欣賞的版畫，以及畫些水彩及油畫等，但他更有興趣而且認為更值得做的，則是人類生活環境的雕塑。顯然的是，他已將他的雕塑，從雕塑的座架上，移到了我們生活的天地裡來，好使這片充滿了紊亂、繁雜的天地，經過藝術家的設計，回復到自然與調和。

　　即使他在返國後的純雕塑作品裡，也在一連串的、一貫的，述說著他心境中應如何為今天新天地而「開發」的大膽構想。

1965 年楊英風攝於威尼斯聖馬可廣場。

　　就以他三年前應東京保羅畫廊之邀，並在中山學術文化基金的獎助下，在日本展出的卅二件作品來說，這些作品曾被評論為有助於設計家、其他的藝術家，尤其是建築家，去獲得一些「為今天人類生活環境創作」的新觀念。因為他的這些作品裡，有一半是充份流露著為田園、鄉村、山野去開發的許多意念，另外的一半，則述說著他如何為整個都市環境重新創造的想法。

　　台灣宜蘭籍的楊英風，有他傳奇性的半生。他的小學，是在宜蘭唸的，中學與一半的大學則在北平就讀。他在北平讀的是輔仁大學美術系，但只讀到二年級，他就回台灣了，當時回台灣的目的只是暑期「省親」及「娶親」，然而婚後便沒有再回輔仁了。接著他到東京美術學校建築系（今之東京藝術大學）去留學，讀到一半他又回到台灣。（註）接著進了當時的台灣省立師範學院（今之國立台灣師範大學）藝術系，他從一年級讀起，讀到三年級，他離開學校，進了農復會工作。

　　其後他申請到美國一所大學的獎學金，準備再往美國深造，但就在這同時，于斌主教要他代表輔仁大學校友會，答謝當時的教宗對輔大在台復校的協助，並以他的一件名為〔渴望〕的半抽象鹿的雕塑呈獻給教宗。

　　楊英風借著這個機會到了西方藝術之宮的羅馬，原先只希望以一年半載的時間到處遊遊、學學。其後他發現該學該看的太多，因而便進了羅馬藝術學院雕刻系，從「遊學」而「留學」了。

【註】編按：實際上，楊英風是先至東京美術學校建築系留學，後才至北平輔仁大學美術系就讀。

直到他結束了歐洲三年的留學生活而返國時，他雖先後讀了四所大學，但他仍未拿到一張任何學位的文憑。他似乎不在意這些東西，他在意的是繪畫與雕塑的本身。然而，由於他這種「吉普賽式」的留學生活，使他得以深入地看過代表東方文化的北平，西方文化的羅馬，以及正在急起直追的日本，紮下了他今天成功的基礎。

他說，他為了要回來才出國的，而且他在國外待得愈久，便愈感到該儘快地回來。

起先，他到達歐洲之初，的確給西方那燦麗而豐富的藝術光芒，照射得張不開眼睛，他總覺得看不完，學不完。漸漸地他發現了西方的現代藝術，從破壞性的抽象藝術，踏進精神面的探索時，非向東方，尤其是東方的中國尋求不可時，他說，他突然又看清了自我，瞭解了做為一個中國人，要從自我追求，要將中國固有寶藏從事整理與開發的責任。

他認為中國固有「天人合一」的思想，以及對自然理解的觀念，正是解決西方物質文明所導致許多矛盾與不安現象的最好方法。他返國後，立即以開發花蓮作為他美化人類生活環境的實驗室，從很多項設計工作上，從事「思想雕塑」及「大自然雕塑」的「生活美學研究」，並且在其後一連串的美術工程中，將他的理想逐步推展。

他認為目前學藝術的中國留學生滯留海外而未作歸計的，應可分為兩類，一類是因為在國外的傑出表現，而使他們在海外有太多工作要做，而未能分身返國；另一類顯然是屬於對國內以及對自己還沒有清楚認識的人了，這一類的人，或許以為返國後將沒有發展的機會，或許是根本遺失了自己，而墮落在異國的人了。

原載《海外學人》第12期，頁30-33，1971.5.1，台北：海外學人出版社

楊英風應邀參加現代國際雕刻展
作品〔心像〕涵義深遠

【本報訊】我國雕塑家楊英風的一件現代雕塑作品，現應邀參加正在日本箱根舉行的「第二屆現代國際雕刻展」。

楊英風這件題為〔心像〕的現代雕塑，是我國參加日本第二屆現代國際雕刻展的唯一作品。他也是除了日本雕塑家之外參加這次展覽的唯一東方藝術家。

前天晚上才從新加坡返國的楊英風，近兩年來，一直為了新加坡的各項設計工作，往來於新加坡與日本之間。兩個半月前，楊英風經國立歷史博物館的推薦，參加了這項由日本主辦的戶外雕塑作品展。

這項定名為「現代國際雕刻展」的戶外展覽，去年首次舉行。這次是它的第二屆展覽，以「現代世界的人

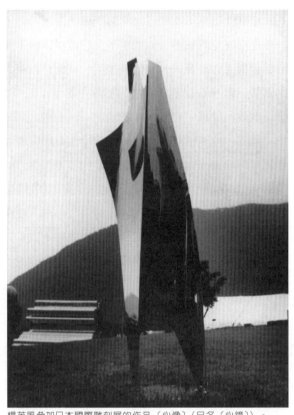

楊英風參加日本國際雕刻展的作品〔心像〕（另名〔心鏡〕）。

類造像」做為展出的主題，共有來自世界各地的三百多件作品參加應徵，五十八件分屬十一個國家的作品入選展出，其中包括了廿七件應邀參展的作品。

參加這項展覽的楊英風的作品〔心像〕，是一件以不銹鋼製成的現代雕塑，高二公尺，表面全部磨光。

楊英風說：設計這件作品，除了配合展出的主題，還要充分表現材料的特性。

〔心像〕是用一整塊不銹鋼剪裁成形，除了利用這種材料可自由彎曲的特性，形成許多凹凸面之外，整個作品只有一處摺痕。

這種簡單的造型，日本的藝術評論家們認為在藝術表現的效果上，已經有了很高的成就。

楊英風認為他的作品〔心像〕，是一面人性的鏡子，在整個作品的設計上，從不同的

角度，可以看到不同的形像，初看似乎是兩人的形像，轉換一個角度就合成一人。

　　除了形像的不同表現之外，他的作品，在設計上也強調了另一項「動態」。楊英風說：這種動態是由磨光後的不銹鋼造成的。彎曲而凹凸不平的不銹鋼面，磨光後成了無數面大大小小的鏡子，在這些鏡子裡，每個人都可看到自己不同的形像，這些經過變形時而碩大無比，時而縮為一線的自己，正反映了現實社會中每個人在不同場合中表現出的「心像」。

　　楊英風說：〔心像〕的設計，目的在暴露出心中的自己。他說：由於技術文明驚人的發展，人的存在已經被時代所遺忘。透過〔心像〕，他希望能給人帶來探求反省的機會，引起人類對人性與真理的再追尋。

<div align="right">原載《中央日報》1971.7.6，台北：中央日報社</div>

【相關報導】
1.〈現代國際雕刻展　楊英風心像入選〉《聯合報》第7版，1971.7.6，台北：聯合報社

現代雕塑趨向
追求東方精神
楊英風希望東方藝術家
不要棄近求遠捨本逐末

文／蔡文怡

　　不少馳名國際藝壇的現代雕刻，給予人們的感覺，已經不再是十八世紀時那種優柔儒雅的美感，而是醜陋、恐懼或新奇古怪，使許多人不知道該如何欣賞它。

　　甫自日本回國的雕塑家楊英風認爲：這種現象的存在，實在不足爲奇，因爲近二百年來，藝術已經脫離了宗教、政治的束縛，尤其是雕塑的發展更是驚人，它完全以赤裸且大膽的作風，強調某種意境表現。

　　一向以動物基本反應爲表現原動力的西方藝術家，喜歡把人體作主題。現在他們察覺到自己的精神資源日趨枯竭。經過幾番探索尋求，終於悟出唯有吸取東方精神來影響西方美學，才能夠挽回頹勢。楊教授覺得：現代雕刻發展的趨向，已經非常明顯的擺在眼前。可惜東方藝術家們，往往犯了捨本逐末、捨近求遠的錯誤。

　　他談到參加在日本箱根舉行的「第二屆現代國際雕刻展」的一些感觸，更顯出東方藝術家不知「反求諸己」的事實。他說：日本雖然一再強調他是東方強國，但非常令人婉惜的，日本的現代文明已經失去了民族性，完全步隨西方的文明。儘管日本藝術教育十分普遍，能夠創造出具有民族性作品的藝術家已經越來越少。

　　楊英風指出雕塑的範圍，常常被人誤解爲只是塑石膏像，於是永遠不能大幅度的進步。現代國際雕塑品已經由與外界環境隔離的博物館脫穎而出。藝術家把雕塑品的托臺除去，使得雕塑品本身所表現的意境必須和四周的空間環境發生密切關係。

　　由於發現現代雕塑的最新用途是改善空間，因此特別注重立體美學的研究。現在致力於建築的楊英風說：現代的人都比較冷漠，這可能是受刻板化的建築物的影響。建築物不單純是避風雨、遮烈陽，它必須給人們舒適感，故人性的需要是絕不容忽視的因素之一。

　　科學的進步，對於雕塑的進展極有幫助，素材的範圍已經不限於石膏、木材。楊英風這次就用不銹鋼爲素材。他說：勇於嘗試新方法、新工具及新素材，都可以幫助藝術家走入一個未來的理想境界。

原載《中央日報》1971.7.13，台北：中央日報社

YUYU YANG
——the compleat sculptor

by Leslie Smith

The greatest, most impressive period of an Asian artist's life traditionally comes towards the end. This is especially true of the sculptor, whose mastery of his difficult medium can only evolve from a long apprenticeship. Even so, there is a sculptor from Taiwan who at the age of 45 has already won international recognition.

The career of Yang Ying-feng, or Yuyu Yang as he likes to call himself, has been a steady progress towards the success that he has now achieved. A native of the island, Yang received his early education up to high school grade in Taiwan, and then in 1939 went with his parents to live in Peking. In those troubled war years, with the Japanese Imperial armies roaming about China, Peking was a paradise for artists and writers. The grand old capital filled with Chinese historical treasures, blessed with an invigorating climate, and the home of numerous scholars, was the intellectual heart of China. No better place for a budding young artist could have been found.

In Peking the 16 years old youth studied painting and sculpture under Japanese masters, and soon showed his skill by winning an International Student Art Exhibition prize for a watercolour. But it was in Japan, where he continued his studies for a further two years at the Tokyo Art University, that he first came into contact with European art, though largely of mundane subjects.

As Yuyu Yang is a Catholic, it was quite natural on his return to Peking that he should enrol at the city's famous Jesuit University, Fu Jen. After two years of intensive study in the Department of Painting he went back to his own land and, taking a job as a flower painter in the Botanical Department of the National Taiwan University, began to exhibit at home and abroad. But the well-built, good-looking young artist was still not satisfied that he had learnt all that there was to be learnt through schooling. He entered the Art Department of Taiwan Normal University and while there carried off the prize for the most distinguished academic record in the Special Sculpture Studio.

From then on Yang's history is one of

Yuyu Yang with an oil clay model of his design for a Singapore shopping centre.

achievement after achievement. He gave a one-man sculpture show in his home town and received a commission from Waseda University in Japan. He exhibited at the 4th International Biennial in Brazil and was invited to join numerous art societies and committees. He sat as juror to judge the works of other sculptors, and for a year taught art in Taipei colleges. Work came in steadily. As well as exhibiting in Japan, Korea and the Philippines, he showed a sculpture at the Chicago International Trade Fair in 1960, and executed several portrait busts of well known people.

1963-4 was a turning point in his career. It was during these years of travel in Europe that he can be said to have "found himself". In 1964 he was granted a private audience with the Pope who he presented with his bronze *The Deer*. No artist can ever be quite the same again after he has been exposed to the wealth of statuary and architecture of the Roman capital, but when Yuyu Yang returned to Taiwan it was to handle his work in more abstract terms. Realising that it was an engaging theme, he started to produce modern sculpture without losing sight of his own essential origins and heritage.

"Artists of every country should concentrate on their own styles and traditions," the sculptor explains. "While the styles of Western countries may be good, they should not be copied slavishly. Though I, for myself, set out to learn the techniques of Western countries, I still want to put my main emphasis on Oriental ways. Western ways are generally quick and fast. This is the very opposite of our own methods."

Yang's travels abroad brought him increased respect at home. While in Europe he had created more than 40 pieces of sculpture and 60 paintings. He had taken part in 14 international exhibitions and won three gold medals. Now in 1966, he was selected one of Taiwan's most outstanding artists, and in the following year he was appointed Honorary Research Scholar to the Chinese Academy.

Cottage in the Jungle Gteen marble
1969

Light Through Darkness Green marble 1969

Today Yuyu Yang attributes his most unique successes to his undoubted skill at combining sculpture and landscaping with architecture. In this particular field, which in Asia at least he has no equal, his first big break came in 1967. Through a mutual friend, he was appointed by Madame Chiang Kai-shek to design her rock and water garden. Yang selected every stone, and personally saw to every detail. As a result construction time was only a brief two months due to his initial six months of exacting preparation.

Another highlight of his career came in 1969, when he was asked to design the sculpture for the Taiwan Pavilion at Expo 70. Yang tells how he was startled when urgently telephoned in October and asked to have a complete sculptural exhibit ready for the opening date in March, 1970. The Taiwan Government's instruction to Yang was short but by no means easy to fulfill. "Create a distinctive sculpture that will make the Chinese pavilion outstanding" he was told.

Dropping everything, Yang hastened to Japan and began by first observing carefully the work of the other exhibitors, most of which was already nearly completed. For his theme he chose the Phoenix, one of the four noble creatures of Chinese mythology, which only appears when order reigns in the kingdom, coming from its home at times of peace and good government. This auspicious symbolic meaning, he knew, would not be lost on Chinese visitors.

It took Yang six weeks to prepare a model, leaving only a month to complete the full-scale

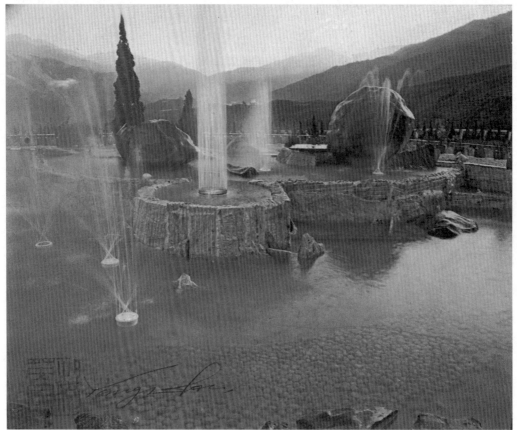

The sculpture scene at Lee Shan Foundation.

figure. Inspired with the enthusiasm generated by the Taiwanese sculptor and his close assistants, the Japanese rallied to their help. Fifteen skilled workmen were especially assigned to the team, all experienced in working in iron and steel to fine tolerances. Yang had them cut the plates irregularly and freely, encouraging them to think for themselves, and as members of a joint band of artists not just as workmen. They responded, treating the work as a game in which they could express their own creativity. Ways had to be improvised to deal with the stubborn metal when special tools were not available. If something had to be bent, for instance, it was run over by a truck to produce the result that was needed.

The giant Phoenix, completed a day ahead of schedule, was delivered to Osaka with a few more days to spare before the formal opening. The mythical bird was first painted in the traditional five colours of the Phoenix, standing for the five nations making up the Chinese people; red for the Manchus, yellow for the Chinese, blue for the Mongols, white for the Muslims, and black for the Tibetans. However, on viewing the finished work, Yang thought, he says, that the effect was too complicated and looked too much like other sculptures on view. Therefore, working at night for Expo had by then opened, the colours were changed to red and gold, another traditional Chinese

colour scheme. The change greatly enhanced the effect of the artist's achievement, and made the Phoenix in front of the Chinese Pavilion one of the most admired features of Expo 70.

This is what Yang himself says about his Phoenix: "The Phoenix is an entity in itself. It is complete. It carries its own meaning, as a sculpture should. It stands for simplicity, and indivisibility". Incidentally, Yang provided no less than seven other sculptures for his country's pavilion in that exhibition.

Since Expo 70, Yang has been busy with a steady flow of work. At the time of writing he is in Singapore, where he is at work on an enormous mural, carved in marble, in the main lobby of the new 44-storey Mandarin Hotel. This gigantic mural, measuring 69 feet by 28 feet,

Sublimation Aluminium model
1970

comprising 87 larger-than-life figures, depicts a scene from Chinese mythology-*A Procession of Taoist Fairies Paying Respect To Their Patriarch.*

The enterprise nearly finished, Professor Yang has turned his attention to a major town planning project. He has been engaged by the Singapore Government to take charge of a plan with a budget of two million Singapore dollars to create a large garden in Chinese style, centered around the Siang Lim Temple in Kim Keat Road, one of Singapore's major tourist attractions. The temple, known as the "Twin Grove Temple", and 55 years old, is one of the biggest on the island. It contains exquisite carvings in wood and marble considered to be equal in quality to those in Peking.

Professor Yang's scheme includes the creation of a Chinese garden containing three L-shaped miniature lakes crossed by bridges and flanked by a Chinese pagoda, which will be sited by the temple officials with due regard to the harmonious balance of the elements, an important feature of Chinese belief.

"The temple will be left untouched, because the aim of the garden will be to enhance the

natural advantages of the site and the features in existence, like the temple and the hill", says Professor Yang. "When I was first given the job in Singapore I went there several times to study the scenery, to learn about the place, to absorb the atmosphere and meet the people. I felt the need to think things out right there on the spot. I feel this is very important; it would be useless for me to conceive the design in Taiwan.

"As you look at my finished work you will recognize immediately that it comes from Singapore and reflects the local traditions. It is equally important for me to use the local materials. For instance the limestone for this project will come from Singapore and Malaysia. I always want to use the products of the country in which I am working."

Another ambitious scheme upon which he is engaged is a design for a shopping center for Supreme Holdings Ltd., at the junction of Penang and Fort Canning Roads, in Singapore. This marks one more facet of his versatility; he is part architect, willing and able to plan complete city centers, as well as to adorn them with sculpture. Like the great artists of the Italian Renaissance he is an all-round man, with vision coupled to skill and craftsmanship. He has been welcomed in Singapore and is keenly interested in the independent city-state's development. He has opened his own studio in the suburbs and written a brochure pointing out the opportunities for making the city one of the most noble in Asia.

Professor Yang has increased his international reputation further with the successful Taiwan marble abstract, 3 meters high and over 18 meters long, that he has completed for Hualien Airport. Examples of his work have been purchased by the Vatican. He has designed a park with sculpture for the Chinese section of the new International Park in Beirut, and exhibited and sold his sculpture all over the world, from Sydney to Sao Paulo. One of the men of the Chinese people, soundly founded in an ancient tradition, he is profoundly confident of tackling every new project that he encounters.

"Art of Asia", Vol.1 No5, p.17-20, 1971.9-10, Hong Kong:Arts of Asia Publications

黎京貝魯特　興建中國園
亭台山水花樹　專家設計建造

【本報訊】一座代表中國文化精神的中國園，最近在黎巴嫩展開興建工作，預計明年二月間可以完成。

這項拖延了將近五年的興建計劃，一直因為中東局勢未能安定，而數度中斷。最近我國應黎巴嫩政府之邀請，繼續展開各項興建工作，並在九月間運送廿九件價值新台幣五萬餘元的仿古雕塑及工藝品至貝魯特，同時也已派遣了設計及技術人員前往當地工作。

目前設在黎巴嫩首都貝魯特國際公園內的中國園面積，已從原先的一千二百平方公尺擴增為二千平方公尺，除原來計劃興建的假山、亭台、巖穴、牆垣、水池、花木等外，現已增加一座中國典型的六層高塔，及一座陳列館。

黎巴嫩政府是在民國五十五年九月間決定以景色優美的貝魯特市郊，劃為興建永久性的國際公園，邀請遠東、非洲、美洲、中東等地區國家參加，並由參加國家自行負責設計興建的工作。

我國參加中國園工作的總經費為新台幣二百四十萬元，係由國內著名的雕塑家楊英風負責設計，詹力新與陳宗鵠兩位建築師擔任繪圖及施工的工作，台灣大學副教授凌德麟則負責庭園設計。

按照目前施工的中國園設計造型，是以龍為主體，揉合了中國傳統及現代的精神，象徵著中國文化的明天。

原載《聯合報》第2版，1971.9.27，台北：聯合報社

現代國際雕刻展
新加坡作品入選

文／如斯

　　在日本東京郊外箱根舉行的一個盛大的「現代國際雕刻展」，日期由七月一日起至十一月卅日止，是以「現代世界的人類造像」作為展出的主題，共有來自世界各地的三百多件作品應徵，結果，只有五十八件、分屬十一個國家的作品入選。

　　楊英風的作品〔心像〕是一件以不銹鋼製成的現代雕塑。高六呎，表面全部磨光。它於今年六月由新加坡寄到日本參加展出。楊教授說，設計這件作品，除了配合展出的主題之外，還要充分表現材料的特性。〔心像〕的設計，目的在於暴露心中的自己。他說，由於技術文明的驚人發展，人的存在，已經被時代所遺忘。透過〔心像〕，他希望能給人帶來探求反省的機會，觸發人類對人性與真理的再追尋。

　　參加本屆「現代國際雕刻展」的不銹鋼作品，共有八件，評審委員一致認為，〔心像〕是歷年來，以不銹鋼為素材的雕塑品中的，最簡潔以及效果最高、最好的一件。

　　參加展出的，都是世界上最負盛名的藝術家，如亨利摩阿（Henry Moore），比加索（Picasso Pablo），加拉路斯（Capralos Christos）等，而楊教授是除了日本雕塑家之外，作品入選的唯一東方藝術家。

　　筆者是新加坡人，聽說來自新加坡的一件作品獲選展出，真是興奮非常。由日本藝術家松井先生的介紹，獲訪楊教授。原來教授是應文華酒店的聘請到星設計〔朝元仙仗圖壁〕白大理石雕刻及現代雕刻〔玉宇壁〕等件的。據教授說，他也將為新加坡旅遊促進局在雙林寺前設計蘇州園的庭園佈置，並且要親自疊一高大的白石假山。筆者希望這座蘇州園，將能有石林的天然美，也有西湖的人工美，不但可娛旅客，同時也可以為本國人民提高審美的興趣，豐富人們的生活情趣，鼓舞崇高向上的精神。

　　新加坡雖然沒有名山大川，但是藍天碧海，綠草如茵，再加上一些美術雕刻，實不難成為一個美的城市。

原載《南洋商報》第9版，1971.11.13，新加坡

楊英風談雕塑、建築與美術

【本報訊】雕塑名家楊英風在旅居國外達二年之久後，勸告國內的藝術家們說：固執十八世紀的唯我獨尊的藝術家觀念，是不合時代的要求了，因為那時只有七億人口，現在卻有三十三億人口。

人口爆漲所帶來的種種問題與變遷，使得藝術的發展——尤其是雕塑的發展——由個體觀念發展到群體觀念。

這是一種大的改革，由室內狹小的空間，擴展至外面廣大的空間，許多長期受到緊張壓迫的人們，也感到美化環境，使環境與美術相配合，是件重要的事。

楊英風最近在新加坡所從事的美術設計工作，就是將環境與美術配合起來的工作。

他說：新加坡目前正積極地在從事建設與發展工作，許多幾十層的大廈，都在破土興工，而新加坡本身，因為人才缺乏，便大量聘請外國的美術人才，為他們從事美術設計。

在新加坡，新的趨勢是：建築師與美術師地位平等，密切合作，一座房子，往往就有許多位美術設計師聯合設計，每人設計一部分，如此大家非取得協調不可，不能個人固執己見。

新加坡的房子，常常裝潢費與材料費各佔一半，可見他們對美術設計的重視，也因此，才會使得他們有最新型又最進步的美觀建築。

但是新加坡卻沒有什麼他們自己特有的風格，就像一個「暴發戶」一樣，屋子很漂亮，裡面的陳設，卻因太多太雜而不協和。

楊英風說：究其原因，是因為新加坡一向為人所統治，歐洲人的建設與風格，充斥在那塊土地上，又因為中國人佔多數，中國人的東西，也在那裡發跡，以致，新加坡雖獨立廿餘年，至今仍沒有自己的東西。

但是楊英風說：台灣也是這樣的。由於台灣過去曾被外人統治過，以至於現在的台灣，各地方的風景都能在這裡看到。他說：我們該把固有的一些東西徹底吸收，再創出新的、有自己風格的東西，而不是法國的路邊座椅、比利時的火車站、日本的房子，在這裡都能見到。

我們這裡人才很多，問題是如何運用人才。楊英風說：新加坡沒有人才，都要到國外延攬，我們有實際的人才，為什麼不能好好做一番呢？

國外走的地方太多，楊英風對國內就有太多的建議想說，他說，國外實在是緊張而變

1970 年楊英風攝於黎巴嫩。

得快的，相較之下，台灣的安定就如世外桃源，但是這個世外桃源，是否就沒有缺點了呢？

他說，安定固然好，太閒散，沒有進取心，不知道世界趨勢的與進展，就很難進步了。

我們應該對世界的整體性有個瞭解，然後把握住外面的大空間，來改善自己社會的小空間。

因此楊英風說：國內的同胞，該隨時有學習精神才好，國外各階層人士，都時刻在進修，他們雖然離開學校，卻仍常到學校去旁聽新的趨勢、新的發展，這樣才能對整個常識，有新的認識與觀念，從事超社會發展，也才有光明進步的路。

楊英風一再強調：目前西方的藝術潮流，都漸漸流向東方，那是因為東方人有其高超的哲學藝術精神。譬如，西方人講求戰勝自然，而中國人則講究怎樣使人與自然「調和」。這種調和，就是一種美感與舒適。

楊英風很希望國內的藝術家們，都能有一種新的與大環境調和的觀念，不故步自封，不執著己見，能重視新的世界的發展，進而以舊有的文化，配上現代化的方法，大膽地開拓新的生活空間。

原載《中華日報》1972.1.10，台南：中華日報社

藝術界決積極籌組
版畫研究中心

【本報訊】國內藝術及版畫界人士，昨（十一）日下午在台北國立歷史博物館舉行籌備會，決定積極籌組中國版畫研究中心，工作地點將設在歷史博物館內，該中心成立後將加強與國外版畫界聯繫，並舉辦版畫展覽。

國內版畫家方向、李錫奇，以及分別自美國和新加坡回國的版畫家廖修平、楊英風，昨天並在該館舉行版畫藝術演講，介紹現代版畫的新趨勢，及放映廖修平由國外攜返的版畫彩色幻燈片。

中國現代版畫會為配合當前國內積極推展中的版畫運動，特邀請國內外我國版畫家，定十五日至廿三日，每天下午一時至八時，在台北雙城街十八巷十二號藝術家畫廊擴大舉辦第十四屆中國現代版畫展。參展的十七位畫家，包括國內的朱為白、吳昊、李錫奇、陳庭詩、梁奕焚、黃志超、楚戈、鍾俊雄、旅居香港的文樓、張義、韓志勳、旅居新加坡的楊英風、旅居澳洲的何仁謙、旅居美國的秦松、廖修平、謝理發、旅居義大利的蕭勤。另有韓籍版畫家楊駱明及美籍女版畫家沈靜倩的作品，也同時參加展出。

展出的作品，將有極具現代精神和獨創性的銅版畫、石版畫、木刻畫及絹印版畫等共四十餘件，這些作品在技巧上雖受西方現代藝術的影響，但在表現上每位畫家都能發揮東方的民族風格，從中國的殷商拓片、秦漢石刻、古壁畫、書法等優秀傳統中獲得啟示，發展為現代的藝術形式，多年來已在國際藝壇贏得佳譽，在台北展畢後，將運往中南部巡迴展出。

中國現代版畫會自民國四十七年成立至今，曾先後在美國、巴西、法國、義大利、西班牙、西德、澳洲、秘魯、日本、菲律賓、韓國、香港及非洲各地展出，並每年固定在國內舉辦展覽一次，十四年來從未間斷。

原載《聯合報》第6版，1972.1.12，台北：聯合報社

楊英風教授的巨型壁畫
在星埠宣揚中華文化
創作浮雕中式庭園極獲好評

文／王廣滇

　　楊英風教授被認為在他這次新加坡之行，作了一次最成功的宣揚中華文化工作，他在新加坡創作巨型的壁畫、浮雕、中國形式的庭園，以及抽象的雕塑，並在他的作品裏作有系統的傳播中華文化，這也正是他這次塑建在新加坡的十五件作品，會贏得擁有百分之七十四華人的新加坡那麼歡迎的原因。

　　楊英風這次是受新加坡政府之聘從事新加坡最著名古蹟「雙林寺」的庭園整建，並受新加坡目前最大的一間觀光旅館「文華大酒店」之請，從事這所四十三層高的酒店之藝術創作工作。

　　他以一年半的時間才完成了的文華大酒店藝術設計工程，一共在那裡創作了十四件作品，他在這些作品中，表現出中國的哲學思想，中國的歷史文化。

　　預定興建一千六百個客房，目前並已完成了八百個客房的新加坡「文華大酒店」，是由新加坡的華裔銀行家連瀛洲所投資興建的，這位曾擔任過新加坡駐馬來西亞大使的華裔銀行家，對中華文化的熱衷，是楊英風教授所以能放手去有系統地在他的作品中介紹中華文化的原因。

　　文華大酒店是由一位英國的建築師的建造設計，楊英風成功的地方是，他在那裡所創作的那些從近似仿古的作品，以至抽象的作品中，都能與這座具有西洋形式的建築調和，文華大酒店目前還未正式開幕，但前往住宿的觀光客已比其他的觀光旅館的旅客，比例上更多，楊英風教授以中國風味的作品去美化這座酒店，顯然是主要的因素之一。

　　楊英風在文華大酒店最大的一件作品是在正門大廳壁上的〔朝元仙仗圖〕，共長廿三公尺，高九公尺，那是一幅取材自盛唐百代畫聖吳道子的〔朝元仙仗圖

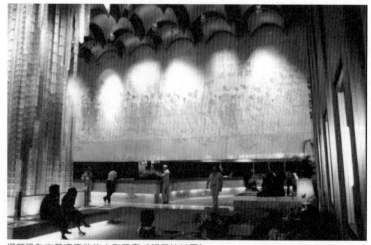

楊英風為文華酒店做的大型壁畫〔朝元仙仗圖〕。

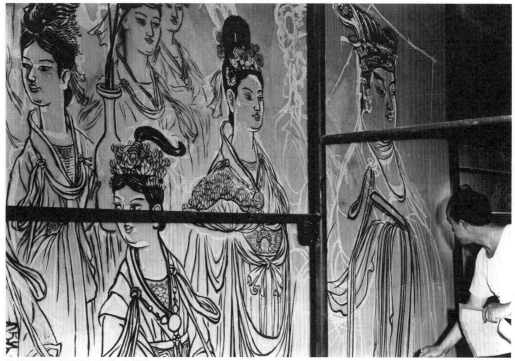

楊英風製作〔朝元仙仗圖〕的情形。

卷〕，圖中一共有八十七位的神仙所形成的仗儀隊伍，楊英風吸收原圖的神釆而加重新佈局，並做迴旋自如的描繪刻作，筆觸刀法勁遒而帶纖巧，豪邁中有韻緻，使這一群手持仗儀，飄然湧現的仙子，顯然出「文茵日曜，華蓋雲移，群仙縹緲，瑞靄門楣」的氣勢。

另一項表現著東方美學與哲學精華的作品，是安置在五樓中國餐廳的〔天〕、〔地〕、〔東南〕、〔西北〕等六件巨型雕塑的組合，〔天〕以「六器」中的「蒼璧」爲本，予以變化雕琢而成；〔地〕以「黃琮」之形，雕琢出山水相含的形態；〔東南〕與〔西北〕則採「白琥」、「玄璜」的基本造型。在純淨的大理石上，作樸拙的雕作，每件作品六英尺高，重量由二噸至三噸。

另一座大廳中的〔漢代社會風俗圖〕，則以「漢闕」、「騎射」、「讌集」、「跳丸」、「跳劍」、「市集」等介紹中國漢朝繁榮富足，生氣盎然的社會景象。楊英風在白色的大理石壁上，以描金的線雕，表現出他雅麗清新而卻質樸的刀法。

楊英風在文華大酒店的作品還有砌飾在門前，表現出中國傳統中天地御殿仙宮的〔玉宇璧〕（長廿公尺，高二‧六公尺，寬二公尺），以及大門前三座花台上所刻〔綽約仙子〕、〔娉婷天女〕、〔群仙眾神〕。

楊英風教授受聘整建的新加坡「雙林寺」，目前也已接近完工的階段。他這次回國是爲趕建故副總統陳誠的紀念花園，待春節過後，他將再趕往新加坡，完成「雙林寺」的工程。

楊英風　漢代社會風俗圖　1971　白大理石金線雕

　　楊英風以六百噸的大理石去堆建「雙林寺」庭園中的假山、水池。他以中國的造園方法去整建這座有一百五十年歷史、而又與中國文化有很深關係的寺廟。

　　相傳這座寺廟是在一百五十年前由一位自中國大陸去的和尚主持的，當時寺廟附近有很多浪人欺壓百姓，並侵擾寺廟的安寧，其後此一寺廟再自中國大陸請來一位極具武功的和尚，他到了雙林寺後，非但鎮服了這些浪人，而且這些浪人都拜他爲師，使他所訓練出來的弟子，成爲了當地一項安定地方的力量。雙林寺從那時開始，便成爲一個習武的地方。

　　「雙林寺」附近，目前是新加坡最馳名的「大巴窰」國民住宅區，一幢幢二、三十層高的國民住宅，集中了廿五萬人口。國民住宅區的附近則有手工業區，使這一國民住宅區的人得以就近工作。

　　「雙林寺」在地理位置上的重要，更由於它是新加坡最古老的歷史遺跡之一，因而新加坡政府才決心以六十萬美元去整建它，並請楊英風教授負責庭園等方面的整建，使之成爲新加坡的重要觀光區之一。

<div align="right">原載《聯合報》1972.1.13，台北：聯合報社</div>

【相關報導】
1.翁丹盈著〈爲文華酒店設計並雕巨幅壁畫　楊英風教授談壁畫〉《新明日報》1970.12.28，新加坡
2.〈文華大酒店聘名畫家　繪八十七幅壁畫　每幅高度與真人無異〉《南洋商報》1971.2.3，新加坡
3.〈顯示中華文化大壁畫　楊英風在星雕刻經年　取材吳道子朝元仙仗圖卷　八十七神仙刻在大理石上〉《聯合報》1971.3.17，台北：聯合報社

現代版畫展今揭幕
作品普遍展現東方精神

【本報訊】為配合當前積極推廣版畫藝術，中國現代版畫會將從今天起一連九天，在台北市雙城街藝術家畫廊舉辦第十四屆現代版畫展。

展出的作品，分別由旅居香港、澳洲、美國、比利時、義大利等地，以及國內的十九位版畫家所提供，包括玻璃版、銅版、鋅版、紙版、木版、絹印版畫和木刻畫等四十餘件，均具有獨特的風格，並且在表現上均能發揮東方的民族精神。

吳昊首次利用中國國畫的水性顏料，繪製成木刻版畫〔花神之舞〕。這幅畫的色彩並不如他以往的作品鮮麗，卻表現出國畫的水墨效果。

〔龍躍〕、〔鳳鳴〕兩幅鋅版畫，是甫自新加坡回國的楊英風的作品，利用中國古代常用的線條，以自己的意思畫出。畫面並不侷限於形式，完全為中國傳統文化精神的表現。

曾為版畫會發起人之一的楊英風認為：東西方生活習慣與觀念的不同，影響到版畫藝術的表現。談到未來發展，他覺得最重要的還是在於開拓新境界及運用新的材料和工具。

旅居香港的韓志勳所提供的絹印版畫〔凝碧〕、〔山盟〕是照像製版，都以深藍色為主，再加上一塊宋版書刻，別有一番韻味。另一位旅居香港的版畫家張義的作品，也溶入了中國的古物。在國內從事版畫工作很久的陳庭詩，也以日夜為題，展出四幅組畫連作，他用的色彩很少，在紅、黑對比中，溶入金石碑帖及拓印的趣味，仍是以往一貫的畫風。

黃志超的二幅橡皮版畫，在色彩上並不特殊，以黃和綠為底色，並以線條自由流動作橫的發展，他承認這是受中國國畫的影響。

作品中還有三幅玻璃版畫，是朱為白的作品。他認為，由於人對生命的看法及對世界的了解，往往捉摸不定，所以他的畫顯得比較深沉。

廖修平參加展出三幅銅版畫〔太陽之門〕、〔月祭〕、〔天蝕〕。每一幅的色調豔麗，並顯示出利用機械繪製後所表現出的精確和細緻。

楚戈在穩重的圓中，運用書法的形象，製成版畫，讓人感到在靜中求動。旅居美國的謝理發，在他繪製的〔華爾街七十六號〕絹印版畫裡，在鮮明色彩下，充分顯示出受都市生活影響，有一種被分割、寂寞、空虛的感覺。

從這次的海內外聯合展出，版畫家們一致認為：我國版畫藝術的前途非常樂觀。

原載《中央日報》1972.1.15，台北：中央日報社

【相關報導】
1. 楊明著〈為理想而奮鬥的版畫家——祝賀第十四屆版畫展的展出〉《中華日報》1972.1.15，台南：中華日報社
2.〈現代版畫現代繪畫　分在台北台中展出〉《聯合報》1972.1.15，台北：聯合報社

美東方開發公司等財團
計劃投資台幣二百億元
關建花蓮「太魯閣新城」
負責人范登近期將再度來台
與我政府有關單位進行研商

文／王廣滇

　　美國東方開發公司等財團，目前正計劃以新台幣二百億元，投資建設花蓮「太魯閣新城」的計劃，這項計劃若能順利推展，它非但將成為台灣有始以來最大的一筆外人的來台投資，而且將使孕育已久的東部開發計劃，帶來曙光。

　　美國東方開發公司（Oriental Development and Trading CO.）是在美國麻塞諸塞州的納蒂克城。它是一個經營投資各種龐大新型開發企業的機構。該公司以及其他有關財團，在去年推派了一位重要負責人范登先生（Richard E Vandan）前往花蓮太魯閣實地觀察後，便已開始向我政府有關單位試探這項投資開發計劃的可能性了。

　　花蓮太魯閣新城的開發，目的在使太魯閣附近那一塊風景幽美，而且接連著最具觀光遊覽之勝的橫貫公路的土地，能開發成一個擁有國家雕塑公園、大學、海邊公園、海水浴場、遊樂中心、商業中心、休憩中心等的新社區。

　　政府有關單位，已為美國東方開發公司等財團的這項投資計劃，在最近集會研商，以便作更進一步的研究。以美國東方開發公司的范登先生也已決定於近期內再次來台，以便與我政府有關單位作進一步的研商。

　　美國東方開發公司等財團的代表人范登，去年抵達台灣的時候，曾先與花蓮縣長黃福壽等商談了有關太魯閣新城的投資構想。當時我政府正請日本鐵路技術服務社研究北迴鐵路建築的可行性及經濟效益，並有意與日本合作，以建築此一鐵路，范登先生當時即向黃福壽縣長表示，如果可能的話，他願意由東方開發公司等財團，拿出十倍於鐵路造價的資金，協助太魯閣新城的發展計劃。（北迴鐵路的造價約為新台幣廿億元）。

　　在范登去年的來台時，還特地拜會了行政院政務委員葉公超，將東方開發公司等財團的這項構想，向葉公超提出很詳細的報告，並且葉公超也表示了對這項構想的歡迎，並答應努力促成這項計劃的實現。

　　美國東方開發公司所以會發現太魯閣是一塊理想的投資地方是非常偶然的。

　　有一位台北籍的林珀瑜小姐在她赴美八年後，於前年返回台北，計劃在台灣收購一批

能代表東方藝術的手工藝品,帶到她在美國所經營的「東方藝廊」中出售。林小姐也屬於美國東方開發公司的一員。

林珀瑜小姐來台後,打聽到雕塑家楊英風的地址,然後向楊英風教授請教各項台灣手工藝品的問題。他們原先並不認識,但兩位同屬藝術的愛好者,很快地從手工藝品談到了藝術創作,然後又談到藝術家對開發人類生活環境的各種構想。

曾在橫貫公路設計梨山賓館前庭,並為輔導會榮民工程處設計了太魯閣口發展計劃的楊英風教授,很自然的向林珀瑜小姐說出了他對開發花蓮的各種構想,以及他對開發花蓮所曾研擬的許多草案。

楊英風教授對花蓮開發的各種構想立刻引起了林珀瑜小姐的興趣。她告訴楊英風教授說,美國的東方開發公司一直就想找一個類似的投資計劃,然後投入大量的資金,協助東方的國家開發。

林珀瑜小姐曾先在楊英風教授的陪同下,前往花蓮參觀了太魯閣及有關地區。她並且收集了很多有關花蓮開發計劃的資料,帶回美國。

林珀瑜小姐回到美國後,仍繼續與楊英風教授保持聯繫,而且繼續向他索取有關開發花蓮的資料。沒有多久林珀瑜小姐即寫信告訴楊英風說,美國東方開發公司等財團已決定派人來台試探花蓮「太魯閣新城」投資計劃的可行性。

范登是去年五月在林珀瑜小姐的陪同下來台的。他在抵台前曾書面向我國內有關方面的負責人提出初步的「太魯閣新城」投資計劃。

范登在楊英風的帶領下,以很多的時間到花蓮作了詳細的觀察,同時拜會了花蓮縣長黃福壽,以及行政院政務委員葉公超等。

范登在返美後,即積極進行籌畫此項投資開發計劃。他非但經常與楊英風教授保持聯繫,並且直接與我政府有關部門保持密切的聯繫。

「太魯閣新城」的計劃開展後,將給台灣的東部開發帶來一個美好的遠景,對於東部的

觀光事業，也將帶來一片繁榮。楊英風教授指出，假如「太魯閣新城」的計劃開展後，更
重要的是，這將為生活空間的整體性開發，創下了一個最好的典型，使「太魯閣新城」的
開發計劃，成為台灣其他新社區開發的起步，使今後的開發計劃都能在具有創意的規劃
下，有系統的把建築置於群山之間、河谷之畔、風景之中，使城市所具有的「緊張」與「衝
突」，在透過這種結合自然的規劃裡，得以解除。

原載《聯合報》1972.2.23，台北：聯合報社

楊英風林振福　分別前往關島

【本報訊】我國雕塑家楊英風及設計家林振福，應邀參加關島工程師節活動，楊英風已於日前赴關島，林振福將於近日啓程。楊英風在結束關島之旅後，將直接飛往新加坡，繼續在星洲從事雕塑等藝術工作。

原載《聯合報》第6版，1972.2.22，台北：聯合報社

楊英風參加關島工程師節活動時所展出的作品。

Pleasant Surroundings: Secret Of A Happy Life

by Linda Kauss

"But a sculptor cannot make a living in this world," said Yuyu Yang's father when the young man said he wanted to leave Taiwan and study at the Tokyo Academy of Arts. "If you must attend the Academy, then study architecture."

It was a compromise, and Yang accepted it. Now, partly because of his vast understanding of architecture and landscaping as it relates to art, Yuyu Yang is perhaps the most acclaimed artist in Taiwan, known worldwide for his work and characterized in a recent issue of "Arts of Asia" as "The Compleat Sculptor."

Yang has been on Guam for the past week, displaying photographs and models of his work at the Julale Shopping Center as part of the engineer's week exhibit. Among the photos, which will be removed from display tomorrow morning, is one of his 7-ton steel Phoenix sculpture, created for the Taiwan Pavilion at Expo 70 in Osaka; a picture of his bronze "Deer" which is in the office of the Pope at the Vatican; and one of the famous cut marble mural he designed for Taiwan's Hualien

Yuyu Yang

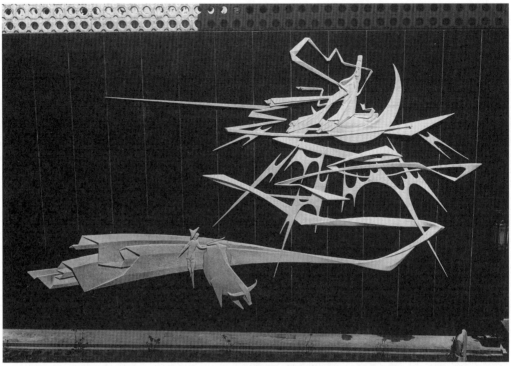

RELIEF SCULPTURE depicting Yang's impression of Taiwan's Sun-Moon Lake, visited by thousands of tourists each year, shows Yang's concepts of shapes and space as a result of his study of architecture.

Airport, which stands nearly 10 feet high and is 60 feet wide.

Tokyo was only the beginning for Yang's extensive study in the field of architecture, landscaping and sculpture. But it was at the Tokyo Academy of Arts that he was taught the basic concept by which he creates his work: human beings must have a pleasant living environment in order to live a happy serene life. Yang has concentrated his art into improving the living space of human beings and creating new and more pleasant environments for man.

"To my own way of thinking," he says, "an artist must approach his profession much like a doctor. It is imperative for him to know everything possible about his subject before attempting to make a diagnosis."

It is impossible, of course, to know everything. But that did not discourage Yang. After his studies in Tokyo were completed, he enrolled at the Jesuit University of Fu Jen in Peking and spent two years in the Department of Painting. Upon his return to Taiwan, he took a job as a flower painter in the Botanical Department of the National Taiwan University and began to exhibit his work at home and abroad. He entered the Art Department of Taiwan Normal University and was awarded the prize for the most distinguished academic record in the Special Sculpture Studio. Yang began to exhibit works in Japan, Korea, the Philippines and Brazil, showed a sculpture at the Chicago International Trade Fair in 1960 and executed several portrait busts of famous people.

TOWER OF DREAMS--This sculpture, executed from hard wood, is Yang's idea for a "Statue of Liberty" for Guam. He suggests it be built of reinforced concrete with native stone surface and placed at the entrance of the commercial port.

In 1963 Yang went to Europe where he studied Western art in Rome, took part in 14 international exhibitions and won three gold medals.

"Western art style is good," he says, "but should not be copied closely. I put my main emphasis on Oriental ways. Artists of every country should concentrate on their own styles and traditions."

In 1966, Yang was selected one of Taiwan's most outstanding artists and appointed Honorary Research Scholar to the Chinese Academy. In addition to his highly acclaimed Phoenix at Expo 70 and the marble mural at Hualien Airport, Yang has created a number of other works that have brought him worldwide recognition. In the new 44 story Mandarin Hotel in Singapore he recently finished a gigantic carved marble mural measuring 69 feet by 28 feet, and at the entrance to the hotel he created a huge sculpture in cement and stone. He did the landscaping and architecture for the Chinese section of the International Park in Beirut, Lebanon, where his 3-acre design is four times the size of any other of the 33 nations represented. ("The local authorities liked my work, so they just kept giving me more and more area to work with.")

In Hualien in eastern Taiwan, government and business agencies have adopted Yang's scheme for a new triangular city to be built near the entrance to Taruko Gorge, a famous tourist attraction. The city, to be called "Marble City," will comprise two square kilometers of parks, hotels, beaches, an airstrip and a circular plaza in the center that will not be open to automobiles. A U.S. development company is joining the Taiwan government in the venture."

Yang is planning to do some landscape work on Guam for Pioneer Enterprises, working with Jim Yu whom he met while studying in Rome. Yu was instrumental in bringing Yang and his work to Guam

for the engineering display. "He has fallen in love with Guam," says Yu, "and sees many possibilities here." One of his models on display at Julale is what Yang calls "Tower of Dreams," which he would like to reproduce in reinforced concrete with a stone finish for Guam. The statue would stand between 180 and 300 feet high, and his idea is to place it at the entrance to Guam's commercial port as sort of Guam "Statue of Liberty." But all this, of course, is still in the thinking stage.

Photos of Yang's work can be seen in the office of Jim Yu in the James Lee building after tomorrow.

"Pacific Daily News", p.29, 1972.2.26

雕塑家楊英風建議當局
應邀請美術工作者
參與美化市容工程
楊氏訂十八日舉行畫展

　　【新加坡十五日訊】台灣雕塑家楊英風教授對我國道路旁及交通圈內的一些美化工程有所批評的說，那些美化工程只有整理上的美，在氣氛上似乎是不夠的。

　　他建議，希望有關當局在美化工作方面，應多多邀請此間的美術工作者從旁協助與參與是項工作。

裝飾文華酒店

　　這位雕塑家在我國工作經有兩年的時間，當初他是受邀蒞臨我國，為文華大酒店的裝飾與雕刻而來的。

　　他將於本月十八日開始，一連兩星期假文華大酒店舉行個人藝術畫展，展出結束日期為本月卅一日，每天展出時間從上午十時至晚上十時。

　　展出的作品，除了十餘件雕塑物之外，其他皆為楊教授的龐大雕塑物的照片。

　　於本月十八日，楊教授個人藝術畫展將舉行開幕儀式，並從下午二時至五時盛設自由酒會，招待赴會的嘉賓。

　　楊教授也特為這畫展，於今日中午十二時半，假文華閣舉行記者招待會。

雕塑家溫床

　　他也指出，新加坡是培養年輕一代的雕塑家的溫床。

　　為什麼呢？

　　——因為新加坡是高度的現代化發展城市，對於雕塑工作是極其需要的。

　　他在此間工作之餘，尚趁此機會在此間培養一些年輕的美術工作者，特別是注重在雕塑的教導方面。

　　楊教授的作品，是純抽象的一組，富有濃烈的東方色彩。

　　他的這種畫風，在此間的作品中，完全表現無遺。尤其是在文華大酒店的作品，更顯出這特色。

　　過去，楊教授是寫實派的雕塑家，後來，他覺得寫實不能充份獲得他的技巧，因此，

正在製作文華大酒店壁雕〔朝元仙仗圖〕的楊英風。

遂而改用抽象的畫風。

他說，一位純粹的雕刻家不單是要追求高度的技巧，而且亦著重於靈性的培養。他的內心要充滿了誠摯純眞的感情去探求大自然永恆的生命，然後以坦率的心靈把眞正的「自我」赤裸裸的表現在其作品上。因爲人類都具有心靈的共通性，所以一件完善的優良作品全樣的可以感動其他的民族。

楊教授不但爲文華大酒店的裝修作畫，同時，也受邀主持「雙林寺」的美化工作，他將以數百噸的白大理石去堆建該寺庭園中的假山、水池、高塔等。

這位造型藝術家曾在日本攻讀建築系，後又在中國的輔仁大學攻讀美術系，在台灣的師範大學攻讀藝術系，在羅馬專心深造他所期望的雕刻課程。

原載《南洋商報》1972.3.16，新加坡

【相關報導】

1.〈著名造型藝術家楊英風　訂本週六舉行個展　氏曾爲文華酒店完成藝術設計〉《星洲日報》1972.3.16，新加坡
2.〈馳譽國際之傑出雕塑家　楊英風教授訂期　舉行其作品展覽　氏前受文華大酒店之邀請　年半完成該酒店藝術設計〉
　《民報》1972.3.16，新加坡
3. "Yang's one-man exhibition" NEW NATION, 1972.3.18, Singapore
4.〈著名雕塑家楊英風　假文華舉行藝術展〉《新明日報》1972.3.19，新加坡
5.〈楊英風　文華大酒店　舉行藝術展〉《星洲日報星期刊》1972.3.19，新加坡

名雕刻家楊英風談
米開朗基羅的作風

文／甯昭湖

「這是一個什麼世界，像〔聖母慟子像〕這樣美好的作品，竟然有人有勇氣去破壞，人性真是墮落的太恐怖了，太悲哀了。」享譽國際的我國名雕刻家楊英風，在米開朗基羅的稀世傑作遭暴徒破壞後，悲憤之情，溢於言表。

籠罩在親情氣氛中

楊英風難過的表示，〔聖母慟子像〕的被毀，不僅惋惜這件稀世傑作的遭到意外，更痛心人性之毀滅，因為對「美」，竟然產生仇恨，是多麼可悲的一件事。

楊英風說，米開朗基羅的這件不朽傑作，當他在羅馬研究雕刻藝術的三年當中，不知去看過多少次，每次都沈浸在這件作品所籠罩的親情氣氛中，而不忍離去。因為這件不朽的傑作太美了，它充份流露出偉大的母愛，不論你是否教徒，看到這件作品，會深深地被感動，不由地會興起對母親的懷念。這件傑作也像是一面鏡子，當看到聖母所流露出的那種聖潔表情時，自己內心的缺點，也毫無保留的給照了出來。米開朗基羅能使個一方純白色的大理石，創造出像似有血有肉，活生生的聖母與耶穌，這種鬼斧神工的手法，又如何不成為稀世傑作。何況所表現的風格，又是那麼的脫俗、不凡。

開拓一個新的境界

楊英風指出，米開朗基羅確實是位出類拔萃的偉大雕刻家，他也是首先擺脫傳統的束縛，使作品人格化，重視人性表露的一位雕刻家，替後來的雕刻家們開拓了一個新的發揮境界。

楊英風說，米開朗基羅的作品，最大的特色，是充滿了人性，根據他自己心理的反射來從事藝術工作。當時的時代背景是很保守的，在所有雕刻作品中，都是帶有傳統性宗教味極濃的作品，是根據宗教的反射，而產生過於神話的作品，嚴肅而不接近人。但是米開朗基羅卻一反常態，使作品人格化，讓觀賞的人感到親切，而打動人的基本人性，像〔聖母慟子像〕就是一個代表作。

把人們嚇了一大跳

楊英風說，〔聖母慟子像〕是米開朗基羅在一四九八那一年，親自跑到聖彼得聖堂去見負責人，自動地表示願意做出這件作品，在得到答應後，他花了三年的時間，用他奇特

的手法完成了這項傑作,結果轟動一時。但是他所雕出的聖母,年輕美麗,耶穌反而顯得蒼老。這種違反了傳統的作風,超過了傳統世俗的想法,把人們都嚇了一大跳。因為在米開朗基羅的心目中,聖母是他心目中的一個偶像,具有聖潔的內情,沒有世俗的衰老,而是永遠年輕的,並且他本身也是一名虔誠的教徒,像這種把自己心理上的反射,灌注在作品中的作風,米開朗基羅還是首創。

楊英風遺憾地說出了一件往事,他說像米開朗基羅那些西方著名雕刻家的作品,本來有個機會可以讓我們國人欣賞到,可惜事情沒成功,真是令人想到遺憾。

一件往事令人遺憾

楊英風說,當十年前,他正在羅馬研究雕刻藝術時,于斌總主教在羅馬開會時找過他,說是國內聖心女中想辦大學,未獲批准,後來又準備與輔仁大學合作,在輔大內成立一個女子藝術學院,希望楊英風能代為籌劃一下,於是他做了不少計劃,第一件事,是希望于斌總主教在見到教宗時,希望教宗能答應送給該學院一批西方雕刻名家的作品。沒想到這件事教宗竟然答應了,因此他在佛羅倫斯的國立雕刻仿製工廠內,挑選了一百餘件作品,大的有一層樓高,小的像花瓶那麼大,像這幅〔聖母慟子像〕也包括在內,不過教宗是說要學院辦好後才贈送。結果後來不知為何這所女子藝術學院未能成立,而這一百多件西方雕刻精品,就無法得到了,這真是太可惜的一件事。

產生自己雕刻路線

楊英風說,本來他計劃在這批西方雕刻品運到國內後,我們可再予仿製,用最低價格分送給各級學校作教材,而這批作品則成立一所國際雕刻公園,作一研究所,分露天與室內予以展出,同時也將我國故宮博物院與南港中央研究院中有關中國古代雕刻之作品,也用石膏仿製,推廣,甚至向世界各國交換仿製品,則雕刻公園就可成為一所包括各國最佳傑作的場所,古今中外的精心傑作均可看到,中國與西方雕刻的特點,也可分辨出來。讓從事雕刻的國人,不必盲目的跟隨西方雕刻路線走,而產生自己的雕刻路線,但是像米開朗基羅這種充滿人性的作法,是最值得學習的。

原載《大華晚報》1972.6.2,台北:大華晚報社

【相關報導】
1.陳長華著〈聖母慟子像受傷 藝術家不勝痛惜〉《聯合報》第3版,1972.5.23,台北:聯合報社

楊英風談精神污染

文／王文龍

> 經濟建設是豐衣足食的重要手段，但忽略了靈魂的灌輸……

楊英風以藝術家的眼光看出我們生存的空間非但有環境污染，而且有更嚴重的精神污染。

兩年前在日本大阪世界博覽會，以他的七公尺高鋼質〔鳳凰〕設計，為中國館添加風采，貝聿銘大為激賞。兩年以來，楊英風在新加坡幫助李光耀完成花園都市的環境美化構想，他發現，李光耀有雅量兩年中給他十六次探親的來回頭等機票，懂得尊重專家，也已把新加坡建設成叫人艷羨的現代化花園都市，但新加坡沒有特色，更沒有風格。在精神上新加坡沒有基礎，只是物質上盡力輸入外國的新潮。

台灣何嘗不然？我們大部分居民的家居生活，就是周旋那麼一丁點大的低矮簡陋斗室，步出室外，放眼所見，盡是密密麻麻清一色的醜陋房子，沒有代表性的色彩，更缺乏讓人神動情舒的形象結構，難怪國人精神木訥，胸懷沈悶，「小家子」的家居生活被電視節目支配，另外一部分人就寄情聲色犬馬的歡場浮華了。

楊英風深信，有了適宜家居的生活空間才能使居者安於室，相互之間更能締結和愛的家居氣氛，我們房子結構，豪華則過於五彩繽紛，粗陋則像鴿子籠。種一盆可愛的小花，養一隻善啼的小鳥，都不容易，怎能期望心花常開呢？

楊英風在梨山賓館前的大型雕塑，給梨山的風光加上異彩，我們可以相信，名山大澤，加上藝術家的匠心獨運，更能顯露本色，觀光區的開發，應該是為國人舒散身心而設，招徠外賓增加外匯收入只是錦上添花的額外收穫，外人踏上國門的第一步，我們就拿出「中國」的傳統特色給他們看，而非專程送到特設的「舞台」看傀儡戲。

為人作嫁卻無力改善自己國家空間的楊英風心情沈痛，他說，我在黎巴嫩的貝魯特為人家設計督造中國公園，那是該地國際公園的一部分。我們卻無力在自己國土上建造我們自己的公園，我們家庭成員，只好面面相覷回憶天寶當年事了。

關島有意建設成為夏威夷第二觀光風景區，卻採納楊英風的建議，要建設關島為「關島」，他們有意採用楊英風的構想，建造一座八十公尺高的雕塑塔，就叫〔關島之夢〕。

學建築出身的楊英風相信，經濟建設是豐衣足食的重要手段，忽略了靈魂的灌輸就是精神污染。

同樣地，家居僅滿足於物質享受，則難逃「溫飽思淫慾」的古訓罪惡。建設適宜「人」

生活的居家，打死也不肯沒事往外跑，四周的環境優雅，散步賞風就有情趣。

自命「工頭」的楊英風，很慚愧自己僕僕風塵於外地，回家就為新的構思費心，他沒有閑情享受家居的溫暖，但他深信美化空間減少國人精神污染的宏願會給他安慰。

有人求他代塑雕像，限他在幾天內完成，會給他一筆錢，楊英風苦笑說：「在那商人心裡，每天幾百元工錢，已算對藝術家的禮遇了！」

藝術家若非癡心於大我的情操，何至於孤守寂寞角落呢？工商業懂得大眾傳播的力量，也深信物質的魔力，所以廿來年台灣經濟有長足的進展，但大眾傳播是否還有更聖潔的任務呢？楊英風認為只要稍加照顧工商

楊英風，1972 年春節攝。

以外的世界我們社會的發展會平衡些。

楊英風很珍惜他在家的日子，他希望趁這段期間多培育一些「空間藝術」的學生，來改善我們的生活環境，至少中國人的東西是表現中國人的性格，中國人的家居生活有中國的風味。

楊英風拒絕遷居新加坡的禮邀，他堅信中國的土地才適合他生存，只要我們不要棄了自己，五千年的歷史我們還可再加一倍。

原載《自立晚報》第7版，1972.7.8，台北：自立晚報社

楊英風充滿創意　雙手巧奪天工

文／甯昭湖

作品顯示才華　不落俗套

在楊英風的世界裡，雕塑是他的一切，走進了他的家，就像是走進了一座雕塑陳列館，在庭園裡、在客廳中，隨處就都有他精心傑作。其中，並有一座構圖極美的模型，那就是他即將著手進行的陳故副總統雕像工程，他把陳故副總統的雕像，立在一個球體上面，在這個球體下，是一個大而圓的水池，池中的水，作旋迴式流動，看起來，像是球體在不停的旋轉，水的四周，植有花草、矮樹，晚上再加上燈光，更顯得異常美觀。這項新穎的工程，祇待地點選好，將可經由他充滿創意的雙手使之出現。

在國內藝術界，楊英風可說是極受人讚賞的傑出人物。不僅是他的觀念新穎，他的手法，也是巧奪天工。從日月潭教師會館代表「日」的自強不息，與表現「月」的怡然自得兩件雕塑作品推出後，由作品表露出的才華，與不落俗套的新穎構想，再加上多年苦心的鑽研，使楊英風，非但在國內聞名，就是在東南亞藝壇，提起了他，也是極受注意的。

今年四十六歲的楊英風，是台灣宜蘭縣人，但是卻在北平接受了中學與部份大學教育。楊英風先後在國內外讀過五所大學，也由於經歷了不同的環境，使他的藝術領域，一步步的更形充實；觀念也時時地在更新。

楊英風在宜蘭出生後，他的雙親就到大陸去了；他是由外祖母帶大的。當時，宜蘭還是個古老的城市，交通不便，能到大陸上去，是不容易的事。所以楊英風自小就被家鄉親友，當寶貝似的看待，過著幸福的生活。從小，他就喜歡亂畫、亂塗、玩泥，會做出許多小人、小動物出來。

楊英風在小學畢業後，母親回到宜蘭，把他帶到北平；那時，他對雕刻和油畫更形愛好，當時教他的美術老師是個日本人，對他特別照顧，利用課外活動的時間，指導他油畫及雕塑的手法；這時，楊英風對雕塑已有了濃厚的興趣。

中學畢業後，楊英風要去投考日本東京美術學校的雕塑系，但是他父親卻警告他，學雕塑，可能將來連生活都會發生問題，因為當時的雕塑者，全是做泥菩薩一類的作品，因而勸他念建築系或學美學。

楊英風不忍心拂父親的好意，於是就考上了建築系，在讀了兩年後，因為東京常發生空襲，父母擔心他會遭到意外，就把他召回北平，轉入輔仁大學攻讀^(註1)。不過在日兩年中，他學到了很多東西，他發覺，建築是根據美學與人性做基礎，用繪畫、雕塑等美的觀

【註1】編按：實際上，楊英風是一九四四年四月考入日本東京美術學校建築系，八月利用暑假回北平，因身體不適而提出休學二個月，隨後即因東京遭受轟炸而無法繼續學業，至一九四六年始考入輔仁大學。

陳故副總統雕像模型。

念，去從事生活空間的改善。因此，建築藝術已跨越單純滿足人類物理環境的界限，而進入一個滿足人類完整感覺需要的境界。同時，他也體會出整體性美學的重要性，所以對雕塑、油畫、國畫等，都虛心的去學。

這二年的時間中，改變了他許多觀念。依他的看法，建築不僅是蓋房子，更重要的，是應認識環境。如果房子不考慮環境的因素，不將其作為一整體性的藝術來設計，這種房子，就失去了價值。因為建築物在實質上，是一個大的塑體，它佔有一定量的空間；而對空間之認識，是由建築之實體所座落於一相關聯的環境中獲得的。所以，不僅要能開放人的全部感覺：視、聽、觸、味，還要開放人的心。

當時，楊英風已具有未來的建築必定是一整體性的「環境美化」的觀念；是用美的觀念去整理社會。可是這觀念，在當時曲高和寡，而且畢業的校友，也多半找不到工作，於是他就先專心致力於雕塑和繪畫的研究，他堅信，人類空間必須去美化、改善，住的空間，也一定要有美好的設計。

造型美學觀念　受到各界欣賞　佳作在各地不斷出現

楊英風進入輔仁大學美術系，也由於他去過一趟日本，使他更認識自己祖國的偉大，所以他專心東方美學。在他讀了兩年書後，奉父母之命，回到宜蘭故鄉，探視尚未晤面的未婚妻，準備接回北平成親。但是在家鄉的親友，硬是不放他走，所以在他回台灣後，就被逼著在台灣成親，並住了下來。最有趣的，是他的岳母要把家中的雜貨店交給他管，他在驚惶之餘，就離開故鄉，到台北闖天下。

首先，他在台大植物系找了份專畫植物標本的工作，這時，師大正創辦藝術系，於是他又報考上藝術系，繼續他的藝術生活。由於他已有良好的基礎，當時劉真校長對他的雕塑作品極為欣賞，而破例撥給他一間教職員宿舍，做為雕塑室。在校中，楊英風是風頭極健的突出學生。

師大畢業後 [註2]，他進入農復會擔任「豐年社」的美術編輯，一做就做了十一年；但愈做愈覺得與心願相違。此時，日月潭教師會館需要一件雕塑裝飾，以前的師大校長劉真，已做了台灣省教育廳長，於是叫楊英風去設計，他做了很大膽的設計，但通過了。於

【註2】編按：實際上，楊英風只在師院唸了三年，並未畢業。

1972年楊英風攝於關島個展展場內。

是，他把中國人的陰陽觀念和自強不息的精神，納入「日、月、神」這個主題中，創作了兩件作品，這也是國內首次建築與雕刻結合的作品。從此，楊英風就不斷地把造型美學觀念向社會大眾灌輸，他的作品，也在國內各地不斷地出現。

從突破裡回歸　研究中國古代造型

　　民國五十二年，楊英風被輔大校友，選爲到羅馬向教宗答謝對輔大在台復校協助的代表；愛好雕塑的楊英風，到了義大利後，從預定逗留半年觀摩的時間，變成了三年，並先後讀了羅馬藝術學院與羅馬徽章雕刻學校。由於他的作品格調新穎，被納爲義大利徽章協會唯一的外籍會員。

　　在義大利的三年時間裡，使他了解，西方美學並沒有什麼了不起，眞正好的造型，還是在中國；西方的抽象美學，實是受東方文化影響而發展的。所以，他建立了對美術的信心，專心研究雕塑、繪畫、建築景氣處理，準備加以研究做新的發展；要把雕刻美學應用到生活空間的造型，變成東方的色彩，創造未來的生活空間。

　　他的這個新觀念，就是從「突破裡回歸」，要突破把西方美學當成正規的觀念，眞正應探索的路，不是西方，而是中國古代的造型美學。

　　楊英風的才華，已經逐漸地顯露了出來；花蓮機場的美化工程、梨山噴泉、大阪博覽會中國館的〔鳳凰來儀〕，都是傑出的作品。另外，他用了兩年時間，完成的新加坡文華大酒店的十四件雕刻，從仿唐浮雕起，有系統的介紹了中國現代的造型藝術，作品風格高雅，極獲好評。

　　最近，他參加關島國際雕塑展覽，他的一件〔夢之塔〕作品，關島正在研議興建，做爲關島的獨特風光。而楊英風的藝術世界，不但已開花，而豐碩的果實，必會不斷地降臨。

原載《大華晚報》1972.8.27，台北：大華晚報社

版畫　八家聯展　各有千秋

文／陳長華

　　八位版畫家，將從今天起，在仁愛路四段廿五號鴻霖畫廊，舉行聯合展覽。透過刀筆和色彩告訴大家：版畫是我們國家的「土產」，千萬不要把它拋棄！

　　這八個人是朱爲白、吳昊、李錫奇、周瑛、林燕、梁奕焚、陳庭詩和楊英風。

　　瘦瘦的吳昊，突然「豪華」起來了。他用多版套色，以漂亮色彩，製成三幅不同姿色的「花」。雍容華貴的黃菊花、伶俐可愛的太陽花、嬌羞嫵媚的玫瑰花。

　　楊英風偏著頭，細細欣賞吳昊的〔花〕。他說：「蠻寫實的。和他以往畫的樸拙人物，不大一樣哦。」 吳昊的另一幅作品〔三樂人〕，是描繪由三個人組成的中國古樂隊。他在顏料上套上古香古色的錫泊，畫面顯得剔透突出。

　　出生南京的朱爲白，用特大畫面濃縮景色優雅的玄武湖。這張畫名叫〔全福船〕——一群男女老少憑欄觀望，只見湖上蓮花朵朵開，清香迎面來。朱爲白的作品，黑白相映趣。對於人物、景色的刻畫，充滿兒童畫的稚拙，也蘊含著中國剪紙韻味。

　　不能言語的陳庭詩，仍用大塊的黑色，以碑帖拓印技巧，述說他內心寂寞和對現實的不滿。他用筆在一張白紙頭上寫著：「近來畫展很不景氣。版畫被漠視了。」

　　胖胖的李錫奇，用壓印機製作版畫。他近來迷戀朦朧的鵝黃色，加上幾道書法似的線條，很「現代化」。

　　林燕是八位參展中，唯一的女性。這位和陳庭詩一樣不能說話，聽不到別人說話的年輕女孩，雖然是吳昊學生；但她極力在追求自己的路。她的作品，有女孩子特有的幻想，也富趣味性。她在屋簷下，巧妙掛上四條活生生的魚，取名爲〔豐收〕。

　　留平頭的梁奕焚，展出的作品以人物爲主，他用油印方法製〔蛇與女人〕。以水印方法做〔盛裝女人〕。女人是禍水？梁奕焚搖搖頭說，用下筆有力的版畫，刻畫柔弱甜蜜的女人，另有特殊效果。

　　周瑛的構圖，帶有濃厚抽象味，他藉木紋的迴旋。使畫面昇起幻覺感，像〔伸〕、〔祈〕等作品都是。

　　一向做雕塑出名的楊英風。參展作品遲到了，不過。大家都在翹首等待。希望他的作品趕快送到。

　　這八位版畫家，平常埋首做自己的東西，昨天。他們相聚鴻霖畫廊交換心得，藝術家爲什麼要孤芳自賞？爲什麼要樹立派系？大家走出自個兒的畫室。聊一聊天不很好嗎？

原載《聯合報》第8版，1972.10.21，台北：聯合報社

自造型的核心發展
——解說楊藝術

文／王昶雄　　翻譯／羅景彥

深具威勢的多樣背景

不論何國皆多有所聞，尤其在自由中國的美術界以融合傳統與新式作風聞名。但在如此多樣的環境下，相對也成為試煉的背景。楊英風便是出生於這種壓力之下而備受矚目的藝術作家之一。

甚者，可說是當今造型界的第一人，好比歌舞伎中的花旦般動人。一九二六年出生的楊英風，故鄉位於台灣東北以雨、李子蜜聞名的宜蘭市。父親經商，弟弟景天也以雕刻家活躍於藝術界，楊家人似乎都留著商人與藝術家的血液。至此回顧他曾所涉獵的足跡，對於周遭好友而言可說是多采多姿的幸運兒。

楊先生通過俗稱的選秀，於東京藝術大學、北平輔仁大學、台灣師範大學、羅馬藝術學院等地修習，深具國際化的學歷背景。另外，也曾任義大利 Baez Tomb 學會會員、義大利徽章雕刻協會會員、日本建築美術工業協會會員、 ISPAA 會員、中華民國國際藝術協會理事長、國立歷史博物館美術委員、中國東正教文化協進會美術研究委員、台北輔仁大學教授等。另外，尚於歐洲、中近東、日本、北美、中南美、東南亞、澳大利亞等地舉辦巡迴個人展，在工作之餘以超人的成就活躍於美術界。其作品大多陳列於國內的歷史博物館、羅馬現代美術館、梵蒂岡教宗辦公室等地，其中因緣際會曾與羅馬教宗保祿六世握手，因此楊先生亦有「幸運男孩（Lucky Boy）」之稱。

義大利奧林匹亞藝術展、香港國際繪畫沙龍展等展覽會曾相繼多次邀請楊先生受獎，當被問及代表雕刻界出席受獎的感想時，楊先生表示：「這獎受得似有似無，預料之中。」若以文字讀來不禁令人有種桀傲不遜之感，但若親見楊先生說話的神情，便可得知他淡泊名利的心境。

東洋美的開眼

在曾經於東京、北京等地唸書的楊先生眼中，隨見的景物都能藉由他的眼中得到最大的延展，此可謂東洋美的開眼。過去美術學生一面傾向留學巴黎，而楊先生則特別選定義大利，也許在楊先生心裡，與中伊交換學生制度不同的文藝復興風土才是他所中意的文化。然而在他吸取東西兩方不同傳統藝術與文化的同時，他突然有一股衝動。西歐人的腦中，所謂的世界便是西歐文化的天下，而西歐文化也成為人類文化的代名詞。這種所謂的「白人本位」、「西歐萬能」的神話原本早應結束，但卻始終存在；楊先生因此決定創造一

個有別於西歐世界的「現代」文化。他決定在他的藝術中，打破西歐的美學意識，以古代中國的美為源頭出發；長久以來逐漸被遺忘的東洋文化，藉由他的藝術作品再度與現代銜接。

　　楊先生可說是罕見的幸運兒，專心一致地向前進，而楊先生在創作上可說是吃盡苦頭。其中，如何將中國風土與中國傳統美學意識融入作品中並加以創新，著實令他花了不少心力。另一方面，如何專注本身嚴守之道，如何擴大自我意識，甚至如何突破西歐模式等，在在地表現出楊先生獨樹一格的風範。

以造型為核心出發

　　楊先生作畫、刻版畫，但最專精的仍莫過於雕刻。其中除了兩三具（台南延平郡王祠鄭成功像、新加坡文華大飯店的大壁畫──浮雕），大部分仍多屬於抽象作品。楊先生的作品何以如此令筆者感動、深入人心呢？筆者時常佇立在作品前，思量許久。

　　若光僅外貌型態而言，可理解如此嚴肅之美。這民族的特質在於作品的細部皆栩栩如生。如此重新賦予古典生命，以嶄新素材構成、匯成充滿詩意的作品，其成果的律動，自小處牽動著人心。不論是多微小的藝術品，透過他的雙手皆能雕刻出驚人的魅力；以造型為核心創造作品，頗具純樸的生命力。而反應這些的，即是眾多鑑賞者的共鳴。作品的素材包含了石頭、木材、鋼、青銅、鋁、銅、鐵、陶等，能夠如此自由駕馭這些元素的作家實屬少見。

造景才是他的本領

　　整體而言，楊先生並不算是寫實作家。大型紀念建築物的精神中，楊先生擅長表現環境造型與景觀設計。有許多作家在國外會享有比國內較高的聲響，但楊先生卻是在兩造皆有極高的評價。此外，其作品（景觀製作）並非單以一個寫實或雕刻得以解釋，而是充分表達出一個國家內人民對於生活情感的描述。楊先生所提倡的並非將近代造型融入中國的傳統，而是將中國的傳統造型近代化。在這種近代化充滿困難的道路上，可從他駕馭作品的魅力中瞭解他對於造型的天賦。

　　楊先生對於自己所關心的事物，一定卯足全力。自譽「美之獵人」的楊先生而言，花蓮郊外的太魯閣峽谷可說是最好的「獵物」。如同〈奇石雕刻的世界〉中所提及，楊先生

懷抱著能以有著奇石寶庫的太魯閣爲中
心一帶的山谷，孕育天然與人工一體的
奇石雕刻公園。若實現這夢想，太魯閣
峽谷的美加上雕刻手，並能展現天然奇
石的光輝與美讚。如此歐美舊有的野外
雕刻也不過是玩具般地渺小，太魯閣也
將展現「夢的世界」。爲了整頓這個想
法，楊先生表現了最原始的力量，從作
品中散發出的氣魄與自信，讓我們不由
得打從心裡期待著。

　　有著比一般人更強的東方氣質，楊
先生並不過份追求禪宗的境地，而是尋
找古時的老莊思想，開拓獨自意境。在
反璞歸眞的創作裡，摒棄了舊有頑迷的
軀殼，以實驗打造創新、看似雜亂無章
地挑戰新意。楊先生的五行美術論中，
最終強調的莫過於自由。更者，挑戰西
歐近代美術美學的價值觀，摒棄
「人」，主張挑戰歐美的狹隘國際主

1970年楊英風攝於太魯閣峽谷。

義。楊先生時常指揮眾多年輕的助手，以四十多歲的年紀孜孜矻矻創造不朽的動力，在工
作室中展開他與眾不同的工作，甚至常飛往海外尋求新的靈感。

　　這本小冊子記載了楊先生作品的一部分，其中蘊含了東洋人的夢想、美學以及強烈的
意念。筆者以上的拙作，乃僅是從楊先生美學思想與造型精神相關兩篇文章中解讀所成。
在此，仍希望讀者能夠仔細體會楊先生的作品。

原載《楊英風景觀雕塑作品集（一）》1973.3，台北：呦呦藝苑、中國雕塑景觀研究社

緬懷陳故副總統的功績
銅像紀念公園月底動工興建

文／林亞屏

為緬懷陳故副總統的功績，紀念他對國家的貢獻，在中山南路及羅斯福路交叉口的陳故副總統銅像紀念公園，預計月底動工興建。

這座紀念銅像全高十點八公尺，四周圍以直徑四十公尺的公園，最外圈是草坪，植有三叢鐵樹，並配以花蓮產的奇石，內面是水池，池中有十四座五彩的噴泉，其中兩座置於造型石雕上，旁並圍有小噴泉。另外一件造型石雕置於正對中山南路連接池中銅像的紅鋼磚地面上。

設計這座銅像紀念公園的雕塑家楊英風表示：公園的特色在水池中央聳起的紀念台，是三角錐台的模式。在兩層台階上，放置一座三公尺高的三面弧形廣角浮雕。為了不使產生笨重的感覺，它與下面台階之間留了五十公分的「跳空」。

楊英風指出，這三面弧形廣角浮雕的每一面均有十一公尺寬，將以表彰陳故副總統事蹟為浮雕內容，三面分別以經濟繁榮、農業的土地改革成效、以及陳故副總統半生戎馬的功勳事蹟為主題，以半抽象的背景，襯托出具像的人物，以達到強調人物突出與表現國內各方面生氣蓬勃的效果，預計先以泥塑，再用銅鑄出。

最上面便是高三公尺半的陳故副總統的銅像，負責雕鑄的楊英風表示：預計一年之內完成，這也將是市區內第一座身著西裝的紀念銅像。

自從陳故副總統於五十四年逝世，紀念公園籌建委員會便於五十六年十月開始籌建計劃，原本計劃建在台北大橋下的圓環，後因大橋改建將引道延伸，而使這項計劃取消，在將近六年的時間裏，楊英風曾做了十數個計劃模型，終於以目前這一座定案。

至於採取特殊的三角式架構，楊英風表示，這與陳故副總統篤信三民主義，有著意義上的配合，而位於三叉路口上，四周地形並非很工整，不能用正方形處理，圓形又太通俗，最後終於決定採用三面架構。

紀念公園大約四個月可完工，浮雕與鑄像則需時約一年，待全部完工後，不但使陳故副總統的勳功偉業供國人瞻仰，亦將使他儉僕誠謙的典範長存。

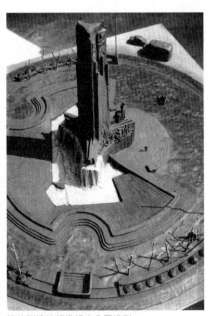

陳故副總統銅像紀念公園模型。

原載《中央日報》1973.3.2，台北：中央日報社

紀念海上學府慧海號
雕塑模型已設計完成

文／林亞屏

一座為紀念去年沉沒的海上學府「慧海號」的雕塑，已由雕塑家
楊英風設計完成。

「慧海號」原為我國航業鉅子董浩雲所擁有。為了紀念「慧海
號」，邀請雕塑家楊英風，為他在紐約的總辦公室大廈前方設計一座
造形雕刻，作為紀念。

這座雕塑的模型已設計完成。外面是以不銹鋼片磨成光滑的鏡
面，活潑的曲線猶如一艘船，也像一條出水張口的魚，約有大廈三層
樓高。

楊英風說：這座雕塑品的內容是「回顧與展望」。是對於東方文
化、對人類文明，以及對於「慧海號」的信念———一種反映了中國與
個人的理想回顧，更表現了對未來海上教育，四海一家以及世界大同
的展望。

楊英風設計的紀念海上學府「慧海號」的
雕塑模型。

曾經是世界最大客輪伊麗莎白皇后號，為航業鉅子董浩雲買下
後，改名為慧海號，預備裝修成世界最大海上學府。不料於去年一月九日，即將裝修完成
之際，在香港青衣島海面失火下沉，引起舉世震驚。

楊英風指出：這座以不銹鋼片磨成鏡面的雕塑，在鏡面中間，將以「慧海號」部分殘
骸，塑製成雕塑的另一部分。雖然慘痛的記憶終必在無止盡的時空中成為歷史的教訓，但
這樣的暗示，向這項不幸事件提出了嚴厲的質詢，也提供人們反省深思的機會。

董浩雲在紐約的這座三十三層辦公大廈，是由貝聿銘設計的，用鋁作建築材料，望去
一片純白色；楊英風以不銹鋼鏡面構成雕塑，在外型上可與建築物取得統一。而且由於調
和了「質感」與「量感」，更表現出「力」與「美」。此外，鏡面反映建築物，反映中間
慧海號殘骸部分的雕塑，並反映四週靜止或流動的景態，象徵了海洋的包容性與活潑的律
動感。

楊英風並將在鏡面上，用藥品腐蝕類似我國古銅器上的圖案，鏡面下方將鐫刻鄭和下
西洋的故事等，使這座雕塑蘊含濃厚的中國風格與董浩雲辦海上學府的教育意義。

楊英風預計本月下旬去紐約，實地觀察大廈前雕塑的預定位置，再斟酌修改作品，以
期臻於完美。

原載《中央日報》1973.3.6，台北：中央日報社

楊英風赴美
爲中國航運作雕塑

　　【本報訊】雕塑家楊英風，昨天搭機前往紐約，爲中國航運公司大廈門前，雕塑一座三丈高的不銹鋼裝飾〔朝向光明〕。

　　中國航運公司大廈的主人，是航業鉅子董浩雲，這座新穎建築，由著名的華裔建築家貝聿銘設計，共有四十三層高，矗立於紐約市中心。

　　他將在紐約逗留半個月。

原載《聯合報》第12版，1973.5.15，台北：聯合報社

畫龍點睛的楊英風

文／王文龍

企業家與藝術家「財智合作」、筆下才能「起飛」

別具一種風格的「景觀雕塑」、成為心智「輸出」

楊英風，這位學建築出身，繼而從事雕塑藝術的國內知名藝術家，最近這段日子在國內外都有相當傑出的表現，既為「景觀雕塑」導入國內開路，也將現代藝術心智輸出國外。

上個月楊英風遠行美國紐約，為貝聿銘設計的中國航運公司卅四層辦公大廈佈置週遭庭園，在那兒他用不銹鋼為材料，以古式中國花園月門衍化構思的十六英尺高雕塑，為貝聿銘激賞，也被東主重視，他的作品將和貝聿銘的設計並列紐約市區，讓美國人欣賞中國人的智慧。

下個月初，楊英風再度啟程赴新加坡，為當地紅燈碼頭的天橋市場商業觀光區畫龍點睛，完成四週的景觀佈置。而在前年，他為當地的某大建築設計了〔新加坡的進展〕大雕塑製作期間，新加坡人禮遇有加，每個月供應返台省親機票，而且建議他遷居新加坡，為建設新加坡效力。

楊英風沒有遷居，飛機去，飛機回，為建築和雕塑的結合奔馳。

六月廿五日，楊英風所創作的國內第一座「景觀雕塑」作品，開始陳列在北市敦化路國際大廈七樓的某企業大辦公室內。雖然這座命名為〔起飛〕的作品，規模沒有他在國外所設計製作的大，但這是國內企業家借重藝術家手筆「財智結合」的起步，楊英風心中有著「起飛」的欣慰。

這家公司的負責人經常在東南亞地區走動，對於國外的發展有相當的體會，尤其在新加坡他發現傑出的雕塑作品和建築物的互增聲勢是現代都市建

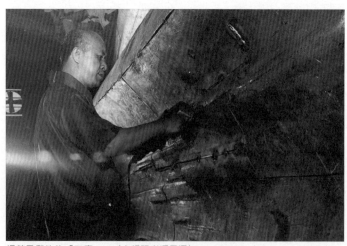

楊英風和他的「工廠」。（本報記者浮雲攝）

〔新加坡的進展〕模型。

設的新趨勢，而楊英風在新加坡的作爲和被重視禮遇，使他印象深刻，他深信如果他的新辦公室沒有一座突出的雕塑作品來搭配，將是美中不足之事。

因此這家公司負責人不惜巨資，希望有一座代表性的雕塑使他的辦公室增輝，讓來往的國外廠家留下深刻印象。而楊英風費時半載精心製作的銅雕也有相對的表現，作品本身高與天花板齊，三面橫跨整個進門走道，成爲整間辦公室的一部份，配合室內佈置，整體景觀呵成一氣。他以抽象的手法雕塑加上斑剝銅綠，象徵這個紡織業的巨頭起飛邁向企業經營的更高境界。

這家關係企業佔居七樓的國際大廈，外觀就像從美國移植過來，頂層斗大洋文，十足洋派。楊英風的這座雕塑使得這幢大廈內涵改觀，走出外國名牌電梯間，迎面是令人震撼的景觀，直覺中感染這家公司的氣派和個性。

國內較能適應而且採用較多的雕塑品止於壁雕一項，這種壁雕就像一幅有尺寸的畫懸掛在定型的牆上，所能表現的經常是局部的感受而已，因此雕塑藝術被建築和室內裝飾借重的機會不多，縱然有些人了解時尚，採用雕塑，藝術家的心智表現也受到客觀的拘束而不能開放創作，更無法放手去關心整體景觀的配合，國人心目中的雕塑也一直止於維納斯的幻影。

楊英風的這件〔起飛〕銅雕作品是採用「景觀雕塑」的觀念設計的，從現場拆壁移牆，到小樣設計，他關心的不僅是作品本身的造形設色，而是整體的配合。泥土推塑模型時，因體積過大，泥土不堪重負，倒塌多次，而鑄銅廠爲製作這件新穎而且無例可循的「大工

程」付出心血。楊英風說，為了製作這件銅雕，國內鑄銅技術受到考驗，也在摸索中獲得進步。

「景觀雕塑」在國內還是新鮮事，但在國外已發展十餘年了，而且已受到廣泛重視獲得豐碩成果。楊英風說，一九五九年奧國雕塑家卡普蘭（Karl Prantl）在維也納南行七十公里的桑特・瑪嘉雷頓村採石場遺址，舉辦世界第一次石雕景觀展出，也適時成立「歐洲景觀雕塑協會」，從此景觀雕塑在雕塑領域中獲得激賞，給予雕塑漸趨疲乏的生命注入新血，並且在現代空間中滋長繁衍，流風普及世界各地。

楊英風相信未來的藝術家，不再是關在工作室中就能完成作品，在工廠中藝術創作才能和技工達成完美的溝通，也打破疏離的現象，使人性鮮耀，新而美的空間概念在剎那間獲得更完美的註解。雕塑家跟他的作品，將由傳統的工作室走向更多人群游動的層面，揚起雙眼張開雙手去迎接自然的素材，跟上自然的呼吸的腳步，藝術家不僅要關心作品本身的造型設色，還要關心人類生活空間的安排和對環境負責。那就是說，藝術家不僅要為大自然點綴個性，還要替人為建設賦予生氣。

很多到過國外的人士都說歐洲的城市很美，楊英風認為那是因為城市建築具有特色，而且到處都有代表性的雕塑作品，古趣和新意使旅客流連忘返，並且懷念它的特色。而一般新興城市常被詬病，楊英風的觀察心得是這些城市建築密集，建築物本身平板單調沒有個性和色彩，更缺乏藝術點綴，生活在其中心胸無法開闊，加上空氣污染，城市已不是適宜居住的空間了。

楊英風執著「景觀」的信念，為〔起飛〕這件銅雕作品所付出的心力不僅止於作品本身的造型和設色，而且費心去安排辦公室的整體配置，使得〔起飛〕雕塑和辦公室連成一體，而非局部的裝飾。

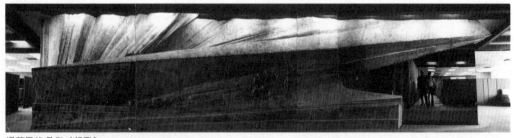

楊英風的名作〔起飛〕。

楊英風說，雖然當事人大體上全權信賴我的構思，由我放手去做，可是大廈本身在建築及營造廠家的實用觀點下已經定型，在客觀環境限制下，拆牆改造天花板仍然無法隨心所欲，如果建築物在設計當初就讓藝術家參與意見來共同作業，效果會更理想。

景觀雕塑的浪潮正在世界各地沖激，而且已經形成一些原則來衡量這種觀念的得失，楊英風相信優秀的雕塑家除了要具備創作技巧和藝術表現的修養外，還要更進一步去了解建築學和環境生態學。創作的過程更需要企業家和藝術家充分合作，並且考量二者協力下的作為對大眾生活的影響，以之斟酌幻想與實體間的關係。憑著這種原則，景觀藝術的作為才能達到改善生活環境的正面目標。

現代生活的「時間」、「空間」和「人際」的關係隨同文明變易已產生急驟的調整，雕塑條件和對象的需要也已跟往昔迥異，藝術家理應從角落走出，來到廣大社會與群眾面前展示自己，參加造就影響民生的大環境去親化人們的精神領域，楊英風強調說，現代藝術家應該跟上順乎時代需要的步調，調整自己的使命感與責任觀，才能先知先覺地引導社會步向理想的境界。

「景觀雕塑」鼻祖卡普蘭一再呼籲各界把人類生命的資源開放給有才氣的青年去開發有價值的精神行動，他曾說：「一個人的天國是不想進去的」，他寄望藝術家要超越自我的關懷，為「大家的天國」而奮鬥。楊英風抱執相同的想法，在自己的創作領域裡，為改善生活景觀而效力。

中國人的智慧在得到外國人的賞識後得以發揚，有些人因此鬱悶終生，這是時代矛盾而造成的信心喪失，這種偏失不是短期間可以糾正的，楊英風身居國內，卻在國外闖出名望，終能得到企業家的資助，使景觀雕塑在台灣紮下第一根新苗，也為藝術走向實用散佈希望的種子。

原載《自立晚報》1973.7.1，台北：自立晚報社
另載《楊英風景觀雕塑工作文摘資料剪輯1952-1986》頁47，1986.9.24，台北：葉氏勤益文化基金會
《牛角掛書》頁47，1992.1.8，台北：楊英風美術館

虎展

畫家畫虎‧各有巧思
氣勢萬千‧趣味迴異

【本報訊】國內十八位畫家，從今天起，在台北鴻霖藝廊舉行畫虎聯展。

參展者有文霽、朱慕蘭、林玉山、何懷碩、吳昊、李錫奇、陳正雄、楊英風、楊興生、張杰、趙二呆、廖修平、歐豪年、顧重光、梁奕焚、馮騰慶、梁君午、藍清輝等十八位。他們以「虎」為主題，展出圖案、水彩、油畫等四十幅新作。

文霽的虎粗獷有勁；歐豪年夫婦和林玉山的虎栩栩如生，氣勢萬千；吳昊、梁奕焚、李錫奇都是版畫的老虎，顏色瑰麗，線條樸拙可愛；何懷碩的虎十分雅緻；趙二呆以簡單的幾筆表現出老虎的神韻；張杰和藍清輝用水彩表現，但趣味迴然不同，一個生動活潑，一個造形逼真；陳正雄、顧重光以強烈的色彩和大筆觸畫虎，另有一番趣味；馮騰慶寫實的油畫，色彩豐富；楊興生這次也畫具象的虎。另外，楊英風展出兩個虎的雕塑，造型抽象卻具有古樸的東方色彩。

這項畫虎展，從今天起到廿日在台北市仁愛路四段廿五號鴻霖藝廊展覽。

原載《中央日報》1974.1.5，台北：中央日報社

中央社五十年社慶
將爲蕭同茲立銅像
並編刊社史印行在茲集
曾虛白大壽籌募新聞獎金

【本報特訊】我國唯一國際性通訊社──中央社，將於下（四）月一日慶祝五十週年社慶，該社頃已決定以兩項極具意義方式作爲紀念。其一爲紀念創辦五十年所編纂之「中央社五十年史」，將於是日出書；另一則爲甫於上年去世服務該社三十年卓具貢獻之前社長蕭同茲先生銅像（該銅像係由名雕塑家楊英風塑造），安放該社二樓，亦定於是日上午舉行揭幕。日前該社董事會通過，將請中常委該社常務董事黃少谷主持揭幕儀式，另將蕭氏

楊英風塑造的〔蕭同茲像〕。

生前友好執筆所作紀念文字，編爲《在茲集》，（按蕭氏七十壽誕，友好曾爲其出版《念茲集》），亦同時出版，於是日下午紀念茶會中，分贈道賀來賓。

又訊：老報人曾虛白，下月中旬年屆八十大慶，若干新聞單位爲了對這位老報人表示敬意，本月四日曾舉行一次座談會，會中擬勸募五十萬新台幣，作爲新聞服務獎的獎金，頒發給優秀的新聞從業人員，作爲對曾氏畢生從事新聞宣傳工作的懷念。

原載《小世界》1974.3.9，台北：世新大學

楊英風日內赴美
佈置中國館浮雕

【本報訊】雕塑家楊英風，日內將到美國，佈置史波肯世界博覽會中國館屋頂的浮雕。

楊英風應政府邀請，爲五月開幕的史波肯世界博覽會中國館，設計館頂的「扇面」的浮雕，及館內一面鳳屏。

史波肯世界博覽會的中國館是摺扇型建築。楊英風浮雕的主題爲〔大地春回〕，用塑膠纖維片拼湊而成。

該浮雕的圖案是三棵大樹，並有象形文字「日」的六角紋飾。楊英風以三棵大樹寓意三民主義；以象形的「日」字代表青天白日。全部作品，由中國線條表現；但卻是現代化的造形。

楊英風和他的助手，已做好上萬片立體塑膠纖維，到美國後，加以拼攏即可成型。

原載《聯合報》第9版，1974.3.18，台北：聯合報社

〔大地春回〕浮雕模型。

上萬片立體塑膠纖維，將運往美國拼裝成〔大地春回〕浮雕。

楊英風為世博會中國館設計館頂浮雕

象徵大地春回・萬物茁壯滋長

文／蔡文怡

五月四日，坐上美國史波肯世界博覽會的空中纜車，到了第四號場地，有一座外形像中國摺扇的白色建築，如同一件充滿了東方色彩的現代雕塑。

這就是由名雕塑家楊英風負責設計的中國館館頂浮雕。他將殷商銅器鑄紋加以創新處理，成為三棵枝葉茂密的大樹，環繞著一個六角組合的象形「日」狀圖案。他又將大樹從三邊牆腳往上延伸。因此，這個浮雕不僅古雅，還給人一種朝氣蓬勃的生命力。

楊英風給它一個名字〔大地春回〕，他說：在青天白日的照耀下，大地萬物都能滋長。

本屆世界博覽會的主題是「慶祝明日的新環境」，主旨在整建環境，希望藉此機會，推動全球性的環境教育，謀求人類的真正幸福。

楊英風說：當今科學技術過份發展，產生了「自然環境污染」、「能源缺乏」等危機，使得人類生存的空間受到嚴重威脅。近年來，西方人士飽受物質文明的遺害，逐漸覺得「自然對人類」的重要性，開始向東方尋找生活真理。

這種趨勢，使楊英風設計的時候，決定透過藝術品，表現中國人善用自然，並與自然結合，注重生存環境的固有哲理。楊英風指出：中國人樂天知命與宇宙合一的單純哲理，幾千年來一直保存在我們的心裏，如今這種生活態度和學問，已經受到世界重視。

楊英風說：這些中國線條表現的圖案，也可以解釋為三棵樹象徵中國立國之本的三民主義，象形「日」在說明青天白日偉大、崇高的光輝普照大地。

此外，作放射燃燒狀的白日，與博覽會的大會標誌相契合，也表示青天白日之下的「世界大同」理想。

這些浮雕將由四萬片塑膠纖維三角片「結合」而成。楊英風說：「純粹美學轉變為生活美學，一片膠塑是件雕刻，四萬片也是件雕刻，整體重於個體。」

這些三角結構與排列組合，曾使楊英風像數學家一般埋首演算，然後動用二十名工人製作，一片片白色三角膠塊，表面為類似貝殼的花紋。他認為貝殼的紋路也是生命活力的一種象徵。

這些膠塊已經運抵世界博覽會場──美國西部的史波肯，將由楊英風等前往現場，用膠黏合它們成為一件整的浮雕。

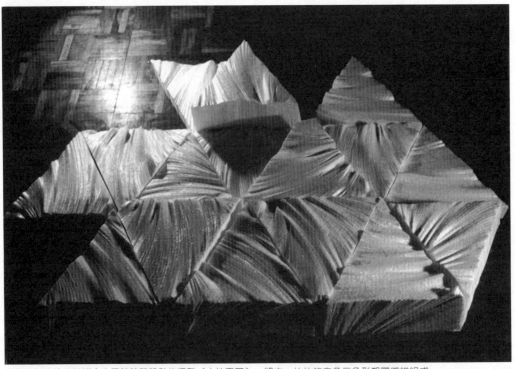

楊英風為史波肯世博會中國館館壁設計的浮雕〔大地春回〕，將由一片片的白色三角形塑膠纖維組成。

　　除了館頂浮雕，在館內楊英風還負責設計了一面屏風。將來參觀中國館的人，從大門進去後，迎面就看見這面〔鳳凰屏〕，高八英尺、寬廿三英尺八英寸，上面雕塑著八隻鳳凰，古拙的青銅色泛現出金色光澤，充滿了神秘感。

　　楊英風說：一般人視鳳凰為富貴榮華的象徵，但他設計時，是取其有著一種不可追求到的理想境界。

　　以「慶祝明日的新環境」為主題的史波肯世界博覽會，決定在五月四日揭幕，楊英風和三位助手從今天起陸續前往現場「組合」那些膠片，使它成為擁有現代風格的中國雕塑藝術品。

原載《中央日報》1974.3.30，台北：中央日報社

參加美史波肯市世博會
我正積極進行規劃
中國館外形內部結構力求美觀
展出內容將顯示國人生活理想

【本報訊】我國以六千一百三十二萬元預算積極籌備參與一九七四年世界博覽會，目前籌辦人員均抱著兢兢業業的心情，進行規劃工作，延聘的專家學者也都盡心從旁協助，以期我國參加博覽會的展出，在集眾人智慧心力下，能達到真、善、美的境地。

將於五月一日在美國西北部華盛頓州史波肯市隆重揭幕的一九七四年世界博覽會，其主題為「慶祝明日之新環境」，這是美國近二百年來第一次以環境為主題而舉辦的世界性博覽會。截至目前為止，決定參加的國家有中華民國、美國、韓國、菲律賓、加拿大、墨西哥、法國、澳洲、伊朗、西德、日本及蘇俄等十二個國家，除代表國家館外，尚有若干國家以州省及民間企業廠商參與。由五月四日起至十一月三日止，博覽會將開放供大眾參觀。

我國博覽會參展指導委員會執行小組召集人觀光局長曹嶽維，昨天在行政院新聞局的記者會上，對中華民國館的設計、展出內容與中國日的活動，加以說明與介紹。

曹局長說，中國館係租用世界博覽會第四號場地，佔地一萬一千五百平方英尺，其外表建築工程由博覽會當局統一設計建造，內部工程則由我國負責。為美化中國館的外形，雕塑家楊英風將以「大地春回」為主題，製作浮雕，以白色玻璃纖維分片組合而成的圖案，將分佈覆蓋於頂部及各牆面。中國館前將有立體標誌一座，並繪以國旗，安裝「中華民國」中英文銅字一套。

至於中國館展出的內容，曹嶽維昨天表示，其主題為「倫理、民主、科學」，顯示中國人的生活理想，在以中庸之道求得自然、物質、人文及社會環境的和諧，推己及人，由小康進入大同。

中國館內部分前後兩大區域，前面及兩側為展覽及節目表演區，後面為設有二百三十六席的小型電影院。

展覽部分第一區安裝屏風一座，並以殷商青銅器紋為裝飾；第二區是連續畫面的「笑臉迎人」電影；第三區為古代服裝表演，展出唐宋元明清歷代仕女服裝，由中國館服務小姐擔任表演；第四區展出主題為繼往開來，以五彩透明燈片表現古代中國的衣食住行育樂，另以連續放映幻燈片表現現代中國的進步；第五區陳列象牙雕刻及水晶玻璃等藝術

我國正積極籌備參加將在美國史波肯市舉行的世界博覽會。圖為中國館模型。

品；第六區為台灣各項建設集錦的三層組合巨幅照片，配上燈光，顯示早上、中午、晚上各種景觀；第七區演出觀光集錦電影；第八、九區以安裝鏡面牆造成擴大空間效果。小型電影院放映多螢幕新型彩色電影，利用二十八架幻燈機和三架電影機，以電腦控制同時穿插放映幻燈片及影片，每小時可演三場，一天放映十二小時三十六場。

十月十日「中國日」為中國館的高潮，屆時我國將派遣一個國劇團，前往世博會參加活動。該團定在十月八日至十日上午在博覽會新建的歌劇院演出三場，同時另舉辦國劇資料展覽。「中國日」當天上午，在博覽會廣場將舉行「中國日」紀念大會，我國將有高級官員前往主持，並由西雅圖華僑女子鼓樂隊配合參加表演。此外，九月二十八日將由延聘的國外學者在美國租用的電台，講解孔子生平事略與儒家思想。

一九七四年世界博會中國館館長鄧昌國與教育部國際文教處長李鍾桂，昨天均曾在記者會中就目前中國館務推動的情形與派團參與「中國日」的概況，分別予以報告。

原載《中央日報》1974.4.14，台北：中央日報社

【相關報導】

1.〈世界博覽會下月一日在美揭幕　中國館　介紹國人理想生活　以倫理民主科學作為主題　推己及人由小康邁進大同〉《經濟日報》第6版，1974.4.14，台北：經濟日報社

2.〈世博會五一在美揭幕　中國館設計典雅新穎　我表現主題　倫理民主科學　雙十節孔誕　兩次展出高潮〉《聯合報》第3版，1974.4.14，台北：聯合報社

Taiwan Exhibit Shapes

by Bill Sallquist

Yuyu Yang stepped back a few paces from the fan-shaped structure before him, shaded his eyes from the afternoon sun and critically surveyed the work in progress on the Republic of China's Expo '74 Pavilion.

Apparently satisfied, he nodded his approval to the three-man team assisting in the project and rejoined them in the actual work.

Yang is the sculpture who is transforming the Chinese Pavilion into a veritable work of art.

His sculpture literally encompasses the dramatically designed Chinese Pavilion. The bas relief work, which flows across three sides of the precast concrete pavilion and its slopping roof, is entitled "Spring Again Over the Good Earth."

Viewed from a distance, the sculpture is revealed as a trio of stylized trees with their roots at the base on the pavilion's walls. Branches from the three trees reach gracefully upward a sun on the roof of the structure.

Questioned through an interpreter, Sam Chang of Honolulu, about the visibility of the artwork on the roof, Yang points to the aerial tramway which passes just north of the pavilion.

His sculpture, he explains patiently, is designed to conform to the environmental theme of the exposition and the triangular shape of the building itself. The fiberglass sections which are joined to create the imaginative design were made in Taiwan at a cost of nearly $35,000, he said.

Yang seemed unperturbed about being momentarily distracted from his work, although much remained to be done before opening day. Work on the project is hurried but not frantic and Yang assured doubters that it will be completed by Saturday, maybe a day or so in advance.

A noted sculptor and architect, Yang is renowned for works that blend harmoniously with the environment. He is also noted for his outspoken opinions on the responsibility of artists and architects as regards the environment.

"Artists," asserts Yang, "are not in a position to issue orders to prevent pollution, propose measures to recycle waste matters or make laws to control population growth.

"Yet (artists) shoulder no less duty than scientists or statesmen," he stressed "Specifically in the designing of a building, the planning of a park or community, artists have a chance to…restore natural balance and revive an inhabitable environment."

Expo '74 is not the first world's fair to which Yang has contributed. He designed a towering metal sculpture of a phoenix for Expo '70 in Osaka. Yang also designed a massive marble mural for Uualina Airport, in Taiwan, and the Chinese section of the International Park in Beruit, Lebanon.

Yang, from Taipei, is a graduate of the Art Academy of Tokyo, Taiwan Normal University and Academia de Belle Arte de Rome. He is a professor at Tanchiang Art and Science College, Tansui, Taipei.

"Spokane Daily Chronicle", 1974.5.1, Spokane

世界博覽會中國館
設計寓意深長
浮雕春回大地象徵追求明日
楊英風完成雕刻工作今返國

【中央社東京十四日專電】中國民國名雕刻家楊英風,在美國順利完成史波肯世界博覽會中華民國館的雕刻工作後,將於明天返回台北。

楊英風自美國返國途中,於十二日抵達東京作短暫停留。

他昨天在接受中央社記者單獨訪問時說,目前在史波肯舉行的世界博覽會,是提供重估中華民國生活藝術的最好機會。

他說,這次世界博覽會的主旨為「明日的環境」,以反污染、自然的協調與人類生活為重點。

他說,這次博覽會將使全世界對中華民國數千年來,即著重於自然美的欣賞與協調的生活方式刮目相看。

楊英風說,史波肯的中國館雖然不大,但在建造和設計上都曾刻意表現此次世界博覽會的主旨。

他指出,與中國館比較,大部分在史波肯的其他國家館似乎過份商業化了,他們的目的很明顯地是在吸引他國遊客。

楊英風說,唯獨中國館的目標,是朝著歸返自然與重新發現生活藝術的方向,追求「明日的環境」。

楊英風為史波肯世界博覽會中國館設計的浮雕模型。

楊英風負責中國館外面以浮雕形式表現的雕刻和入口處的屏風。他試圖利用陽光和陰影強調白色中國館屋頂上浮雕的效果。他的浮雕命名為〔春回大地〕。

楊英風的作品在一九七四年世界博覽會開幕那天,吸引了八萬遊客的注意與讚賞。《史波肯紀事報》並在五月一日的第一版,刊出有關這項藝術

作品的報導。

　　《史波肯紀事報》評論說：「自遠處看，這項雕刻看來像是三棵樹，它們的根深植在該館的牆上，樹枝優美地向屋頂上的太陽伸展。」

　　楊英風在四月初抵達史波肯，從事他在中國館屋頂上的浮雕工作，後來有三名來自台灣的助手參加他的工作。

　　這項當場進行的工作費時整整一個月，正好趕上博覽會五月四日的開幕。

<div align="right">原載《中央日報》1974.5.15，台北：中央日報社</div>

【相關報導】
1.〈萬博會中國館浮雕　贏得遊客注意讚賞　楊英風定今天回國〉《聯合報》第9版，1974.5.15，台北：聯合報社
2.〈造型專家楊英風　縱談萬博會浮雕　充分代表我國風格〉《中外建築》1974.5.25，台北

楊英風返國

【本報訊】雕塑家楊英風說，史波肯世界博覽會中國館，用電影方式將中國文化最高境界——「天人合一」的觀念，介紹給外國人，使他們從征服宇宙的美夢中驚醒，轉而順應自然、利用自然，這是我們在展覽會中最具特色的地方。

楊英風是於四月初前往史波肯城，從事美化中國館工作，昨天中午回到台北，結束一個半月的建造與監工。辛勞的戶外工作使他曬得很黑，兩鬢的白髮更顯眼了。

楊英風說，史波肯博覽會是一個迷你型的博覽會，全城人口只有十八萬，當地人非常有人情味，富於親切感。該城附近本來很荒涼，經過兩年來籌備佈置，運用不違背自然條件的方法，細心的處理，結果變成花木扶疏、飛瀑流泉相映成趣的人間樂園，充分表現當地人民保護環境的決心。

根據楊英風連日來的觀察，發現參加這次展覽會的各館，大多數只是報導各國美化環境的現況，觀念不很清晰。他希望，大家合力推展一個未來美好的生活空間，並且加強向世界人士報導中國空間文化。

原載《中央日報》1974.5.16，台北：中央日報社

博覽會中國館出盡鋒頭
楊英風告記者

　　【本報訊】負責史波肯世界博覽會中國館雕刻的楊英風，昨天返國後表示：中國館在本屆博覽會中出盡鋒頭，展覽內容也甚獲好評。

　　楊英風在記者會中說，今年參加博覽會的十一個國家當中，除了我國和美國以外，其他國家都顯得草率，甚至有的過份著重商業性，和大會主題「慶祝明日的新鮮環境」不符合。

　　這位藝術家，曾負責上屆大阪萬國博覽會中國館雕塑工作；他比較這兩屆的中國館說，本屆的中國館經過專家們一番精心的策劃與安排，給人印象十分深刻；許多不曾來過台灣的人，在參觀中國館後，對這裏的文化和近況都有了認識。

　　世界博覽會開幕當天，主持人在介紹各國館的時候，曾形容中國館是「最小的一個」楊英風說：「這是錯誤的，中國館因爲呈扇形，入口處無形中顯得狹窄；但是觀眾進到裏面，卻像進入迷宮一樣覺得深奧、寬敞。」

　　楊英風爲中國館設計了名爲〔大地春回〕的浮雕，與大會主題呼應；同時在該館的屋頂上，製作一個象形的「太陽」，以及三棵生長中的「樹」。

　　他指出：本屆博覽會的主題在於「清潔環境」，和往年舉辦過的任何博覽會都不同，所以說一個具有「良知」的博覽會；可惜有幾個館不能充份表現這個題目，像日本館在這次博覽會就使人大失所望，內容貧乏得很。

原載《聯合報》第9版，1974.5.16，台北：聯合報社

楊英風談他中國館中的〔春回大地〕

文／陳怡真

　　雕塑家楊英風，在完成了他所設計的史波肯博覽會中國館的浮雕及屏風工作之後於昨天下午僕僕風塵的趕回了台北。以一個曾經參與工作並仔細觀賞過每一個展覽館的人來說，楊英風對於此次大會揭櫫的主題「明日的環境」，有著太多的感想。

　　在今日的人類所處的環境中，到處充塞著空氣污染、海洋污染、野生動植物的死亡等問題，楊英風認為，這是由於大自然的生態循環系被機械文明破壞了而失去平衡。而此次大會的主題，即在謀求明日的環境的改善。

　　但楊英風說，許多參加的國家，卻對主體的表現不清。如日本，對未來環境根本沒做解釋，只是在介紹國內風景，做著提供遊覽的工作，像是旅行社。而美國是做的最好的一個國家了。他們採取的方式也非常美國化，用卡通、漫畫的諷刺方式來表達。例如，會場中到處是垃圾堆，從中卻令人感覺到公害造成的許多嚴重的問題，使得人們覺悟到過去思想上的進展及科學處理方式的錯誤，以致威脅到人類的生活環境。

　　所以，在美國館中，有著大字明顯的標出的主題「地球不屬於人類，人類屬於地球」，顯示出了人類意圖征服自然是錯誤的，應該愛護自然、順從自然。這正與中國「天人合一」的思想不謀而合。

　　長久以來，楊英風一直都在思索著造型與自然環境的關係。此次，他以三棵大樹及一個太陽表達了他〔春回大地〕的想法。大樹是代表中國文化，太陽是宇宙，表現了在宇宙愛護之下中國文化的茁壯，也表示了中國古代的生活觀念。就是黃河流域人民從農耕中所悟到的「人是宇宙一小部分」的觀念，所以不敢侵犯自然，而是愛護順應。

　　楊英風認為，在人與自然的關係上，美國目前已達到覺悟的階段，而中國人就應趁機好好的解答此問題。美國人用科學來幫助其了解，若與中國人「天人合一」的自然觀相結合，豈不更美？

原載《中國時報》1974.5.16，台北：中國時報社

世界博覽會中國館
代表莊敬自強精神
楊英風說予參觀者以深刻印象

【本報訊】為一九七四年美國史波肯世界博覽會中華民國館擔任美化工作達一個半月的我國名雕塑家楊英風，昨（十五）日回到台北。

楊英風為扇形「中國館」設計了名為〔大地春回〕的浮雕，來加深他對大會主題「明日的環境」的呼應。

今年大會的主題是「慶祝明日的新鮮環境」，參加國有十一國。包括：美國、蘇俄、加拿大、中華民國、菲律賓、德意志、澳大利亞、日本、韓國、伊朗、墨西哥，另外還有通用汽車、福特汽車、奇異電器、柯達、貝爾電話等工業巨擘參加展出，各自提出維護環境的構想。

〔大地春回〕的浮雕安裝在中國館的三牆及館頂上，館頂是一個象形的「太陽」，其餘的是三棵樹的生長及延伸，太陽是青天白日的象徵，也是自然最重要的資源，是生命長繁榮的要素，三棵樹代表我國立國之本的三民主義，樹木更是自然界繁衍生長的象徵，是環境美化中不可缺少的素材，把樹木帶進建築，表現一種與自然結合後的情境，這便是中國人在環境美化中一貫強調的特質，在今日人類生活環境謀求改善中尤須予以宣揚。

由於工作人員不斷地謀求美化中國館，所以揭幕時，中國館留給參觀者深刻的印象，館內展出的內容介紹了傳統的中國文化和現代台灣的進步實況，一部六組底片拼接而成的電影不斷向觀眾介紹著。

會場中的交通工具之一是「人力三輪車」，此物不會污染空氣，沒有噪音發生，在一切機動化的交通工具中，它令人覺得親切，具有中國風味。

楊英風表示，差不多參觀過中華民國館的人都有一個看法，認為中華民國館的門面雖小，裡面卻洋洋大觀，具有朝氣，很能代表今日台灣的莊敬自強精神。

原載《台灣新生報》1974.5.16，台北：台灣新生報社

中國館與史波肯博覽會

文／廖浤書

一九七四年五月四日上午十點四十分，禮炮正鳴，十一點，萬國博覽會正式開幕，尼克森總統和他的夫人主持這項盛會的開幕典禮。典禮是在華盛頓州館前的水上舞台舉行的，舞台上佈滿鮮花，像個水上花園，天空中飄滿五彩繽紛的氣球和飛翔的鴿子，陽光普照，一切就是這樣簡單而隆重的開始了。

白色呈扇形的中國館，與其他十個國家的展覽館一樣，平靜的放置在史波肯（Spokane）河中島嶼及其兩岸。這是有史以來規模最小，參加國最少，主題最學術性的一次世界博覽會，但中國館的表現可說是歷次參加世博會中表現最傑出的一次。

富有良知的主題

大會主題是：「慶祝明日的新鮮環境」，主旨不是科技商業的競爭表現，而是把人類生存的環境問題當做一個專題來悉心研究，這項主題精神的尋獲和確立，在今天來說是既新鮮又重要，我國雕塑家楊英風，把整個扇型中國館當成一件巨大的雕塑品，以浮雕的表達方法，製作浮雕分佈於館的屋頂與四面牆上，以浮雕的形、線、色串為一個表現完整關係的整體，名為〔大地春回〕。

〔大地春回〕獲得與會國家參觀者一致的讚美，楊英風說，他設計的寓意，就是配合展覽主題，並表現中國人善用自然與自然結合的恬淡寧靜。他認為在當今人類謀求改善生活環境中，這種特質尤其值得宣揚。

〔大地春回〕塑造面積佔全建築浮雕含蓋面之二分之一，以「三棵樹」與「太陽」基形發展而成。三棵樹代表我國立國之本的三民主義，在視覺效果上，是由地面延伸到壁面而頂面，三棵樹看似牢牢生長於館面而非「浮」於其上。館頂上六角形組合圖案之象形太陽，作放射燃燒狀，象徵「青天白日」偉大、聖潔、崇高的光輝普照萬方。此外，象形日之形狀亦與大會六角形標誌相類合、相呼應。

浮雕線條的造型，係採用中國人沿用甚久的殷商銅器鑄紋之特性加以簡化創新處理，很清楚地讓人認識此為中國人的特色。而在表面處理，塑以類似貝殼之紋路，整體觀之，甚為簡潔，因為貝殼之紋路是由

1974 年史波肯萬國博覽會標誌。

三樹拱日的中國館壁面浮雕〔大地春回〕。

生命活力所造成的，故透現出活潑且具有強烈的生命感，而中國人對於自然中萬物、山水的眷愛與認識，藉此也充分的表現出來。

〔大地春回〕寓意深遠

設計者楊英風，對於中國文化有相當的體認，他解釋說：樹木是自然界繁衍生長的象徵，更是環境美化中不可缺少的素材，把樹木帶進建築，表現與自然微妙結合後的恬淡、寧靜的境界，這是中國人在環境美化中幾千年來所一貫強調的特質，這種特質在當今人類生活被種種「污染」、「公害」所困擾時，尤其值得予以宣揚。

樹木亦徵兆我中華民族五千年所護植的物質文明及精神文明之輝煌成果，以及在任何境遇中不屈不撓、不憂不懼的本質。

為這含蓋面廣大的浮雕，楊英風用玻璃纖維為原料製造了三萬六千個小三角片，以小三角片為塑造小單元，又以小單位組合為多種大單元造型，分類編號，分裝了十二大箱運至美國，到達現場後再對照設計圖予以組合，用鋼釘來與牆壁接合。

在安裝浮雕時，曾發生了一件趣事：工作人員使用由台灣帶去的鋼釘、鐵錘，竟然在美國水泥牆壁面前「吃癟」，無論如何用力都不能釘入牆上，不得已先由鋼鑽打洞再用鋼釘固定。楊英風說「不是美國水泥品質超過國貨，而是美國人不會偷工減料！」工作人員

曾加班了幾個晚上,終於趕在五月初大工告成。

楊英風說,浮雕之設計展覽館的基形達成調和,並使幾何圖形之外觀顯示活潑而有變化之層次,浮雕雖分佈於四個面上,但在設計上是互見組合關係的,極有助於建館整體的穩定感,〔大地春回〕之造型由壁面延續到地面,成爲庭園景觀的一部分,亦可形容爲「日光照大地,林木吐芬芳」,顯示了優美的現代中國庭園亦在其中。

中國館規模不小

中國館位置在總會場第四號場地,與美國館隔鄰,基地面積爲一○七四‧七七平方公尺,合爲三二五‧七坪,根據世博大會整體性規劃,以六○度角爲建館設計及發展向度之基準,全館呈扇形開展,前低後高,顏色是白的。

據說,大會原先爲中國館所設計的是六角形外型,但在一次與會國家代表會議中,我國代表認爲六角形很「俗」,要求改變成現在的扇形,扇型雖能使人聯想及中國書生古雅的風采,但卻縮小了入口處,而使得司儀先生在開幕典禮中介紹說:「中國館是規模最小的一個館。」

事實上,純白色的中國館,造型獨特,背景優美,遠眺極爲醒目,就如同一座精緻的雕塑平穩的置於大地,尤其是呈扇型發展,腹地廣大,觀眾進入裏面就像步入迷宮一樣覺得深奧、寬敞。

中國館的內容

臨近中國館大門,極易爲富有中國古味的大門所吸引,門面朱紅爲底,佈滿金銅圓椎,頗爲耀眼。給予思慕中國文化的外國觀眾相當的誘惑力。進入館內首先面臨的是〔鳳凰屏〕,這也是楊英風的雕塑作

中國館上的浮雕特寫。

品，同樣的以玻璃纖維為原料，也是用現代的手法處理殷商銅器鑄紋線條，求得與外觀雕塑的一致性。

此屏障合於中國室內環境設計之特質，參觀者不致一目見底，更引發觀賞內部之慾望，也能指示參觀者往左方自然流動，而左方有電影放映設施，必須導引觀眾趨前欣賞。〔鳳凰屏〕雕塑的存在，美化了屏風的原始作用，避免刻意隱蔽的用意。

中國館的內部設計是由在夏威夷執業的華僑建築師章翔負責的，分為「展覽部」及「表演部」兩大部分，後面還有一座可容納三百三十六個席位的小型電影院。

彎過鳳凰屏，即是展覽部的第一個幻燈畫面：「笑臉迎賓」（Smile of Welcome），連續變換的幻燈片，極為活潑生動，用來歡迎每位踏入中國館的國際友人。

「笑臉迎賓」之右邊，有一服裝表演台，中國歷代的服飾由此處向來賓介紹，由館內的服務小姐分別穿著唐、宋、元、明、清各朝代的仕女服裝，活生生的表現。

循著動線，有一由彩色幻燈片組成的長廊依序展開，此處是介紹中國人民在衣、食、住、行方面的演進和進步。幻燈片大小不一，部分還可自動變換內容。

走廊之端是小型的中國藝術品陳列部，包括了象牙雕刻及水晶玻璃等藝術品。

走廊右邊即是鳳凰屏之背，安裝巨幅的明鏡，造成擴大空間的效果。

小型電影院利用了廿八部幻燈機和三部電影機，以電腦控制穿插的放映幻燈片及影片，新型的「組合銀幕」兼容了動態及靜態的影片。電影每場廿分鐘，一天可放映卅六場。

舉辦活動配合展覽

中華民國館四周花木扶疏，正位於史波肯河中博覽會場主要展地———一個島的中央，四面為許多參展國家展覽館所圍繞，佔了相當的地利，而典雅別緻的扇形建築，〔大地春回〕悠遠寓意及精心安排的展覽內容，尤其吸引了參觀人潮並使他們留下深刻印象，許多不曾來過台灣的人，在參觀中國館之後，對我國的文化和近況都有了認識。

史波肯世界博覽會展期半年，十月十日是我國國慶，大會也定當天是博覽會的「中國日」。屆時，將有一批來自國內的國劇演員抵達史波肯演出，中國館也將以國劇資料配合展出。另外在九月廿八日孔子誕辰日，中國館亦決定邀請學者，利用當地的大眾傳播媒介，講述孔子生平事略與儒家思想。

中國館入口處的屏風〔鳳凰屏〕。

外國館各有千秋

此次參加史波肯世博會的國家，共有美國、蘇俄、加拿大、菲律賓、西德、澳大利亞、日本、韓國、伊朗、墨西哥、中華民國等十一個國家，及美國工商界巨擘的廠商館。

美國館：算是博覽會中最宏偉的建築，由鋼纜支持的一個半透明罩蓋。場中充滿了用卡通、漫畫的手法處理的垃圾，很強烈的讓人感到公害造成嚴重問題，以致威脅到人類的生活環境。

蘇俄館：是會中最大規模的外國館，介紹蘇聯的科學、工業、政府及人們如何合理的利用生態環境。

加拿大館：分佈於一百多種不同的大樹下，設有多元性的兒童遊樂設施、劇院和現代藝術中心。

日本館：以迴旋活動畫面介紹其生活方式、自然風景以及環境改造的成就，並佈置了一個日式花園。

其他各館的展示亦都以環境的重整為主題，陳列其生活中的重要藝品，介紹文化遺產、古物、民俗資料、藝術創作、音樂等。

與展覽主題密切配合

負責史波肯世界博覽會中國館浮雕的楊英風，在一次記者會中曾說：本屆博覽會的主題在於「清潔環境」，和往年舉辦過任何博覽會都不同，所以說是一個具有「良知」的博

楊英風攝於中國館前。

覽會。在參加博覽會的十一個國會中，除了我國和美國以外，其他國家都顯得草率，甚至有過份著重商業性，和大會主題不能符合。

　　楊英風說，中國館在感覺上是一個幾何圖形的單純建築物，難以表達「中國」特有的個性，然〔大地春回〕的浮雕能密切的與大會環境主題呼應，把「樹木」帶進建築，表現一種與自然結合的情境，並隱約的指出人類通往自然的道路，在與會的國家中是最富文化特質的，而這種特質乃是西方國家競逐於科技發展的歷史，所一向欠缺的。

原載《房屋市場月刊》第11期，頁43-49，1974.6.1，台北：房屋市場月刊社

【相關報導】
1. 范大龍著〈世博會中國館的屋頂　楊英風設計現代風格的我國雕塑〉《中華日報》1974.3.18，台南：中華日報社
2. 郭光前、簡顯信著〈人類與環境　多采多姿開新頁　世界博覽會　繁華盛景又一章　訂五月四日揭幕．會期共為六個月　地點美史波肯城．十二個國家參加〉《民族晚報》1974.3.24，台北：民族晚報社
3. 吳鈴嬌著〈世博追尋「明日環境」〉《新聞天地》總號第1368期，頁9，1974.5.4，香港：新聞天地雜誌社
4.〈楊英風學長設計世博中國館　日光照大地　林木吐芬芳　顯示出中國傳統庭園美〉《輔友生活》第10期，頁6、22，1974.6.1，台北：輔仁大學校友總會
5. 周幼非著〈史波肯世博會展示的主題〉《民族晚報》1974.8.19，台北：民族晚報社
6. 賴文雄著〈世博會中華民國館　五千年文化露光芒　透出誠摯友誼招待觀眾　介紹進步影片引人入勝〉《中國時報》第3版，1974.9.7，台北：中國時報社

慶祝明日的新環境

文/山頓

「一九七四年五月四日——週末的史波肯河上，萬人雲集。上午十一點十五分，尼克森夫婦已經站在舞台中央了。他們面帶微笑，徐徐向群眾點頭，在場的貴賓有商務部長、參議員、眾議員，和各國參展的重要代表及委員們。這是七四年世界博覽會的開幕典禮。天空驟然飄飛起數以萬計的彩色氣球，五花十色的煙火在其間燃爆，一千隻訓練有素的鴿子直衝雲霄，樂隊奏曲，群眾歡呼鼓掌，一切是盡其所有的那樣美麗、壯觀、新奇和充滿希望。一項可稱爲是具有良知的世界博覽會就這樣開始了。」五月十五日，剛從博覽會飛回來的楊英風教授興奮地告訴筆者那些在回憶中仍然鮮活如新的盛況。楊教授是這一次美國史波肯世界博覽會中華民國館的景觀美化設計人和建置人，他在會場率同三位助理技術人員工作了一個多月，完成了中華民國館的美化工程——包括館壁及館頂的浮雕：〔大地春回〕的按裝以及館內進口處〔鳳凰屏〕的製作。

「這次的博覽會主旨是人類的環境改善，它有一個鮮明的主題是：『慶祝明日的新鮮環境』，它關切的目標乃是環境，以及人類和大自然的關係，跟以往歷次的博覽會比較，它算是形態和性格最突出的一個。它預備在爲期半年的活動中，探討一連串與人類生活環境息息相關的各種問題：如人口控制、生態循環、自然資源和能源危機等論題。」

這次以半年爲期的博覽會（從五月四日到十一月三日），事實上是一項世界性的首次環境博覽會，誠如楊教授所強調的，它是很特殊的，跟我們所熟知的過去任何一個博覽會都不同。從倫敦海德公園水晶宮博覽會到日本大阪的萬國博覽會，較重要的博覽會已經舉行卅八次之多，但是只有一次是以環境爲主題的，它希望藉這個起步，大家開始眞正爲尋求一塊沒有污染的土地，適合人類快樂生活的新環境而努力。

楊教授繼續說著這個不太尋常的博覽會：「史波肯是美國西北部的一個邊境都市，人口約有八十萬，起初很多人懷疑這座小城是否有能力擔當這項大課題的研究，因爲被選定做爲會場的一百英畝史波肯河道區原是一個被忽略而未經開發的區域，以前是一個鐵路調車場，堆積著廢棄的軌道和車輛，散佈著一些破舊的倉庫等等。但是儘管它有多亂，博覽會的委員們還是決定它就是最適合的會場預定地，因爲這一來倒是提供了一個重整當地景色的機會，而對於解決現代環境整建，河川、空氣污染等問題，更是提供了一個實驗改進的場地。再說，史波肯地區是美國西北太平洋附近最具有風景特色的地區，遊客在二三週的時間內，可就近遊覽黃石公園、哥倫比亞河谷、俄勒岡火山口和大深谷壩等等風景名勝，這是就觀光價值的考慮而言。但是重要的還不是這些，而是史波肯河區本身就儲備著

大自然優美的條件,只是欠缺整理和關切而已。現在,經過一番整理,河岸區及河中的淺灘、島嶼、瀑布之間,已經是花木扶疏、飛瀑流泉相映成趣的人間樂園了。我所以特別強調它這個變化面貌的過程是想說明環境的再整理是必須依賴通盤性的計劃和決心,任何髒亂,任何死角都是可望消除的。

因為博覽會有這些特殊之處,第一批的參觀群眾在開幕兩個月之前就到達了,大約有四萬人之多,他們是來參觀正在建造中的博覽會的。依我的觀點看,瞭解它的建置過程遠比看它的完成面貌有意義。因為我是一個景觀藝術工作者,知道一條河川如何清潔遠比看一條已經清潔的河川重要得多,是不是?所以很多人是懷著這樣的心情提前來到的,他們之中不乏環境問題的專家學者,他們可從中學習,或者提供經驗,並且還可能參加討論會,所以在這次博覽會,研究勝於展示,這已是它的特色之一。

但是,這不是說在這次博覽會中沒有娛樂和遊戲的成份,相反的,娛樂和遊戲是相當被重視的,而且若干娛樂設施是準備永久使用的。耗資一千一百五十萬美元的美國政府館就是一座戲院兼展覽的綜合體。而華盛頓州館內也有一個可容納二千七百個座位的歌劇院。因此在開幕到閉幕的半年期間,日夜都有多種的娛樂節目在進行著。喜歡交響樂的,可以聽到來自費城、洛杉磯和克里夫蘭的美國三大愛樂交響樂團的精采演奏。年輕人可以盡情的享受爵士音樂會、搖滾樂、鄉村歌曲。還有歌劇、戲劇、芭蕾的表演,甚至雜耍特技都飛上舞台。

其中有一個別出心裁設計的娛樂園,是由一種維多利亞時代型的煤氣燈照明的,充滿神秘古老典雅的情趣。一種高空電車可以載客人直接馳入河谷,穿越過史波肯河中瀑布翻騰的水浪。有意義而又配合大環境特點的各種玩耍花樣真是應有盡有。

說到吃的,那是少不了的一個吸引人的項目。許多從各國請來的廚師領班,他們各懷烹調絕技來到會場大顯身手,供應各種精美餐點,以饗吃客,不讓漢堡牛肉餅和熱狗專美於前。此外還有四十七種食物供應站及九個全天候餐廳供應從比利時的窩福餅到墨西哥的軟麵包等等富有地方特色的餐點。其中法國餐館是可以用博覽會的入場券換得一份試用食品的。

至於參加展出的國家,有中華民國、美國、西德、加拿大、菲律賓、蘇俄等十二國,另外還有世界性的大企業公司如:波音、貝爾、通用汽車、奇異電器、柯達、福特等也參加展出,他們各自提出維護環境的方法和構想。」

中華民國館正門。

中華民國館是一座雪白的建築物，呈一摺扇面自前向後展開，前低後高。這個基形是依據大會整體性的規劃要求，以六十度留爲建築設計及發展的高度。楊教授受委託把這座白色的扇形館加以美化，造成中華民國館獨特引人的況味。美化這件龐然大物而又不違背大會的種種規定是件頭痛的工作，最重要的還要從中表現一個主題，說明中國人對環境整理的理想。然而楊教授首先確立一項觀念的運用，在這項觀念的統一支配下，加上運用材料、美化的題材便很快地完成了。這項觀念是：人生於自然，必屬於自然，終歸於自然。這是中國人傳統的哲學理念——「天人合一」的現代式解說，也是大會所堅持的信念。楊教授給美化後的中華民國館一個清新美麗的名稱叫：〔大地春回〕。

「博覽會開幕之時，正當春盡夏初之際，萬物欣欣向榮，所以用大地春回來象徵它。」楊教授解釋這名稱的意義。

「〔大地春回〕是我作在館壁館頂的浮雕的總稱。浮雕雖然是抽象的線條，但是還是看得出來一個大概的形象。館頂是一個象形的『太陽』，其餘是『三棵樹』的生長及延伸。太陽是青天白日的象徵，也是大自然最重要的光與熱的資源，是生命成長繁榮的要素。三棵樹代表我國立國之本的三民主義，樹木更是自然界繁衍生長的象徵，是環境美化中不可缺乏的素材。把樹木帶進建築，表現與自然結合後的恬淡寧靜的情境，這便是中國人在環境美化中幾千年來所一貫強調的特質，這種特質在當今人類生活環境謀求改善中尤須予以宣揚，所以我把這種中國人的體念用〔大地春回〕向外國人推介。『日光照大地，林木吐芬芳』是大地春回後才有的情景，更是博覽會所盼望達到的理想目標。」

這樣的中華民國館在環境爲主題的展示中就顯得相當特殊，因爲它在外形上就說明了一個改善環境的原則：「與自然結合，運用自然的特質。」與大會的主題：「求取工作、遊戲和生活與自然和諧並進」相互呼應。

至於博覽會爲何選定環境問題做爲展示主題的研究，楊教授的解釋很簡單，他說是基於「需要」。

「是的，環境博覽會的誕生不是偶然的，它是在人們迫切的安排和期待中產生的。因爲人類的生存正在飽受環境問題的威脅，當然這些危害人們生存的險惡現象也是由於人類自己的粗心和漠不關心所造成的。通常我們所知道的公害問題就是環境問題中的一大部分。

中華民國館館頂。

像空氣、河川、海洋、土壤的污
染、野生物、海洋生物的大量死
亡等等。這些問題總括起來說，
就是大自然本身遭受到嚴重的破
壞；自然本身無法應付那些不斷侵入空氣和水中的有毒化工廢物的清潔工作，而停止了它
們正常的功能、或者被這些毒素所污染。那麼人再吸入它、食入它、接觸它，譬如透過空
氣、飲水和食物，人類的生理器官也遭受污染，生命就遭受威脅。這樣看來，環境問題就
等於生命存續的問題，每個人都會關心它而且都應該關心才是。

今天，種種公害和自然的破壞，已經到達不能不解決的地步，所以環境博覽會適時產
生，就是來應付人類這方面的需要，幫助人類重新建造一個美好的環境，重新回到自然的
秩序中去生活。

在美國館前有一則大標題寫著：『不是地球屬於人類，而是人屬於地球』(The earth does
not belong to man, man belong to the earth)實在是一則引人深思的警語。是的，人類以為地球上
的一切都屬於人類，都可以任由取用，都可以去任意改變，人們忘了地球不是取之不盡，
用之不竭的，不是可任意改造的，當人們取盡用盡地球的一切，並且也改造了它應有的秩
序，人們也等於槍殺了自己在地球上生存的生機。為了自己的生存，人們應當覺悟他是屬
於地球，應該順應這個唯一的地球。在這裏，地球就是自然。歸根結底，我們可以很清楚
的瞭解大會的主旨在於導引人們重視自然，重整自然，使它恢復原有的面貌與功能，之後
人們才能獲得安適豐富的生活。」

「當我站在會場，參與這次的集會，實在很感動。我感激人類在此時此刻做了這樣慎重
的深思與檢討。我看到中華民國館閃耀在陽光下的浮雕，我確信『日光照大地，林木吐芬
芳』不是一個夢想。我看到美國館前巨大的標題『不是地球屬於人，而是人屬於地球』，
我確知人類確實找到了一條快樂生活的路——由人間通往自然的路。我從臺上看到臺下，
我也從現在看到了未來。」

原載《遠東人》第6期，頁111-117，1974.6，台北：裕民股份有限公司

史波肯世界博覽會開幕與中華民國館

文／鄧昌國

　　當第一發沖天炮在史波肯世界博覽會會場東方盡端處，打到二百多尺的藍色高空，一聲巨響炸開了一個淡黃色的小降落傘，下面懸掛著鮮豔奪目的青天白日滿地紅國旗在急風中抖擻，在八萬觀眾的歡呼聲中，揭開了這次為期六個月的世界博覽會開幕典禮的序幕。

　　許多人交相談起，這次的開幕典禮是空前的隆重熱烈。大會一切活動儀式均按報名參加先後編排。在心理的感覺上，我們似乎已註定佔有上風的成功因素。

　　中國館位於世博會展覽場的中央，為觀眾必經之地。它是一座設計新穎、典雅別緻的建築，佔地八千餘平方英尺，以雪白色扇狀展開在花木扶疏的美景中。它的四周是其他參展國家的展覽館，中國館無形中形成了眾星拱月式的得天獨厚，令人矚目了。而外型的裝飾是由我國名雕塑家楊英風設計的〔大地回春〕浮雕，古色古香中帶有現代精神，形勢相當突出。其他各國的展覽館都具有濃重的商業氣氛，而惟有中國館是著重於自然美的旋律，是朝著歸返自然與重新發現生活藝術的方向，追求所謂「明日的環境」，促使人類自然的諧和生活為歸趨。史波肯紀事報評論說：「自遠處看，這項雕刻看來像是三棵樹，它們的根深植在該館的牆上，樹枝優美地向屋頂上的太陽伸展。」說起中國館的浮雕也真是千辛萬苦才完成的。由玻璃纖維製成的三角形共三萬六千塊，其中可分成七種母型，再由不同的排列組合而變成六十多種的不同形式。由大會的空中纜車椅，居高臨下可以欣賞到浮雕全景，整個中國館的建築本身已成為一件藝術品了。釘有鋼釘的八扇紅門及兩端的中英文中華民國館的字樣，閃閃發光，在明快的藝術節奏中，顯示出莊嚴與典麗，這是最能吸引遊客的。中國館內八個區域，展出內容如下：

　　A區：大門入口處安裝屏風一座，由雕塑家楊英風設計製作，屏風係青銅色玻璃纖維塑製而成，飾以殷商青銅器紋，以表現中華民國古代的文化藝術。

　　B區：大門進口左側為連續畫面之「笑臉迎人」電影，以表現中華民國濃郁的人情味，並對參觀者表示歡迎。

　　C區：在展覽區的左邊，為古代服裝表演區，展出我國唐、宋、元、明、清等歷代仕女之服裝，由館內服務小姐擔任表演。

　　D區：在展覽區中間，展出主題為「繼往開來」，以三十六英吋及十八英吋之五彩透明幻燈片表現古代中國之食、衣、住、行、育、樂之進步。

　　E區：在大門進口右側，為文物陳列區，展出由故宮博物院選出之象牙雕刻及水晶玻璃等藝術品。

　　G區：在展覽區右邊，爲台灣各項建設集錦之三層組合巨幅照片，配以燈光，顯示早、午、晚各種不同之景觀。

　　H區：在小型電影院進口處，爲觀光集錦電影，集現代建設與自然景觀，顯示我國在利用自然景觀以改造物質環境之成果。

　　E、I兩區爲特別裝置的鏡面牆，以期造成擴大空間的效果。

　　中華民國館後面的小型電影院，設有二百三十六個席位，放映多銀幕新型彩色電影，利用二十八架幻燈機與三架電影機，以電腦控制同時穿插放映幻燈及影片。銀幕是用七個一四四平方英呎的小螢幕合併而成一球面銀幕，全寬八十四英呎，影片長二十四分鐘，在這二十四分鐘內，三架電影機及二十八架幻燈機在電腦操縱下，以快節奏放映中華民族五千年歷史、文化、藝術、生活的演進及進步情形。許多華僑在聞聽到國歌時，都不禁肅立致敬，且有不少的老華僑感動得熱淚盈眶。

　　這次博覽會參加的國家雖然只有十個國家計中華民國、蘇聯、加拿大、日本、韓國、伊朗、菲律賓、澳洲、西德、美國，但是展出單位包括美國各州，工商團體單位等等共有六十七個之多。個別商品攤位二十八個，商業機構六十個，食品區十八個，獨立飲食店四十五家。此外尚有連接在大會場東面的大型遊樂場。與大會同時揭幕的歌劇院及華盛頓廳，均增添了史波肯世界博覽會的盛況。

　　五月四日晨八時美國商業部部長鄧特夫婦在大會貴賓室接見各國使節團，我國沈大使夫婦於五月三日晚抵達史波肯，於是日晨按時間前往，並隨美國館館長韓德遜夫婦（Henderson）；大會主席金克夫婦（King Cole）一行四十餘人，巡迴各館。上午九時零一分準到達中華民國館，我們在館前迎接並請他們入館參觀簽名留念，各館館長隨這些官方人員一起巡迴抵達正式典禮地點是上午十時三十分鐘正。各國大使及館長被邀請登上一艘浮艇，按名牌入座。上千人合唱團及大型管樂隊，穿著各種不同顏色的制服，舉著樂隊隊旗及大會會旗，間斷的吹奏著慶典音樂。十一時在擠滿四週的八萬多觀眾等待的情緒下，第一隻裝飾有宮殿欄干，鮮花編織成的中華民國國旗的小浮船，由一位水手徐徐的駛入禮臺旁，浮船上站有我們三位服務小姐，各著古今不同的中國服裝。在這同時樂隊演奏「這個小小的世界」及「世界現在需要什麼」等曲子。白日煙火及沖天炮對著每一個浮船駛出後發射。接著中華民國的是蘇聯的浮船。各國浮船駛出列隊後，載有各國大使及館長的船才開到禮臺旁，按次序入座。在這同時由美國印地安人帶領各國服務小姐，各著不同國籍衣

服雙手捧著各國國旗，列隊走到各國旗竿下交給兩位升旗官，然後站在旗竿前等候典禮遊行。音樂演奏「偉大壯麗」的雄壯管樂曲。飛機在頭頂盤旋致敬，鐘樓鐘聲齊鳴。首由史波肯市市長羅傑司（David H. Rogers）致詞並介紹主教依亞克佛斯（Iakovos）帶領全體祈禱。然後樂隊合唱奏「我們祖先的上帝」，華盛頓高高的屋頂上也站有一排管樂手，與橋上的樂隊互應吹奏，音響包圍著整個會場，使人感到無限的莊嚴。繼續由州長、議長、會長、主席等致詞。不久，尼克森總統夫婦亦已到達。全體起立歡呼，樂隊也奏迎賓樂。尼克森總統入座後開始介紹各國館長，按預習的路線我第一個由座位上起立走向尼克森總統，中華民國國旗也在此時徐徐升起，尼克森走到臺前親切的與我握手並致謝意。當尼克森與各國館館長握手後，即開始他的演說，他強調環境改善的重要，並讚賞這「太陽之子」的城市創業的精神。尼克森在大會揭幕時，走到演講臺前莊嚴地宣佈：「今天中午十二時我本人以美國總統的身分，光榮的宣佈一九七四年世界博覽會正式開幕給全世界的人民。」是時有數萬隻的彩色氣球由會場各個角落飛出，造成了一片歡樂的彩色雲霞。

原載《中央月刊》第6卷第8期，頁153-156，1974.6.1，台北：中央綜合月刊雜誌社

楊英風學長傑作
海上學府輪紀念碑揭幕
紐約市長林賽親臨主持

【本刊訊】楊英風學長於去年春應我國航業鉅子董浩雲氏之邀為海上學府所設計之紀念碑業已完成並於去（六十二）年十二月二十日在紐約松樹街八十八號，「東方海外大廈」廣場上揭幕，由紐約市市長林賽主持，參加貴賓二百餘人，包括紐約各界領袖、銀行的高級人員和工商界與航業界友好，其中包括聯合國主管國際協調工作的副秘書長拿拉昔漢氏、聯合國秘書長特別助理明石康、英國駐美總領事福特氏等。

「海上學府」輪原即全世界最大最豪華的客輪「伊莉沙白皇后」號，董浩雲氏為了實現海上大學的理想，不惜重金承購此輪，由全部中國船員在千辛萬苦中把她開到香港，加以徹底的整修，使復舊觀，不幸在定期試航一星期前，在香港港內，慘遭無情的大火奪去了她的生命，她雖曾在第二次大戰期中為民主國家反獨裁和反侵略的戰爭盡其最大的力量並在戰後負起繁榮世界的任務，為一百餘萬旅客帶來歡樂和昇平，可惜，她竟不及完成她更重大更神聖的使命——為發展國際教育效力。而犧牲於烘烘烈焰之中。

自這艘巨輪於六十一年（一九七二）一月九日燬於大火後，舉世珍惜，各方函電交馳紛向董浩雲氏慰問，其中包括英國皇太后、聯合國秘書長華德海、紐約市長林賽，而董氏個人，為紀念此一巨輪，特約楊英風學長為其設計紀念碑以誌永久。

楊英風學長接受約聘後，經費巧思設計了這座紀念碑，它是將船頭拆下來的銅質 QE 兩個大英文字鋅在一塊銅碑上，並將上述三位名人的慰問函電分別在「Q」「E」兩字的中心部份，這塊鋼碑平放在一個不銹鋼的月洞門旁邊的地面上，在月洞門相對處另立一個光可鑑人的不銹鋼的圓鏡，所有來往行人，都可從圓鏡中照見 QE 及其中心文字，這項極突出的現代藝術品裝置，蘊蓄著深長的意義，融合東方和西方藝術的理想，恰與貝聿銘氏所設計的「東方海外大廈」在氣氛上相互呼應，給紐約市區平添一付多彩多姿的最新標誌，無疑地將成為觀光紐約的特點之一。

在揭幕典禮的這一天，紐約市的林賽市長在其演講辭中所指出這個藝術品的樹立兼具兩項重要的意義：（一）表彰董浩雲先生發揚和光大海上教育與促進東西文化交流的偉大理想；（二）由名建築師貝聿銘先生設計高度現代化巍偉中兼有線條美的東方海外大樓，得到這座具有獨特性格的雕刻的襯托，正如牡丹綠葉相得益彰，美化了紐約的金融區。

聯合國秘書長拿拉昔漢在揭幕典禮的措詞中除讚揚董浩雲氏創設海上大學的理想外，

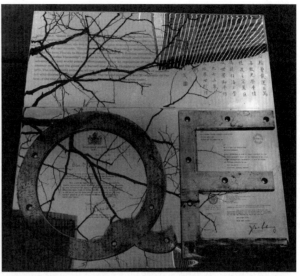

紐約市長林賽參觀紀念碑，其右側是董浩雲氏。　為紀念董浩雲的「海上學府」伊莉沙白皇后號所做的〔ＱＥ門〕說明牌。

並稱讚這種雕刻和紀念碑將使此偉大的客輪，永遠存留在世人的記憶中。

董浩雲在致答詞中對於這種雕刻紀念碑發表下列講詞說：「這個雕刻和鑴刻富有歷史價值文字的碑記，不僅用來紀念這艘偉大的船舶，且將美化紐約金融區和培育這個大城市的文化，這也就是林賽市長就任以後多年來欲致力完成的目標，為了表示我們敬仰的微忱，我僅以這座雕刻的模型獻給林賽市長。」

「海上學府」輪燬於火，但是董浩雲氏的決心並未因此受到挫折，他再接再厲，另購宇宙學府輪替代海上府輪，與海上學術營合作，在美國洛山磯的卻普曼大學管理之下，辦理環繞世界的教育航程，這個計劃現在已進入第三年，今年二月春季航程，有各大學男女學生五百人並已來台灣觀光，正環遊世界中。

楊英風學長的雕塑，在東南亞在日本都有他的作品，設在紐約的海上學府紀念碑還是在美國的首次作品，現在他正設計在五月間開幕的美國的世界博覽會的中國館，這將是在美國展於世人的眼前他的第二件傑作，將來落成必又轟動博覽會，於博覽會增加許多光彩。

原載《輔友生活》第10期，頁10，1974.6.1，台北：輔仁大學校友總會

【相關報導】
1.雋人著〈紐約樹立「海上學府」輪紀念碑──紐約市長林賽親臨揭幕〉《航運》1973.12.31，香港：中國航運公司
2.〈「海上學府」輪紀念碑揭幕〉《航運》1973.12.31，香港：中國航運公司

結合建築與雕塑的景觀雕塑家楊英風

文／廖雪芳

　　每個人一生裡都有許多幸或不幸的事，可能出於偶然也可能不是；這點點滴滴累積起來，匯成河、匯成川、匯成海，便成為影響甚至支配你一生的生命洪流。

　　今天，「楊英風」是個大家耳目能詳的名字，在國內貧乏的雕塑園地裡，他是一位辛勤的開拓者；在國外適者生存的競爭行列中，他以獨有的創見與才思，發出屬於中國人的光芒。他成功了嗎？或許是，但重要的不是他的成功，而是成功背後的點點滴滴──那探索、尋思的苦悶時刻，那烈日下揮汗辛勤的日子，那離鄉背井的刻骨鄉愁……。

　　四十九年前誕生於台灣省宜蘭縣的楊英風，似乎自幼便較別人幸運；很多人一生未曾踏出這個古老的山城，他卻由於父母經常往來大陸與台灣的關係，小學畢業便被帶到充滿文化氣息的北平。在那處處負荷著五千年歷史痕跡的故都，年幼的楊英風雖未能真正體會中華文化的偉大，卻也耳濡目染地受到薰陶，於是從小喜歡亂畫、亂塗、玩泥的那分情緻，便被培養得日趨強烈、濃厚了。當時他的美術老師寒川典美是一位日籍雕刻家，看到十三、四歲的楊英風竟有這樣的熱忱，就利用課餘時間指導他油畫及雕塑的基本技法，這一來升學選擇美術一途便成為可能的考慮了！

　　中學畢業後他想投考雕塑系，聰明的父母親卻為他選擇了與美術、雕塑有關的建築系，於是楊英風進了日本東京美術學校（現東京藝術大學）建築系；這是一次關鍵性的明智抉擇，每次回想起來楊英風都不禁要深深感謝父母親對他的了解與諒解。他說：「這是美術學校中的建築系，不同於其他學校的建築系。學生畫畫、作雕塑、研究美學目的都是為了建築，為了解剖建築空間，改善人類環境。我們以為大自然的建築雖各有目標，但重要的是配合人性美感，以『人所需要』為第一要素。」在當時一般建築多偏重經濟觀點，以為建築師蓋房子只要堅固、便宜即可，毫不關心屋子裡面是放置東西或居住人的觀念下，楊英風卻從美術學的建築系裡領悟到建築以人性為中心，以美學為基礎；因此，他知道學雕塑並非只能作純粹雕塑，更是為了配合人類的生活環境；也知道建築既要符合人性，那麼

楊英風位於日月潭教師會館的壁雕作品〔自強不息〕。

建築師、藝術師、設計師便是一體的，共同為「人用」目的而努力，滿足人類完整感覺的需求；更知道了建築地區考慮性的必要……。依他的看法建築不僅是蓋房子，更重要的是認識環境；如果房子不考慮環境因素，不視為整體性的藝術來設計，這房子便失去價值。因為建築物在實質上是一個大的塑體，佔有一定量的空間；而這種空間的認識，是從此建築實體座落所在的相關環境中獲得的。

當時，楊英風已具有未來的建築必定是整體性環境美化的觀念，可是這觀念曲高和寡；加上眼見許多畢業校友找不到工作，便先致力研究雕塑和繪畫。

楊英風攝於史波肯世界博覽會中國館前。

兩年以後因為東京時常遭遇空襲，父母擔心之餘便將他召回北平，轉入輔仁大學美術系。於此求知若渴、精力充沛的大學時代返回北平的楊英風，由於一度遠遊，格外體會中國文化的博大；於是一方面在學校裡虛心學習油畫、國畫、雕塑，一方面遨遊大同、雲岡等地，並專心研究國術、古籍中人與自然合一的奧妙哲理，屬於東方的美學與造形。

談到東方與西方的美學觀點，楊英風表示中國的美學觀是為人生而藝術，是一種生活美學；中國人以宇宙為主，瞭解自然的存在，並與自然取得和諧；所以中國美術作品以讚美自然居多，花草樹石皆有其美，盡量保持自然形態。西方的美學觀則以人為本位，處處強調人為的把握與處理；所以藝術表現脫不開人體，重視真實、現實的追求。發展出來西方的生活空間便成幾何圖形的，重視實際與效率；東方的生活空間則是自然線條構成，較重情感。

「不過」，他說：「近五十年來，西方由於高度工業文明產生的種種公害、單調與苦悶，使他們慢慢從東方的生活美學中尋找答案；建築師恢復人性的考慮，人們也開始將藝

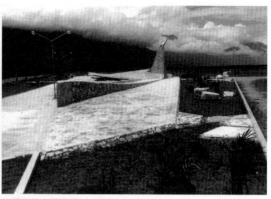

楊英風　太魯閣峽谷　1973　銅　　　　　　　　　　　　花蓮機場大門雕塑〔大鵬〕。

術家請出來，共同設計美好的環境，純粹美學使逐漸走上實用美學。這正是今日景觀雕塑、環境藝術日漸受重視，普及各地的原因哩！」

　　第二度進大學的楊英風，終於在就學二年後又因來台成親而告中斷，緊接著大陸淪陷，他只有定居台灣，並再次考入師大藝術系。當時楊英風除了畫油畫、國畫、作雕塑之外，經常流連於南港中央研究院及台中故宮博物院，期深入了解中華文物，擷取優美圖紋來豐富自己的創作領域。劉眞校長因爲欣賞他的雕塑作品，曾破例撥給他一間教職員宿舍作爲雕塑室，一度因生活不安定而中斷雕塑工作的楊英風，至此更能從傳統中吸引養分，從實踐中促進心得，逐漸拓展他的創作了。國內首次建築與雕塑結合的作品是楊英風一九六一年爲台中日月潭教師會館所作的大型雕塑〔自強不息〕，以後陸續有土地改革紀念館的銅浮雕、國賓飯店的地下室浮雕、梨山賓館前庭的噴泉雕塑，以及許多人體、頭像，或木板、銅鑄的抽象作品。

　　民國五十一年，楊英風被輔大校友選爲到羅馬答謝教宗協助輔大在台復校的代表；愛好雕塑的楊英風到義大利之後，從預定的半年時間延長至三年，後又就讀羅馬藝術學院與羅馬徽章雕刻學校。歐洲本是孕育藝術家的溫床，那許多流傳不朽的雕塑作品，那整個環境散發出一種古典的，人性的尊嚴，這種氣氛使他在深切了解西方的雕塑與建築觀念之餘，更堅定對中國雕塑的信心，他說：「中國的基本文化建立在宇宙觀上，從宇宙內在生命的認識上再建立個人的人生觀；所以中國雕塑是非寫實的，象徵、抽象、而有力量。」當時，歐洲的新建築已逐漸領悟考慮人性與美學，建築師、藝術家都出來擔當保護生活空間的重任；這種傾向也使楊英風更相信中國傳統藝術家即造園家，及藝術產生自日常生活的生活美學觀念。所以，他不僅研究雕刻，更研究建築；不僅沈浸於西方文明中，更激發起將雕刻美學應用到生活空間，賦予東方色彩，創造獨特東方生活環境的決心，這便是他所謂的「從突破裡回歸」。「遺憾的是當西方從我們的生活美學中探尋改變之際，國內藝術家反而執迷於西方人已逐漸拋棄的純粹美學觀念，不屑參與社會活動。」楊英風表示。

　　爲了探索適合台灣地區表現的特殊造形與材質，回國他即於一九六四年加入花蓮榮民

大理石廠的工作行列，仔細觀察這塊當時尚保持原始風貌的山地。他深入工地，從大理石的探採到用途分配，不放棄尋找任何有特質的景態，不放棄觸摸每一塊石頭的機會。那高聳峻峭的山壁，那巨大冰冷的石頭，流露出質樸率直的力量，無憂無懼無動無靜。這些都深深吸引了楊英風，他認識了它們的堅定卓絕，浩然挺拔，也看到了大自然景物在地球上生長的原始景態；於是大理石優美的岩層圖紋，它所象徵的堅固、樸實、自然與「台灣性」，提供他創作上取之不盡用之不竭的靈感與材質來源。譬如大理石的〔太魯閣〕雕塑、〔開發〕景觀雕塑、一九六九年製於花蓮航空站的壁雕〔太空行〕、一九七〇年位於機場大門的大理石作品〔大鵬〕；甚至一九七一年為黎巴嫩貝魯特國際公園設計的〔挹蒼閣〕、一九七二年銅鑄模型〔起飛〕（現置於良友工業公司辦公室的大型雕塑）、標示關島未來拓展性及港埠特性，高達八十七公尺，鋼骨水泥混合當地石塊的景觀雕塑〔夢之塔〕及另一座青銅作品〔太魯閣〕等等，都可看出他怎樣從開發東方造形與材質進一步轉變成創造整個都市環境的想法。

　　一九七一年楊英風為新加坡設計一個景觀雕塑模型〔新加坡的進展〕，擬以鋼筋水泥混合當地石頭來建造，位於新加坡一個「未來市中心設計」的一百公尺寬的馬路邊。以單純有力的線條，聚合而變化，散出一股彷彿由地殼中壓擠、迸射出來的力量，堅實、巨大、懾人心魄；正如新加坡在複雜國境中，力爭上游所作的努力般。一九七二年他應新加坡政府之聘，以六百噸的白大理石去整理與中國文化關係密切的「雙林寺」庭園，並著手「文華大酒店」的美化工作，完成〔玉宇璧〕等一系列浮雕作品。一九七三年完成現立於紐約金融區東方海外大樓（貝聿銘設計）的景觀作品〔QE門〕，對這紀念海上學府伊麗沙白皇后號沈沒悲劇的作品，楊英風採用不銹鋼的，與 QE 形狀相吻合的方圓造形，調和虛實、剛柔、靜動與曲直，配合路邊挺立的排樹，達成中國式現代亭園的構想。

　　楊英風表示，在外國作景觀雕塑要同時兼顧中國性與地域

楊英風　新加坡的進展　1971　銅

楊英風　東西門（QE 門）　1973　不銹鋼　柯錫杰攝

性。中國性即以中國文化特質爲根底，表現出東方的造形與思想；地域性則指配合作品當地的材質、民情、自然環境等，使其眞正實用且美化當地。因此無論在台灣、新加坡、美國或黎巴嫩，楊英風不僅親赴當地探訪實際景觀，更覃思冥索尋取適合當地表現的方式；而因爲他本身是東方的、中國的，所以無意中流露出獨特的理念。

「重要的是觀念」，楊英風說：「無論一般雕塑或景觀雕塑，藝術家應能接受新刺激、新材質、新環境、新思考的挑戰，這也正是目前雕塑與建築配合，注重美化整個立體空間的趨勢下，藝術家必須承擔的責任。」

今年美國史波肯的萬國博覽會，在標示「慶祝明日的新環境」的全人類大結合之下，楊英風以四萬片表面類似貝殼花紋的白色三角形膠塊，塑成〔大地春回〕，三棵枝葉茂盛的大樹向上生長及延伸，包圍著六角組合的「日」形圖案。他說：「太陽是大自然光與熱的最重要資源，樹木則象徵自然界萬物的繁衍與生長；把樹木帶進建築，表現與自然結合後恬淡寧靜的情境，這是中國在美化環境中幾千年來所強調的，正與今日世界追求環境改善的大目標相吻合。」

經常終年風塵僕僕於海外，在戶外與工作人員共同合作的楊英風，自美國回來後兩鬢添增幾許白髮，頭似乎顯得更禿了，而且依然那樣奔波和忙碌。目前他一心懸念的是如何多培植年輕一代的立體美術家，結合建築師、美術家共同來改善台灣的生活環境，發展具有台灣特性的空間形態。誰說成功的代價不是比一般人更多的辛勞、深思、探尋，以及對世界人類的關心換來的呢？

原載《雄獅美術》第41期，頁78-85，1974.7.1，台北：雄獅美術月刊社

楊英風完成景觀雕塑

文／蔡文怡

二十世紀的雕塑，已經從美術館走了出來，直接與人類的生活打成一片，並且成為生活環境的一部份。

這種發展，在國際間形成了一股潮流，楊英風教授認為：藝術的發展與人類生活環境的關係越來越密切，這的確是一種十分可喜的現象。

他說：「在以前，如果我們擁有一個精美的雕塑藝術，一定先訂製一個絲絨墊，再罩上玻璃框子，必要時還得改變周圍的燈光，使這件藝術品生存在一個很好的環境中。」

現在恰恰相反，藝術家們在現有的環境中，利用各式各樣的素材去創造雕塑，而且引導人們在欣賞雕塑時，也觀賞了周圍的自然風景。

由於這種改變，二十世紀的雕塑就在日光、雨水、空氣中成長。它的風格比以往粗獷，顯得強健而有力，往往給人一種震撼之感。

雕塑與環境互相配合，發揮整體美。楊教授說：這是一種「景觀」藝術，他在史波肯世界博覽會設計中國館的時候，就充分發揮了景觀藝術的特性。

楊英風教授似乎特別偏愛「景觀」藝術，因此他晒的特別黑，反而讓人覺得他充滿了幹勁與活力。

最近兩個月裡，他設計了一座名叫〔鳳展〕長二十八公尺、高八公尺半的景觀雕塑，整個雕塑，可以說像一塊大石頭，但製作時卻和蓋大樓一樣。

藝術與工業的結合——在裕隆汽車工廠前的〔鳳展〕。

楊英風說：「先瞭解週遭環境，取其優點，遮蓋缺點。設計圖完成之後，逐步分割放大，到了現場就像蓋樓房一樣，用鋼筋水泥築好，再貼上石皮。花蓮的大理石非常理想，台北附近大屯山的灰褐色石片也不錯。」

石頭為中國庭園美化的一大要素，中國人自古就有玩賞石頭之好，楊英風也酷愛石頭，他的作品中以石頭居多，但還需要綠樹陪襯。

　　這座〔鴻展〕的背景，楊英風用蒼綠挺拔的羅漢松與嫩黃矮小的黃心榕排成兩列，互相輝映，形成一種調和美；並在石頭之間植以鐵樹，更顯出剛毅堅韌之感。

　　楊英風為了這些石頭與樹木，還傷了一陣腦筋。他感慨的說：「我們的石頭和樹都給附近的國家搶購一空，這種情形，已有兩年了。以日本和香港方面最多，因為他們需要景觀雕塑，卻捨不得破壞自己土地的自然產物。」

　　這座〔鴻展〕座落裕隆汽車製造廠的大樓前面。裕隆公司員工為了表示對他們廠長的敬愛，特別在雕塑中間立了他的半身銅像。

　　楊英風教授希望「景觀」雕塑能為社會各界所賞識，並且大力推展，讓我們的生活環境更加美觀。

原載《中央日報》1974.9.14，台北：中央日報社

企業家與藝術

文／凌晨

　　企業家與藝術？聽來像是風馬牛不相及，但是，名雕塑家楊英風可不這麼想，他說，企業家喜愛藝術，可以活潑想像力，使事業更富創造性。此話怎講？他願意提供一個實例給您，那是名揚世界的我國航業鉅子董浩雲先生與藝術的關係。

　　「董浩雲先生一到陸地上，就喜歡找藝術家一塊兒玩，這是他很奇特的習慣。」

　　「十二年前的春天，那時候我住在羅馬。有一天我國駐羅馬大使于焌吉和我連絡上了，說是董浩雲先生要找我見見面。對於董先生，我是久仰大名而素未謀面，想像中，像他那樣有大成就的企業家，想必是相當嚴肅的，但在羅馬的香港飯店見面後，才發現他是個非常隨和的人，穿著洒脫，和我想像中的『東方歐納西斯』完全不同。」

　　「第二天，我們兩個人就相約去逛羅馬，我們首先到的就是『羅馬假期』電影中的許願噴泉，董先生還煞有介事的背對著噴泉丟下一塊硬幣，當然，他許什麼願，我不得而知。不過，有一個有趣的傳說，如果有人到了羅馬而不在此噴泉丟幣，那麼下次就不會有重遊的機會，看董先生那樣鄭重其事的把硬幣丟向噴泉裡，說不定就是祈禱不斷地能到羅馬遊玩呢！」

　　「我們幾次一塊兒看畫展，參觀雕像，聽歌劇，在我看來，在羅馬度假時，董先生看來總是那麼輕鬆，也許因為羅馬不是港口，與他的船沒有關係的緣故吧！」

　　談了一些與董浩雲先生的淵源後，楊英風微瞇了一下眼睛分析著說：

　　「董浩雲很喜歡蒐集藝術品，有些送到他的豪華油輪上做裝飾，一些則擺置在他香港的家裡。」

　　「在國外，人們常以藝術品來襯托主人的能力、深度和境界，能表揚自己，才能使人對自己有信心，才能發展成國際性的事業。」

　　「董先生本身生活過得相當儉樸，而又有高度文化修養，因此別人對他的看法就不同了。」

　　這位名揚國際的雕塑家說出他對董浩雲的看法：

　　「董浩雲和別人在一塊兒，往往只接觸到阿諛、奉承，在那種環境裡，抓不到靈感。」

　　「但和藝術家在一塊兒，沒有利害衝突，我們的思想背景不同，看事情的角度不同，這些，會帶給他們在事業上創新的靈感。」

　　楊英風早先在北平輔大唸書，大戰期間，到日本東京美術學校（今東京藝術大學）唸建築系，「妳知道，美術學校所唸的建築系是和工學院建築系不同的，我們講究的是住的

美，而不只是一個避風雨，能容納很多東西的空間而已。」

「只可惜，我們國內對這種觀念的接受力還不夠強。」

不過，近來漸有轉機，兩個月前，裕隆汽車公司廠房前的一塊大空地上，開始熱熱鬧鬧敲敲打打的蓋一些東西，到目前為上，誰也瞧不出那是啥東西，楊英風笑了。

「那是我最近在進行的『工程』之一，是為了裕隆公司建廠廿週年用的。」

「這件事說來偶然，裕隆公司董事長嚴慶齡先生在帶客人參觀廠房時，常有人對他那辦公大樓前的一大排木房子覺得礙眼，嚴先生本來也不在意，但說的人多了，他也覺得是有些不好看，就請我在那排木屋地方做點什麼來美化美化環境。」

「我打算做一個廿八公尺長，近三層樓房高的像屏風一樣的雕塑，兩邊是兩個水池。當我把模型拿給嚴先生看的時候，他點點頭說聲：『氣氛不錯。』」只要有這句話，我就可以放手去做這個強調中國汽車工業欣欣向榮發展的雕塑了。」

上面兩件事，是這位藝術家所碰到的兩件與大企業家有關聯的事，一位是極喜愛藝術的航業鉅子董浩雲，一位是能接受藝術的我國汽車工業的先驅嚴慶齡。

很多人以為企業與藝術是兩碼子事，楊英風搖搖頭：

「藝術是極富創造性的，創造靠靈感，靈感得隨機應變，一個企業家如果經常接近藝術，就能常從另一個角度觀察事象，以另一角度看，可看出缺點，想辦法彌補缺點，事業就能更盡善盡美了。」

企業家們，您同意這位藝術家的看法嗎？

原載《經濟日報》第12版，1974.8.8，台北：經濟日報社

Sculpture exhibition uses spring as theme

An exhibition of sculptures designed in the theme of "Spring Again Over the Good Earth" by Yuyu Yang is being held until October 22 at the Morrison Art Gallery, 25, Section 4, Jenai Road, Taipei.

Yang is a contemporary artist, who designed the phoenix which rises on the screen at the entrance to the Republic of China pavilion in the EXOP '74 in Spokane in the United States.

According to Chinese tradition, the mythological phoenix only appeared when all was well in the country.

They generally believe that the bird was the god's way of praising man for creating a peaceful, prosperous world which is a symbol of beauty, good fortune and eternal life.

The phoenix screen designed by Yuyu Yang which is set up at the entrance to the Republic of China pavilion in EXPO '74 in Spokane.

"I used the phoenix as the central design for the Republic of China pavilion because I hoped that the world the phoenix represents would bring a harmony to humanity in its material and spiritual needs," said Yang.

"China Post", p.8, 1974.10.9, Taipei

楊英風今展出大地春回雕塑

【本報訊】雕塑家楊英風定今日起在台北鴻霖藝廊舉行「大地春回」專題雕塑展。

楊英風的「大地春回」雕塑，是他為世界博覽會中國館頂所設計創作的白色浮雕。這座浮雕以三棵大樹向陽生長的圖案為主，使中國館在整個大會中十分出色。

在今天的展覽中，楊英風將透過數十件實物、模型、照片，介紹〔大地春回〕的雕塑，並附展他為中國館內部設計的〔鳳凰屏風〕照片，以及他最近創作的十五件小型雕塑。

原載《中央日報》1974.10.9，台北：中央日報社

「大地春回展」展場一隅。

【相關報導】
1.〈楊英風雕塑 在鴻霖展出〉《經濟日報》1974.10.10，台北：經濟日報社

訪景觀雕塑藝術家
楊英風先生

文／靈韻

　　上一屆，在日本大阪舉辦的萬國博覽會中國館別出心裁的玻璃造形設計，曾引起各國遊客廣泛的注意，原來，主其事者就是鼎鼎大名的楊英風先生，今年，在美國史波肯舉行的世界博覽會，據參觀回來的桂冠詩人陳敏華女士說：「中國館原來是一間破破爛爛的房子，經過楊英風神來之筆，把它雕塑成一座藝術的大殿堂」，化腐朽為神奇，人間果然有這樣的能手！此外日月潭教師會館的〔自強不息〕大型雕塑、國賓飯店地下室的浮雕、梨山賓館庭前的噴泉雕塑、花蓮機場的壁雕和大理石傑作以及景美裕隆汽車廠的景觀雕塑，這些，都是楊英風展現在國人面前的卓越成就。在國外，我們仍然可以看到很多楊英風的作品，如充分表現中國文化的新加坡「雙林寺」庭園設計，黎巴嫩貝魯特國際公園的〔挹蒼閣〕，以及為紀念海上學府伊麗沙白皇后號的沈沒而創作的紐約〔QE門〕景觀設計，在在都是楊英風的精心傑作。

　　楊英風，這個人人耳熟能詳的名字，自由中國首屈一指的雕塑家，究竟是何許人，如何享譽國際的，想必為讀者們所極欲探索的。

　　在一個凄風苦雨的傍晚，記者偕同友人造訪座落於信義路水晶大廈六樓——楊英風的住宅兼事務所，一進門，馬上被琳瑯滿目的藝術作品所吸引：牆壁掛著的、地上擺著的，處處讓人感覺到非凡藝術家的生活環境，而氣氛更是那麼統一而調和，完全沒有因為豐富而帶來繁縟。會客的談話中心，是個銅鑄的雕塑，取名〔太魯閣〕，代替了一般所用的茶几，特別顯得生動而有趣，尤其引人遐思的是那機動工作室的周密設計。

　　記者鑑於一般人對楊先生可能產生的好奇，訪問的重點著重在出身方面。沈緬於回憶裡，楊英風說，宜蘭平原雨水充盛，物產富饒，山水來得特別秀麗，真是鍾靈毓秀。原來，楊英風的父母親都是宜蘭的望族。民國十五年，生下楊英風之後，即雙雙往大陸定居，留下幼小的楊英風寄居外婆家，當時，日本的殖民政策非常嚴苛，有志之士早就不堪其侮，楊先生的家族經常奔走海外，迥異於宜蘭居民的古樸保守。本來，楊先生打算一結婚便攜帶太太到大陸去，由於沒有獲得岳家的同意，乃一再耽擱，及至楊英風出世，總算命根子有了交代，才能勉強離鄉渡海，定居大連。因為家族顯赫，加以身為長孫的關係，楊英風極得長輩親戚的寵

花蓮機場景觀雕塑〔太空行〕（150頓蛇紋造石園）。

愛成為天之驕子，幾乎有求必應，更沒有人反對他的嗜好，幼年時代他喜歡捏泥巴、玩弄剪刀，到野外遨遊，充分的接近大自然和自由發展的結果，使得他的天份得以顯現。在六年的小學裡，即得日籍老師對於繪畫方面的特別指導。談到這裡，楊英風特別告訴記者說，那時候，宜蘭還有一種風俗，女孩子出嫁了超過三年沒有回娘家，就永遠不能踏進娘家的大門，所以儘管大陸和台灣交通不便，楊太太還是經常回娘家。唸完小學，父母親即把楊英風接到北平去唸中學。那時候，北平已經為日本所佔領，巧的是，教導楊英風的美術老師，又是一位認真負責的日本人，楊英風對雕刻藝術之認識即萌芽於此時，而對於原來習得的繪畫技巧，也下了一番功夫──在中學裡，他已有了自己的畫室。一面學習雕刻，一面學習油畫，終於發現自己偏好的雕塑，而少年時代故都北平的生活，使他深深受到博大精深的正統中國文化之薰陶，在這段期間，楊英風常常到外面寫生，尤其對大同雲崗，更是興趣濃烈而多方揣摩潛心研究，而日籍老師也在課外時間施以特別指導，楊英風的雕刻技術也就進步神速了。人文薈萃的北平，到處是蒼松古柏，居民又是那麼閒逸文雅，更有看不完的文物古蹟，在這樣的大背景孕育薰陶之下，有如生活在天堂一般。及至中學畢業，楊英風執意要往雕塑謀求發展，但是顧慮周詳的父親，考慮到楊英風將來的飯碗問題，令他考東京美術學校建築系，因為該系也有雕塑的課程，果然，他不負眾望的考上了人人嚮往的最高美術學府，這真是楊英風一生思想的轉捩點。

本來美術學校的建築系不同於一般理工學院的建築系，前者以人為中心，考慮的是人的問題，後者講究經濟價值，視人的地位為工具，總要把房屋的空地儘量利用。美術學校的教育是人文主義的，認為建築師的使命在於保障人類的生活環境與醫生、律師居於同等高尚的地位。楊英風在這樣以人為本位的美術學校裡攻讀，乃使他對於人與環境有了深切的認識，而奠定了日後的思想和事業的堅實基礎。

在東京美術學校鑽研了兩年，因為盟軍的飛機不斷空襲令人忧目驚心，父母親把他接回北平，轉入輔大美術系攻讀，殊不知學業未竟，大陸即告淪陷，楊英風束裝回台又重

楊英風在北平唸中學時常常到外面寫生。

楊英風（左二）在豐年雜誌工作時常到出差到鄉下。

考師大美術系，每一次都是從頭唸起，若非意志堅定，而又深具耐心者，曷克臻此，就讀師大期間，楊英風還完成了終身大事，如今，他膝下已有六位兒女。

之後，楊英風在農復會擔任豐年雜誌編輯，並一面利用公餘之暇，四處到農村去實際了解鄉土環境，平均，一個月總有兩次出差到鄉下去，在農復會十一年裡，他與雕塑工作仍然解不了緣，反而更親近大自然。如魚得水，再者深得地利之便，楊英風得以經常到霧峰故宮博物院研究，並受到劉眞先生的賞識，破例撥一間宿舍供他做雕塑之用，至此，楊英風乃更能專心的拓展他的創作領域。

民國五十一年，輔大在台復校，于斌校長選派楊英風爲出席羅馬答謝教宗的代表，旅程原本訂爲半年，但是熱愛藝術的楊英風，一到了歐洲，馬上便覺得時間不夠，於是從半年延長爲三年，所以，楊英風能在這孕育藝術家的溫床裡從容的觀摩和學習，先後就讀羅馬藝術學院、羅馬徽章雕刻學校，充分體驗到古典羅馬特有的藝術氣氛。

回國之後，楊英風加入花蓮榮民大理石廠的工作行列，觀察保持台灣風味的東部地區，楊英風在此覓致了適合表現台灣地區的造形與材質，創作的靈感也就源源不絕了，一件接著一件的雕刻作品陸續產生，於是，楊英風的才華，漸漸地爲社會所發現，更爲政府所重視，而獨特的美學觀點，也就能夠逐漸讓國人所認識，從而予以接受了。

提及美學，楊英風平添無限感慨，他說，國內的美學教育仍然停留在純粹美學的階段，實在是大錯特錯的。美學之與社會脫節，是西方產業革命所帶來的惡果，美學與人類的生活原來是息息相關的，在產業革命以前，藝術家同時是建築師，在當時，繪畫、雕刻、建築是結爲一體的，藝術家蓋房子，首先考慮的是人住的問題，而讓人得以在適合的環境裡生活，建築物及其空間是滿足人類感性的需求，而不是今天我們這種處處受到束縛的公寓，然而，隨著科技的發達，房子越蓋越高，建築一門需要專精的技藝，藝術家也就面臨失業的困境了，在漸漸不爲社會所用之際，藝術家乃無形中與社會脫節，於是處處和社會唱反調，把美學講成了純粹美學，以至於許多建築系沒有美學的課程，堪稱是人類的不幸！其實美學與人生是血肉相連的，楊英風希望我們的美學教育找到了病根之後，能夠

史波肯世博會中國館入口處的雕塑作品〔鳳凰屏〕（局部）。

及早回到原來的正確途徑。

　　由於擁有美學的深厚基礎，楊英風特別認識環境問題的重要，因而，對於今年史波肯舉辦世界博覽會的主題——人類環境問題的探討，非常欣喜，他希望借著對史波肯博覽會的展示，使國人得以深入了解環境問題的內涵。

　　史波肯是美國西北部的一個小城，有一條名為史波肯的河流，博覽會就在史波肯河裡的兩個小島及河的南北兩岸舉行。本來，人們懷疑史波肯這座小城是否足以擔當博覽會場的重任。因為，史波肯河岸地區過去是鐵路調車場，堆積著廢棄的軌道、車輛、散佈著破舊的倉庫，且河水污染，垃圾亂飛、房屋東倒西歪，簡直彆腳得很，但是，史城博覽會委員希望借這次的展示，提供一個重整當地環境的機會，化髒亂為潔淨，利用這次大規模的整頓，從中獲取環境整理的要領，自己應用，或提供其他類似的「問題環境」作為借鏡，因此，以環境探討為主題的博覽會，在史波肯舉辦是再合適不過了，很多人弄不清「環境博覽會」到底是怎麼回事，事實上也難怪；自從一八五一年創始於倫敦水晶宮博覽會開始，從來沒有一次像這樣的博覽會，以環境為主題，沒有科技競爭，沒有商業炫耀，只有把人類生存環境所產生的問題，當作一個專題來研究，引發人們對環境問題的重視，開發一條重建環境的路徑，把人類由絕滅導向新生，所以是個具有良知的博覽會，是近年來最重要的博覽會。因為它所揭示的問題，是人類今後存亡絕續的問題，而人類的存續問題，就是人類的生活空間發生了巨大的變化，人類的生存環境遭受到嚴重的破壞，人類的生存面臨殘酷的威脅。環境問題的發生，說來不是一朝一夕所造成的，而是十八世紀以來機械代替手工，大量的生產造成了物質的豐盛供應和流傳，也相對的開始累積起工業的貽害，侵害了自然的秩序與它們生存環境的安適，一方面人們在物質方面得到征服自然、利用自然的效益之後，即在情緒上誇張了人為的及機械的力量，採取與自然對立的姿態，只看到人的需要，而忽略了自然也有其需要，當人類把好奇的眼光投向太空時，亦正是地球天然的「能源」及「資源」呈現枯竭的徵兆，無可諱言的，太空作業造成若干匱乏是不爭之事實，加上發展核子武器之競爭，造成惡性循環、種種因素相繼而來，於是環境生態之衝突破壞的現象也就一發而不可收拾，於是空氣、河川、海洋、土地之污染、生物之中毒死亡，大自然的本身有限的淨化及再生作用無以應付人類科技開發所產生的破壞，生物及無生物的生態循環系統遂失去平衡而呈現癱瘓之狀，大自然從此失去了原始的功能，改變

了本來面目，對人類的生命構成威脅，再加上人類本身的人口膨脹，糧食缺乏，生活空間愈來愈狹窄，人類命運的危機幾乎到達極點，這一連串的問題，就是人類生活環境的主要課題，但稍安勿躁，亡羊補牢，猶未為晚，總算，人們在自嘗惡果之後，已經領悟到環境問題的因果關係，一九七二年世界第一次環境會議，即針對此一問題採取審慎的態度做個總檢討，確認這是個不可替換的地球，意識到地球表面維持生命的物質遠比人們想像中還來得薄弱，如何迅速有計畫的保護環境、再生環境，該是人類同心協力的目標。並且認為：在可預見的未來，與人類切身利害息息相關的便是此獨一無二、不可替代的地球，如何在地上加以清理、整修，重建與萬物並生滋長的環境，是當前的首要急務。因此，環境問題在今天的許多開發國家已不是一個不關痛癢的問題，它甚至引發了科學家、技術家、藝術家們的密切注意。只是，我們尚停滯在「知之為知之」的隔岸狀態，甚至一無所悉的亦大有人在，更有人說，那是幾百年以後的事。今天，美國以科技大國的覺醒，舉辦此探討環境問題的世界博覽會，除了關懷自己的環境之整建以外，也充分顯示它對人類共同命運的關懷和愛護，以及追求人類共同福祉的願望。其實，人類幾千年來複雜且深厚的文化及文明成果，又豈不是在人間合理的生活環境中茁壯長大呢？如今，豈可任其毀於一旦呢？我國既在參展之列，自應把握良機與各國相聚一堂，務期取人之長補己之短，研究日益嚴重的環境改造問題，實為急如星火之事。此外，我國千年來的環境建設理念，於國際間亦為要務，不管是對我們自己或對別人，都應予以重視。如果說過去人們的不善整理環境，倒不如說人們缺乏一項整建環境的觀念，我們在博覽會中，不獨看到他們如何清除河川，更欣見他們發現了整建環境的宗旨——地球不屬於人，而是人屬於地球。許多太空人在太空旅行歸來後，都異口同聲的說，地球是他們所見到最美麗、最和諧、最溫暖的所在，的確，地球不屬於人，而是人屬於地球，人不可以任意取捨和改造它，人應該順應這唯一不可替換的地球，「人屬於地球」，其實這吾國古來天人合一的說法不謀而合，早在數千年以前，我們的老祖宗就闡明了天人合一的道理，他們是先知先覺的感悟出人要敬天，要與天合一的才得獲致幸福，人們由大自然取得所需，可從中體認到人與自然的關係，發現了自然的神聖地位。人本是生於斯、長於斯的一份子，順應自然，尊重自然界草木、樹、石、風水的生存和遞變，是處世的自然觀，這是西歐人的遊獵文化生活難以企及，所以他們一向欠缺對自然的尊重，所幸今天他們終於懂得要尊重自然——地球——做為一個中國人，應該為此引以自豪，另一方面，也該為此汗顏，因為我們擁有這個可貴的

遺產太久了，但是忽視它也太久了。這次，博覽會找到了通往自然之路，原是我們走過的，他們可以說是中國文化的傳播者，他們正在做的，原是我們早該做的，因此，史波肯雖然是個迷你形的博覽會，卻是很重要的一個博覽會。據參與博覽會的人士說，世界性的能源危機並未使這個環境研討會遭受挫折，反而增添了另一項亟待解決的課題：如何在不損及環境的過程中克服能源的短缺。史波肯還說明一件事實：一個城市，肯想肯幹，尊重專家，就可以徹底改善它的環境。

最後，楊英風指出，我們生活在台灣的人們，很少有人注意到台灣的環境問題，而設法加以改善，這是極為危險的，比如台北市，它的空氣污染程度，已經比別的工業國家的都市嚴重得太多了，而我們的公寓住宅區，渾然不計及公共的生活空間，誠為極其不智的舉措。楊英風強調：生活應以人為中心，人類居住的環境應該是整體性的美化設計，所以，景觀雕塑、環境造形的普及各地，是有其必要的。因為，雕塑與環境必然性的配合，發生著嚴密的關係，古典雕塑的觀念也就逐漸突破，新的景觀雕塑建立起來了。楊英風說明：

雕塑，本質上原就是立體美學的實作，對於整體完美的設想是基礎上的要求，因此無法抗拒群體文化的影響力而作大幅度的變化。當然它也順乎人類需要之平衡而產生調整，表現在古典觀念的突破，進一步與大環境結合而構成「景觀雕塑」上，雕塑不再止於滿足純粹提供美的情緒與意念的表現，像過往昔的一段時期那樣，攀附於宗教建築、宮庭建築內，置於博覽會、藝術館的座架上，處於庭園、噴泉的點綴中。今天，「時間」、「空間」、「人間」的關係已隨同文明的變異而產生急驟的調整，塑雕塑條件與對象的需要早已迥異於往昔，它們必須從那些侷促的角落走出，來到廣大社會在群眾面前展示自己，參加造就一個影響大眾生活情趣的環境，跨越純屬觀賞的境界，親切化入人們的精神領域，由環境的塑造進至「人」的塑造，它不僅成為一個被雕塑的作品存在人間，更要成為雕塑「人」的作者存在人間。因此，它必須緊密的與人的生活環境相結合，尋找與廣大群眾需要接觸的機會，選擇發揮人性、施以教化的領域，這種雕塑的造形，名之為「景觀雕塑」，唯有遵循此一途徑，才可做到古典雕塑「形像」與「力量」的擴大，充分收到塑造者所預期的效果。此項觀念，似為西方文明潮流所影響，事實上，雕塑與景觀藝術的結合觀念，早已存在於東方立體美學之中。東方造園學、建築學，結合自然山水景態的表現可為例證，而且比比皆是，故作為東方國民的我們，與其說順應這種潮流是一種「突破」，毋寧

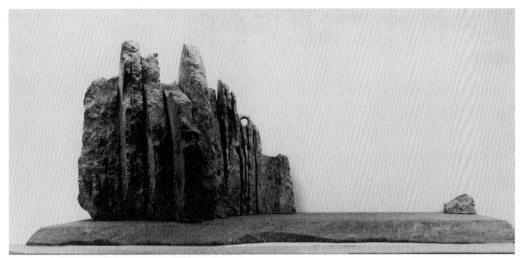

楊英風　東部的山壁（寶島）　1967　大理石

說是一種「皈依」來得恰當，如果我們肯用心，丟棄無根由的自卑感，腳踏實地的對東方文化做徹底的認識，當可在其中找到更多結合雕塑藝術與景觀藝術的重要原則和方法。這樣做，也許更能把握我們的生活空間，予以眞正有益的再創造與再評估。

　　無庸置疑的，七十年代是個新生的時代，面對著它，楊英風既感謝，又激動且耽於幻想，但更摻揉幾許惶恐，因爲，在現代社會的需求中，做爲一個雕刻家、畫家、和景觀設計者，楊英風深感責任的重大和艱鉅，心目中有一個理想一直在鞭策著他：做爲城市設計者，完成一座未來東方的城市——在花蓮，濃縮著東方人的生活、文化和尊嚴，特別是屬於中國人的。楊英風謙虛的形容說這是一個「夢」，而實際上是：在可預見的將來，當草屯手工藝研究中心完成時，我們即可看到楊英風的「理想」付諸實現了。

原載《今日生活》第100期，頁27-29、33-34，1975.1.1，台北：今日生活雜誌社

建設台灣成爲世界公園

文／林森鴻

　　許多外國人到台灣觀光之後，他們都覺得很驕傲，因爲在這裏，住的是西式旅館，坐的是進口的車子，欣賞的是由外國人表演的夜總會節目，在這裏幾乎可以享受到他們在本國內可享受到的一切。

拿什麼東西給人看

　　觀光事業被稱爲無煙囱的工業，在各國的外匯收入中都佔有極重要的地位，我國也不例外，尤其台灣是一個島嶼，有識之士咸認爲發展貿易和觀光，是當今促進台灣經濟成長所必須努力的目標。

　　談發展觀光，建設台灣成爲世界公園，我們應拿什麼具有代表性的東西給人家看呢？故宮博物院嗎？藝術家楊英風先生認爲這個答案只能說答對了一半。

　　外國人到我國來觀光，除了要看我們過去的文化藝術外，更重要的是也希望能了解現代中國人的生活情形與民族性，進而窺其發展之潛能。

　　在過去的文化藝術方面，我們博物館的儲藏量很豐盛，也很完整，很夠外國人看的。這點我們當可以引以爲自豪。

　　可是現代藝術方面呢？我們有什麼可以代表現代中國人的生活情形與民族性的作品？

　　律師的任務是保護人權，醫師的任務是保護人們的生命，而藝術家的任務則是促進人們精神生活的靈性與美的享受。

　　楊英風先生認爲發展觀事業的先決條件，必先建立一個有個性及尊嚴的生活空間。因爲藝術可以表現在生活空間裏，而具有個性及尊嚴生活空間的民族，必有光明遠大的前途。

要具有個性和尊嚴

　　楊英風先生舉了義大利、瑞士和北歐等國爲例子。楊先生說：這些國家都是致力於發展觀光事業的國家，其作風與作法則截然不同，觀光客對這些國家也有相當的評價。

　　楊英風先生說，瑞士、北歐等國人民都有其尊嚴的生活方式，他們決不投觀光客之所好，而任觀光客爲所欲爲。但義大利不同，義大利人民過的是無尊嚴的生活方式，只要賺錢甚至可以賣掉其基本靈性。因此觀光客對義大利人的批評是智商低，志氣頹喪。

　　固然，義大利在觀光客事業是賺了錢，但這是賣掉其人格與國格所換來的代價，所付

出的犧牲實在是太大了。

在台灣，打開電視機或走進咖啡廳，所聽到的不是西洋歌曲，就是流行歌曲，外國觀光客又如何才能欣賞到真正可以代表我們民情的音樂呢？

在外國，每一城市都有一個公立的美術館或藝術館，以供當地畫家展覽及居民享受之用，但是在台灣，我們還沒有，只有零星沒有計劃的展覽。

楊英風先生。

建立獨特的生活方式，集合別人所有的「美」，並不能造成自己的美，反而會造成愚昧的醜。楊英風先生認為屬於有尊嚴的空間，應該是根據自身環境條件的反省，誠實地表現自己的特點，從過去、現在、到未來，都經過一系列的推展計劃來建設屬於自己的生活空間。如此必然造成與別人不同的，別人沒有的，並切合自己「精神」與「物居」環境兩方面需要的生活空間。

不再是摹仿及抄襲

當然，在發展過程中，難免要參照外國人的優點，但是終究要把它消化成適合自己的東西，構成統一的、獨特的，有自己的個性，才足以象徵一個城市，甚至國家的尊嚴。

經常走動於國際間的楊英風先生認為，台灣光復已卅年了，照理講應該早已建立好屬於台灣獨特的生活空間，不應該仍停留在模仿或移植的階段。楊先生並提出警告說，台灣生活空間的尊嚴已經相當墮落，並已逐漸傾向類似義大利式的生活觀。

楊英風先生認為發展台灣觀光事業，建設台灣成為世界公園，改善並建立屬於我們自己有尊嚴性的生活空間，實為一件刻不容緩的急務。至於其改善的觀點和立場，楊先生舉例說：

從北方到南方，人們住屋的屋頂的變化是有趣的例子，北方的屋頂多半是平直厚實的，因為北方乾燥雨水少，天氣冷，厚屋頂可以禦寒，慢慢到了南方，屋頂就漸漸輕薄並且翹起屋角來了。

因為南方雨水多，屋角上翹可以防雨水亂流瀉，南方天氣熱，薄屋頂容易散熱，翹屋

角看起來輕巧涼快些，這是人們順應其自然的結果。

不要違逆自然環境

像這個例子，即說明無論植物、礦物、人都深受其身處環境的影響，而各具特異，也因為如此，世界才變得多彩多姿，文化才各具其實的本質。因此，台灣生活空間的開發或重整，我們應該尊重自己的天然環境的特點（包括優點和缺點），對氣候的、生態的、歷史的、人文的、地理的等等自然因素予以客觀審視，而不該是一味的移植或模仿。移植或模仿將消滅自己，將違逆自己的自然環境，那麼觀光客到此還有什麼可看的呢？

原載《自立晚報》1975.1.30，台北：自立晚報社

楊英風造公園

文／陳長華

　　雕塑家楊英風，最近正忙著設計板橋公園。這座公園座落板橋後車站，佔地三千七百多坪，原來是水田。由於這塊地呈三角形，所以他匠心獨運地以「三角形」為基本，塑造公園裡的一景一物，造型全是「現代」的。板橋公園裡，將包括一個兒童公園，大約在今年五月間可以竣工。

原載《聯合報》第9版，1975.2.3，台北：聯合報社

由板橋介壽公園模型可看出公園是呈三角形的。

名雕塑家楊英風
是女兒聊天的好聽眾

　　奔向太陽的雕塑家——楊英風說：「現代的雕塑家，天空、原野、森林、海洋是你們的，礦場、廣場、工廠、公園更是。到哪裡去工作？把作品放在那裡？永遠的不搬走。雕塑家的作品，介入現代的材料、工具、現代的生活空間（環境），和現代的心思。」

　　可不是嗎？並不是只有人體的塑像，才叫雕塑。景觀雕塑，可以確定一項事實，那就是群體的組合力量，勝過個體的存在力量，在組合的關係上有一種巨大的力量，能彼此協調，產生相互呼應的美。七〇年代，群體的文化紀元需要這個。它可以破除科學帶來整齊劃一的規格和秩序，及同時帶來的呆滯沉悶、機械化和無人性。

　　抱著這個崇高理想的他，近五年來，經常在國外替人做雕塑、設計的工作，後來想想實在心有不甘，何苦大老遠的跑到國外替人整理環境？於是，決心替自己的國家，創造出整體的環境來。由於，一個人的能力有限，他正在積極的籌劃，在外雙溪附近建立中國景觀雕塑學校（名稱暫定），計劃培養大批人材，將我國的自然美景，雕塑成一個整體的藝術品。

　　常找爸爸聊天的女兒——楊美惠，現在就讀於師大四年級，和妹妹兩人，開來勤學鋼琴。她說：「爸爸小時候給我們的印象，是非常喜歡抱我們。不知道從什麼時候起，爸爸在國內國外忙得不得了。在我的印象中，我們像是中斷了一段時間。現在可好了！又可以天天和爸爸聊天了。」

　　他們聊些什麼呢？身為藝術家對事、對物的感受，何等敏銳！當他坐飛機時，由天空看大地，雲海無邊，他有身在九重天外的感受。地面就像是件精緻的雕塑品，天空下的中東，光禿禿空曠曠，看來無望。印度乾巴巴的，連人都是黑黑、瘦瘦、長長的樣子。南洋一片綠油油，植物生長的多且好。看下去美國是很有希望的國家，就這麼點點滴滴，凡是他到過各地的特點、感受，他的女兒都一一能體會。

　　在耳濡目染之下，楊美惠對於美術理論上的研究極感興趣，她的觀點和爸爸的不謀而合。

　　文化的進步，並不是一股外來的洪水。就好像是坐在那裡，一棟棟的樓房蓋起來了，外表的汽車，一部部進口，人家有了，自己才有，難道就叫進步？而是別人沒有

談笑中的楊英風，你是否感覺到與他聊天的確很有意思。

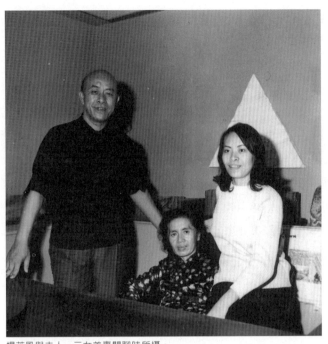

楊英風與夫人、二女美惠閒聊時所攝。

的，自己有，豈不快哉！

她微笑介紹爸爸的作品，那是一九七四年十月九日，史博會中國週的雕塑展——大地春回的開展。〔大地春回〕是一個浮雕的名稱，也是表現人類心底深處之期望的一個名稱。在這三六○○○片的浮雕組合上，每一片造型都是極其單純樸實的，都可單獨的成為藝術品。因為，在單純又質樸的造型上，才能表現原始、自然的美。

生長在宜蘭，跟隨父母去東北，走遍大連、哈爾濱等地的楊大師，中學是在北平唸完的。小的時候，非常喜歡玩剪刀，中學又得到良師——寒川典美的啟蒙，然後隻身遠赴東京美術學校建築系讀書，打下立體雕塑基礎。他認為：「何妨把建築當人性的中心。如果房子只講究把人擠進去，或去放東西，那多沒意思！」

他說：「我們不要生活在現代，而做古代人！」

如果，每個人都能關心自己周圍的環境，研究改進的方法，而不盲目的接受。那麼，我們的環境，將會處理的非常有頭緒，一切豈不是都如此地自然而美好！

原載《女性世界》第6期，1975.3.1，台北：女性世界雜誌社

五行雕塑小集展今揭幕

【本報訊】五行雕塑小集展覽，今日起在國立歷史博物館揭幕。

這項雕塑作品展，旨在促進雕塑藝術創作進步與發展，使雕塑與生活打成一片。藝術家們從心意感受出發，取不同的題材，用泥塑、模翻、土捏、窯燒、木雕、磨光、石刻、琢平、鐵焊、銹蝕等技法，給人一種新奇視覺及美的境界。

「五行雕塑小集展覽」，展出雕塑家楊英風與研究雕塑的郭清治、陳庭詩、李再鈐、邱煥堂、楊平猷、朱銘、馬浩、周鍊、吳兆賢等十人的作品。

原載《中央日報》1975.3.11，台北：中央日報社

【相關報導】
1.〈五行雕塑展　今下午揭幕〉《聯合報》第9版，1975.3.11，台北：聯合報社

十條漢子塑造的十個世界

文／陳怡真

十雙手，表達的十個觀念，塑造了十個世界。

楊英風、朱銘、吳兆賢、李再鈐、周鍊、邱煥堂、馬浩、郭清治、陳庭詩、楊平猷的「五行雕塑小集展覽」，在昨天展出的第一天，吸引了許多年輕的學生。

他們圍著陳庭詩，遞給他一張一張的紙條。神情愉快的陳庭詩不斷在紙條上用筆揮灑，他的創作觀念就都在上面了。他借用朽木和廢鐵，組合成了熱鬧的迎神「廟會」，帶著鎖鏈「出巡」的牛頭馬面，山地矮人族的「豐年祭」，他覺得朽木和廢鐵的粗獷豪邁，和他版畫的塊狀組合，精神上是一致的。

近年來一直投身「景觀雕塑」創作的楊英風，這次仍堅持的是他的這種生活環境中的雕塑。在他的觀念裡，這種雕塑應步入人們真實的生活裡，去接受風雨自然的洗禮，使人們能看到它，觸到它，而且感覺到它。

所以放在展覽場中，小小座檯上的小雕塑，只是他所提供的模型和概念罷了。

從十五歲開始學木刻，雕夠了傳統寺廟中的盤龍飛鳳山水花草之後，朱銘在不滿足之餘，拜楊英風為師，開始了他另一面的木刻藝術。他把他的刀法痕跡留在木頭上，刀法的美及木質的美的交融，使得他的作品有著一份樸拙的美。

用壓克力不銹鋼做為材料，李再鈐的作品在結構上含著數理及機械意味在內。他認為，雕塑乃是視覺的直接感受，不需用音樂或文學去解說的。

心廣體胖的吳兆賢，運用幾何星月象形表達他的感受，並且展露老木自然紋理的韻律。如〔原型〕，表現的是八卦兩儀生萬物的意念。

在地上堆了一大片充了氣的塑膠袋，另一邊又疊了高高一堆的保麗龍，周鍊說他的作品僅只在表達一種概念。那滿地的塑膠袋題名是〔從裁員的那天起〕，因為從那天起每天早上他總會將一肚子的悶氣吐進塑膠袋中，然後緊緊的束起。而那疊保麗龍所表達的乃是〔不能出貨的訂單〕。

馬浩的陶藝觀念乃是從傳統的拉胚技法轉到純粹雕刻的自由造型，她不用彩繪，而追求陶土及釉色的特性，因此更能發揮陶藝的趣味。

郭清治主要以石頭與青銅為材料創作雕塑，他講求材料的直接感覺，同時也注重造型。

自稱「文人雕塑家」的邱煥堂，作品全是陶塑。手法明快的一捏一刀，極富幽默感和想像力。

楊平猷認為雕塑是表達感覺的另一方法，所以不應只屬於雕塑台上。他自認自己作品的造型在量感與空間的處理，以及材料的運用，頗有心得。

原載《中國時報》1975.3.12，台北：中國時報社

化腐朽為神奇　變廢物成珍品

五行雕塑小集展出創作
大膽嘗試讓人嘖嘖稱奇

文／蔡文怡

廢鐵、油漬斑斑的工作手套、不銹鋼管、和吹氣的塑膠袋，在藝術家的手法下，都成了「雕塑品」。

由楊英風、吳兆賢、李再鈐、朱銘、楊平猷、陳庭詩、郭清治、邱煥堂、馬浩、周鍊等十位所組成的「五行雕塑小集」，在歷史博物館三樓展出的作品，在國內觀眾的眼裏實在很新鮮。雖然在世界雕塑藝術發展中，這些都已不是最新的觀念，可是這些在國內從事雕塑創作的朋友，能夠大膽嘗試，可算是一種進步。

從五十六件作品中，可以看出參展者各人有不同的起點，所努力的目標也不一致，因此展品內容相當豐富。尤其是一些年輕朋友看後，更覺得藝術是無奇不有的。

李再鈐說，這個小集的份子很有趣，有搞語文的，辦警政的，執教鞭的，印版畫的，弄工藝的，玩設計的，也有「無業遊民」，唯一相同的是大家都喜歡雕塑這玩意。

十五歲開始學木刻、三年「出師」的朱銘，用鋒利的刀觸，刻出一座關公像，眉宇之際，氣宇非凡，是全場唯一的寫實之作。

吳兆賢的木雕深受原始山地藝術的影響，古拙可愛。有的還能任意擺動。他認為自己喜歡藝術，主要是受母親的影響。原來他的母親就是「祖母」畫家吳老太太。

不銹鋼、壓克力在現代化家具中佔有很重要的地位，李再鈐選用它們來作雕塑，十分明快。

邱煥堂是位喜歡「玩」泥土的英文教授，他的作品有濃厚的鄉土氣息，饒富趣味。

馬浩是「小集」中唯一的女性。她的陶藝觀念仍從傳統的「拉胚」技法為出發點，風格細膩。

陳庭詩是大家熟識的版畫家。這次他用廢船上的材料完成了六件作品。他覺得，爛木和廢鐵的粗獷，和版畫的塊狀組合精神是一致的。

郭清治、楊平猷仍以石頭、青銅等傳統材料創作，講求線條之美。

周鍊是唯一到美國正式學雕塑者，而他的作品風格最奇特，讓人感受很特別，像

是廢物利用專家。

　　年齡、資歷最深的楊英風，作品有新有舊。他看到琳瑯滿目的作品，很高興的說：「大家在求變，這種氣氛在雕塑圈內是最需要的。」

<div align="right">原載《中央日報》1975.3.12，台北：中央日報社</div>

【相關報導】

1.陳長華著〈五行雕塑小集展覽　塑膠袋棉手套搶眼　觀眾能不能接受議論紛紛〉《聯合報》1975.3.25，台北：聯合報社

美國吏博根世界博覽會見聞記

文／楊玉焜

我和內人過去三年內三渡太平洋遊歷美國、加拿大，第一次是一九七二年遊美洲西海岸——舊金山、洛杉磯、長灘、夏威夷等城市。第二次是一九七三年遊東海岸、南美洲——華盛頓、紐約、芝加哥等城市。第三次是一九七四年遊美洲西北部——西雅圖、史博根、明尼蘇達、水牛城等，我的第三次旅行是代表中華民國扶輪總會，參加雙子城國際扶輪社世界年會而去的，並且順道參觀了吏博根世界博覽會，現在把在吏博根世界博覽會所見所聞隨便談談，世界博覽會會場是在華盛頓州的吏博根 SPOKANE 靠近加拿大地方。聽說多天的氣溫很低，我去的時候是六月六、七、八日，氣溫差不多十度—十八度之間，等於是台北秋冬天的氣候，曾在中國館與鄧昌國館長和周主計長洪濤先生等攝入電視影片攜歸國內放映，親友們在家中看到我和太太在異國的遊蹤，皆大歡喜，亦是一次難得的機遇，中國館的大銀幕電影很精彩，介紹我國國計民生的進步情形，吸引大量觀眾；場場客滿。同時鄧館長的英俊和藹，服務小姐的美麗熱誠，亦頗獲大眾好評，尤其在此值得一提的是中國館的屋頂，是我們的老同鄉出身而聞名世界的藝術家楊英風先生所設計的。上次在日本大阪舉行的萬國博覽會，中國館前的大鳳凰也是楊英風先生的傑作。這是值得我們驕傲的一件大事。一般的博覽會通常都是將各國最精、最新、最出色、最出奇的事物，用各種不同的方式和手法，儘可能的表現出來，以供大眾觀摩欣賞而傳揚。但這次美國館不僅比大阪博覽會時規模小得太多，而且一進門正中卻是一大堆日常廢棄的罐盒、器皿等破銅爛鐵，牆上尚有大字標語「The Earth Does Not Belong To Man, Man Belongs To The Earth」（地球不屬於人，人屬於地球）觸景生情，

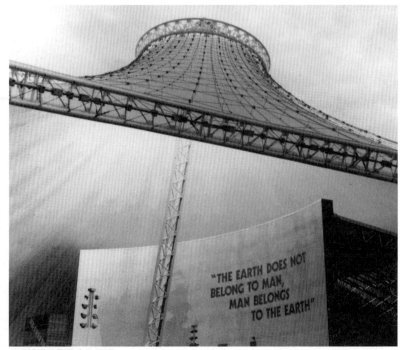

吏博根世界博覽會的標語。

我不禁直覺地想到地球原是人生的逆旅，人祗是地球的過客，生不帶來死不帶去，所以人生在世，應該妥善運用短暫的生命，充分和高度利用地球上的一切物質，不斷加以改進與調和，使留下一個較佳的世界傳給下一代，如此生生不息，流傳無窮，故「人生以服務爲目的，不以奪取爲目的」因服務的成果可以保持流傳，奪取的東西一絲亦不能帶走。所以國父的「人生以服務爲宗旨」確是最賢明的抉擇。我們下塌的飯店前排有三輪車多輛，由妙齡女郎駕駛，專供遊客僱用，參觀博覽會或觀光市區，我看到這種腳踏三輪車，就聯想起在台灣！原來之市街亦充滿三輪車，今幾已絕跡，而在此高度文明的美國，反而能看到頗覺新奇，有一位台北的友人說，我們一定要花錢坐一次，其理由是因爲從前在台灣看到的祗有我們中國人汗流浹背地踏著載洋人走，如今我們亦要讓洋人踏著載我們走，何況還是洋妞呢。我說「公平」。

以上所述的不過是我的簡陋見聞而已。

原載《蘭陽》創刊號，頁70-71，1975.3.29，台北：台北市宜蘭縣同鄉會蘭陽雜誌社

走在建設行列前面的藝術家
——從史波肯回來後的楊英風先生

文／陳天嵐

大地春回

　　一九七四年五月四日到十一月三日這一長串的日子裡，幾乎隨時都能見到史波肯世界博覽會的字眼。雖然史波肯的知名度已經夠高，可惜大多數的人們仍舊錯誤的以爲它是一個炫耀科技文明的，一如一九七〇年大阪萬國博覽會那樣的活動。

　　史波肯絕不那樣搔首弄姿、濃粧艷抹。事實上，它是一個爲了喚醒人類自紛繁龐雜腐朽污染的歧途中，回歸自然，以環境爲主題的「環境博覽會」。我國是重要參展國之一，這是大家所知道的；而使中國館在史波肯榮耀起來的，就是楊英風先生，這也是大家所清楚的。尤其那展示著〔大地春回〕的浮雕，不僅正好吻合了「地球不屬於人，而是人屬於地球」(The earth does not belong to man, man belongs to the earth)的大會主題，同時，它也顯示了藝術工作者的良知與覺醒。這並不是說，楊英風先生到如今才蘧然悟道，而是說，他樂於藉這樣的一個大好機會，讓有心人共同爲尊重我們所賴以生存的環境而攜手維護。他從史波肯回來後，對實現此一理想的追求，更爲積極。

　　人造了環境，環境也可以造人。像所謂陶鑄、所謂潛移默化，這就是環境與生活的血肉之緣。一個苦悶的汽車司機把一束鮮花插在駕駛座內、一個疲倦的工人偷偷跑到工廠的噴水池濯足、一個「傷透腦筋」的企業家突然驅車奔向綠色的原野或海濱，這一些都表示了什麼？表示了人都是自然之子。人只是依傍自然的，不能輕言征服。

雕塑「功夫」

　　藝術家與企業家結合的可能性，史波肯無疑是一個新的里程碑和新進境。我們不必諱言，在過去，藝術與企業，這牆裡牆外的兩個世界是很不樂意互相往來的。畫家、雕塑家對人類所做的最大服務，總是在一個平面上，它很難強有力的去「包容」或「涵蓋」你的生活。晚近許多不甘蟄伏在象牙之塔裡的藝術家，終於勇敢的去叩訪他們的芳鄰，漸漸對企業界貢獻出美麗、安詳而和諧的理想。而企業界的有識之士，對如許美好的獻議與恩澤，更是感戴不已，像巨無霸級的通用汽車、福特汽車、貝爾電話、柯達、奇異電器等大公司，也都能以誠懇虔敬的態度，在史波肯表明他們尊崇自然的願望。

　　像楊英風先生這樣一位熱烈追求自然靈氣而又滿懷入世思想的藝術家，本質上就已具備了開明企業家的資格，並且多年以來，他的一言一行，也都離不開藝術與建築融匯交感的理念與希望。那麼，到底是什麼樣的一種緣由在驅策他的這種躍動呢？要了解一個如許

〔大地春回〕浮雕局部。

謙和，如許入世而又宛似可以稱之為「景觀雕塑藝術的甘貴成」（台視「功夫」影集主人翁）的藝術工作者，實在是一件頗饒趣味的事。

文昌廟旁的故居

也許您已經早就知道了楊英風先生是宜蘭人。當五十年前他在那樸實淳真、疏煙淡雨的小城裡第一次嗅到人間的芬芳以後，大概就命定是個藝術家了。因為正如我們都曉得的另一位藝壇巨擘藍蔭鼎先生一樣，楊英風先生也具備了同樣的資質和條件。

那城郊文昌廟旁的西門故居、古老的小吊橋、悠悠的流水、花影稻香，「地靈」是綽綽有餘了。當「地理專家」立法委員齊大鵬在世的時候，曾應那時陸縣長的邀請，與藍、楊兩位宜蘭籍的藝術家一起堪定蘭陽八景，齊大鵬先生對宜蘭縣的好風水感到無比驚訝，該有的什麼都有了，可不是嗎？漁米森林、山水齊備，海上又有象徵祥瑞的海龜，這是註定要出人傑的，好在這是民主時代，要是在古時候的帝制時代，宜蘭人可就要小心了，因為那是帝王之鄉所該有的地理條件呀！據另外的人說，清朝皇室就曾秘派遣方士到宜蘭來，要破壞宜蘭的風水。

楊家在宜蘭是望族。楊父因經商關係，長居北平，英風小時候，都是跟外祖母住在一起的。他外婆把他留做「人質」這樣就不怕他母親留戀北平，忘了宜蘭故鄉。父母不在身邊本來是應當感到寂寞的，但是也有好處，這倒使他有更多的自由，高興玩泥巴就玩泥巴；高興到原野上去奔逐就奔逐去吧！海闊天空，世界彷彿就是他的。

北平與東京

結果他還是到北平去了。一個十三歲的台灣孩子，居然能夠到那樣遙遠的地方去讀書，是很令人吃醋的一樁奇蹟。「那個時候初到北平，感覺上就好像到了天堂。」孩子的感覺本來就是敏銳的，何況是喜歡塗抹的中學生。日後楊英風先生所以再三鼓吹環境與生活的重要，跟他初到北平的感受有極大關係。

他在北平讀中學時，很受兩位日籍老師的賞識，教雕塑的寒川典美和教繪畫的淺井武，甚至在下了課以後還樂於教導他。「環境可以造人」，中學時代的楊英風有屬於他自己的畫室和雕刻室，游於藝的興緻也就一天濃似一天。

中學畢業唯一的選擇說什麼也離不開美學藝術。他熱衷於雕塑，他父親則主張應該讀建築。這一個關鍵性的執著，對今天的楊英風眞是受用不盡，如果當時楊父隨口就答應他去讀純雕塑，那麼今天的楊英風就不可能在史波肯爲改善人類生存的環境而沉思；而表現；而創造。

他隨師東渡扶桑的感受，與初到北平的感受截然不同。北平與東京，是氣質迴異的城市，東京的矯姿淺薄和北平的博大寬厚，使他有了客觀的比較。當然，他也因而更加緬懷故都的歷史文物。

選擇東京美術學校建築科是有道理的。因爲它不但是日本國立最古老的培養藝術家的學府，它的建築科更是以純審美的藝術觀點而施教。不論是爲雕塑爲建築、爲觀賞或爲實用，都能兼得而不愁偏廢。這所創校將近一個世紀的藝術家搖籃，已於一九四九年與東京音樂學校合併，易名東京藝術大學，校址仍在東京臺東區上野公園內。在這裡，他開始接觸到了西方的理論與技術。

在日兩年，盟機對東京展開一連串的轟炸，父母情急，趕緊又把他召返北平，接著就成了輔仁大學美術系的學生。

還鄉素志歸里願望

重返故鄉的學子，再不是毫無「成見」的青年了。他挾其以美學爲基礎的建築素養，更加專心的思索著人性與環境之間的因果關係，希冀把陷於夾縫中偏重經濟觀點、囿於唯物（此指只求實用漠視精神）的風氣，導向富有人性的正確坦途。景觀雕塑的理想既然已在心靈深處激盪澎湃，對探尋五千年來的文化寶藏，便格外飢渴、格外殷切了。

花蓮榮民大理石工廠大門九公尺高的雕塑〔昇華〕。

大同、雲岡那些琳瑯滿目的古代石刻與陶瓷造形，樣樣都使他感動。但是研究環境與人生，光看這些瑰寶是不夠的，譬如太極拳所含蘊的意義菁華，專重功利的西方人士就很難領悟。練太極拳和研讀古籍，是參悟天人合一、領略奧妙哲理的有效途徑。這些有形和無形的文化遺產，重返故都的楊英風先生當然不會輕易放過。

離開宜蘭老家久了，自然很想回來看看，同時也好完成結婚大事。他根本沒有料到回台灣之後，大陸就淪陷了。也由於這個緣故，使他拿不到輔大的文憑。

婚後，生活方式多少有了轉變，和求學時代大不相同的現實生計，至少是必須用點心機了。宜蘭小城儘管仍舊可愛，但到底地方是太小了，它能夠孕育英才，卻缺乏享用英才的條件。因而，他只好攜眷到台北定居，並且進台大植物系充當繪圖員。這使他鬱鬱寡歡，總覺得這種案牘雕蟲的轉捩，說什麼也瀟洒、磅礴不起來。那種近乎苟安的日子，叫他難捱，使他痛苦，直到師範學院開辦了藝術系，他才雲開雨霽，重新找到了歸宿，而且總算畢了業。（註）

師範學院的劉眞院長本身是位愛好藝術的人，他瞭解學藝術的青年所需要的是什麼。他撥出教職員宿舍給楊英風雕塑，有了「環境」，才能學習；有了「環境」，也才能自由自在的創作。

十一個「豐」年

結束學生生活以後，沒有再當植物系的繪圖員，新的職務是《豐年》雜誌的美術編輯。說起來，楊英風先生還是《豐年》的「元老」哩，當《豐年》還在創辦人藍蔭鼎先生手裡，尚未成爲農復會的「關係企業」之前，楊英風先生就已經在那兒默默播種耕耘了。誰當豐年的老板都不重要，畢竟那是一份待遇優厚的工作，安定生活更不成問題，而且還

【註】編按：實際上，楊英風並未自師院藝術系畢業，他只唸了三年，就因爲經濟因素而輟學，後進入《豐年》雜誌擔任美術編輯。

經常有機會到農村去旅行，去跟可愛的農人生活在一起，去切身體會「環境與生活」的微妙氣息，在發掘民族藝術上，或者可以說是豐收的。十一年的光陰應該是夠漫長了吧，不玩雕塑，日子當然難挨，為了生活，太座也不贊成他冒然辭掉豐年的職位。要雕塑，只好利用公餘的時間。有機會，他就跑霧峰和南港中研院。現在，很多人恐怕都忘了故宮博物院一度是在霧峰。

劉眞先生出掌教育廳以後，為了使日月潭教師會館眞像個教師會館，就向農復會借調這位高足。楊英風先生對這項任務十分用心，〔自強不息、怡然自樂〕的浮雕做成以後，信念也就跟著確定。從紙上作業轉變到回歸雕塑本行，不過是民國五十年的事。

朝聖者的殿堂

次年，又有了許多巧妙的變化，他不但買了南海路的房子，還有造訪羅馬的機會。面臨這樣的機會，他說根本就無從歡欣。第一、他剛辭掉農復會的工作，買房子的錢還沒向銀行還清；第二，旅費的張羅，也彷彿並沒有多好的藉口。

畢竟羅馬不是一天造成的，造訪羅馬，是人人夢寐以求的願望。他的機會得來不易，為了輔大在台復校，同學會鄭重推派他做代表，以便在大公會議上，當面向教宗保祿六世表達幫助復校的謝意。于斌校長為他打氣說：「只要你眞想去，什麼樣的困難都無足懼。」果然，有位華僑就在這時候委託他做銅像，他應命前往馬尼拉。藉著這個機會，終於到了羅馬。

原先打算在羅馬逗留半年，結果卻由於驚喜於那兒的豐富藝術寶藏，正如俗話所說，既入寶山，豈可空手而回。就這樣一住住了三年，足跡遍及歐陸，悠遊文物之間，大部份的時間，則在羅馬。羅馬有充足的陽光，它能成為西方文化的中心，似乎與美麗的艷陽天氣有關。

在西方的藝術殿堂，想念台灣、回憶故鄉，使他益加覺得祖國的一切都是美好的，北平與羅馬，都是文化古城，前者是東方文化的精華，後者是西方藝術的縮影。這一次的比較對照，再度體會到了世界的博大。

走出藝術之宮

西方一度深陷科技泥沼之中，迷信物質萬能。以雕塑來說，它的發展脈絡呈現著如下

的明顯層次，即由最初的生活美學，轉變爲純粹美學，再由純粹美學，發展爲應用美學，但近來已經迷途知返，重新憬悟到只有生活美學這種入世的呈現，才是具有永恒的價值。東方對生活美學的中心思想、體系稍與西方不同。它是順應自然，以自然爲中心的「天人合一」的哲理。也就是人能創造環境，環境也可以造人的道理。

學院派與宮廷藝術是惺惺相惜的一大主流。環境已註定它不適用。藝術如果只能瑟縮在展覽會上，或僅能止於作壁上觀，這樣的藝術將是貧乏而蒼白的。雕塑藝術應該像母親張開的雙臂，迎你投入她的懷抱。這是純粹美學和生活美學最大的分野。當西方藝壇已經開始向生活美學回歸的現在，我們這兒卻反而在標榜純粹美學。教學生們怎麼去畫，卻沒能向學生訴說爲什麼去畫。這是美術教學脫離生活、背棄社會自我孤立的隱憂。

美學的價值不在無可企及的牆壁上，美學的價值應該積極地參予建設。這一個猛然的覺醒與蛻變，從史波肯可以明確地洞察出來，史波肯世博會的美國館，毫不矯飾的告訴我們，西方世界正飢渴的在吸納東方的思想。特別是在生活美學上。正如剛才所提到的，地中海的溫暖氣候、義大利上空的晴朗的藍天，這些叫人興奮的自然環境便自然地孕育了羅馬的輝煌歷史。

東方的卡普蘭

倒不一定要把楊英風先生冠以「東方卡普蘭」的雅號。但至少，楊英風先生是東方唯一卡普蘭的知音。

卡普蘭（Karl Prantl）是奧地利氣勢磅礡熱情洋溢的雕塑家，也是現代西方雕塑家率眞地奔向原野奔向自然並能化頑石爲藝術瑰寶的第一人。

卡普蘭以維也納南方的聖‧瑪加雷頓村所擁有的採石場，做爲他「雕石」的天地。另外，他還在那兒創下了雕塑野宴（Sculpture Symposium），成爲突破象牙之塔結合各國志友的雅集。楊英風先生對卡普蘭推崇備至，幾將卡氏尊爲西方雕塑藝術界幡然醒悟、回歸自然的先知。

義大利的雕石之風，盛於奧地利。可惜，一九三〇年以後，號稱大理石王國的義大利，已經耗罄了大理石。它只能向世界各產石地區搜購，然後加工轉售。這些工作，台灣的條件是相當足夠的。因爲我們的寶藏多得不得了。

我們的文化在那裡

　　從羅馬回來，當飛機飛臨台北上空的時候，俯瞰底下雜亂無章、毫無美感的台北，一股惋惜之情不禁油然而生，因為他一些也嗅不出來、看不出來、感受不出來我們所應有的東方古國的氣息。「我們自己的文化在哪裡？」他不禁在心底問著。

　　一九六四年，他遁跡東部，加入花蓮榮民大理石廠，用自己的手，去觸摸那由天地間的造化所凝結出

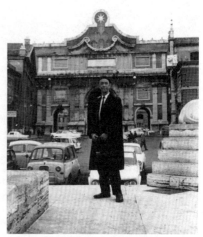

1965年楊英風攝於羅馬波波洛廣場
（Piazza del Popolo）。

來的石頭，並感受它們那神奇的生命力。頑石也有感情。他曾經努力要喚醒藝壇人士對自然造物的激情，進而能水乳交融而「天人合一」，並且毅然自純美學的廟堂中回首，重估生活美學的身價。但是，他覺得他的呼聲是微弱的、孤單的。楊英風先生的一位學生就這麼形容過；楊先生是位藝術和尚嘛！

　　但是楊英風先生真的孤單嗎？不見得，他為黎巴嫩貝魯特國際公園設計的抱蒼閣，那濃密松林中「自然」形成的人工湖，塔影曲欄，樹海蒼蒼，遊過貝魯特的人，不可能不起共鳴。

展翅的大鵬鳥

　　新加坡的官方和民間，對楊英風的景觀設計，有著顯著的向心力，文華酒店的〔玉宇壁〕不過是個開始，整個「新加坡進展」的一系列設計，亦將從與中國文化關係密切的「雙林寺」庭園設計綿延下去。在一九七二年，關島當局也找上了他，於是標示關島遠景及港埠特性的〔夢之塔〕就誕生了。〔夢之塔〕高八十七公尺，它勢將媲美紐約港口的勝利女神。但〔夢之塔〕顯然要有內涵得多，因為〔夢之塔〕不僅可供觀賞，它的內部，就是實用的大樓，入夜以後，燈火通明，自體內呈大理石不規則的紋路迸射出燦爛的光芒來，這豈僅是夢而已！一九七三的另一手筆，是紐約華爾街董氏海外大廈的〔QE門〕。那是航業鉅子董浩雲為紀念「伊麗沙白皇后號」而作的。楊英風先生與旅美名建築家貝聿銘先生攜手合作，當然也值得帶上一筆。這象徵什麼？象徵了實業與藝術的結合，已經是必然的趨勢。在國內，他那由太魯閣的靈感所激發出來的無數作品，已呈現在花蓮航空站（壁雕〔太空行〕、立體作品〔大鵬〕）、台北裕隆汽車公司〔鴻展〕等地。板橋「兒童育樂中心」

藝術在工廠中「起飛」。這件作品可以在良友工業公司看到。

也正在籌建中。內湖將有一家觀光旅館出現在山上，楊先生笑說他準備要「雕山」了。

移山填海奔向太陽

雕塑家能雕山，但是也能雕海嗎？

早在陽明山管理局併入北市之前，金陽鎬先生就曾找過楊英風先生，研究關渡海濱那塊沖積出來的廣大沙灘。依楊先生的理想，他將利用當地的自然景觀，把優點發揮出來，建設一個東方的威尼斯水鄉，甚至規模比威尼斯來得更大。在這個區域以內，以舟代車，充份表呈水鄉景色，而且還要是現代的、東方的，不能因襲古老的威尼斯。雕塑家不但要奔向原野、奔向高山、奔向大海，簡直也要奔向月球、奔向太陽了。

吹面不寒楊柳風

楊英風先生崇奉自然、闡揚天人合一的人生觀，但不流於玄虛，說起來，他是位行動派的藝術家。他所擁有的頭銜，達十多個，都是與國內外學術、藝術、建築、教育有關的。但這些名份，都被他的泥土氣息所藏匿了。

簡簡單單的一句古詩——「吹面不寒楊柳風」，便是楊英風先生的素描。

這裡有個事實可以證明他的「行動」本質。一個偶然的機會他在台北近郊內雙溪碰到了一位老農，那老農已經七十多歲了，願意做點有意義的事，表示如果有人打算辦學校，

新加坡文華酒店〔玉宇璧〕。

他可把山上萬來坪的土地奉獻出來。正好楊先生也早就在籌創「中國景觀雕塑學校」，理想就這樣有了根。教宗曾答應送給他一百件稀世藝品的模型，東京藝大那樣響亮的學府都只不過二、三十件而已，將來中國景觀雕塑學校建起來，豈不是更有元氣嗎？最重要的是，這個學校的設立宗旨，是為了向立體藝術邁開步伐，把環境與生活緊密地結合在一起。稱楊英風先生是藝術和尚，其心境一如「化緣蓋廟」的和尚，但踏破芒鞋，只為散播藝術的種子，並讓它開花、結果！

施工中的校址，有山有水，宛如國畫中，故宮博物院近在咫尺，靈氣澤被，而且附近又有山地公地可資徵購，遠景自是燦爛。目前通往校地的道路正在修築，推土整地亦已就緒。楊先生說：「為了我們的社會欠缺整體性的『美』與『秩序』，我們需要這方面的人才來使社會逐漸『美化』和『調和』，所以我們需要這樣的一所學校，以造就環境美化、雕塑，雕塑與環境美化合一，立體美術、環境設計製作以及培養人類環境的保護者等各方面的專才。」藝術家有責任參與建設工作，所以「我們必須對未來有所準備——現代人愈來愈重視生活環境的美化，而文明先進國家更重視生活環境的建設。」的確，在國內我們還沒有任何學校設立這樣的科系來造就這方面的人才。然而興學是百年大事，楊先生認為他所做的只是一個開始，因此他也盼望；而且是急切地盼望有心人的合作，包括人力上的加盟或財力上的加盟。他說：「我們祈求這個學校，在您的加盟中成長、開花和結果。」這是在國際藝壇頗受注目的 YuYu YANG 的誠摯心聲，也是「呦呦楊」從史波肯回來以後的殷切願望。

原載《實業世界》第109期，頁17-22，1975.4，台北：實業世界月刊社
另載《楊英風景觀雕塑工作文摘資料剪輯1952-1986》頁69-70，1986.9.24，台北：葉氏勤益文化基金會
《牛角掛書》頁69-70，1992.1.8，台北：楊英風美術館

如何建一座中正紀念堂
四位專家提出了他們個人的建議

文／陳祖華、陳長華

　　有關方面已經決定，為表達國人對於總統蔣公永恆的懷念，決在台北市籌建中正紀念堂，籌建事宜由行政院設一專案小組負責策劃，在經費方面，除民間自動捐獻者外，不足部份將由政府撥款。

　　總統蔣公之偉大，非任何語言文字所能形容，籌建一座紀念堂，不過是把國人仰慕之深情藉著有形的建築物，略表一二而已。因此，如何把中正紀念堂建築得盡善盡美，是大家共同關心的問題。

　　負責設計國父紀念館的王大閎建築師接受記者訪問時表示，總統蔣公學貫古今中外，是一位偉大的政治家、軍事家、思想家，更是世界的反共導師，如何把這些人格上的特色，藉著一座有形的建築物來表達，的確需要好好的研究。

專供中外人士瞻仰憑弔

　　他說，有人主張未來的中正紀念堂應該像目前的國父紀念館一樣，具備多方面的用途，他個人不以為然。他認為為了表達國人對總統蔣公的崇敬，這一座建築物最好只供國內外人士瞻仰憑弔，不再做其他用途。

　　王大閎指出，美國有林肯紀念堂及林肯中心，前者是仿照古希臘神廟的形式，高大宏偉，進入其間，肅穆莊嚴之感油然而生，然後面對林肯的巨大座像，參觀者益覺個人之渺小，頓生景仰崇敬之心。林肯紀念堂的建築雖然簡單，但其紀念意義不同凡響。

　　而林肯中心則是一個綜合性的建築物，設有音樂廳、戲劇廳等等，無論舞台設計，音響效果都極考究，成為一個非常理想的藝術中心，所以嚴格的說，林肯中心與紀念林肯並沒有太多的關連。

應為文化藝術活動中心

　　王大閎表示，總統蔣公生前非常重視育樂活動，如果未來的中正紀念堂能附設各種具有實用價值的音樂、戲劇甚至史蹟陳列部門，當然很好，但是他認為這樣一來，不但在建築及設計上非常費時間，而且所需要的費用也一定非常龐大。在這種情況下，不如集中全力，建設一座中正紀念堂，像美國林肯紀念堂一樣，供國內外人士瞻仰憑弔，不做其他用途。

　　由於總統蔣公生前對於戲劇、音樂、美術、體育等等活動非常喜愛，王大閎認為，如

果政府財力所及，可以在中正紀念堂週圍，興建音樂廳、戲劇廳、博物館，甚至體育館等建築，構成一個紀念社區，更能使國人深深體驗蔣公之偉大，而永懷德澤。

音樂評論家吳心柳建議未來的中正紀念堂，能夠成為文化藝術活動中心。

他指出：包括韓國、日本、菲律賓、香港和新加坡等東南亞國家地區，都有文化藝術中心。韓國、日本、新加坡有國家劇院；馬尼拉有文化中心，香港有大會堂等；未來的中正紀念堂應該凌駕這些建築之上。

吳心柳以為：台北的實踐堂、國軍文藝活動中心、國際學舍、國父紀念館、台中中興堂，和文化學院新建的藝術館等表演場所，設計都不理想。最大的錯誤全在舞台。所以，設計中正紀念堂的表演廳必須謹慎；設計人應當了解舞台使用的基本功能，才不致徒勞無功。如果經費許可，不妨參考美國林肯中心、卡尼基音樂廳或倫敦音樂廳，分別設立大、小兩廳，以配合不同性質的演出。大廳以演奏交響樂為主，小廳以表演巴蕾舞、室內樂、獨奏會和國劇等為主。

吳心柳說，為紀念總統蔣公補述民生主義「育樂」兩篇，可將音樂廳命名為「育樂廳」；紀念堂以音樂廳為重心，附設資料及展覽中心，配合展出蔣公的勳業事蹟，並提供研究材料。

關於紀念堂的外型設計，他建議採用抽象的方式，表達東方精神的建築。宮殿式或西洋式都不適宜。因為，蔣公生前曾力倡現代化的生活。

無妨擴大成為紀念社區

藝術家楊英風的看法與王大閎建築師「紀念社區」的看法不謀而合，他認為，建立中正紀念堂，無妨擴大，成為一「區域」，以中正堂為重心，周圍設歌劇院、劇場、現代美術館、研究資料館等。紀念堂如果能設在士林內雙溪最好。因為，外雙溪有故宮博物院，為古代文化匯集處；中正紀念堂作為提倡現代文藝、美術、戲劇等文化的中心點。將來由外雙溪進入內雙溪，可以看到完整的中國文化體系。

這位雕塑家說，蔣公生前提倡「新生活」運動，主要在去腐生新，追求現代合理化的生活方式。中正紀念堂可以作為今後開拓「新的中國人生活空間」的原動力。

他說，宮殿式的建築，不能代表典型的中國建築。未來的中正紀念堂，應以中國精神為表現方式，取大自然的山明水秀，作巍峨壯觀的建築。整個紀念堂，應該合乎國際標

準；但絕不要模仿外國某一個建築。

　　楊英風以爲，紀念堂的成功與否，建築師有舉足輕重的作用。所以，聘請建築師，最好廣求人才。建築師在接受任務後，應該虛心地向專家討教，不要一意孤行，草率成事。

中式設計內部必須合用

　　音樂家鄧昌國指出：過去建築一個表演大場所，往往只注意到可以容納多少人數；卻不知道重點應該在舞台上，所以造成許多浪費。他檢討幾個常用場所的缺點，提出下面的建議：

　　——中正紀念堂外型可採中國式；但是內部必須合用、合理，不應有浪費的死角。中正堂大門要高、要寬。正門的寬度不可少於三公尺半到四公尺。

　　——台灣多雨，建築時應注意建觀眾避雨的走廊；停車場和紀念堂不可距離太遠。停車場可考慮設在地下。

　　——籌建紀念堂的委員會，最好邀集舞蹈、戲劇、音樂、美術等方面的專家作顧問，以免發生完工後又不適用的錯誤。

原載《聯合報》第3版，1975.5.15，台北：聯合報社

訪名雕塑家楊英風教授談
景觀雕塑的新觀念

　　楊教授說：我是先學雕塑，後學建築，我所關切的是使「建築」與「雕塑」調揉在生活環境之中，再讓這環境建塑怡然自得的中國人。

　　在學術上擁有崇高地位的楊英風教授，大家都知道他是位名雕塑家，但是沒有人知道他卻是位出色的建築家。近年來，楊英風教授風塵僕僕的往來新加坡、香港、美國和日本，他希望國內的建築業界人士，能吸收利用歐美建築的新思想，把雕塑和建築靈活運用，來美化我們周圍的生活環境。

　　楊教授在國內的時間，是從事對景觀雕刻和環境設計的研究工作，他認為景觀可以改變自然環境，影響人的感情和情緒，所以在建築設計時就不得不小心，以免將來造成一個很不美觀或很不整齊的環境，影響到後代人在這裡生存的性格。因此，楊教授把雕刻視作一個生活空間，而將它擴大成為景觀雕塑。他說，在歐美，建築師們都很注意景觀雕刻，因此，它的建築物都具有藝術氣氛。我國名建築家貝聿銘先生，他本人非常讚賞景觀雕塑，所以，他所設計的建築物，必定要用優秀的雕刻家在四週雕塑，這樣才會使建築物看起來更富有藝術氣氛。

　　楊教授認為景觀雕刻的提倡，就是喚醒人們去利用自己那已被遺忘的美術本性，經由自己的觸覺、視覺開拓出來，而將雕刻思想帶入您的家庭中。

　　在國外，目前一般家庭非常重視改善生活空間，他們重視個性的表達。所謂重視個性，就是一個家，或一幢房屋或一間房間，且必須要有一個目的，也就是這房子或空間的一種應用的目的，它隨著屋子主人所喜愛的性格而定，如果您用藍色調來統一空間，若其中突然來點紅色，就會破壞整個的色彩，除非您是為了使主題明顯。這種美感的辨別，直接影響到家中生活空間的統一的安排，很容易讓別人對這家庭產生有沒有文化的感覺。如果您的家是凌亂不堪，別人就知您這主人的程度是到何種地步；如果家中是有條有理，又有個性，客人自然而然就會尊敬這家主人的文化水準。

楊英風攝於史波肯世界博覽會中國館作品〔鳳凰屏〕前。

楊英風教授很願意將他多年來在建築和雕刻方面的心得，供給國內有志於此的青年朋友們參考，首先他談到的是有關雕刻方面今後該努力的方向，他強調景觀雕塑的發展，不再是在形態上求發展，而是在思想與過去有很大的差別，這是藝術上的一大進步，這種進步的觀念是有志從事雕刻藝術的朋友們應該接受，而加以研究的。因為雕刻並非從西方傳入，而是東方人本身就有很好的雕刻思想和雕刻計劃，我們先要多利用自己的文化，瞭解自己國家造型的原理，再從事自己新的雕刻，這樣才會有更好的前途。

楊教授認為景觀雕塑離開了建築環境及其科技原理的搭配，無法達成「形象」與「力量」的擴大；而建築離開了景觀雕塑的調配，難以調和沖淡工業氣氛之機械化，以致在內容上則難以滿足人性多方面的美感需要，也無法達到有意義有性格的空間創造。因之，在造就人類真實完美的大環境此一前提下，雕塑必然運用建築的結構與材料；建築必然運用雕塑的造型與變化。這樣互相結合，相得益彰，產生共同目標與作用的作品，就是所謂的景觀雕塑。

楊教授並就其個人近年來的幾件作品及設計做為說明：

（一）鳳凰來儀——〔鳳凰來儀〕是一九七〇年三月中旬，在日本大阪萬國博覽會為配合中國館而設計的一座巨型雕塑。

鳳凰的塑造材料是鋼鐵，高七公尺，寬九公尺，以片狀和管狀的線條來組合。它的顏色起先是漆上一層防鏽的紅丹，以後又漆了一層黑色，紅裏有黑，黑裏透紅。最後再漆了一層大紅色，這樣完成的鳳凰不是純紅的，而是大紅散金式中國況味，五彩是隱隱約約的襯在大紅色底下，隨著光線變化而產生了層次和深度，並利用煙囪的黑色做襯底，配合中國館的白色表現中國館單純、簡潔、含蓄的美之外，又以自然飛舞的線條牽動週遭莊重沉默的空氣，使之流動出活潑的氣息。在空間上，似乎帶來了讓鳳凰展翅飛翔的餘地，遠觀近看，既耀眼而又舒暢。

鳳凰在古來中國的信仰和傳說中，是一種形體非常抽象的神鳥，它只有在天下太平時才會出現，它代表對未來理想世界美好的憧憬和愛戀，它象徵一個超然理想大同世界的存在。

（二）太魯閣——〔太魯閣〕是一小型鋁鑄雕塑，一九七〇

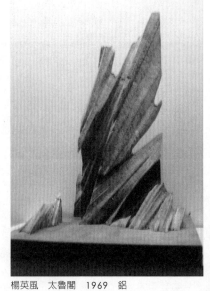

楊英風　太魯閣　1969　鋁

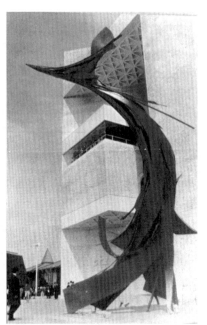

置於中國館前的〔鳳凰來儀〕。

大阪博覽會期間在東京作的，在博覽會中國館展出，是東台灣名景太魯閣的精神與自然之美的縮寫。

楊教授回憶地說：對產生這個雕塑作「必然性」的認識與執著，幾乎支配著他未來的工作和夢想。

那是一九六四年[註]，他加入花蓮榮民大理石廠的工作行列，開始對這塊尚保持原始風貌的山地從事探索。他深入工地，從大理石的探採直到把它們分配到適當的用途上。他儘量不放棄觀察尋找任何有特質的景態，以及觸摸每一塊石頭的機會，漸漸地，那處處高聳而峻峭的山壁，一塊塊巨大冰冷的石頭，都開始對他投射出不可思議的吸引力。他認識了它們的堅定卓絕、浩然挺拔；他看到了大自然景物在地球上生長的原始景態，它們親切的流露出質樸直率的力量，無憂無懼，無動無靜。後來，他遂開始去撲捉、去連綴這些零碎的感動，而企圖藉作品的雕塑來表現。〔太魯閣〕便是在這種情態下蘊育創造出來的。

同時，太魯閣至天祥一帶，盛產大理石，因此，採用大理石做材料，這樣就容易抓住地方性的特點。而且，屬於石頭氣質的雄偉山景用石頭來表現，更能顯出其真實性。

對於有志從事建築方面的朋友，楊教授希望他們在台灣能多發展一些有個性的建築；模仿性的建築，在這兒是沒有什麼益處的，而且對未來的空間會造成一種混亂。所謂有個性的建築，最好是發揮中國式的建築式樣，但不是完全依照宮殿式的建設，我們要把過去宮殿式建築物的結構，拿出來重新分析、整理，將它非常樸素而大方的應用在生活的空間裡，把現在的凌亂、混雜不易靜下來的空間，改善成為整齊、有計劃、有個性的新風格；使人們能得到一個休閒、有條理而安靜的生活環境，表現我國固有的獨特的文化。

原載《住的展覽》第2版，1975.5.17-23，台北：住的展覽雜誌社

【註】編按：應是一九六七年。

出售藝術製品・對方當做一般工程
觀念問題差距過大・特殊事例風波
楊英風教授與板橋市所爲介壽公園工程紛爭的前因後果

文／嚴章勳

　　板橋市介壽公園「兒童育樂中心」各項工程委託楊英風事務所設計，委託單位的縣政府與承受設計的楊英風，發生許多糾紛，這是一個十分特殊的事例，也是觀念問題，值得商榷。

　　板橋介壽公園之選型設計，是板橋市郭市長禮遇聘請名藝術雕塑家楊英風設計，雇主所希望的設計出來的是藝術產品。介壽公園之中一部份作爲兒童育樂中心，縣府審核工程單位不曾了解禮遇委託設計原意，把這些工程當作一般營造工程，依照一般招標手續發包，所以，從中發生了許多問題。

　　發現那些問題呢？第一、工程發包後施工之前必須申請建造執造，但是原設計圖沒有建築師蓋章，無法申請執照，因爲設計者並非建築師。第二、十九項工程之中，有六項工程部份設計圖十分簡略，有的沒有形像，有的沒有標明尺寸，有的未交設計圖，承造的營造廠當無從施工。第三、原設計者楊英風事務所指出，這六項工程屬於藝術塑造性質的特殊工程，不能假手於工人之手施工，必須由他的事務所親自監造，請以議價方式交給他承造，縣府建設局認爲在招標手續中無此規定，於法不合，不同意不經招標程序交他承造。第四、建設局認爲，即使縣府同意由楊英風事務所承造，但該事務所沒有營造廠牌子（即執照），亦不合工程招標規定。第五、即使依議價發包，當以設計書工程價格爲基礎，可是，設計者是他，議價承包人也是他，此中定價

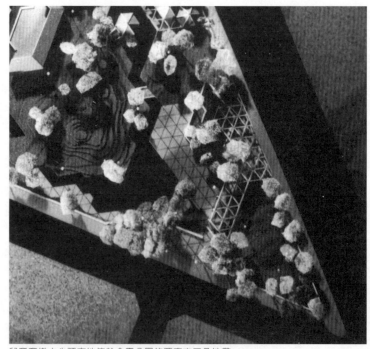

兒童育樂中心預定地位於介壽公園的西南方三角地帶。

楊英風攝於板橋介壽公園內。

缺乏客觀性標準。第六、其中如十二生肖騎兵隊，哈哈鏡等項工程，沒有交設計圖，又無模型，即使交由設計者承造，完工之後驗收發生困難，因為沒有原圖對照，是否合格，無從判定。第七、建設局有關單位認為，以後核發設計費時也將發生問題，因依規定必須委託合格建築師設計，但楊的事務所可能沒有建築師牌子。以上是縣政府主計財政工程等審核單位的意見。

以環境造型著名的楊英風教授，對上述幾個問題也一一加以說明。

他說，首先是觀念問題，他出售的是藝術品，對方當做一般商品，此中差別極大。如果把藝術品按照一般工程根據手續辦理，將使他的作品一無是處。

可是，在國外，環境造型是新興的學問，對一個基地的建設，必須先由環境造型專家規劃設計，配置景觀，安排建築物，然後依此布局交建築師設計建築物，由此可見建築師是在造型家之下，接受指揮設計。

但因台灣對環境造型尚未發達，一般都是建築物完成後，才由造型、雕塑家去做裝飾、內部裝潢或美化環境。因此，造型家變成在建築師之下。

他強調，他設計過國外的博覽會的中國展覽會館，他沒有建築師牌子，但以他的作品和他的名氣，這就是牌子。當然，除環境造型與雕塑之外，屬於建築工程，他的事務所也有此類人才。如果有更大的建築工程，他也會找有名氣的建築師合作設計。

如果雇主能相信他能作出高水準的藝術產品，就不必過份追查是否有建築師執照、營造廠執照。履行雙方契約行為，於完工後實況即可一目了然。至於，屬於必須由他親自監造的特殊工程，希望雇主不要用一般工程招標手續來限定。至於議價的工程，由他承造的，當然比營造廠招標承包的標格為高，因為他做出來的是藝術品，與工人所做商品不同。何況，議價也並非全無標準，依照設計書也有一定範圍。

楊教授說，至於有的特殊工程沒有設計圖，因為有的形像未能具體在紙上表達出來，

必須塑造時，依心中構想直接塑造在實物上面。

　　楊英風教授以上的說詞，以他的名氣，當然可以信得過。不過，縣府有關單位仍然認為，把藝術品當商品在市場上出售，最好還是依照市場買賣慣例來進行，如此才可減少雙方爭執。楊英風事務所所經營的是環境造型與雕塑，各項工程之中，包括建築物設計，甚至若干特殊工程的施工其中有關結構安全問題，如果不經合格的建築師之手，將來萬一發生倒塌以及命案情事，由誰來負法律責任，雇主以及主管建築機關對此不能不認眞審查。

　　換言之，楊英風事務所平常所接辦的工程很多，如果能與合格的建築師甚至有照的營造廠合作經營，雇主委託設計委任施工，就不會有結構安全等顧慮了。

　　總之，環境造型這一門新興行業，在市場中尚未臻至規格化制度化，有待業者自行改善與充實。

<div align="right">原載《聯合報》台北縣版，1975.9.11，台北：聯合報社</div>

【相關報導】

1.〈造形藝術、專家眼中美不勝收　滑梯石椅、凡夫看來一堆爛泥　興建育樂中心　楊英風與縣衙「舌戰」　普通工程發包雕塑家「秀才遇到兵」〉《中國時報》台北縣版，1975.8.14，台北：中國時報社

2.〈雕塑家空有匠心、「壯志難酬」　建設局「執法如山」、照章發包　楊英風不肯監造、即屬違約、法庭相見　契約書白紙黑字、誰要反悔、將居下風〉《中國時報》台北縣版，1975.8.22，台北：中國時報社

3. 楊碧芳著〈板橋介壽公園困擾楊英風〉《今日房屋》1975.8.23，台北

4.〈未能依照契約交正規設計圖　楊英風與板橋市所發生紛爭　縣府決定邀雙方舉行會商解決難題〉《聯合報》台北縣版，1975.9.9，台北：聯合報社

5.〈兒童育樂中心工程觸礁　設計人並非建築師　無法申領建築執照　建局擬請解除與楊英風的契約〉《中國時報》台北縣版，1975.9.9，台北：中國時報社

6.〈公園建設應有藝術風格〉《聯合報》台北縣版，1975.9.12，台北：聯合報社

設計板橋介壽公園工程
楊英風說是受聘請
設計費用並不超領

　　【板橋訊】因承包板橋市介壽公園「兒童育樂中心」各項工程設計，而與縣政府發生糾紛的藝術雕塑家楊英風昨日說，他承板橋市公所委託設計的工程部份係特殊工程，屬於藝術品，因為雇主按一般建築工程發包，所以才發生這些爭執。

　　楊英風坦率表示，他不想將他所設計的工程全部兜攬過來，由他的事務所承包施工，但是，屬於藝術方面的特殊工程，必須由他親自動手或親自監造，才不會走樣。不然，特殊工程經由一般營造廠承造，他這塊藝術雕塑的招牌就要砸了。

　　他說，他接受板橋市介壽公園造型設計，不是投標承包，不是應徵，而是接受聘請的。板橋市郭市長等，為著板橋新建的一座公園，能有高水準藝術化出現，特地到他的「楊英風事務所」情商委託設計，他為地方人士如此熱誠所感動，願意以他的心血為板橋介壽公園規畫設計出力。

　　他強調，經過造型設計的公園，充滿和諧、調和，有藝術價值，有欣賞價值，否則，如任由一般工人之手造出來的，就會變成「板橋大同樂園」第二。

　　他說，板橋介壽公園由他設計，他與委託人板橋市公所之間，彼此合作得很融洽，因為介壽公園分出一部份做兒童育樂中心，經費由縣政府補助並執行工程發包，惜因縣府有關單位把他所設計的全部當做一般工程處理，所以，審核起來，變成一無是處。

　　他希望雇主先在觀念上加以澄清。如果要構造成一座高藝術水準的兒童樂園，除環境造型經過特別規畫之外，其中定有若干工程是藝術性作品，這些作品必須由設計者親自監造施工。所以，不能以一般招標規定之手續加以限定。

　　他說明，他已領五十六萬元的設計費，是板橋介壽公園的設計費，並非全部兒童育樂中心工程設計費。設計費是按工程項目計算，以後尚可續算，並不超領。至於約定按工程造價百分之七計算設計費，並不很高，此中含有服務性質與展示他的作品性質；如按藝術造型設計，其設計費是百分之二十。

　　他說，兒童育樂中心各項工程遭遇問題並非不可以解決，因為縣政府接辦此事後，一直未曾與他交換過意見，彼此觀念、想法未曾溝通；並且又把全部設計當做一般工程發包，所以，雇主所發現的問題愈來愈多，其實對方如果承認其是造型與藝術工程，問題就不難解決了。

　　他表示：（一）本身無意去兜攬很多項工程來做，只是為楊英風的名譽，不能把塑造的工程由一般營造廠施工。（二）兒童育樂中心十九項工程之中，十三項為一般性工程，他已有完整的圖樣，既已發包，當可由承包廠施工。（三）六月間發包之日，他曾在場說明，有六項屬於藝術性的特殊工程，當時在場投標的商人已同意，將得標後再刪除。縣府可依合約規定，可將這六項工程刪減。（四）藝術性特殊工程六項是：哈哈鏡、螺旋瓣、時光隧道、天地人蹺蹺板，鋼管衛星，十二生肖騎兵隊，請以議價方式交他承造，所謂議價亦即按他設計稿計算書中所估價格為準。兒童育樂中心全部工程費是二百九十餘萬元，上列六項僅佔六分之一，所佔比例不算太多。

原載《聯合報》台北縣版，1975.9.11，台北：聯合報社

賴德和的樂曲
呂承祚的相機
楊英風的設計
林懷民的許仙是這樣完成的

文／林馨琴

　　林懷民的新作「許仙」，月初在星、港二地發表後，頗得當地人士的好評，這個月底，國內的觀眾也將有個欣賞及評判的機會。

　　這個耗時約半小時的大型舞劇，除了林懷民技巧地將家喻戶曉的「白蛇傳」改編為多層次的現代舞劇之外，其幕後英雄，賴德和的作曲，呂承祚的專題攝影，楊英風的道具及佈景設計，都有助於「許仙」的更加引人注目。

　　賴德和的「眾妙」是在聽取了林懷民對舞劇的構思之後，埋頭苦幹而成的。最初他嘗試用木管樂器和鋼琴五重奏來表達，後遭到林懷民的否決，卻因而使他大膽地決定用簫、胡琴、琵琶、古箏四種旋律樂器來嘗試。結果簫的悽惻和胡琴的哀怨，正好互為應答，琵琶可為章節句讀及表現層次之厚薄，古箏則可以潤飾色彩，又加上打擊樂器的大量使用，與旋律樂器成為兩個互相抗衡的對比群，並發展成雙線的懸疑佈局，互相纏鬥以至於互相消融。

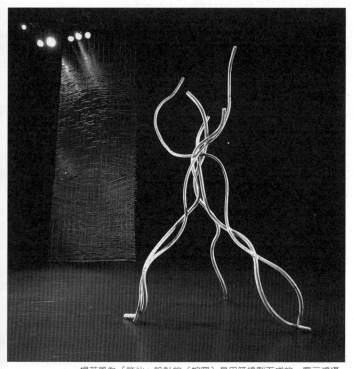

楊英風為「許仙」設計的〔蛇窩〕是用藤編製而成的。龐元鴻攝。

　　在接到這麼個與自己構想幾乎完全相反的曲子之後，林懷民感到十分頭痛，卻也激勵了他順著這個曲子創造了許多新的舞步。林懷民開玩笑的說：「我恐怕比賴德和還清楚他的曲子，四個月來腦子裏老是轉著這些音樂，但是常常一整天下來，就是編了那麼兩句音樂」。可是就是在他們兩個的互相使彼此痛苦，彼此提昇之下，「許仙」問世了。

　　負責專題攝影的呂承祚也是聽了好

楊英風為「許仙」設計的〔許仙的傘〕。龐元鴻攝。

幾十次的「眾妙」，為了取得較好的角度，抓住快門時間，他幾乎每個禮拜六下午都去看雲門舞集排演，熟悉他們在某一剎那的音樂中可能有的好表情及好動作，因此經常為一個小動作，他要拍上幾十張，才選出一張可能配合音樂，配合舞技的照片。這次展出的「雲門舞集影展」，就有他十四幅作品，其中利用強烈的對比所拍製的〔青白蛇作法〕及〔法海收妖〕是他覺得較滿意的作品。

　　此外，負責道具及佈景設計的楊英風，也將整個舞台表現成一個活的雕塑。他的〔蛇窩〕、〔法海的法杖〕、〔白蛇的摺扇〕、〔許仙的傘〕都有其特別意義。例如以籐子編製成的蛇窩，扭曲纏結的伸展並佇立於舞台，恰似蛇類肢體的盤旋垂落，加強了青白蛇肢體扭動的感覺。在兩蛇分開的時候，又可單獨成為一項雕塑品。這些道具佈景形成一種有力的氣氛，幫助舞者去強調，去訴說他們的感情。

<div align="right">原載《中國時報》1975.9.20，台北：中國時報社</div>

【相關報導】
1.陳長華著〈楊英風設計「許仙」〉《聯合報》第9版，1975.9.23，台北：聯合報社

牡丹綠葉・相得益彰
楊英風爲「許仙」設計道具與佈景

文/王廣滇

雕塑家楊英風今年走向「舞台」了！

這位曾在國內外一直從事庭園設計、雕塑與壁畫的藝術家，雖然不是「走上」舞台，串演劇中的一角，只在舞台的後面，做一個無名的英雄──爲舞劇做許多道具與佈景，但顯然的是，他在「台後」比「台前」有了更多的貢獻。

即將在本月廿六日至廿八日，在台北國父紀念館上演的「許仙」，是林懷民今年新編練的現代舞。楊英風教授爲「許仙」設計道具與佈景，已是他今年走向舞台的第三次了。

林懷民在今年四月找到了楊英風，並要求他用「雕塑」的方法去處理「許仙」一劇的道具與佈景。林懷民說：「我要它在舞台上是活的道具，就像舞者的肢體，並且也得是個雕塑，真正的雕塑」。

林懷民所要求的道具與佈景：〔白蛇、青蛇居住的窩巢〕、〔一道分隔閨房內外的垂簾〕、〔法海的法杖〕、〔白蛇的摺扇〕、〔許仙的傘〕、〔法海的唸珠〕……

楊英風小時在北平，已因他的父親酷愛舞台，而使他受到沾染。及至他進了北平輔仁大學美術系，也曾爲一些上演的舞台劇，做過佈景的設計，但那已是他的廿多年前的往事了。

楊英風很喜歡「許仙」的故事，和此一舞劇中濃縮、象徵的表現方法。當時楊英風對林懷民說：「雕塑的力量太強，會不會把你的舞與人全吞掉？」

林懷民跳起來說：「愈強愈好，我要跟它比賽」！林懷民顯然希望楊英風教授所做的「雕塑」道具，成爲他現代舞表現的一項「挑戰」。

起先楊英風想將全部的道具都用竹子去做，他認爲竹子最具中國的味道與氣氛。但有些道具像〔蛇窩〕，需要扭曲得很厲害，因而有些道具改用籐製。籐與竹合用在一起，發現非但很調和，而且氣氛更好。

他所做的〔蛇窩〕，扭曲纏結，伸展在舞台，恰似蛇群的盤旋，加強了飾演青、白蛇舞者肢體扭動的效果。

楊英風先生。

圖為楊英風所設計的道具竹傘。（舞者左起為吳素君、吳興國、林秀偉。攝影王信。雲門文獻室提供）

分隔閨房內外的〔垂簾〕，垂落在舞台中央，使閨房內許仙與白蛇的愛之舞，隱約得似幻似夢。當法海鎮服了白蛇，藤簾下半截突然垂落，感覺上正是一座「雷峰塔」，禁錮了可憐的白蛇。

楊英風教授為法海設計的〔法杖〕，堅韌粗拙，隨著法海有力的步子，發生了陣陣鐵環的響聲，與攝人心魂的氣氛。

此外他所作的〔白蛇的摺扇〕、〔許仙的傘〕，都只有扇骨或傘骨，在舞者的手中，不會遮掩了舞者的舞姿，卻增加了舞者的美感。

林懷民對這一切的設計與嚐試，感到非常的滿意。他說：楊英風所設計的這些道具與佈景，已為他的舞劇，形成了一種有力的氣氛，幫助舞者去強調，去述說他們的感情。

林懷民所編演的「許仙」，已在不久之前應邀到新加坡與香港演出了三場，當地的報章都認為林懷民的「雲門舞集」已將現代西洋舞的技巧，完美地揉和了中華的文化。他們並認為「雲門舞集」已在舞者的優美舞姿裏，流露了中國的文化傳統。

楊英風教授在「許仙」一劇的努力，對「雲門舞集」的成功，盡了他一份的力量，並且他已將「雕塑」中「靜」的美，與舞蹈中「動」的美，成功地結合在一起。這應是「雕塑」藝術中往前踏進的一大步！

原載《聯合報》1975.9.26，台北：聯合報社

許仙凝立的另一度時空
——林懷民舞在那邊

文/劉蒼芝

「蛇族與佛家之間的許仙，注定無法逃避命運的捉弄；當他愛上一個女孩，他不知道會娶一條蛇，當他處罰了一條蛇，他不但傷害了他的妻，也斷了自己的幸福。他只是個凡人。」

林懷民盯著繼續加重疲倦而仍在排練「許仙」的舞者，喘息未定，但一連串吐出這些字句，外加深呼吸和一支香煙，卻十分堅定。

顯然，這把持以開啟並關閉「許仙」命運的鎖，他已暗暗打造甚久。

「許仙」是林懷民今年（六十四年）為他的雲門舞集所創編的舞。我們看見他再一次，用孩童似的率真的拳腳去叩踏古老中國的大門；用深摯的情愛去探觸源遠流長的脈絡，最後，又悲憫地捧出一個封塵的故事。但比這些更重要的是，我們也再一次的看見他，如何把他的舞者和這個故事，牽引到一個新的空間裡和時間裡，去完成另一番美麗與哀愁。

四個面兩個體

「白蛇傳」人人熟悉，白素貞力挽乾坤爭取愛情的奮鬥，成為壓抑下中國女子精神上嚮往的標竿。而此時此地，「許仙」的表達，卻不是人人熟悉的，甚至不是人人可想到的。

舞蹈中，白蛇的出現，隨時伴有青蛇，而法海堅決地守護許仙。因為林懷民說：「白蛇與青蛇是一體的，法海與許仙是一體的。」白蛇、青蛇、法海、許仙，他們各是二體的四個面。這是林懷民的「新酒」，確有醉人的獨特芬芳。

因此，在舞蹈裡，白蛇愛許仙、青蛇也愛。當白蛇以含蓄柔雅的惑意投套許仙後，青蛇也以憨純輕俏的媚態撩繞許仙。而許將要屈從於青蛇明顯的挑逗時，白蛇就在妒急之餘立即放下她的矜持，施展更為肆意的愛情表白，把許仙擄過來。

飾演青蛇之一的何惠楨也相告說：「老師的意思是，白蛇與青蛇合為表現女子在面臨愛、爭取愛時，內心兩種情感的衝突，……」是的，貞潔與邪蕩，理智與情慾，含蓄與坦白，那，經常是愛的兩面。

單就舞來說，我想要讓觀眾了解這種隱喻，稍為不易。快速的動作，間和著平劇的況味，跳躍在白蛇、青蛇、與許仙之間，是那般直截了當，沒有足夠的空隙，容納觀眾的思維去推敲。法海與許仙的「歸結」亦然。

儘管舞蹈表達之有限，林懷民在這種題旨的尋獲與肯定上，足可見其創造功力。

同樣，許仙與法海也是一個人。許仙自身俱有部分屬於法海的性格；拘於法制倫常，難以面對與妖異結合的事實，他之聽命法海的擺佈，乃是他內心薄弱的一面，有此需要。他需要愛，但又缺乏信心，所以無法堅持那「愛」，爲那「愛」負責什麼。比起白蛇來，許仙內心有更大的衝突；他個人所「愛」在與社會所「惡」衝突，他的矛盾痛苦更深。所以，這舞叫「許仙」。

其實這種四面一體的歸併，仔細想來，與民間傳說的白蛇傳在本質上並無違逆之處。青蛇是白蛇的奴婢，二人形影不離，喜樂哀怒，息息相通，關係至爲密切。甚至早先，還有說法謂青蛇還是一條戀慕白蛇的公蛇，在求愛的一場對陣中敗退下來之後，依諾言變爲母蛇永遠爲婢隨侍白蛇。她們二者歸併爲一，並不離譜。

而許仙，在傳說中，也是懦弱之輩，無力抗拒法海的控制。對白蛇的妖異，始終懷有恐懼不安，在青蛇眼中，他簡直是忘恩負義之徒，而屢欲加害之呢。因此，許仙與法海歸結，作爲法海的一部分，倒十分妥貼。這是林懷民膽大心細的新詮釋。

凡人的無奈

「許仙，他只是一個凡人。」只有凡人，才有悲哀，因爲凡人對悲哀無可奈何。林懷民這樣訴說著。

所以，舞蹈在白蛇被鎮於雷峰塔（用藤廉象徵）後，終結於許仙一個茫然無助的良久凝立上，沒有過去、未來，和任何控訴。

不僅是這裡，就是在所有白蛇傳有關的故事裡，許仙都是一個最值得同情的人物。像浮萍，任他人選擇，取決，而絲毫不自覺。法海和白蛇，他們是「神」「妖」，是超人，具有無上的法力，全憑自己意志行事。白蛇去「愛」，法海去毀滅那個「愛」，都是自覺自知而肯定的。

而許仙，從未肯定什麼，他只是接受白蛇與法海意志的左右，走那兩股力之間的路，是眞正的悲劇主人翁。在原始「游湖」的故事裡，白蛇做法降雨，許仙避雨，白蛇借傘給許仙……不是展現許仙漸次落入白蛇的套設嗎？而法海，更憑藉天理神道做後盾，堅決摧毀許仙沒有選擇餘地的愛情，而大部分的理由是爲報復與白蛇之間的宿怨。因此，許仙是蛇族與佛家之間可象徵諸多意義「衝突」的犧牲者。他盲目困頓而不自覺，無法控制什麼，他是整個悲劇故事重量的承接者。林懷民是這樣堅持著來舞。

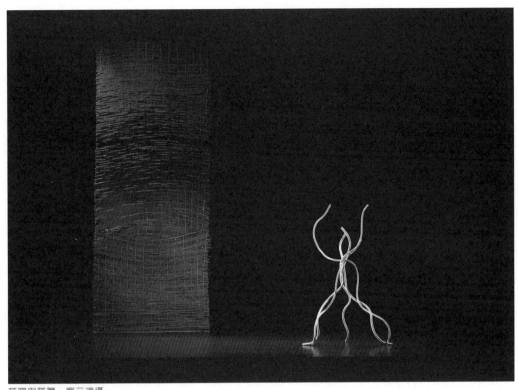

藤窩與藤廉。龐元鴻攝。

道具是肢體的延伸

道具的設計與使用，在舞蹈動作中突出鮮明，乃是一大特色。我們曾有的擔心是：怕道具吞掉人與動作。而林懷民認為：「道具是手的延伸」，他似乎不怕。

從今年四月起。林懷民就不時往楊英風先生家裡跑，一回帶把日本摺扇，一回送個錄音帶，談著談著就是個把鐘頭，難捨難分。果然，林懷民是找來要設計並製作舞蹈用的道具的。那期間楊先生正為「妙人百相」話劇及林絲緞舞展作舞台設計。這會，林懷民強調非阿伯您不可，楊先生也樂得非幫這個後生小子不可。

「我要它在舞台上是個活的道具，就像個舞者活的肢體，並且它也得是個雕塑，真正的雕塑。」這是找楊先生的理由，也是楊先生答應的理由。

伴隨著幾度排練的觀察及配合肢體動作，幾件貼身道具兼佈景，終於修改製作完成。它們包括白蛇青蛇居住的窩巢（藤製），一道分隔閨房內外的垂簾（藤製），法海手持的法杖（藤製），白蛇的摺扇（竹製），許仙的傘（竹製）。

瑪莎葛蘭姆來台時，會獨俱慧心對林懷民說：「你們為什麼不多用用竹子。」

的確，竹子是很能表現中國況味的東西，楊先生嘗試好好運用它，但是無法克服它任意彎曲的困難。最後想到藤，才解決。於是竹藤並用作成所有的道具。

在造型上，這五件道具都是長條型，恰合了竹藤的性狀，彼此很統一。在本質上，竹

藤都有節，柔細圓潤，有彈性，色澤相近，可以搭配無間。

看過的人都喜歡，它們與整個舞蹈動作多麼融洽，露骨的力量多麼坦直，而林懷民使用它們，又使它們多麼重要與必要。

〔藤窩〕立於舞台的右邊，扭曲纏結的伸展佇立，恰似蛇類肢體的盤旋垂落，加強了白蛇必要的肢體扭動的表現力。在蛇們離開的時候，它又以獨立冷靜的姿態成為舞台上線條優美的雕塑。

〔藤簾〕垂落在舞台中央，遮掩閨房內許仙與白蛇做愛的舞蹈動作，別有一番隱約的情趣，神秘如夢。而在法海鎮服了白蛇之後，下半截垂落成為「蓆捲」白蛇、禁錮白蛇的「雷峰塔」。

〔法杖〕隨著法海斬釘截鐵的舞步落擊地板，發出攝心動魄的聲響。許仙與白蛇的愛情，註是被它粉碎。

〔竹扇〕沒有糊紙，是美好的簡化。伴隨白蛇的舞動卻不造成任何的遮隱。它是古代女子一項飾物，更是傳情遞意的工具，它的作用，不在於能煽起多大的「清風」，而在於能煽起大的「風情」。因此，林懷民還要它象徵白蛇的「貞操」。當白蛇合起扇子交給許仙，也就交出貞操給許仙。

〔竹傘〕也沒有糊紙，透露的傘骨，在許仙持以旋轉的舞動中，織成一面透明波動的網膜，籠罩他走向無奈的命運。它也是有所象徵的，當許仙把傘交給白蛇，白蛇把它撐開旋轉、張合，乃是許仙也把自己男性的貞操給了白蛇。

不論這些道具是否在舞蹈的動作中準確地表達了林懷民所要求的諸多意向與意念，至少它購置成一種氛圍，多少在幫助舞者把他們的手腳朝那些意向延展而去。

裡面比外面重要

八月底的幾天，承德路雲門舞集教室，從早到晚都在翻天覆地。

法海，舉著法杖，一步一擊，鐵環響著，音樂響著，地板響著，每一響聲都正圖敲擊命運。

突然，一個箭步，他啪嗒啪嗒的腳掌急速掃過地面，一道拋物線的霹靂聲劈過每個靜止呼吸的軀體，之後，在舞列的那端，猛回頭，林懷民說：「要這樣才對！」

幾十隻飛起躍下的手腳，不是跟著自己過不去就是跟空氣，倒楣的最後是地板，和林

法杖。龐元鴻攝。　　　　竹傘。龐元鴻攝。

懷民自己的喉嚨手腳。

　　我一直在想：樓下是誰人住，樓上呢？他們怎麼受得了？

　　「要從裡面出來，裡面比外面重要！」

　　號令之後，他白胸前推伸出來的雙手肘，會好像凝固在一個遙遠的地方，舞者們也被帶到那裡。

　　「練習，練習，何只千次。」

　　吳素君蒼白的臉，汗下如雨。

　　九月二日在新加坡的首演要完美無憾！林懷民出了名的「哄吼」在支撐著一個架式，以掛住那個信念。

　　才見他登登下樓去，又見他匆匆上樓來，帶著幾個人把那座蛇窩架上來。蛇窩在日光燈下就能展現的美麗，使他忘記了疲倦。「白蛇青蛇，這是你們的家，你們只有今天晚上跟這個 Set 在一起，要好好的進去，跟它化成一體。」說罷便自己依附上去像蛇般纏繞扭動起來。

　　楊英風說：「法海的念珠在南京東路的某……」他頭也不回的答著：這裡完了我去拿。

排練，出國手續，道具包裝，拍劇照，……雲門舞集裡的倡導人，還意味著打雜拾碎。「以後再也不給自己找這種麻煩了！」

「打我一下！」這時遲那時快，他已經跑過去把那個舞者陳偉誠重重搥了一拳在肚子上，陳偉誠立刻機動地回了一拳。之後他們都把白蛇迅速地舉過頭。

失去控制的動作，在他好像是饑餓老鷹眼睛前的小雞，非立刻抓住糾正不可。如不全神貫注，便聽不懂他任何一句話，看不清任何動作。有時，必須承認他一連串不甚清楚的台語加國語是具有某種魅力與說服力的。

為「許仙」二十多分鐘的舞練下來，他們似乎老了二十年。

「他們平均二十二歲，天真、活潑。我不喜歡這樣；而他們一個個變成小老頭、小女人。但是沒有辦法，要跳出東西非肚子有東西不可。」林懷民常提醒他們看書、看電影、參觀畫展……。

作為一個真正的舞者，裡面是比外面重要，林懷民就證實了這點。

「有一個叫陳偉誠的舞者，年青青的，一天到晚都笑，我真想捧他。他這麼快樂，法海跳得沒有那個味道。這兩天，他變了，時而呆呆望窗外，他祖父死了。真的，完全不一樣了，法海跳得好太多了。」舞者，還要被逼迫長大、去承受悲哀。

雲‧水‧風‧煙

林懷民終於盤腿坐下，又點起一支煙。

「何苦呢？舞蹈的生命那麼短暫，一閃即逝。過程又那麼艱辛，……結婚生子有什麼不好？真的！」

「有一天，我要離開他們，讓他們自己撐起來跳……」

「幹嘛一定要跳舞，自己做什麼都好。」

薄薄的煙霧，在他的鏡片外漫起，他瞇起眼，深吸一口，又吐出，他看見真的過眼煙雲。

沒有足夠的錢……等等。新加坡、香港回來，繼續在台灣演出演出。那以後的路，又要怎麼走呢？

一個虔誠的舞蹈，背著現代中國舞蹈大部分的重量，此時此刻，面對著忙亂的一切，用一支香煙的時間，來訴說自己的疲憊，應是痛快而誠實的。

這次公演包括舊舞：「風景」、「奇冤報」、「待嫁娘」、「盲」、「哪吒」、和新舞「許仙」。更早的還有「夢蝶」。這一系列的舞，不難透視林懷民的舞蹈世界，是如何緊密的被包圍在一個幽幻玄渺的戲劇境界裡。

他總是在企圖從這一度我們佔有的時空跨進另一度我們不易佔有的時空；「神」「人」「鬼」互相往來的時空，人力與超人力對立的時空。

在這兩度時空對壘的穿梭中，無論對那一度時空來說，林懷民恆是「過客」，又「過」得「完」整，又何嘗不可以當自己是：雲、水、風、煙，「過完」就「散化」，或者「過完」就「凝立」，如許仙，那樣最後的凝立。

原載《明日世界》第10期，頁20-23，1975.10.1，台北：明日世界雜誌社

「中正紀念堂」草圖
楊英風等設計完成
內容包括建築物及公園兩大部份

【本報板橋訊】名藝術設計家楊英風教授，昨（廿二）日將一冊厚達卅餘頁的「中正紀念堂」設計草圖，送請政府參考。

楊教授的這本設計冊，是按照政府日前公告徵求「中正紀念堂」設計辦法，約同專家多人設計而成，佔地面積約達廿五萬平方公尺，建築位置在台北市中山南路、信義路、杭州南路、愛國東路等會合地點。

楊英風教授表示，這項設計關建內容包括兩大部分：計建築物與公園。其中建築物部分包括三項重點：

①中正紀念堂：內恭立總統　蔣公造像，并陳列其一生對國家民族貢獻之勛業史料。

②音樂廳：可容納二千至二千五百個座位，作交響音樂演奏及其他大規模表演或集會之用。

③國劇院：可容納一千至一千二百個座位，專作爲國劇、話劇、及小規模音樂演奏會之用。

另配合建築物之設置，將全部範圍，整體規劃爲「中正公園」。

楊英風認爲，以建設公園爲主，內包括上述三部分建築物，以便利民眾瞻仰及作爲文化活動中心，最具有紀念價值。

楊教授說明這項設計的特點爲：

①中正公園與建築物合而爲一體，堂、廳、院不作鮮明突出公園設計，而盡量採取隱蔽性，建築物藏在森林中，最能合乎中國人謙虛、含蓄、靜穆的內涵。

②單純安靜的環境，能引導啓發崇拜反省的情緒與行爲。

③建築物不作虛假浮誇之裝飾，盡量表現材料的眞實性與本質，并減少人工刻飾及複雜結構，一切近乎自然。

楊英風教授曾先後設計過新加坡雙林公園、紐約東西門景觀雕塑、貝魯特中國公園、史波肯博覽會中國館等。

原載《中華日報》1975.10.23，台南：中華日報社

小橋流水・亭台樓閣
雙手萬能・巧奪天工
藝術家楊英風和陶藝聖手邱煥堂
合作完成一座極富鄉土氣息的板橋介壽公園

文／王廣滇

　　文化古城之一的板橋，最近完成了一座極富鄉土氣息的公園，藝術家楊英風教授，在主持規劃這座公園時，將它當作一件藝術品去雕塑；陶藝家邱煥堂教授則在這座公園的一角，用手指與泥土，捏出「板橋」古老的故事。

　　這座為紀念　蔣公八秩晉九誕辰而興建的「介壽公園」，其中的一石、一木，以及包括四千零八十四坪的土地，都是由板橋的地方父老、機關團體、工廠商行自行捐認的。板橋市並請了楊英風、邱煥堂兩位教授，決心在板橋興建一座全省最突出的、最能表現板橋鄉土文化的公園。

　　楊英風教授以一千多噸的大屯山的山石，數千包的水泥，數不清的花木，揉合了他無窮盡的藝術靈感，終於達成了板橋市民的這項願望。

　　清康熙六十年，已有大批的大陸閩南的同胞搭乘帆船，駛到板橋，披荊斬棘，開始為

建造中的板橋介壽公園。

介壽公園一隅。

興建板橋而流血流汗了。那時的板橋被淡水河、新店溪、大漢溪環繞貫穿，一遇大雨，很多地方便成為水鄉澤國。邱煥堂教授用陶土把先民開發板橋，以及如何與水奮鬥的情形，塑燒具現，讓人們看到他所塑燒出來的大小帆船、村落、人家，以及小橋、流水等，回到古境幽玄處，領受濃郁的一份鄉情。

任教於國立師範大學英語系的邱煥堂教授，是一位純樸無華的陶藝家，他能自在地倒退回那個極其樸實的年代，像一個拓荒者，用其單純的心智去揉搓他的陶土，並用剛健粗糙的雙手，捏出他的一景一物。

楊英風教授在規劃整個介壽公園時，他堅持的原則是：要純中國式的，但絕不是復古襲古，而要加入現代精神，而予以變化。

三角形的公園，有專為老人休憩、活動的「朝鳳亭」，有專為青年活動的舞台、假山、水池、畫廊、亭台，還有預定今後再擴建的，專為兒童興建的兒童育樂中心。

楊英風教授在規劃這座公園時，園內的亭台樓閣，以及各種建置，都因著大三角形的公園，而以「三角基形」去表現統一的秩序。在單純的應用中產生了無窮的變化。

楊英風教授認為「木板」搭建起「橋」而與外界四通八達，應是「板橋」的源流。因而他在興建板橋的這座公園時，各種建置物，都用板狀結構體去建造，以形成另一項的統一。因而那裏亭台、舞台、畫廊等等，全是板狀的結構體，互相支撐依持，而看不到一根柱子。並且所有的水泥板都是素素淨淨的，不裝飾什麼，以表現出坦白無華的本質。

　　他用板狀結構體去規劃園中的一切，結果造成了許多隱隱約約的遮掩，使景觀饒有變化，而不致一目了然。這正是我國造園藝術中「山窮水盡疑無路，柳暗花明又一村」的現代運用，並使有限的空間，得以作無限的擴張。

　　「山」與「水」的適當配合，是楊英風教授在規劃此一公園中另一項成就。在每一處的假山裏，他使水從上潺流下。水花飛濺，把柔媚點滴洒向人群，一些急流而下的水，則成為一些或大或小的瀑布，使一股活生生的氣息，在山石間運轉。

　　板橋的介壽公園，已使老老少少，青年男女，都可以在其中找到他們休閒、交誼、學習的位置。

　　楊英風教授在此一公園的設計規劃裏，顯然已表現了他要表現的統一、自然、鄉土、秩序的真善美，並為人們提供了一個認識未來時代生活本質的契機。

<div align="right">原載《聯合報》1975.11.13，台北：聯合報社</div>

【相關報導】

1.〈板橋介壽公園竣工〉《經濟日報》第7版，1975.11.1，台北：經濟日報社

恭鑄蔣公銅像
奉置國父紀念館

【中央社訊】中日兩個獅子會恭鑄總統蔣公銅像，昨天起奉置於國父紀念館西廳，供中外人士瞻仰。

這座九呎六吋高的蔣公銅像，是由日本清水羽衣獅子會及台北市雙園國際獅子會恭鑄，贈獻給國父紀念館，由雕塑家楊英風設計塑造，銅像台座正面以巴西高級花崗石鏤刻蔣公遺囑及「以國家興亡為己任，置個人死生於度外」等遺訓，兩側鏤刻墨寶，銅像四周地面舖著紅色地氈，莊嚴肅穆。

昨天舉行的奉置儀式中，國父紀念館管理處處長施俊文曾代表台北市長張豐緒，以紀念品致贈羽衣獅子會會長谷寅吉及雙園獅子會會長蔡敏男。

原載《經濟日報》第7版，1975.11.21，台北：經濟日報社

曬黑了的藝術家

文／江聲

微雨中的公園揭幕典禮

　　十月卅一日晨八時，板橋公園行揭幕儀式，這是板橋地方和當地父老集資、由楊英風設計、費時一年多、尚未完全落成的公園。

　　說是沒有完成，然而規模已經看得出來了。原本是佔地四千多坪的農田，現在堆起了嵯峨的假山，以楊英風的說法是「表現出地的骨骼」。伴隨著這一千多噸大屯山石的，當然是最中國味的飛瀑流水了；然而在這日早晨，流泉系統尚未開放，可以見到帶引水的水泥渠塘漫漫延伸向架空的亭台，繞徑地下畫廊的建築。更遠一點則是露天舞台，一面指點著，楊英風一面很得意地說：「板橋有了自己的舞台了，將來無論是地方戲，舞龍舞獅，演電影，地方上的小弟小妹阿公阿婆也都可以上台表演。」

　　至於那座落在公園南方、流水環繞的兩間亭子，楊英風呵呵笑了起來：「你知道彭祖嗎。那活八百二十歲的地上神仙，這兒就是『彭祖活動中心』。」；我原意是要讓出一片給老人安靜休歇的地方，可是地方上的老人聽了很不高興，誰願意承認老而走進老人亭呢？我們便取了『彭祖活動中心』（朝鳳亭）的名字他們就很開心了。」

　　彭祖活動中心寬敞的窗子尚未裝上玻璃，透過去可以看見「兒童育樂中心」。在起伏的草場上將建起各式好玩的東西，那最讓人覺得新鮮的，是整座花園的循迴水道，到了兒童育樂中心，淺化成二十公分的水池——

　　「這池他們取名為『踏浪兒』，每一個人追憶兒時，那個沒有在淺溪溝塘裡捲起了褲腳，捉蝦嬉水的經驗呢？這淺池是專門給小兒玩水的地方。」對這構想，楊英風顯然很得意。

　　在公園未來的日子裡，可以想像板橋的彭祖們憑靠在明亮的窗口，遙望孩子們奔跑在如茵草地，或是在「踏浪兒」池中互濺水沫的種種情景，老人們一定高興地笑裂了嘴。

　　自己出了錢出了力的板橋居民，對這座公園的開幕典禮，也是很興奮的。卅一日晨還下著毛毛雨呢，板橋居民大清早就扶老攜幼到了公園。才舖上的草坪沒固實住土地，泥濘得很，把人們的鞋都濕髒了。可是他們可高興著，指指點點的，小孩更忍不住，掙脫了父母的手，像猴兒一樣直爬向高聳的假山去，在假山洞裡鑽了一遍再一遍，不會膩似的。

　　三十幾歲的蔡寶秀是一個平常家務繁忙的主婦，今天乘著假日也帶著三個稚齡孩子來到這鄰近公園，才一會工夫，小孩就不知鑽到那一個洞裡去了。她倒也不急，對公園左看右看仔細考察了一遍，點點頭說：「不錯，孩子在這兒玩不會學壞。」

邱煥堂在板橋公園假山上設計的一組陶俑。

　　她的孩子出現在假山前面，好奇地望著裝飾在假山山腰的一些陶人陶屋和陶帆船，那是陶藝家邱煥堂先生設計的板橋歷史雕刻，描述當年中國人如何飄洋過海，來到板橋落戶的奮鬥過程。少不了蔡寶秀回到家中得耐煩地把這故事說給孩子聽了。

　　四十多歲的板橋人，文質彬彬的林水明先生，撐著一把黑洋傘，已徜徉了半個早晨，他很欣賞彭祖活動中心，他說：

　　「楊英風真不錯，構想得週細──」接著又有點責備似地說「──你看我的鞋，泥濕成這樣，什麼時候這草地才長結實啊，等草長好了，我才帶我太太來玩」。

　　每一個板橋居民都有一套想法和意見，在穿梭的人群中，楊英風今天破例穿了整齊的西裝，淋在雨裡微有些禿的前額積著閃亮的水珠，很怡然的聽著那偶而飄過來的一言半語。

　　一年多來，他生活得像一個工人，因為工作在戶外，陽光把他粗壯的外貌曬成了黧黑。跟著推土機跑，指揮搬運山石的吊車，檢查每一片瓷磚的色澤和質地……。

　　楊英風說：「板橋本是有文化的地方，記得我小時候，在台灣有過一次全省性的博覽會，板橋的林家花園，就是展覽場所。祖母帶著我由宜蘭乘坐台車趕到板橋參觀。對於幼小的我林家花園可真是又大又漂亮，每一處的水池亭台都讓我喜歡極了。後來又有機會在板橋藝專執教三年，對這文物曾鼎盛一時的板橋感情就更深了。林家花園今日凋零不堪，新的公園建設自然是我宿昔對板橋情感的一點報答。悄悄地說，我還有一點私心，那地下

帆船代表當年移民如何漂洋過海來板橋定居。

的畫廊、露天舞台以及舞台背後的展覽壁面，一方面當然可以任地方人仕運用——展覽文
物紀念品。一方面也為鄰近的國立藝專學生，拓出了一處可以表演展覽的場所，不必潦潦
草草將教室窗子蒙上布，權充畫廊了。」

　　公園這次建立過程，就像建一座廟，錢是陸陸續續捐集來的，通常廟裡一個香鼎，一
片雕花的石牆，都有捐錢的善男信女名字刻在上面，公園的每一項建築也都留下板橋人的
名姓，可以想像楊英風這一次的環境造型觀念，是通過了多少板橋人的考驗。

　　公園門口樹立了總統　蔣公的塑像。最外邊的兩側有一對板橋人贈送的，傻呵呵咧開
嘴笑的石獅子，在微雨中，楊英風也手扶著石獅子呵呵地笑。

　　板橋公園快完成了，可是他要做的事還多著呢！我們也許可以藉著這板橋公園的建
立，多瞭解一下這位精力充沛的人罷。

那一片生長他的泥土

　　約了三日下午前往信義路水晶大廈拜訪楊英風。在上樓電梯剛要闔起門的時候，匆匆
擠進一位先生，正是他——

　　「我急著趕回來，怕誤了約會——我剛才從板橋公園回來，去看一下假山流水開放的情
形。」楊英風說。

　　「怎麼樣，理想嗎？」

「很好，就是水流得太凶了一點──」他又呵呵地笑起來「──水沖鬆的石頭，還得要重新補過。」

這位曾經參加國內許多巨型環境設計以及日本、美國世界博覽會、新加坡亭園設計的楊英風，看起來衣著樸素，很隨和又帶著一點不經心的樣子。從戶外工作鍛鍊裡壯碩起來的身子，散發出一種屬於盛年時代的虎虎生氣。

楊英風的家，其實就是辦公室、資料室、也是堆著雕塑和石塊的地方。爲了尋找幾楨關於板橋公園的照片，他幾乎拉開所有的抽屜，又到權充攝影暗房的洗澡間去找。多年來的工作使他的資料混成一團。

楊先生終於坐定了。對著我，很慎重地道出開場白：

「我畫過畫，也作過雕塑，但我不是一個藝術家，我關心的只是環境，如何去改善人的四週環境。」

這樣難得的一個下午，與楊英風聊天，陸續地我知道了有關他的故事。

出生在宜蘭，祖父是成功的商人，那樣優裕的環境使他兄弟姐妹都得以自由地發展。這個被家裡嬌養寵愛的小孩，由於父母經常來往於大陸台灣之間，有時也會覺得有些寂寞的罷？他開始有了特別的癖好，他喜歡剪刀，因爲剪刀可以把花花綠綠的紙剪成許多形狀。獨自出門時，他又特別喜歡一路順著以手撫觸道旁竹籬笆的節凸，不知道這觸覺經驗是否是他日後會接觸各種物質材料來做雕刻的引發。

小學剛剛畢業，正是對日抗戰開始的時候，楊英風被送至北平讀中學。北平淪陷後，一位日籍的美術老師對楊英風特別賞識，在課餘指點他做雕塑。奠定了他美術的初步基礎。

中學畢業後，他決心從事雕塑的學習，這使得父母親爲難了。當時一般觀念以爲雕刻家即是做泥菩薩的工匠，是沒有前途的職業。千方百計的，他父母在日本打探出一所美術學校的建築系，其中也有雕塑的課程。這樣，他便到了東京學起建築來了。

在戰爭的年代中，日本內部也是動盪不安的。由於他背景特殊，是由台灣經北平而至東京的華籍學生，除了被歧視之外，還有做間諜的嫌疑。

楊英風那時是不快樂的，他討厭小裡小氣的日本文化型式，也討厭日本人狹隘的心胸。離開了北平，才知道北平的好，他開始強烈地懷念起中國廣闊的山河土地和人民。兩年後，他又回到北平。

板橋公園的假山流水，原先怕水流不出來，三日放水卻發覺水流得太兇了一點。

這次他進了北平輔仁大學美術系，美術系的建築是座落在一個清朝王爺的花園中；據說是紅樓夢中曹雪芹所描寫的背景所在。典型的中國園林設計，整日浸潤其中的楊英風自然得到了許多好處、何況園中除了美術系之外還有神學院和女生宿舍，女生宿舍每年校慶必然開放一天。楊英風追憶著說：一年一度，真教人等不及。

隔了那麼長遠的歲月，離北平那樣遙遠，他略有些婉惜地追尋那些失去的年輕時代。他說：那樣美的花園，那樣自然而細膩的設計，我竟沒有把每一寸都深記在腦海裡。有些角落的假山石，因為經過年代的侵蝕，我當時嫌它太陰沉，總不願走過去。那是太平洋戰爭末期，北平尚未復原。

光復後回台灣，不久師大成立美術系，他又興興頭頭地做了美術系的學生。

台灣全省美展也開始了，那時他的勁可大，國畫、西畫、雕刻他都夾一手。有時一連刮下兩個大獎。評國畫的評審員認為人的精力有限，勸他放棄雕塑和西畫，專事國畫。評西畫和評雕塑的也分別勸他專攻西畫和雕塑。而年輕的他，回答得很妙：「我不搞純藝術，我要搞建築，搞環境藝術。」

這時的他已模模糊糊地感覺到自己未來創作的方向了，也許學過兩年的建築已化成他創作衝動的一部分，也許是在北平他曾那樣地鍾情於環境與人配合無間所產生的文化氣氛，這一切都使他覺得做一個汲汲表達自我的藝術家，不如參進民眾裡去為人們改善環境而努力，然而要怎麼做才是對的呢？

民國四十年，畫家藍蔭鼎為了幫助農民教育，增加農民的農作常識，在農復會辦了一份名叫《豐年》的刊物，楊英風便任職為美術編輯。十一年的時間，對一個藝術家去辦雜誌，是不是一種浪費呢？楊英風回憶起那段時間，他說：不，絕不是浪費。我為雜誌設計封面，做漫畫、畫衛生小常識，也畫植物的解剖圖，這是再好也不過的與老百姓接近的機會，我感動於他們的質樸無文，我交了那麼多其他藝術家交不到的朋友。因為採訪需要，我一個月倒有一半的時間跑在台灣各地，我漸漸摸熟了台灣的環境氣質。我早先要做一個

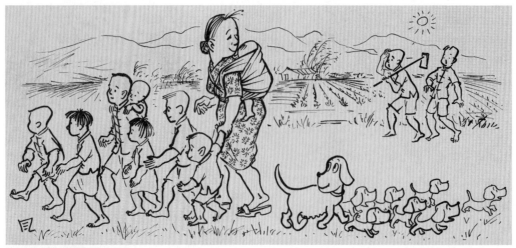

楊英風為豐年雜誌所畫的插畫。

環境造型藝術家的空想，此時才漸漸有了著實處，何況我那麼深愛著台灣的人⋯⋯

有那樣的機緣，天主教的樞機主教為了台灣輔大的復校，要找老校友往義大利向主教致謝，當年北平輔大藝術系的學生有十二個女生，兩個男生，而能找著的只有楊英風。他便去了義大利。

楊英風再一次以異國的景緻比較了中國和北平，歐洲誠然有它的風格，但一切舊有的壯觀是當年羅馬帝國驅使奴隸建造出來的，而新的建設由於他們的哲學觀念，對空間的處理有強烈的壓迫感。而城邦政治的殘遺，使人們往往只顧到自己的發展，而不管他人死活。

他因此格外強烈地想念中國了，在北平的城樓上去望那遼闊的天地。太廟、天壇邊古老蒼勁的松樹，及城內各處的樹蔭，交織成一片綠海。胡同裡的老百姓，居處未必寬敞，心胸卻如北平的環境一樣舒坦。人和環境是混然一體的。在這樣深厚寬容的環境裡，才能產生世界大同的理念。

由早年改造環境的夢想，經過多年的歷練比較，楊英風終於知道了選擇的方向，具體化了他的觀念，產生了信心。

孩子們遊戲在森林裡

近年來的台灣，由於經濟成長以及人口的增加，景觀的改變是極迅速的。就拿台北的近郊來說，往往在翠綠的水田邊，搭著舊木板的水渠邊突兀地立起了奶油蛋糕似的高大公寓，而在公寓的旁邊又留著昔年雜亂成長的遺跡，諸如拆除了的違章建築、舊式敗落的日本老屋、胡亂往上生長的木樓⋯⋯

即使是對於一個關懷現狀，想深入這雜亂，表現出這成長盲目的力的藝術工作者，也是一件極困難的事罷？至於對楊先生來說，如何才能設計出東西來配合四週不斷改變的環

境，達到他環境造型觀念的目的呢？

楊先生對這一點是異常肯定而堅決的，他說：目前這樣缺少計劃的雜亂是不會長久的，不能為調和目前的環境而也造出錯誤的景觀來。我只有堅持自己的信念來為這些錯誤做一點示範性的工作，也算是為將來台灣雜亂景觀的消除盡一點心。

為了能透視台灣景觀的前途，楊先生曾努力想找出台灣景觀性格的特徵，他找到花蓮，花蓮是「地的骨骼」

民國四十四年的豐年雜誌封面——楊英風設計，那時他任職該社美術編輯。

最明顯的地方。楊先生在那兒摸索花蓮石頭的性格，準備將這份堅強和秀美帶到台灣四處去。

除了明確地尋找出台灣的特徵外，他還希望未來的景觀設計能涵藏中國悠長文化和大陸山河的廣闊胸襟。從楊先生最新設計的「中正紀念堂計劃」，很能看出他的野心。

楊先生以他作了多年的石匠而顯得異常粗大的手指，翻出一張張的草圖，說明中正紀念堂的計劃。

中正紀念堂的預定位置是在杭州南路、愛國東路、中山南路、信義路所包圍的廿五萬平方公尺範圍中。他的構想是在強調水平發展，不立高塔或高聳的紀念碑。以種樹造林包圍建築物，建築物有如處在樹林的峽谷中。正面入口即通過樹林中空隙的狹長地帶，由石階逐漸架高，上昇到達離地十五尺高的丘陵頂點，在此是公園中唯一可見的建築物，簡單莊嚴的中正紀念堂。

隱藏在中正堂的丘陵基地之下以及階梯之下的有音樂廳、國劇院、停車場，利用斜坡或階梯的間隙來採光通風。這些隱蔽化的建築，由馬路四週是看不見的。

完成後的板橋介壽公園一隅。

森林的四週環繞流水，幫助森林造成一片純淨氣氛，在公園的外側準備種高大的南洋杉，中間則種黑松。花草只選擇能表現中國氣質的松竹梅蘭數種。更可以在林間蓄養鹿、鶴、龜、魚等動物。

由於樹幹樹葉的遮掩，將來即使數千人在其中活動，亦能維持整體氣氛的平和寧靜。

圖樣的計劃，也許其他設計人會著眼在建築物的花樣翻新上。能像他這樣，將中正堂圍繞在自然環境中，而簡單莊嚴化，是一個非常中國式的想法。如果能實現，將是楊先生多年模索、嚐試的一個結晶。

以前我們通常以爲個人的創作才是藝術，而在今天的世界裡，人的生活方式、生活空間的處理，已成了代表文化最重要的一部分。楊先生說：我慶幸我終於鑽出了以往做一個純粹藝術家的牛角尖。我以前曾也苦惱過、虛弱過，現在我找到了我的信念，可惜我已是五十歲的人，如果未來的二十年間，我不加緊工作的話，眞對不起我一生中這麼多良好的機運。

在與剛完成了板橋公園的楊英風作了一下午的談話後，心裡不禁要暗暗祝福他能順利地踏出下一步，實現他環境藝術的夢想。我也彷彿分享了楊英風夢想中的愉悅——在伸展著墨綠枝葉的樹林蔭育下，孩子們奔跑、嬉戲、成長。

除了楊先生之外，我們也需要更多人來參與到台灣的進步裡去。相信如同楊先生一般懷抱著理想，而默默工作的人終會匯合在一起，作爲我們邁向未來的基石。

原載《雄獅美術》第58期，頁92-105，1975.12，台北：雄獅美術月刊社

人歸回自然
——與雕塑環境造型家楊英風先生談生活與環境

　　他，五十年前誕生在宜蘭縣，十三歲到了北平，讀完中學，又到日本東京美術學校建築科修業，在日兩年，盟機轟炸日本，父母情急又召回北平，於是成為輔仁大學美術系學生。

　　他，今年五十歲，聲調低沉而有精神，一雙厚而壯的手，具有了自然之靈，半禿的頭攤開了他尋找自然之奧秘的結果。

　　他，有喚醒人類回歸自然，把人類生活環境帶向自然的宏願。

　　他，就是楊英風，一個不平凡的雕塑、環境造型藝術家。

從史波肯到台灣

　　一九七四年五月，「史波肯博覽會」在美國華盛頓州展開，是個以環境為主題的博覽會，它是為了喚醒人類自紛繁龐雜腐朽污染的歧途中，回歸自然，而所舉辦的。我國是重要參展國之一，而使中國館在史波肯榮耀起來的，就是楊英風先生。尤其那展示著〔大地春回〕的浮雕，不僅正好吻合了「地球不屬於人，而是人屬於地球」（The earth does not belong to man, man belongs to the earth）的大會主題，同時也顯示了藝術工作者的良知與覺醒。這並非說楊英風先生到如今才驀然悟道，而是說他樂於藉此一大好機會，讓有心人共同為尊重我們所仰賴以生存的環境而攜手維護。自史波肯回來後，他對實現此一理想的追求更為積極。

　　在自史波肯到台灣的上空；故鄉的天空，帶給了藝術家許多的悵然與失望，人家的事物是那麼的美好，而我們的呢？……迎面的塵霧，灰暗雜亂的建築，交通壅塞混亂的街道，千遍一律的公寓住宅，阻擋視線的笨重天橋，五花十色的戶外廣告牌……。作為一個首善的都市和文化大國，這些生活環境中觸目驚心存在的事物，是否顯然不適宜，不調合？於是使他不得不自問：做了半生藝術工作，為這片土地到底做了多少？

　　並非說西方什麼都好，事實上，產業革命後他們也曾大錯特錯，他們把自然據為己有，無限制的割取自然，用科技摧殘自然的生命，視地球為玩弄指掌中之物，任所欲為，直到都市變成幽谷，空氣變成毒氣，海水足以殺死魚類，幅射塵扼殺了土地的生機。人們似乎從中獲得了高度的享受，但是卻付出了可怕的代價。而現在，他們已開始反省，在檢視那些過去的腳跡，在破損的環境裡尋覓重見清新的生活空間之途徑。史波肯博覽會就是為此舉辦的，它事實上就是一個立體的環境檢討會，要設法挽救自然和人類自己的生命。

然而，當別人發現錯誤，且已做大幅度根本的反省之際，我們卻仍然在重蹈過去的錯誤，移植著別人的過失，以為與西方人相似的棟棟高樓平地起就是進步繁榮，以為亭臺樓閣紅牆綠瓦遍佈就是文化的表徵或環境美化。當然，這些年來，我們並非什麼都沒做，問題是在於我們沒把方向弄清，以致愈做錯誤愈大，生活環境也就愈雜亂無章毫無特色。這實值得我們反省檢討的。

專注於科技建設的缺陷

六十年代以來科技建設成為各國不遺餘力推動的目標。就普通認識而言，這當然是一種進步的表徵。然而更深的研究，這雖然是國家強盛尖銳化的表現，但卻不足建立強國的尊嚴。理由在於：科技方法和物質功能所表現的一致性、機械性，制度化將統一一切。因此，以它為對象的人，也只能有一種人，這種人無分民族、國籍、性別、風俗、習慣等。譬如電化用具的使用上，沒有西方人這樣開關電梯，而東方人那樣開關電梯的事，也沒有西方人用冰箱凍物品，而東方人卻用它來焙烤物品的事。所以，對這些電化用品來說，它對每個人的功能，和每個人對它必需的使用方法，都是一致的，因此，以它為對象的人也只有一種，就是擁有它和懂得使用它的人。

科技的建設，是國際化的、標準化的，以科技為依歸的人，也只有一種，沒有種族、風俗、習慣之分，大家都一樣，受制於機械及科技的特定功能。在這種國際化的統一下，無所謂什麼民族，國家的尊嚴與特色。這種情形誠足可憂，特別又加上今日世界的公害污染、環境破壞，生態失衡等嚴重危害人類生存的問題，又或多或少與科技發展有關，所以今天許多科技先進大國事實上早已體認到這種缺失，而花下相當大的代價，嘗試在與科技相對的另一世界——精神世界，找尋彌補的途徑，雖然他們沒有明顯的打著反對科技的招牌，但是他們的確在向精神性的世界探索。

精神文明與生活空間的尊嚴

精神文明之所以能表現特質是在於它是以「人」為本位的表現，是順乎人性需要的結果。人的思想、情感、意志，以其不佔空間，不具重量的形式存在，是多變的、鮮活的、無窮盡的，因此，以精神活動為基礎的精神文明的發展也是多變的、鮮活的、無窮盡的。而其中最重要的乃是：精神活動是無法統一化、標準化、模式化的，與科技活動恰是強烈

1974年楊英風攝於史波肯世界博覽會會場。

的對比。每個人的精神活動因環境而不同，而各具特質，各個民族也因其環境的差異，而各具特殊的精神活動本質。因為互異，就產生特質，因為特質就產生尊嚴。

　　精神活動的本質，是包含民族、國家、地理、時代、人種、社會組織等幾種因素。這種種因素彼此經過長時期的互涉、調和、融鑄，漸漸形成一種不易受制時空變化的力量和實地。如果把這一種特質，從個人、家庭、社會、國家、民族做一系列的歸納時，這一體系的表現，當然足以具現出國家間、民族間不同的特質。假如這種特質的提煉，能產生優秀的結晶，那麼，一國賴以自強的尊嚴與自信就可建立。

　　生活空間是人生活上的範圍，其所接觸之事物，都為生活空間之一部份，在生活空間的建設上，集合別人所有的「美」並不能造成自己的美，反而會造成愚昧的醜。屬於有尊嚴的空間，應該是根據自身環境條件的反省，誠實地表現自己的特點，從過去、現在到未來，都有一系列推展的計劃所建設出來的生活空間，如此必然造成與別人不同的，別人沒有的，並切合自己「精神」與「物質」環境兩方面需要的生活空間。目前我們的生活空間，就如一潭大污水，四處髒亂不堪，但是因為大家已習慣處於這環境，就像蚊蟲處於臭水溝中，麻痺而不曾察覺有什麼，因此越搞越髒越亂。當然在發展中，難免要參照外國人的優點，但是終究要把它消化成能適合自己吸收的東西，東方文化與西方文化不同，生活方式，環境也未竟相同，不能全一昧的去模仿，若把人家的移植過來，必須要將自己的與別人的優點，合而構成統一的、獨特的、自至的個性，才足以象徵一個城市，甚至國家的尊嚴，而精神文明也將可確立其尊嚴。

重新認識自然為精神活動的依歸

　　精神活動雖不曾明白地排拒科技活動，但至少是不必依賴科技活動的。因為，最起碼精神活動的動力不必依賴機械。諸如：藝術的思考與創造、宗教的崇信、道德的建立、民情風俗的養成、文化的傳衍、語言文字的形成等。因為不與科技發生關係，所以相對的，

它就較與「自然」發生關係。人們不依賴科技，凡事得自己動手，於是就有很多面對「自然」的機會。反過來說，以上所舉的精神活動，是一個民族長時期觀察自然，模擬自然，親近自然，敬愛自然的結果。

在生活上，精神活動可以說是最為節儉的活動，它不必動用太多的自然資源，而只需利用現有的自然資源，如空氣、日光、水、土壤、山川、氣候、風、雨等。換言之，它不必去開發太多的自然，挖它的石油、砍它的樹木、殺害它的生物，破壞它原有面目。精神活動與保持自然面目是同一回事，精神活動貴在純樸拙實，沒有虛假的裝飾，而自然的面目也是如此，或者可說精神活動是自然面貌的反映，精神活動也是自然活動，反之，科技活動就非自然活動。

至此，我們絕不是單純的反對科技，而是指出科技過度發展時的危機，以及擔心科技的發展失去了控制，肆意的增長，崩潰了自然有限的再生作用，破壞了自然生長的機能。同時也擔心，自然的活動被扼殺之後，人類的精神活動也將被扼殺，再加上物質生長的停頓，這人間天堂簡直就是人間地獄了。所以，我們處於科技發達，而大自然卻瀕臨破壞的邊緣，對於若干先進國家追求恢復美好自然的呼聲，能不有所警惕？能不有所呼應？

人屬於自然

自然是萬物之母，它的博大令人無法計出，人，天天跟自然接觸，但卻未曾體認自然，而任意宰割，破壞自然，在這工商經濟繁榮的今天，這種肆意破壞自然的情形尤甚，街上高樓的矗立，把街道造成一條陰暗的幽谷，天空不再是整片無邊無際，污煙穢氣侵襲了整個空間，於是天空不再是藍色，飲水不再是無色無臭無味，人不再是健康活潑，動物不再是溫馴可愛，植物不再綠葉茂盛，一切的不是將造成人類的滅亡，而自然重歸於原始未造之自然。所以，生於今代之吾人，能不為人類今後之繼絕存亡而作妥善之計劃！維護自然，歸回自然，走向自然便是唯一的路線，自然的需求在目前社會是絕對的，因此你我何不把科技建設與自然的原則融合，而創造一自然的環境建設，使人人都能呼吸到自然的芬芳，豈不是對當前人類之一大貢獻。

原載《南亞青年》第8期，頁64-67，1975.12.15，中壢：南亞工專

藝術家看〔禮品〕
大多認爲非色情

文／陳長華

　　謝孝德的油畫〔禮品〕，獲得大多數藝術家的支持。他們認爲這張半身裸像，不算是「色情」。

　　藝術評論家顧獻樑，引用英國小說家勞倫斯的話說，我們眼前的東西淫不淫，全看觀眾的心裡所想。「維納斯」女神像如果用另一種眼光看，難免也教人想入非非。

　　他以爲：〔禮品〕畫得不錯；歷史博物館沒讓它展出，似乎「保守」了一些。

　　顧獻樑說：社會隨時在變，而「風化」的標準也隨著年齡、場合有所不同。〔禮品〕在某些人眼裡也許有傷風化，但是對於另一些人來說則不怎麼樣。他建議藝術界也能成立類似「電影檢查處」的機構。

　　楊英風以爲：從〔禮品〕的「禁展」，可以證明一點——我們仍舊生活在一個較保守的社會裡；不過，這位雕塑家不贊成用有色眼光看人體。他說：「人體和花、山水一樣，我們應該以尋找美的意念來欣賞它。」

　　從事雕塑工作將近二十年的楊英風肯定地說：「藝術家畫的不可能成爲色情，因爲基本的審美態度和製作色情者不相同。」

　　國畫家黃君璧，看過謝孝德的〔禮品〕，他對這幅畫的印象很深，認爲畫得很好。

　　談到該不該公開展覽的問題時，黃大師笑著回答：「很難說。」稍後他又補充：「也無所謂。」

　　黃君璧以爲：史博館不讓畫展出，是爲了愼重，出發點很好。事實上，現在的社會風氣不好，〔禮品〕可能會產生不良影響，史博館不能不考慮。

　　年輕畫家楊興生表示：如果〔禮品〕不能公開，那麼我們對西洋新藝術的接受就發生阻礙了。

　　楊興生以爲，以史博館經常舉辦國外展覽的經驗，似乎不應對〔禮品〕類似的作品有所顧忌。

　　一位不願透露姓名的資深藝壇人士，對謝孝德〔禮品〕的批評是：「無聊」，他說，一件藝術品貴在它的內涵，如果沒有內涵，就不值得一看了。

原載《聯合報》第3版，1975.12.21，台北：聯合報社

【相關報導】

1.〈是藝術還是色情？〔禮品〕引起爭議！　謝孝德畫中有話是非訴諸公評　專家們各抒卓見不仁者見不仁〉《聯合報》第3版，1975.12.28，台北：聯合報社

楊英風把太魯閣擺在家裏

文／陳長華

楊英風的家眞素，奶油色的加灰色，比鄉下老孅孅的衣裙還要素。

爲什麼說它「多彩多姿」呢？主要因爲「一家數用」，是起居間、工作房，也是辦公室。七十五坪的房子，容納老夫老妻和六個小孩外，還有一件又一件，數不清的雕塑、模型和圖表。

那天，華燈初上。我們到台北信義路的水晶大廈去拜訪他。迎接我們的，不僅僅蓄著「尤伯連納」髮型的雕塑家，立在大門口大理石做的〔春到人間〕，已經在那兒久候啦！

過門檻，換拖鞋，經過放滿作品模型的長廊，我們來到客廳。楊英風自己設計的客廳，與眾不同。沙發倒是挺普通的，桌子可別緻了。

「這個桌子叫〔太魯閣〕。」他性格地笑著說：「這是我最喜歡的風景，我把它引到家裡。」

於是，我們沿著〔太魯閣〕旁邊的沙發坐下來。我們啜著楊家小姐捧來的茶，喝罷了，就擱在〔太魯閣〕的上面。仔細欣賞〔太魯閣〕，果然峭壁聳立；雕塑家用玻璃架在它的橫切面上；否則，我們的茶早就掉進「深谷」裡了。

楊英風開始解釋楊家的多元性用。他說，他以家兼做工作室最大的好處，是半夜靈感一來，可以立刻動手；但是也有不便的地方。就拿「做泥巴」來說，需要的是寬敞的院子；他只好去借人家的地方。

「文化的進展要靠幻想，不然我們就成了經濟動物；但是，話又說回來，我們珍惜的，是可以實現的幻想」。

十三年前，他從歐洲回來後，開始抓住我們根深蒂固的文化。他似乎在一夕間醒覺：中國文化是至高至上的；而中國風味的生活才是接近自然的。

「所謂中國味，不是在家裡掛國畫就能表現出來。比方爲日本人拿去當寶貝的茶道；還有許多被遺忘的家庭遊戲等，都可以入味。」

他拿茶杯做例子說，我們身爲現代中國人；但是看看現在大家用的茶杯，一點文化氣息都沒有；還有西裝，爲什麼非得要接受外來的服裝呢？爲什麼我們不能配合生活，縫製屬於自己的服裝。

「現代人對於生活藝術一點都不考慮。」楊英風形容我們過的是「矛盾的生活」。

近年來，他埋首景觀設計。他希望爲現代生活盡一點力，要不然，他悶得慌。

原載《房屋市場月刊》第30期，頁90-93，1976.1，台北：房屋市場月刊社

對板橋林家花園整建工作
楊英風教授提出獨特見解
保存名勝古蹟勿拆除重建

楊英風，1975年攝。

【板橋訊】楊英風教授對板橋市名勝林家花園整建工作有獨特見解，他認為：保存名勝古蹟，不可拆除重建，宜將原有景物殘餘部份，妥加保護，才有文獻價值，並且也比較可行。

他說，林家花園庭園景物和大廈建築物，其所以成為文獻價值，原因有二：一是該構造物歷史悠久，與板橋文化有密切關係。二是建築物代表我國大陸建築風格，保存下來可供後人研究。如果，將現有破敗的景物和建築物全部拆除重建，則一石一瓦均非古物，名其為古蹟，外國人將譏笑為「作偽」的古蹟。

楊英風對保存古蹟的看法是：盡可能將原有殘餘的古蹟加以保固，重點在於保存原有面目、原有型態、原有材料。

他認為，整建步驟第一步先把佔住在林家花園的違建戶疏遷出去，把違建戶添建搭蓋的構造物全部拆除。花園內景物雖已破敗，仍然就其剩餘的殘牆斷壁，依其原來形態保固保存。周圍種值花草加以點綴。另將遊客觀賞路線整理出來，勿使遊客接觸到古蹟。

因為破敗的景物或建築物，有的看不到原有整個完整面目，楊英風認為，為補救這一缺憾，在林家花園內建一座紀念館，將林家花園建築物及景物建造一套五十分之一的模型，所有材料、型態、圖案，一律與原有相似，遊客可從破敗古蹟和模型中聯想到原有面貌。

他並說，板橋舊市區的古老街道甚有文獻價值，站在保存文獻立場，最好保存一條古老的街道，不要改建，留供遊客欣賞。

原載《聯合報》1976.1.27，台北：聯合報社

楊英風的那口子

文／王文龍

　　藝壇名將楊英風，住過台北市重慶南路的日式平房，金華街的中型公寓，還有其他擺不下作品的房舍，最後擁有水晶大廈六樓的私有大公寓，總算把過去的作品各就各位都能擺得下。

　　楊英風曾說，目前是有足夠的空間存放這些家當，以後就難說了。

　　楊英風是多方面創作的藝術家，因此，他手頭擁有的資料一向是繁多且雜，據一個熟人說，當年楊英風在師大讀書時，住在宿舍，依規定是六到八人一間，可是楊英風的「家當」實在太多，校方特別准他一人住一間，而楊英風的一人獨住，還是比其他同學的合住還轉不開。

　　向楊英風討教的人相當多，想從他的舊作取得資料的人更多，楊英風可以輕易地搬出來任您挑，不必找得滿頭大汗。這得歸功她那位「國寶收藏家」的夫人。

　　楊夫人一直把她先生的創作視爲國寶收藏，包括發表在書報刊物上的圖版，一概細心

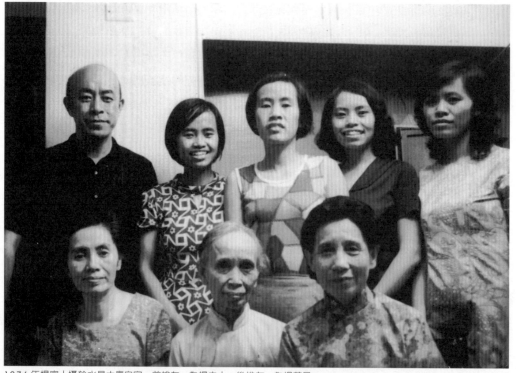

1976 年楊家人攝於水晶大廈自宅，前排左一為楊夫人，後排左一為楊英風。

剪輯分類，妥為收藏。

　　楊夫人曾向索借資料的朋友說：「我們過去經常搬家，這些資料都是第一優先搬動，我是頂在頭上小心的搬，小心地放！」

　　楊夫人一點兒也不誇張，十幾廿年前的楊英風舊作，在她手上毫無漏失，也不缺損，就是楊英風過去主編豐年雜誌的封面，也一一在剪輯之列。因而到了今天，仍然可以向楊英風商借當年創作的台灣民俗圖版，其喜悅當歸楊夫人保存之功。

　　本來，一個藝術家的作品當屬社會共有共享，理應由公立的博物館收存做為資料，尤其示之於印刷品之後，更有必要存檔，社會文化的延續才有前軌可循，可是，大部分藝術家的創作，除了少部分愛好者收藏外，大部分作品只能留作家珍，如果自家再不妥為保管存藏，真是一輩子努力一點兒也不留痕跡。

　　楊夫人甚少公開出現在社交場合，純屬舊式理家主婦的典型；可是她的作為，至少是局部的藝術擁護者，說是賢內助絕不為過。

原載《自立晚報》1976.3.7，台北：自立晚報社

「中國公園」輸往中東

文／嚴章勳

　　中華民國決定派名雕塑家及公園造型名家楊英風教授前往沙烏地阿拉伯，協助他們設計並監造中國式公園，此項決定是於三月中旬在中沙兩國經技合作會議中決定的。

　　在十五年前[註]，楊英風教授曾經替中東國家黎巴嫩設計過中國式公園，因此，中東國家都知道中華民國有一位公園設計家楊英風，此次是沙國主動在中沙經技合作會議中提出此項請求。

　　在此次會議之前，沙國曾與楊教授接觸過，沙國希望在他們國家的幾個大城市中都分別建設中國公園，這些工程都打算請楊教授設計和監造，都希望楊教授能在沙國多辛苦一段期間，期使這個想法能夠實現。

　　中沙兩國經技合作協定已完成簽約，楊教授將等待書面通知後，再擇期前往。首先，將在沙國停留一兩個月，到各城市勘查公園預定地，並廣泛了解當地人民生活和居住環境，打算將當地生活與環境這些因素納入中國公園設計中，觀察完畢搜集資料帶回國著手研究並設計，到了發包施工時，再前往實地監造。

　　楊教授說，他對中東國家稍有了解。中東多屬回教國家，他們渴望接觸到東方文化。他認為，中國文化之一的中國公園能有機會在沙國設置，將是東方文化在中東播種的開始。

　　中國公園有何特色呢？中國人天天看它，說不出其所以然。但若與西方公園造型比較，就可看出有許多不同之處。楊教授說，中國人從古至今，人人敬愛大自然；在喜愛之餘，把大自然濃縮在生活起居環境中，乃產生了中國公園設計與中國居住環境的庭園設計。不論公園或庭園，它的題材、布局，使用的材料，均取自大自然。比如，在大型公園中，山水谷莊之造型是來自大自然；在庭園中的假山景物，也是大自然的縮影，所用的材料如樹木花草石塊，均採自大自然，並且力求與大自然相仿。

　　中國人在喜愛之餘，把大自然搬到身邊來，在人生過程中欣賞它、享受它。並且，在敬愛心中，存有順乎自然的想法；所以，中國公園造型整個看起來很柔和。

　　楊教授說，西方公園造型與中國公園比較起來，就有許多大不相同之處。西方公園是以幾何組型，例如圓形、四方形；又如樹木的排列修整，一定要求行列整齊；又如水之處理，中國公園是順流而下，從山頂、山谷至河流；西方公園則用壓力產生噴泉。這些都顯示出西方公園造型是充滿控制大自然、壓制大自然，表示人力強大的想法，表現出來的是

【註】編按：實際上，楊英風是一九六七年開始替黎巴嫩貝魯特設計中國公園，故應是十年前。

強烈、突出、矛盾；與中國公園強調的順從大自然，表現柔和安詳等想法，恰恰相反。現代國際間公園造型，西方已有覺悟，開始逐漸吸收東方大自然柔和的想法。

他說，在中東建造中國公園，並非把大陸或台灣公園名勝抄襲過去，而是根據中國人對公園造型的思想，並觀察中東當地大自然環境和人民生活，造出一座他們生活所需要的中國式公園。例如，大自然題材、公園布局、建造材料，均盡量在當地取材，也就是把大自然融合在他們當中，以中國公園造型展示出來，但絕不破壞當地文化。如此，當地人民看起來才會感到很柔和很安詳。

原載《世界日報》1976.3.25，紐約：世界日報社
另載《楊英風景觀雕塑工作文摘資料剪輯1952-1986》頁72，1986.9.24，台北：葉氏勤益文化基金會
《牛角掛書》頁72，1992.1.8，台北：楊英風美術館

溝通技藝　聯繫產銷
——台省手工業陳列館簡介

文／林碧星

　　耗資一千多萬元，外觀新穎別緻，巍峨壯麗的台灣省首座手工業陳列館，於去年底落成，俟內部陳列設備完竣後，即公開陳列優良手工業品，供國內外人士參觀。

　　近年來，隨著觀光事業的發展，本省手工業呈現一股蓬勃興旺的景氣，產品外銷數量每年不斷增加。惟過去大都墨守成規，重量不重質，很少創新，致水準參差，亟待研究改進。

草屯鎮所捐獻建地

　　省府主席謝東閔六十二年六月視察草屯鎮「客廳即工廠」實際情況時，鑑於提高產品品質的需要，並為促進外銷，有系統介紹國內外新穎手工業產品，讓廠商觀摩比較，乃提出興建手工業陳列館的構想。立即獲得地方熱烈的響應，由草屯鎮公所捐贈草屯商工前鎮有地，配合省府撥款興建。六十三年聘請我國著名的景觀設計家楊英風負責全盤規劃，並敦請美國貝聿銘建築公司設計師彭蔭宣和中國興業建築師事務所設計師程儀賢合作設計。

　　陳列館於六十三年九月發包動工，至去年年底始全部建築完成。由於地勢高，在省府中興新村即可看到這座與眾不同，獨樹一幟的建築物。

陳列方式推陳出新

　　該館內部陳設方式，分組合架、展示櫥、平檯、玻璃櫃等四種。組合架是用高級木架組合，可調節運用，適於陳列竹籐、木器、大理石等製品。展示櫥由鏤空透明板組合而成，亦可調節運用，適於陳列雕漆、景泰藍、陶瓷及仿古製品等。平檯專門陳列雕刻家具及大型雕刻品。玻璃櫃則採封閉式，以陳列小件貴重產品。另玩具玩偶、地毯地蓆、首飾、編帽、觀光紀念品等也將列入陳列的範圍。

　　展示品以具有民族特色、品質優良、富外銷潛力之創新手工業產品為主；外國手工業品將商請贈送、交換，或由手工業研究所人員利用出國機會採購。國內產品採徵求方式，由該所聘請專家組織評審小組審查通過後陳列；有關原料分布、產銷狀況及材料樣品等資料同時配合展出。陳列品將定期更新，並舉辦國內外專題展覽。除靜態展示外，另闢動態展示室，以增加視聽效果。該館還僱用通曉外語之女性服務員，擔任引導參觀及解說工作。

　　陳列館四週景園用地，由彰縣府無償撥用，手工業研究所正著手整頓，種植花木，建

台灣省手工業研究所的白色新廈，正面呈現雙十字形。

噴水池，闢停車場，綠化美化環境；使參觀的人如置身公園中，視覺上有美好的感受。

激勵創新提高品質

　　據手工業研究所長蕭伯川告稱，陳列館展示國外新穎樣品，可藉此比較觀摩，提高國內產品品質，今後將請外貿協會、觀光局等單位，安排外商、觀光團體前來參觀，協助業者開拓國外市場，並可作手工業生產界、輸出界及設計界之間的橋樑，加強連繫，促進手工業的發展。

　　手工業研究所計劃編印參加展示廠商名錄，優良產品並予收錄在建設廳編印的英文版《台灣手工業產品介紹》中，廣為宣傳，相信由於台省手工業陳列館的成立，可激勵國內業者創新產品、提高品質、促進外銷，進而啓發人類新的生活空間，使我國手工業更加蓬勃興盛起來。

原載《中央日報》1976.5.8，台北：中央日報社

名雕塑家楊英風
他最近要去阿拉伯
將帶去傳統的中華文化
不是專設計中國式公園

文／沈豐田

　　即將於近期內啓程飛赴沙烏地阿拉伯的名雕塑家楊英風先生說：我帶去給阿拉伯國家的，是中國傳統順應自然的精神，不是去設計中國式的公園。

　　楊英風是應邀負責替阿拉伯國家設計三座國家公園，這三座公園是前此不久阿拉伯與我國簽訂五年經建合作計劃中的一部份。

　　本月八日，他悄悄的抵達高雄，來高雄的目的，也是爲一座國家公園催生。

　　很多人祇知道他是一位雕塑家，而忽略了他在建築方面的成就。

　　楊英風於民國十五年生於宜蘭縣，抗戰前後旅居北平八年，先後卒業於日本東京美術學校建築系、北平輔仁大學美術系，台灣師範大學藝術系，羅馬藝術學院雕塑系及羅馬徽章雕塑學校。從他洋洋洒洒的學歷中，以東京美術學校建築系爲他的藝術啓蒙。也就是說，他是最先接受建築教育的。

　　所不同的是，他的雕塑成就凌駕於他在搞建築之上；從他踏出校門伊始，直到今日，楊英風仍未丟掉本行，仍在爲他的「環境造型」的理想而努力。

　　他不止一次接受外國政府的邀請，這次奉經濟部指派要遠赴阿拉伯去大顯身手，是犖犖大者而已。

　　先此，他替新加坡最著名的四十層樓房建築物——文華大酒店設計造型時，爲新加坡政府所賞識，進而延攬他設計雙林花園。

　　替阿拉伯國家設計三座國家公園，未沾染絲毫藝術家「怪脾氣」的楊英風說：「從獲悉這項任務落到他頭上起，便開始搜集阿拉伯國家的有關資料，著手研究該國的風俗民情。

　　他此行是先去了解阿拉伯國家的情況，他將與該國的百姓飲食起居在一起，爲期一個月的深入體察他們的民族特性。

　　他說：我總不能替他們設計一座中國的頤和園，阿拉伯的公園是阿拉伯式的——不是中國的。

　　他說，西方的建築精神是侵略性的，甚至於除了中國而外的國家亦復如此。

　　以日本爲例，它在統治台灣時代的建築物，可以說都是日式的平房，這是違反自然，

楊英風先生。

一切違反自然，破壞自然的景象，就不能表達出美感。說得粗俗點，那是強姦式的構造物。

他同時提到一個在新加坡看到的笑話，國內某位知名度很高的藝術家，應邀替華僑設計一座花園，結果這位仁兄，模仿了大陸上的庭園建築，依樣葫蘆的也造了一座。

當然，引發華僑思古幽情是做到了，可是他忽略了一點。那就是，燠熱的新加坡怎能適應隆冬式的建築物，說得更澈底點，與其請人如此設計，倒不如依照舊有藍本來得簡單明瞭。

他一再強調，藝術家應該走入社會，與社會結為一體。藝術是社會的、大眾的，不是躲在象牙塔中冥思幻想。

他說，就是因為某些藝術家自認為清高，而遺棄社會大眾，不自覺中也被社會大眾所遺棄，乃產生目前兩者之間格格不入的局面。

他以不久前在台北開畫展掀起狂熱的洪通為例，他說，洪通的畫是天真無邪不著匠氣的。洪通的畫能掀起狂熱，至少代表著，一個鄉巴佬也能拿出筆，隨心所欲的著墨，無拘無束，這一點就是真、就是善、就是美，也是藝術的。

何謂藝術？所有透過雙手做成的一針一物都是藝術。透過感情所凝結出來的東西都可以稱得上是藝術。

因此，他認為在台北對洪通展開口誅筆伐的那一群所謂藝術家們是在做一件無聊透頂的事。

他說，學院派的畫家得不到社會大眾給予像洪通這般的關愛，導致他們有這種酸葡萄的心理，何人致之，自己使然罷了。

楊英風說，準此，小孩子不能繪畫，不是藝術家，甚至於未受過正統（其實所謂正統也有商榷的必要）技巧的人要想當個畫家，即使是才華橫溢也比登天還難了。

他們把藝術的領域訂得太狹窄了，正和他們心目中納不下洪通一樣的狹窄。

他們的舉措，更不能不讓人懷疑是在為自己既得利益而作為困獸之鬥！

換句話說，他們想到藝術家這飯碗已面臨到砸鍋的邊緣了！

對於時下兒童的美術教育，楊英風認為除非有很大的魄力來改革之外，台灣將來的藝術圈，想要造就出了不起的人才畢竟有限。

他說，從兒童接受啓蒙教育時，就注定不能成為大器了。

因為，國小美術教育是強迫性的，一張紙一枝筆就要他們信筆塗鴉，無視於他的本意與否，硬性規定把「東西」畫出來。至於啓迪兒童鑑賞能力，觀察事物的角度培養等等，根本付諸闕如。

他說，這種教育怎能培育藝術人才？不使他們感到厭煩已是萬幸了。

楊英風是追求自然美的，一切扭曲自然的手段他不屑為之，和他替阿拉伯設計國家公園所抱的原則一樣他此次應高雄市文化院副院長謝義雄之邀，參觀了該院準備在嶺口玄華山闢建的公園也將遵循自然的地理環境來設計。

高雄市文化院是由一群年輕的企業家所創辦的，他們胼手胝足，默默的為移風易俗，消除拜拜奢靡浪費而努力，更重要的是，他們在結合年輕人的力量，除了消極性的勸導節約拜拜之外，更積極的解決社會上所有不幸者的困境。

文化院慈善會不但每月定期赴全市各區發放白米濟助列冊貧民，對於貧病患者的濟助也傾盡所能。

相信，名雕塑家載譽歸來，與玄華山這座屬於自然美的公園的誕生，同是市民所樂於見聞的事。

原載《中國晚報》1976.5.10，高雄：中國晚報社

楊英風明赴沙國
構思設計「中國公園」

文／蔡文怡

　　未發現石油以前，阿拉伯世界裏，除了沙漠，還是沙漠，一望無際的黃沙散發出逼人的強光與熱躁。

　　在這種地方，「公園」會是個什麼模樣？研究生活環境造型的我國名藝術家楊英風明（十八）日踏上旅程，前往沙烏地阿拉伯考察，爲該國的三個「中國公園」尋找一些設計構想。

　　楊英風說：這三個中國公園將建造在三個主要的城市。據他所知，沙烏地阿拉伯東部是石油區與農業區，首都利雅德在中部，西部是外交、宗教、文化的中心，像麥加、吉達等大城都在這個地區。他此行第一站是到首都利雅德，然後會同沙國官員前往各地區考察，搜集資料。

　　沙漠環境和回教民族的風俗習慣，對楊英風來說並不陌生。六十年十月他曾赴貝魯特，替黎國當局設計國際公園中的「中國公園」。

　　在那次設計上，楊英風說，他儘量保持平頂建築的特色，以揉和阿拉伯地區的特質，此外，在庭園方面也運用中國庭園的有機安排，來消除幾何圖形的單調。

　　當貝魯特的中國公園才建造到半途，便脫穎而出，使附近其他國家的公園相形失色，可惜由於政治因素和戰火破壞，這座美麗的「中國公園」已成回憶。因此當沙國農業部透過我國經濟部，找他設計中國公園的時候，這位喜歡接受考驗的藝術家欣然答應。

　　在楊英風的觀念中，在外國設計建造中國公園，絕不是將中國的庭台樓閣、小橋、流水、假山，一股腦的全搬到外國。

　　五年前，當他第一次到沙漠，曾經聽一個阿拉伯人告訴他一個「傳說」：可蘭經裏曾記載到，認爲阿拉伯人在世若修鍊好德性，做善事的話，來世將投胎到中國，享受中國文化。這個傳說讓楊英風感到阿拉伯世界非常需要中國文化，而且對東方文化嚮往之至。

　　設計公園，少不了樹木、花草和石頭。沙烏地阿拉伯目前正在全力推展綠化運動，利用人工灌溉種草木，楊英風耽心還不夠用，他計劃一方面利用該國的山區，就地取材；一方面採用各種設計功能，來彌補先天之不足。

　　楊英風希望三個中國公園各具特色，同時在公園裏有活動中心，可以陳設展示我國的藝術品和經濟產品，以促進兩國的文化、經濟連繫和交流。

原載《中央日報》1976.5.17，台北：中央日報社

把庭院分給馬路　馬路應讓給行人
楊英風從〔清明上河圖〕談起

文／沈豐田

　　環境造型是一門很新鮮的學問，至少在國內是如此。致力於環境造型的雕塑家楊英風打出了一句口號。他說，建造住宅，請把庭園分給馬路。

　　在楊英風的理想中，也是他很嚮往的馬路可以用〔清明上河圖〕中的馬路來比擬。

　　這裡的馬路情景是：大人、小孩在寬大的街道成群遊戲，猴戲雜耍當街表演，娶親的鼓吹隊喜氣洋洋；做買賣的、吃喝的、叫嚷的、打架的……凡是人的活動，大都可以在馬路上搬弄。

　　他說，馬路是人與人，人與事、人與物的交往中心，不單單祇是「過程」，而是享受人生的重要場所。

　　楊英風以親身體驗，感慨系之的說，台灣的馬路是屬於所有的車輛，和馬路自己的。人，由於建設的進步，必須「爬」天橋、「鑽」地道，讓汽車在頭上來來去去，在腳底下穿梭而過，使原是「溝通」人的馬路，竟成了「隔絕」人類的馬路。

　　楊英風引用了華盛頓郵報駐台記者魏伯儒的話說，當一個人買了一部汽車，就好像買了一條路，開車的人一囂張起來，人不能不懦弱下來。行人對車不僅僅感到恐懼、慌亂，甚且有份「自卑」。

　　寬闊筆直的馬路不斷出現，也不斷淹沒在車海裡。路愈多，車愈多，人祇好往車子裡鑽，於是馬路上只有車子流動，偌大的都市裡，所能看到的祇是「車性」，不見「人性」！

　　「交通」應該是包括活動、交往、接近、親愛等意義，而不是路過，或者從甲地到乙地而已。

　　人必須乘車，有時候更喜歡走路，「腳踏實地」自由自在，這也就是為什麼有人喜歡「逛街」的原因。

　　楊英風說，把庭園分給馬路之前，先要想辦法讓馬路屬於行人。這是近十年來世界許多城市努力的目標。因為他們發現行人緊張兮兮，東張西望，惟恐被吞噬的神態是一件非常恐怖的事。

　　所以，八年前，日本的銀座區規定，每逢星期日，禁止車輛進入，把馬路完全「還」給行人，這就是「禁車日」。

　　既然把馬路還給百姓，百姓對馬路自然會產生感情；因為他有經常接觸馬路的機會，因為他們大部分活動可以在馬路進行，必然會關心馬路，照顧馬路，照顧馬路就等

1970 年楊英風攝於大阪世界博覽會會場。

於是照顧了城市。

楊英風說，國人以爲馬路屬於政府，屬於汽車，屬於馬路清潔夫的，馬路的事不關己，想的衹是門限裡的事，所以才要政府來大聲疾呼「消除髒亂」。

常替別人設計庭園造型的楊英風，形容目前我國的庭園外加一道圍牆是在劃小圈圈。把自己的活動一個勁兒包在牆裡，將別人的活動阻於牆外，閉關自守。

不容否認的，圍牆有防盜的功能，但是，從另一個角度來看，它是代表著不信任、敵對，甚至於是一種侵略的情緒，益形增加了城市的冷漠性。

就觀感上而言，目前的圍牆建築，形形色色，紊亂無章，也缺乏美感。

因此，他強調，把自己的庭園分給馬路，讓行人有目共賞。如此，庭園內的花草樹木，自然成爲馬路的景觀。換句話說，可以利用庭園的花草樹木來「美化」馬路，美化城市。

他對於建築界一窩蜂的建造社區頗多非議，嚴格說來，他認爲這衹是在蓋房子，把所有的房子聚集，就是所謂的「住宅區」，缺乏有系統的社區計劃。

他認爲建築界應該走出水泥盒子雜陳的格局，不要衹考慮到在一塊有限的土地上，如何多蓋幾間房子，忽略了公共設施、公園綠地，沒有任何屬於公眾的空間。

這種建築衹是無數狹窄私人空間的分割行爲，而一般住民，等於是買到了一間吃住睡的「地方」。

在這種房屋中，談不上公共團體活動，鄰戶的來往更是付諸厥如。

完整的社區計劃中，應該配合其他設施，如醫院、市場、學校、公共娛樂場所，才有生趣。住宅區所要提供的，應該是供給「生活」，不能僅限於解決住的問題而已。

這段空谷跫音恐怕不容易引起迴響。簡單地說，是一種理想境界，以一介藝術家的眼光來談住宅區的理想，即使是「遠程計劃」，倒眞不希望它永遠是海市蜃樓。

原載《中國晚報》1976.6.18，高雄：中國晚報社

楊英風自沙國考察歸來
設計興建公園
即將著手進行

楊英風前往阿拉伯考察時攝於愛哈沙附近。

【本報訊】結束卅五天的沙漠之旅，我國名設計家楊英風教授，昨晚七時飛返台北。這次他是應沙烏地阿拉伯之邀前往考察，並研商興建公園事項。

楊英風覺得此行對於沙烏地阿拉伯有了更進一步的認識與了解。他說：「在該國農水部森林科長陪同下，察看了各處的國家森林區。有些地區發展情況相當不錯。對於興建公園極有幫助。」

沙國官方人士希望楊英風能為他們的公園，提供一個整體興建與發展計劃，因此他考察了二十三個地方，初步規劃成五、六類。然後準備利用當地的森林，配合民俗及人民的生活習慣加以改造，擬定出五、六種具有特色的基本造型。

楊英風說，這次他在考察時發現沙國西南部靠近吉達附近，有一個海拔兩千公尺高的大平原，夏天攝氏十八度、冬天十度，是個避暑勝地，該國已計畫設置一個國際公園，裏面包含有中國公園。

目前沙國希望他從東部開始設計，楊英風對於這項重任感到十分興奮，但是他表示：沙國有其特殊的生活方式、傳統觀念和宗教問題，這些在設計中都應顧慮到，因此他返國後第一步工作是展開擬定草案計畫，及作各項建議，然後直接寄到沙國核定，再決定如何推展實際工程。

原載《中央日報》1976.6.23，台北：中央日報社

Saudi Arabia park project directed by Chinese artist

One of the foremost artists of the Republic of China is lending his talent to the beautification of one of the world's most historic, primitive and richest lands. His plans are for a combination of the Chinese and the traditional local in the Middle East Kingdom of Saudi Arabia.

Actually, this is the second project in the Middle East to be undertaken, by Yuyu Yang. Six years ago in 1976 he was commissioned to design and supervise the creation of a National Park in Beirut, Lebanon, the small Mediterranean country now torn apart by civil war. It was supposed to be in the Chinese style. The Lebanese Park never came into being for political reasons. The Beirut government suspended diplomatic relations with the Republic of China and recognized the Peiping regime. Yuyu Yang's work was stopped half unfinished.

Now, six years later, Yang's hopes are taking on a larger scale in Saudi Arabia—the scene of various Old Testament events, birthplace of the Prophet Mohammad and the Moslem faith, and location of about 10 per cent of the world's known oil deposits.

At the invitation, of Saudi Arabia authorities, Yuyu Yang flew into the capital city of Riyadh on May 18, and spent a month touring the kingdom's major cities, including Jedda and Abha—the favorite summer retreat of the late King Faisal. Yang was asked by Saudi authorities to design green belts and public parks in seven cities around the country during the next five years.

As a primary plan, the Saudi authorities agreed that between 300 and 400 acres of land in each city should be used for park purposes. Trees and flowers will be planted, and pavilions in the Chinese style built in appropriate spots. In place where there are natural caves and rocks, common in Saudi Arabia, according to Yang, pieces of sculpture will be used to enhance the landscape.

"One of the main problems in building public parks in Saudi Arabia," said Yang, "is that people will not go out into the open under the scorching sun, except during the evenings." As one way of meeting the problem, he is considering the construction of "suspension tents-hanging large tent-like plastic sheets over sections of the parks to provide more shade for visitors.

"Our main purpose," Yang said, "is to create an ideal environment for the local people in accordance with their cultural background and traditions. A park in Saudi Arabia should look

Yuyu Yang and friend in Taif, Saudi Arabia.

Arabic, and should reflect local conditions. To slavishly transfer one country's form of design into another would be against nature, and unwise."

Yuyu Yang, or Yang Ying-feng, as he is called in Chinese, was born in Ilan, Taiwan, 50 years ago in 1926. He showed an early talent for art, and at 13 went to Peking with his parents to study painting and sculpture. After graduation from high school, he went to Japan to study architecture and sculpture at the Tokyo Academy of Arts. He was called back by his parents, after two years, because of the war. He entered Fu Jen Catholic University in Peking for intensive study of painting. Young Yank's art education was interrupted a second time and he had to return to Taiwan without a degree because of the occupation of the Chinese mainland by the Communists in 1949.

But that was the beginning, not the end of his career.

Yang had progressed so far and created such a quantity of work so that he gave nine one-man shows at home and abroad between 1953 and 1972. He also took part in eight other group shows. He was awarded the silver medal by the International Art Salon of Hong Kong ; a gold medal for painting and a silver medal, for sculpture in 1966 by d'Artes Cultura, Abano Terme, Italy.

In 1964, Yang took a trip to Europe, where he was able to enrich himself in study of the works of ancient masters, including the wealth of statuary and architecture in Rome. This trip, in which he said he "found" himself, helped broaden his views, and, as he put it, deepened his perceptions of life.

Now, after 30 years of study, research and work, Yuyu Yang has established himself as internationally-known artists, and at least one of the best in Asia.

Yang also is a naturalist and a supporter of the contention that "the earth does not belong to man,; man belongs to the earth." This was the American theme of Expo-74 at Spokane, Washington.

"Artists of every country," said Yang, "should concentrate on their styles and their traditions, and every piece of work, as far as the environment is concerned, should be done in accordance with the traditions of the people and the geographical conditions of the location."

That is what he is going to help the Saudi people do in beautifying their country.

"Free China Weekly", Vol.17 No.29, p.2, 1976.7.25, Taipei:Kwang Hwa Publishing Co.

教育局籌建現代美術館
昨邀請美術家座談
咸盼早日促其實現

【台北訊】台北市教育局為籌設現代美術館，昨天下午二時半在市府舉行座談會，由教育局長施金池主持，邀請美術家王藍、楊英風、龐禕、劉其偉等參加。教育部、台灣省教育廳、國立台灣藝術館及國父紀念館等單位均派代表參加。

參加座談的四位美術家昨天表示，在台北市籌建一座現代美術館，是藝術界人士期待數十年的願望，他們希望政府能盡全力促其實現。

美術家楊英風在會中建議，籌建現代美術館的事不應再拖延，最好立即成立籌備處，邀請幾位肯負責任的藝術家做委員，與政府有關的人員及機構聯合組成一個委員會，負責推展此事。

教育局長施金池昨天在作結論時表示，現代美術館之籌設，具有時代意義，他將把藝術界對籌設現代美術館之有關意見轉達市長，作為參考。

原載《聯合報》第6版，1976.8.28，台北：聯合報社

環境・人生・雕塑

　　自然與物質環境可以影響人的心境，甚至可以啓迪人的靈智，所以要美化人生，必須美化環境。國內在這一方面努力的人士甚多，而在藝術界中可以當作代表的，就是雕塑家楊英風。楊英風民國十五年生於台灣宜蘭，抗戰前後曾經居住北平八年，先後在國內、日本、羅馬研習建築、美術與雕塑，在廣大的接觸中，他對「人與環境」，有了相當深刻的認識。

　　因此，楊英風的雕塑，特別顯示出一種單純、有力、樸實和自然的氣氛。在設計庭園時，他喜歡採用「開放式」，讓花草和燈光給路人享受。他認爲這種的庭園，是代表一種寬大的、與人分享的愛心。楊英風除了在國內貢獻他的心智以外，他也經常接受政府的委託，從事美術設計的工作。例如一九七〇年大阪萬博會中國館前的〔鳳凰來儀〕巨型雕塑；一九七四年史波肯世博會中國館的浮雕〔大地春回〕，都是令人激賞的傑作。今年五月，他還曾經應沙烏地阿拉伯的邀請，前往該國研究愛哈沙地區生活環境開發事宜。

原載《光華畫報》第10期，頁28-31，1976.10，台北：光華畫報編輯委員會
另載《楊英風景觀雕塑工作文摘資料剪輯1952-1986》頁73-74，1986.9.24，台北：葉氏勤益文化基金會
《牛角掛書》頁73-74，1992.1.8，台北：楊英風美術館

銘傳商專校恭鑄
蔣公銅像明揭幕

　　【本報訊】銘傳女子商業專科學校自總統　蔣公崩逝後，即準備恭鑄銅像一座，以供瞻仰。

　　該校包德明校長特請楊英風教授精心設計，歷時一年又半，耗資二百餘萬，所有石材，除一部分採用巴西大理石，其餘均由該校派員偕同楊教授親至花蓮選購。園內佈置，由包校長親自計劃，植花木五百餘株，裝電燈八十餘只，假山環繞，流水潺潺，遠眺俯瞰，景色宜人，氣宇恢宏，益增景仰之忱。

　　該校為紀念總統　蔣公九秩誕辰，特訂於卅日上午九時舉行銅像揭幕典禮，由包校長主持，敦請何應欽上將揭幕。柬邀各界來賓觀禮，並於十時舉行酒會。

　　該校又於明日下午二時至九時，及卅一日上午九時至下午七時，開放校園，歡迎校外人士前往瞻仰參觀云。

原載《台灣新生報》1976.10.29，台北：台灣新生報社

楊英風為銘傳女子商業專科學校製作的蔣公像及庭園。

人生如此英風
藝家美化空間

文／姚雅麗

「爲什麼外國家庭生活的空間，講求濃郁的美學與藝術氣息，而目前台灣對生活空間的照顧，極其貧乏？」楊英風就幻燈片介紹顏色鮮艷的歐美式緞帶花，乾燥花，日本精美的竹製用品、木刻兒童玩具、日用品等，指出造成生活空間照顧的低落，乃是一種文化的差異。

楊英風闡釋外國注重美化家庭，使生活漸漸變成一種有特色的生活，不同環境有不同特色，此特色即文化。他認爲只有人類才有文化，而文化乃是來自雙手的有經過手觸撫而製成的器具，才滲有人的感情，使人產生一種溫暖而有人性的感覺，使生活進另一種境界。

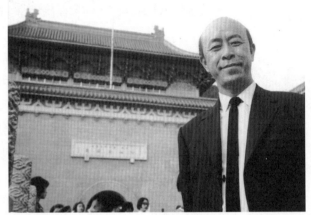

楊英風主張對於手工藝的提倡和保護是當前急務。

對於今日台灣缺乏照顧生活的空間，楊英風嘆息這是由於工業發展走向模仿路上的結果，機械的產品，往往死板而脫離自然，不能引起感情的共鳴。他指出美化生活的空間，必須提倡手工藝品的製造，台灣目前手工藝發展的困難，在於苦無人才。其實人才並非沒有，只是過去他們沒有受到適當的照顧，爲了生活，只好分散謀生，再要集合他們，已非容易了。此外，許多業主，也只知模仿賺錢，而缺乏培養人才的精神，產品亦止於模仿的階段。

楊英風指斥造成這種生活空間混雜的形勢和錯誤的觀念，是由於西化的副作用。中國本有優良的文化，自民國以來，無論教育上，生活上，極力講求西化，使人民只知西方文化之美，卻忘記東方文化的優美，處處學習外國式，而不懂得保護自己的文化結果，亦祇能做到東西文化混亂的地步而已。楊英風主張對於手工藝的提倡和保護是當前急務，也是我們文化的泉源，改進生活空間首要之務。

原載《文化一周》第3版，1976.11.7，台北：中國文化大學新聞系

學校進行景觀規劃
聘請專家代爲設計
楊英風近日提出草案

【本刊訊】校長對於校內環境問題甚爲關切，於半年多前即託請楊英風先生，開始替本校規劃校景，楊先生爲國內知名之雕塑與景觀設計專家，已於數日前來校提出他半年來觀察後的意見及整個規劃工作的草案。

【本刊訊】楊英風先生接受本刊記者訪問，對景觀規劃發表意見如後：設計景觀工作，近來風氣很盛，幾乎成爲一種國際性運動，校長對此興趣很高，希望能將清華建設成一個生活的校園——讀書、研究、起居、遊樂、休閒等。目前校園已具備若干條件，但仍需更加強化。

園內優點在於地大人稀，個人有充分的領域感，自由、自在，無拘無束，松林茂盛帶給大地盎然生氣。主要缺點在於自然環境較缺乏人爲照顧，因此顯得與人保持一段較爲冷淡的氣息（距離感），人無法眞正的化入其中。要設法加上人爲的基礎，溫暖靜鬱的自然。

主要方法在於利用自然環境，強調中國式的生活空間與自然調和的做法，並需要絕對的安靜，和一般公園的做法並不相同。主要工程建設項目包括了：一、水池（成功湖等）的改善。二、現有建築的整建，現有建築與自然環境不協和者，利用植物（生長較快較密者）種植四周，加以遮掩。三、造成梅蘭竹菊四君子特景區。四、松林間的遊閒憩息設施。遠程建設項目包括：一、校門整建。二、山坡景觀設置——隱密式教室，隱密式燈光，移入石頭，飼養親人動物等。三、金木水火土的象徵式建置。四、大學城計劃。

近三十年的中國人已忘卻了中國式的生活而不自知，現在校長有意整建環境，是非常好的構想，而每個項目都有十分周密的計劃，只待學校設立經費，即可進行。（以上均爲楊先生口述資料）

原載《清華雙週刊》第141期，第1版，1976.11.25，新竹：清華大學雙週刊社

馳譽國際的名雕塑家
楊英風談景觀與人生

文／黃瑛坡

【本報特稿】一個人如想在某行業中脫穎而出，他除了自己努力外，必須設法去接近這行業的專家，虛心的學習，雖然那是一段艱苦的日子，但總有成功的一天，景觀雕塑家楊英風正是最好的寫照。

名雕塑家楊英風，于民國十五年生於宜蘭縣，小時候由於父母旅居在大連，關山綠水遙相阻隔，孤寂的心靈，使他對剪刀與漿糊發生了濃厚的興趣。在台灣唸完小學後，即到北平就讀。他指出：能有今日的成就，完全歸功於老師的指導，當時中學時期尚沒有雕塑的課程，可是老師覺得他對這方面是可造之材，常常於課外指導他。後來在父親的同意下，考進當時頗為熱門的日本東京美術學校建築系。

抗戰勝利後，他回到北平 (註) 。在這三年的歲月裡，他再次的細察北平，用雕塑表現出來。他說：「在我走遍了世界各地，但令我最難忘的還是北平，在那裏我真正的體會到五千年中國文化的根源，對我的一生實太有關係了。」

他表示：每個民族或每個人都會因其環境的不同而各具有特殊的精神活動，這將構成各自的尊嚴，是不可忽視與侵犯的，所以他強調作品的本身都必須是靈性的產物，也惟有靈性是來自內心長期的滋養與薰陶。如果一昧地去模倣他人作品，而不知融會貫通，縱使是如何的相像，但對自己而言卻是一片空白。他也強調一個作品，最好是能夠代表地方的特色，使用地方的材料，作品的存在不僅是為了作者，更要為它所處的那個特定的時間與空間。

那麼今日的藝術家應如何才不致於被時代所淹沒呢？楊英風表示：一個藝術工作者，應該敏感地感知生活中的事故與變遷，以生活為中心作為創作的起點與終點，儘可能的反映時代的重大改變，刻下「人類的痕跡」。今日的藝術家已不是躲在工作室中孤獨創作的時代，他應該走到活生生的大眾當中，而不是美術館冰冷的櫥窗中。

楊先生廿年來一直從事於結合「生活、環境、美術」的工作，作品甚為豐碩，收進《景觀與人生》一書中，已由遠流出版社印行。「在國外『景觀雕塑』已有十餘年的歷史，但在國內尚是新鮮事。國外許多企業家用它來表示該公司的文化程度與社會地位。景觀雕塑不僅創造了優美的工作環境，也美化了生活的空間，在雕塑的領域中，也因它的加進，注入了雕塑生命的新血，以之能流行全世界。」他溫和的說著。

人人都稱他為「呦呦」楊英風，他笑著說：「呦呦」兩字來自詩經裏的「呦呦鹿鳴」。

【註】編按：實際上，楊英風抗戰勝利前已回到北平。

1972年楊英風攝於關島景觀雕塑展展場內。

也可以「獨樂樂，不如眾樂樂」來代替，凡是接近他的人，都會感覺到特別的親切，他樂於把他所知道的告訴別人，他說：「知識與經驗的延續，是人類最珍貴的寶藏」，這些年來他孜孜不倦的工作著，無論是為國家或是個人，只要他能做的，他都儘量的做。過去他曾想有系統的栽培後起的藝術家，所以有「內雙溪藝術技能學校」的企劃藍圖，惜因政府的禁建政策而未能實現，不過他還是在等待著這一天的來臨。

時間對楊英風而言，真是「日不暇給」。每天不是工作，就是開會、授課。（楊先生每星期一下午在本校美術系教授雕塑），不過他認為只要是有意義的事，人們都有義務盡己所能為之，他這種為藝術而努力的精神，是很值得學習的。

原載《華夏導報》1976.12.10，台北：中國文化大學

THE ART OF YUYU YANG DESIGNING ENVIRONMENTS

by Robert Christensen

In the traditional Chinese garden, the moon gate, a circular opening cut into a solid square of rock, lures the brightness of the moon. Other rocks are natural, echoing the craggy peaks of a Chinese landscape. The circle represents, heaven and the strangely shaped rocks remind us of the beauty of earth. It is these elements of the Chinese garden and their harmony when fused which have become the foundation of the work of Yuyu Yang, Internationally famous sculptor and environmentaldesigner.

Yang was born in 1926 in Ilan, a small city on the north-eastern coast of Taiwan. The long narrow Ilan plain, caught between the Pacific Ocean on the east and the central mountain range of Taiwan, is surely one of the most beautiful parts of the island. Here nature presents itself with a purity that Yang has never forgotten.

As Yang grew older, he developed an interest in the three-dimensional arts. With parental encouragement he left for Japan to study in the Department of Architecture at the Art Academy of Tokyo. Later he continued his technical studies at Peiping's Fu-jen Catholic University. For eight years he lived with his parents in Peiping where the immense gardens of Peking and Soochow made deep impressions on him and later emerged as the center of his artistic vision.

Although his early work was heavily influenced by his academic training, the nudes he modeled still retained a surprising freshness, delicacy and balance. This devotion to realism was to lessen however as Yang developed his own particular style.

He produced a series of elongated heads in which the independent demands of form slowly began to overwhelm the demands of realism. Kuan Yin's compassion was conveyed in round, smooth shapes, while the Philosopher's search for truth called forth linear, rectangular forms. The portrait of the "Seventh and Eighth Lords" borders on the abstract, while other portraits recall the simple, reduced forms of the heads of Easter Island. He was, he has written, deep in a "search for a kind of freedom and naturalness

The early work of Yuyu Yang was realistic.Relief sculpture done in 1951 showing farmers harvesting rice.

A Portrait of a farmer,

beyond form."

From 1964 to 1966 Yuyu Yang worked and studied in Rome. Italy's remoteness from the Orient provoked a cultural homesickness. "With my memory plus the materials at hand, I began to compare Oriental and Western culture--and gradually, I discovered the unique beauty of Chinese culture," he wrote.

He found creative inspiratior in the forms of the Shang, Chou, Han, and Tang Dynasties. But whereas the traditional Chinese artist would seek for life in art, Yang has sought for art in life. For him, "beauty is nourished in life, and there is not a single great work of art that is not intimately united with life, that does not have the capacity to improve the form and substance of life. Finally, I grasped this truth: art has meaning only as it enriches and beauties life."

Two large sculptures in relief, the "Sun Goddess" and the "Moon Goddess" done for the walls of the Teachers Hostel at Sun Moon Lake gave Yang his first opportunity to move his creative energies into the large spaces and environments in which we live.

These early successes later made him a semi-official guardian of the international image of the Republic of China. For the 1970 international exhibition in Osaka he created a huge, red phoenix. This symbol of the quest for happiness and beauty, placed before the chastely simple pavilion designed by I.M. Pei, became a focal point of the exhibition.

Yang was later asked to design the Republic of China pavilion for the Expo '74 held in Spokane, Washington. He created a relief sculpture "Spring Again Over the Good Earth" which covered the white structure, making the pavilion itself a sculpture.

While in Rome in 1964, Yuyu Yang executed several pieces of earthenware sculpture. Long parallel lines created a texture in the clay which was then worked into rough, simple knots and

coils. Their direct naturalness recalls the garden rocks. The simple linear power of these pieces was carried further in the work done in the late 1960's in Singapore.

No longer were the lines twisted and coiled. Instead they were set at varied angles and were allowed either to meet and fuse their energy at a central focal point or to dissipate it into the surrounding space. This was done most beautifully in an unexecuted project for a monumental sculpture environment and in some large sculpted pieces done for the exterior of Singapore's Mandarin Hotel.

In the late 1960's Mao Ying-chu, Director of the R.O.C. Civil Aeronautics Administration, invited Yang to design the environment of the new airport in Hualien. For material he turned to the marbles of the famous Taroko Gorge. The green, white, grey and black marbles were cut into thin layers, sometimes retaining their natural outlines and at other times cut into circular forms. The pieces were then assembled into a mosaic mural, the greens at the bottom suggesting the earth; the whites, the sky, and the greys and blacks, the clouds and heavenly bodies. Against this background was placed a pool of water surrounded mostly by huge natural boulders.

Man's presence was introduced with huge cut slabs of marble piled one on top of the other in a kind of ascending staircase. Water lilies were added to the pool as a colorful accent and a living presence.

At the outer entrance to the airport a huge environmental sculpture of cut marble was placed. Like a bird in flight, its wings sweep in from the sides only to rise triumphantly into a pointed, beaklike tower which directs our eyes into the sky, inviting our attention both to the planes in the sky and the spaces of our own imagination.

In 1973 Yuyu Yang again had the opportunity to cooperate with I.M.Pei. Pei, who often collaborates with artists and sculptors, was designing an office building for the Wall Street area of New York City. Yang was asked to contribute a sculpture for the plaza at the foot of the building.

Yang's work, the "QE Gate," was named in memory of the ocean liner "Queen Elizabeth" which had recently burned in the Hong Kong harbor. Built of noncorrosive metal, some parts polished to a mirror-like brilliance, it spoke in the minimalist language then popular. But more important, it spoke the language of circles cut in solids. "Its basic form evolved out of the

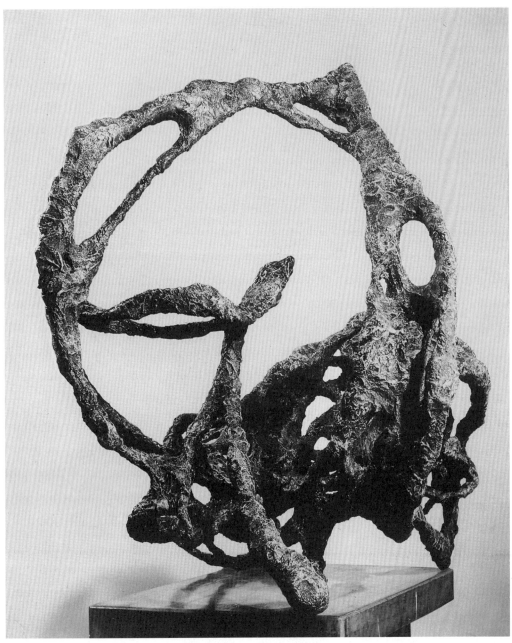

In recent years Yang's art has become more abstract.

Chinese moon gate in which the *yin* and the *yang*, the circle and the square, symbolically cooperate together," Yang has written. The "QE Gate" simultaneously gave him a new sensitivity to abstract, geometric beauty and took him back into the vocabulary of the Chinese garden in which man and nature meet.

Yang's most ambitious undertaking began with an invitation in May, 1976, from the Saudi Arabian government to visit that country. During his month-long stay the sculptor quickly

absorbed the regional variations in both the environment and the culture, and paid special attention to the lifestyles in the different areas. He noted that the variety was countered by a concern in all areas for water and greenery. Upon his return to Taipei, he was asked by the Saudi Arabian government to prepare a master plan for the environmental development of the country.

Yang first identified six distinctive areas in the country that could be developed as variations of a single style. For the capital of Riyadh, two projects were proposed and initial design work was done. For the Ministry of Agriculture and Water a large new building was proposed. The side of the building facing the gardens and pools would be itself a huge Yuyu Yang sculpture.

A second project was a design for the Dirab Park located in a valley on the outskirts of Riyadh. At the entrance of the park a garden would be built in which a mammoth sculpture would dominate the reflecting pool and the greenery. The sculpture's massiveness would be tempered by the linear energy of the top. People would be allowed to climb about the top spaces of the sculpture, thus allowing the sculpture itself to be part of the recreation facilities of the park.

Development plans for Al-Hassa are more advanced. This area, on the eastern edge of the Arabian peninsula, includes one of the most beautiful oases in the Middle East and is destined to become a large and modern urban community. But planners are determined to avoid the ills of older urban centers.

Here Yang's efforts have gone beyond mere design. He has tried to make his plans reflect the fabric of the lives of the local inhabitants and has explored ways of ensuring a livable environment. At the very center of his plan is a developmental institute that would educate and stimulate "action that will bring about development of the highest order."

In designing the environment itself, Yuyu noted that "our most challenging problem, probably, is how to get close to nature and become part of it, since the desert is forever against us." To tame the desert a large sandbreak forest was planted.

Here in the shade of the trees, the families of Al-Hassa can get close to and become part of nature. But a screen was needed to maintain the traditional Arab sense of privacy.

Three faces were cut from an octagon. Circles were then cut into the side faces, while the middle face was left untouched. These three-faced forms, reminiscent of the Chinese moon gate,

A Sculpture done for a hotel in Singapore.

could then be assembled throughout the sandbreak forests in a wide variety of ways that would preserve the distinctive identity of each area. Lattice-like roofs could be added to some, contributing a further sense of privacy.

Yang's design work for Saudi Arabia is only just beginning. Who knows what further discoveries he will make as his planning moves on to other areas of Saudi Arabia? The work of Yang seeks to bring together the forces of heaven and earth, a unity that was important to the traditional Chinese. His vocabulary is modern, but it carries out to the world much of China's ancient wisdom. His own words say it best:

"Since man can build his environment, the study of environmental problems is, in fact, the study of human problems. But at the same time, the environment builds the humanity that lives in it, so as we study human problems we must also study environmental problems. If we consider only one side of this problem our efforts will be in vain, since both sides are only different aspects of the same thing. So if we are to develop Al-Hassa and reorder its environment, we must start with both man and environment, viewing them together as a single entity."

"VISTA", p. 17-25, 1977.3, Taipei:China Publishing Company
另載《楊英風景觀雕塑工作文摘資料剪輯1952-1986》頁75-79，1986.9.24，台北:葉氏勤益文化基金會
《牛角掛書》頁75-79，1992.1.8，台北:楊英風美術館

草屯手工業品陳列館落成

　　【中央社中興新村六日電】台灣省手工業研究所在草屯鎮興建的手工業品陳列館，已告落成，定明天開始展出國內外的手工業品，並請省政府主席謝東閔主持開幕。

　　這次展出的中外產品共三千多件，包括木器、竹藤、珠寶、金石、陶瓷、玻璃、玩具、玩偶、石材、觀光紀念品、編織等十八類。該館於明天上午揭幕後，下午正式開放。

　　這所陳列館的工程費共二千多萬元，由楊英風設計，爲一新型建築，歡迎提供手工業產品展出。

<div align="right">原載《經濟日報》第9版，1977.6.7，台北：經濟日報社</div>

楊英風設計的手工業研究所陳列館。

國人在美主持興建萬佛城
宣揚中華文化盡心力
設大學醫院安老院服務華人
希望國內同胞多多捐助設備

文／程榕寧

美國北加州達磨吉鎮上，有一座由中國人主持興建中的「萬佛城」，正需要國人的大力支持。

外科醫師耿殿棟博士日前藉著赴舊金山參加扶輪社國際年會的機會，曾親自拜訪了萬佛城。他發現，若能善加利用，萬佛城將會是發揚中華文化的理想據點。

萬佛城佔地二百四十英畝，有大小建築六十餘棟，本來是舊金山市立精神療養院的所在地，因為經營不善，虧損多年，經市議會決定，在去年廉價售予中美佛教總會。

中美佛教總會設在舊金山金山寺內，主持人度輪上人慈悲為懷，除了在萬佛城內設佛教道場外，並計劃附設以佛學院、文理學院和藝術學院為主的法界大學，一所養老療養的現代化醫院及世界宗教中心、安老院、少年感化院等，將以華人為主要服務對象，目前因經費不足，一切還未正式展開。

據法界大學總務長劉果濟說，度輪禪師傳五台山虛雲法師衣缽，大陸淪陷後，自香港轉赴舊金山，宣揚佛法，深得當地華僑及外籍人士崇仰。整個萬佛城的售價不過是一百多萬美元，全是因為他出面洽購，做慈善事業的緣故。

法界大學的藝術學院原則上已商請國內景觀雕塑家楊英風主持。楊教授在今年四月間曾親往察勘，擬訂了完整的計劃。

佛學院比較健全，除由度輪禪師總理院務外，法界大學副校長恆觀法師（美籍，獲有哈佛大學哲學博士學位）率領三十餘位佛門子弟朝夕禮佛，誦經修行。

耿殿棟大夫在當地住了三天，和他們多有接觸。他們為節省糧食以賑濟世上或饑餓之苦的眾生，每天中午只吃一餐，吃的是白飯和一碟青菜。青菜還是他們自己種的。

和幾位虔誠的僧尼、善男信女們談過，耿大夫感覺美國人們對佛教日漸重視。由於佛教自印度傳入我國，在我國發揚光大，他們的禮遇佛教，也就是崇尚中華文化。

萬佛城中有不少人，是因為還願而受戒的。有三位美籍法師，為了祈求世界和平，甚至下了大苦功──恆實禪人自洛杉磯徒步到舊金山花了一年的時間，恆具禪人在恆由禪人的護扶下，由舊金山，走了十個月，而到西雅圖。他們三步一禮，抱定堅誠恆心，向前邁進，走完一千餘哩路程。

萬佛城一隅。

　　附屬醫院仍很簡陋，除由葛小琴大夫負責針灸部份，一切都還空懸。劉果濟表示，他們有意將醫院組成容納二百位病床的療養院，有關的餐具、臥具、醫藥，有待日後添購。

　　另外，法界大學的圖書館，急需中文書籍。

　　耿大夫基於愛國心切，建議政府有關機構及全國同胞，捐助萬佛城的醫院、圖書及其他設備之所需，一方面向海外中國人表達了同胞愛，一方面更是宣揚中華文化的好時機。

　　萬佛城的地址在：Dharma Realm Buddhist, University City of Ten Thousand Buddhas P.O. Box 271, Talmage. CA. 95481

原載《大華晚報》1977.6.26，台北：大華晚報社

度輪法師宏揚佛法
在加州興建萬佛城
楊英風受託作設計規劃

文／蔡文怡

七十多歲，身無分文的中國老和尚度輪法師，將化緣所得的錢，在加州買下一百八十甲的土地和六十棟舍，建立了一座「萬佛城」。

這座「萬佛城」的全部規劃工作，已經委託我國雕塑與景觀藝術專家楊英風教授負責設計，為了實際勘察當地的自然環境，了解佛教徒的生活和修行情況，數月前，楊英風親自前往美國加州，與這位度輪法師和他的四十位美籍佛門子弟，生活在一起將近一個半月的時間。

初到萬佛城，楊英風便被四周的自然景色迷住了。他說，萬佛城位於舊金山北方約一百公里處，一個叫做達摩吉（Talmage）的小城上，那裏氣候良好，經年萬里晴空，群山環抱，盛產紅木。

三十年前，加州政府在這塊面積一百八十甲的土地上，建造了一個精神病療養院，擁有六十多棟房舍，以及一間醫院。

後來該地突然水源不繼，鑿井也挖不出水來，療養院只好遷往別處，全部房舍由一位建築商收購，預備將它們拆除當作材料變賣，但是這些房舍建築非常牢固，計算一下划不來，便轉賣給度輪法師主持的中美佛教總會。

在沒有參與這項工作之前，楊英風和大多數人一樣，並不了解度輪法師和他主持的中美佛教總會。

經過一個半月的相處，他對度輪法師的傳教解惑，佩服之至，才知道為何有數萬中美信徒追隨這位高僧。

建立萬佛城的度輪法師。

他說：度輪法師是東北人，今年七十多歲，身體仍然十分健朗，在大陸時曾事虛雲法師，是達摩禪家的最後一代，爲達成弘揚佛教於海外的心願，十幾年前由香港轉往美國。

到達美國後，他一面苦修，一面用中文講經，並且從事翻譯佛經的工作，十幾年來他已經訓練了廿多位美國弟子幫助他。

度輪法師不僅僅要將「萬佛城」作爲世界佛教中心，同時要在此興辦一所大學，稱之爲「法界大學」，包括佛學院、文理學院和藝術學院。其中佛學院已於今年二月開始招生，藝術學院也將在九月中開辦。

因此，楊英風在設計規劃時，便主張以現代美學配合佛教教義爲建設宗旨。

他說：「歷年來，佛教聖地及佛教國度如印度、中國、日本、泰國、錫蘭的廟宇，都不盡相同，因此在加州的萬佛城，精神重於形式，萬佛城應該是具有美國性質的。」

<div align="right">原載《中央日報》1977.7.13，台北：中央日報社</div>

楊英風教授談
景觀與人生

　　大清早，第一攝影棚就有穿梭不停地人走動著，平常該只有幾個搭景工罷了，不多時，一棚裏有個好別緻、好別緻的「景」的消息傳開了，那兒正是「藝術與生活」錄影的地方。

　　果眞，推開厚重的隔音門，眼睛一亮，一個由藍色及翠綠色棉布所組成的景，簡直就是一尊雕塑；幾根竹竿支持的布幔凹凹凸凸地，似乎它們也有著某種秩序，打起燈光之後，更在那秩序中顯現了布雕低垂線條的悠靜。這些都是以景觀設計馳名於世的雕塑家楊英風教授的構思；他與幾位助手從早上五點多就到一棚工作了；這都爲了他所要講的主題「景觀與人生」。

　　即將於九月赴美任某大藝術學院院長的楊英風教授，聲音寬宏，滿面紅光，無時無刻他都予人精力充沛的感覺，那雙厚實的手，眞是一副雕塑家的手。他在與導播及主持人許博允談論錄影過程時，顯得異常謙恭，他笑著說：「這些事他們是專家，自然該聽他的。」很難想像嗎？一位馳名世界的長者竟是如此虛心，楊教授一直是這樣，只要熟了，不難見到他談笑風生的一面。

　　談到了景觀與人生，楊教授的話匣子自然開了，他說：

　　所謂的景觀，可從一個小小的盆景，一個室內佈置，一座公園，擴大到整個城市、社會的規劃，把自然濃縮到人眼前的生活中，無論是人造景觀或是自然景觀，對人的生活均產生潛移默化的作用，同時也間接地影響到時代生活的「文化」反映。

　　其間，楊教授也介紹了他新近的作品，美國舊金山附近的萬佛城，這地方經他悉心規劃後儼然是個中國典型的東方建築及充滿了東方學術思想的學府；楊教授形容它像極了他小時候生長的北平。

　　爲了能使節目留下一鱗片爪，許博允每回都請好友呂承祚爲「藝術與生活」拍照。這個文藝氣息濃郁的節目，錄影時不自覺地吸引來許多「氣味相投」的朋友，大家或是討論攝影，或是研究音樂，也或許在談論茶道，那偌大的攝影場，似乎不像在錄製節目，彷彿它該是藝文愛好者彼此交流的時刻，這景況多令人心神嚮往。

　　一場結束之後，許博允又忙著下一場的錄影，他的賢內助代他邀請來國內一流的管樂器高手；「藝術與生活」得到的嘉評，參與工作的同仁外，也該讓許博允的太座分享吧！

原載《華視週刊》第300期，頁42-43，1977.7.25-31，台北

返璞歸真的環境設計

——關於楊英風的「景觀與人生」

文/李師鄭

1

一九七四年，在史波肯的環境博覽會上，美國館揭櫫了一個意味深長的主題，可算作為全人類覺悟的精神目標：

「地球並不屬於人，是人屬於地球。」

2

「在我個人而言，如何拿掉多餘的裝修才是設計，不是加上去。如何恢復到自然的本位才是環境設計。」

楊英風寫出《景觀與人生》一書。就是為了闡釋這個單純的意念。

他認為，我們應該依據自身環境條件，誠實的表現本身特點。創造有尊嚴有個性的生活空間。

多年來，國內的裝修設計一直流於西歐景觀的翻版。在非洲，許多新近獨立國家的生活空間設計，純然移植了西歐世界的特性。當我們置身其中，除了從人種、語言及服飾上識出差異之外，根本無法領會出某個地域的個性。就生活空間而言，這些獨立國家只不過是個地理名詞罷了。國家，難道只是領土、主權和人民的組合嗎？

楊英風沉痛的指出：「今天，我們這裡，以環境作中心來看，不關重要的改革中，錯誤的比正確的多。」這是值得我們深思的。

實際上，改善無所謂錯誤與正確，環境的改善亦不能稱為不關重要。阿拉伯的建築對外全然封閉，而另行開闢一個靜謐的內庭，種植蒼鬱繁盛的植物。他們將自然侷限於內庭中。因為外界根本沒有象徵自然的綠色，有的只是一望無際的沙漠。

阿拉伯的建築完全配合了他們的沙漠景觀。處在漫天黃沙的世界，只有盡力去保護自然，照顧自然。類似的建築樣式如果移植到其他地域，就顯得不協調與不切實際了。換言之，環境設計無所謂正確與錯誤。它所關注的是協調與否。

楊英風為花蓮的亞士都飯店建置景觀，以木頭與石頭為材料，就是這個原因。東部的茂密森林，花蓮盛產的大理

《景觀與人生》封面。

石，不正是台灣東部人文景觀所應取的特性嗎？我們分析楊英風爲東部設計的幾處景觀雕塑，都有這個特色。由此我們亦可了解楊英風所謂的「化入自然」的意義了。

3

工業革命以後，西方科技文明的進展一日千里。急遽的科技發展同時引發了人類精神匱乏的種種嚴重問題。

科技破壞了生態平衡，污染了自然環境，也使人類一致化。人已經逐漸失去人所應有的特性。科技發展的方向並沒有什麼錯誤，但人卻不該在科技發展的過程中忽略精神的活動與自然的本質。

當前，人類的存續問題中，環境問題居於極重要的地位。面對逐漸變質的生存環境，我們必須確認自然才是最偉大的造化者。景觀雕塑必需配合自然才有意義。

一九五九年，美國雕塑家卡普蘭在維也納發表第一次景觀雕塑展以後，雕塑家開始走進原野、森林、礦場、工廠。他們開始介入現代的生活環境。他們揚棄畫廊中平衡均勻的檯座與溫暖的燈光，使作品矗立於自然中。這是一次偉大的運動。建築師與雕塑家隨即就結合了。景觀雕塑也溶入自然中了。

在《景觀與人生》中，楊英風詳細解說了一九七〇年萬國博覽會中國館前的需要，一方面也表現了中國傳統超現實的理想。景觀雕塑的樹立正應如此，它一方面要能表現，一方面要能溶入自然，而不只是一具單純的加添的裝飾。

史波肯博覽會中國館的〔大地春回〕設計更其如此。它應用史城盛產的六角型石塊構成，同時象徵了空氣、陽光與綠樹。這都是環境博覽會的主題。

楊英風愛在作品中鑄刻殷商銅器的鑄紋，是一大特色。他認爲這種鑄紋抽象、自然、富於神秘的生命力。殷商銅器鑄紋是中國民族獨有的藝術造型，楊英風即以之代表中國的精神與象徵。這種手法很值得我們研究。

4

在《景觀人生》中，我們隨處可以體會出楊英風對國內環境改善的關心。

楊英風建議以故宮博物院爲中心，建造一個「中山文化紀念社區」；以中正紀念堂爲中心，建造一個「中正文化紀念社區」，設址於內雙溪一帶。這是一個整體性的開發計

〔大地春回〕設計圖。

劃，利用當地純樸拙實的景致，建立現代化生活的樂園。

〈家在台北〉一篇中，他呼籲「把馬路還給行人」，設計了關渡「水鄉」的計劃。他對故鄉宜蘭的開發也有一套完善構想。這些計劃都是依著「化入自然」的念頭構圖，使各地域能顯示它獨特個性。這或也能算是一種「地盡其利」罷？

談論景觀雕塑歸眞返璞觀念的著作，國內並不多見。近年來，國內裝修設計業逐漸興起，卻往往忽視與自然環境的協調。「其實設計應是反映生活、說明大環境的……台灣現在的情況而言，應該是盡量減少裝修，返回樸素，才符合今天艱苦奮鬥的大環境、大背景」。非但從事設計業者應有這個認識。一般人也應有此了解，來共同保護我們的環境，眞正去美化我們的環境。（景觀與人生・楊英風著・遠流出版社）

原載《台灣新生報》約1977.8，台北：台灣新生報社

楊英風暢談景觀與人生

【本報訊】華視「藝術與生活」節目，今晚十時卅分由雕塑家楊英風談「景觀與人生」。

「天地」、「乾坤」是代表自然宇宙的一個整體，楊教授認為，談景觀環境等問題，應從整體本身談起。我們中國人自古以來就是崇尚自然，與自然和諧共存的；而西方卻是與自然對立的。但今天我們有些地方卻是在追趕西方人的錯誤，而不自覺。因此楊教授提出「城市應該自然化」，一切事務都應回返自然。

原載《中央日報》1977.8.15，台北：中央日報社

將主持美國法界大學藝術學院的
楊英風先生訪問記

在美國加州北部的達摩市瑜珈谷，有一座環繞著原始紅木森林與葡萄園風景優美的佛教中心——萬佛城，正在積極籌備中。該城一八〇甲土地的環境建設規劃，以及同時成立的「法界大學」藝術學院院長，都由本省名雕塑景觀設計家楊英風先生負責。本刊特於七月廿九日下午走訪楊英風先生。

楊先生說明：「萬佛城」的主持者，是東北籍的度輪法師和他的卅餘位洋比丘、比丘尼。度輪法師有千餘名美籍青年信徒散佈全美各地，這些年青的美國人，都是家庭環境富裕，出身美國各著名之高等學府。鑒於美國在高度科技文明，及過度追求經濟發展之後，使得公害蔓延，發生能源危機，人慾橫流，社會風氣奢侈虛浮，因而精神苦悶，許多年青人產生反抗的意識。首先反應就是六十年代的「嬉皮運動」，可惜因為缺乏有系統的理念轉而尋求東方文化的精神生活，因而日本禪、瑜珈術、中國功夫都成了美國青年探索的對象。所以真正有系統、有思想、有方法的大乘佛教，自然而然經得起考驗，終於發揚光大。

度輪法師教導弟子，完全是按照中國佛教的傳統古風，一切起居作息都是過去大陸上大叢林、大道場的規矩，一絲不苟，他們放棄一切物質享受，嚴守戒律，勸苦修行。每天只吃一頓素食——過午不食——夜裡不躺在床上睡覺——夜不倒單。他們並不因吃得少睡得少而身體敗壞，相反的個個精神清朗，一天工作十多小時。

「他們雖以一種苦修方式，來節制慾望，提昇靈性，讓佛性發揮⋯⋯」楊先生語重心長的說：「但，對我們當今現實生活也有很大的啟示作用。世界正無限制地生產和消耗，看似繁榮、富裕、生氣蓬勃，但是這完全在透支並浪費我們自然有限的資源。世界動亂，爭戰不休，誰說不是肇因於這種永無滿足的物質競奪？我們又何嘗感覺真正的滿足與快樂？」

「萬佛城」的建設，是中美佛教人士在美國十五年來的宣教宏法的具體成

楊英風先生。

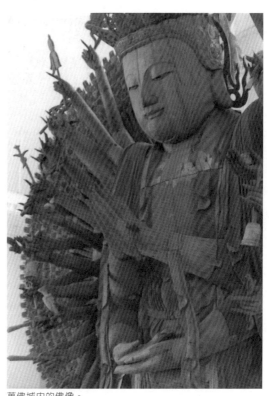

萬佛城內的佛像。

果。雖然萬佛城將來的目標是成為西方佛教聖地，但實際上將容納各種宗教，促進宗教合作，成為國際宗教研究中心與佛教生活社區。並正式立案成立了美國一所大學——法界大學——西方世界的第一所佛教大學。

目前「法界大學」先開辦三個學院，「文理學院」、「佛學院」、「藝術學院」。楊先生以為「法」大設立藝術學院，實為憾人心弦的鉅獻。他表示：藝術與宗教關係甚為密切，無論古今中外，「宗教」與「藝術」之結合，均造成文化、藝術上輝煌的成果，是人類精神文明的瑰寶。

西方文藝復興時期美術與基督教的結合，產生了米開蘭基羅、拉斐兒、達芬奇等大師，開出藝術上燦爛的奇葩，亦造成宗教「人性化」、「普及化」深深植入人民生活中。而在中國的美術史，尤其是後期塑雕史的部份，乃不出佛教美術的範疇。佛教成為中國人生活的一部份，使中國人的藝術與人生觀，崇尚自然，追求天人合一的境界。我們希望在這樣一個宗教性的學院中，以宗教的感動力，重新塑立藝術的精神，以專精無慾的心志，追求「美」。而這樣的「美」的境界，亦就是佛理的至境。

「因此，不論站在藝術立場或宗教立場，此學院的設立是可以寄予廣大深遠的期許。」楊先生興奮而堅定的說出了他的希望，也表達他主持藝術學院的方針。開始時將設繪畫、雕塑、設計三系，以後考慮增設其他系科。

在今天這個東方一味追求西方科技、物質文明的時代，楊先生的話的確值得我們深思。西方已了解到東方精神文化的可貴，而不惜任何代價來追求，但反觀我們自己呢？恨不得把這老舊的包袱早日扔掉。在這種情形下，我們更期望楊先生的理想能在異國實現，也期望東方的佛教哲學能在異國生根、發揚光大。

原載《工業設計與包裝》第12期，1977.9，台北：中華民國工業設計及包裝中心

中國人在美國
創辦的第一所佛教大學「法界大學」！

文／王廣滇

　　從舊金山，走過著名的金門大橋，再沿一○一號公路北上，約經兩個小時的車程。人們便可看到一片由青山翠谷，以及繽紛楓林所環繞著的「萬佛城」，在那裡，最近新成立了一所大學——一所由中國人所辦的大學，而且是在西半球所成立的第一所佛教大學。

在西半球弘揚佛教

　　這所佔地兩百卅七英畝，取名爲「法界大學」（Dharma Realm Buddhist University）的佛教大學，一共有六十幢校舍，自從去年九月經美國教育當局立案後，便已正式成立，成立的當時只有一個佛學學院，預定近期將再成立文理學院與藝術學院，並預定明年二月間同時招收美國以外世界各地區的留學生。

　　擔任法界大學校長的，是原籍吉林雙城縣的度輪宣化禪師，這位在美國領導著佛學研究的著名學者，非但要把「法界大學」，做爲他在西半球弘揚佛學的基地，而且他還要在新成立的文理學院與藝術學院內，弘揚中華博大精深的文化，我國著名藝術家楊英風教授，已受聘爲法界大學藝術學院的院長。

　　宣化禪師是在民國卅八年大陸淪陷時，離開了被赤化的中國大陸，到達了香港，十七年前再由香港到達美國，展開他在美國宏揚佛法的心願。誰都不會想到，宣化禪師能憑著信心、毅力與勇氣，能在短短十七年後的今天，創立一所頗具規模的佛教大學，並且更有力地肩負起在西方發揚中華文化的重任。

　　現年七十七歲的宣化禪師，早在他十六歲的時候，已開始向人們宏揚佛法了。十七年前初抵美國時，他在舊金山一幢很小很舊的建築物裡，一點一滴，默默地向西方社會講述佛法，很快地他得到了一群學識淵博的學者，做爲他的弟子。

宣化禪師擔任校長

　　在這群爲數二、三十名的弟子中，有些是哲學博士，有些是大學中著名的教授，他們非但追隨著他向無垠的哲理中鑽研，而且在他的領導下，將十餘部佛教重要的經典，從事英譯的工作。

　　宣化禪師與他的弟子從事佛典英譯的工作時，他們可以說是過著苦行僧式的生活，他們在忘我的境界裡從事佛典的英譯，當這些佛典出版後許多這方面的學者都讚嘆爲佛典中不朽的譯作，因而使得更多的人，因而認識了這位默默耕耘的宣化禪師。

宣化禪師講經情形。

　　沒有多久，宣化禪師的信徒愈來愈多，他們成立了「中美佛教總會」，而且他們在一個很巧的機緣中，購得了在加州孟德西諾郡達摩市的「萬佛城」，接著並獲得美國教育當局的批准，在萬佛城內成立了「法界大學」，依照美國教育當局的規定，法界大學得頒授文學士、佛學學士、文學碩士、佛學碩士、哲學博士以及佛學博士等學位。

　　法界大學除了有教室、圖書館、宿舍、健身房、游泳池、運動場外，還有如來寺，大慈悲院等供僧尼修行參佛之用，有居士林供信徒研究佛法，修行參禪，而且在計劃中還將分期創辦少年感化院、小學、中學、世界宗教中心、國際譯經院以及佛教美術館、博物館等。他們從購買萬佛城，創立法界大學開始，便都是靠著許許多多願爲佛法的弘揚而輸財輸力的人，一點一滴的捐輸而累積成的。今後他們的發展壯大，也將靠著這股來自世界各方的力量。

「瑜珈谷」中「萬佛城」

　　據最近返國的法界大學藝術學院院長楊英風教授說，在萬佛城中的法界大學，環境之美是少有的。「萬佛城」在達摩市肥沃的「瑜珈谷」中，環繞著它的，是「中山國家遊樂區」。萬佛城的周遭，有細細的河流，清澈的湖泊，美好的溫泉，更有舉世聞名的紅木原始森林公園，以及風景優美的太平洋海岸，空氣清新，氣候宜人，到處盛產著葡萄及各種水果。校園內更遍植全加州各地的花木，常有松、野兔、小鹿出沒其間。

　　楊英風教授指出，這塊寧淨祥和的淨土，固然是研究佛法的最好地方，但也同時是培養最高藝術情操最理想的園地。他認爲，今天的藝術家大都是走向個人主義的自我感情發泄，而他則希望訓練學生走進自然，使他們將來成爲走向人性與自然的藝術家。

　　法界大學的藝術學院將設「繪畫」、「雕塑」與「設計」三系，今後預計還要增設「景觀」、「電影」、「舞蹈」等系。

法界大學一隅。

推展濟世度人理想

　　楊英風說，藝術學院的學生，當然不一定是佛教徒，而且他們的創作也不會受宗教的局限，但他認爲在這樣的一個環境裡，學生必會受到佛教與中華文化的影響，而使他們在創作時更有靈性，更能把美學與人性，自然結合在一起，使他們的作品返璞歸眞，並使他們在負起美化世界的重任時，能脫離自我，進入「大我」的完整性創作與參與。

　　法界大學的成立，已給很多人帶來了新的希望。因爲他們相信，這所大學必能更具體的推展濟世度人的理想，而且必能更有效的領導著學術踏進精神文明的目標。

原載《聯合報》國外航空版，第3版，1977.9.15，台北：聯合報社

楊英風談法界大學藝術學院

文/蔡文怡

　　「以宗教的感動力，重新塑立藝術的精神」，我國景觀藝術家楊英風，已接受美國加州法界大學藝術學院院長的聘書，他將朝著這個方向，把東方文化介紹到西方社會。

　　昨天下午五時，他帶著一疊計畫搭機赴美。「今後我將奔走於台北、舊金山之間，必要時還得從國內找些藝術家去幫忙。」

　　楊英風在談到他的新工作時：「這所藝術學院的教室等於工廠。我呢，就好比是個大工頭。我和學生們將在一種樸實、單純的環境中，使東方精神匯合，透過藝術創作表現出來。」

　　法界大學設於萬佛城內，位於舊金山以北一百多哩的達摩市瑜珈谷的中山國家遊樂區。學校全部面積有二百四十英畝。在一片樹林中，現有四十餘棟美國式「鄉村建築」的校舍，附近天然環境極佳，有小溪、草地、湖泊和溫馴的野生小動物。

　　「這裡真是個修養心性、創作藝術的好地方。」去年，法界大學校長度輪宣化禪師，曾委託楊英風去實地堪察，從事校園規劃，並聘請他主持藝術學院。

　　楊英風指出：中國美術史，特別是後期雕塑史的部份，仍不出佛教美術的範疇。佛教直接影響了中國人的藝術觀和人生觀，「崇尚自然，追求天人合一的境界」，正是東方藝術的精髓所在。

法界大學一隅。

　　反觀今日世界，美術或其他藝術，不論中西，都漸漸脫離了宗教的形式與精神。藝術之路愈走愈偏狹，愈脫離人群而陷入個人內心極偏僻的角落，專注於個人自我表現，遺忘了「大我」的創造。

　　在他主持的藝術學院中，他希望個人的小宇宙——心靈與生活和外在的大宇宙——環境與自然，兩者能和諧並存，相輔相融。

　　法界大學藝術學院目前有設計、繪畫、雕塑三系。入學對象，除一般學生外，還歡迎社會人士去

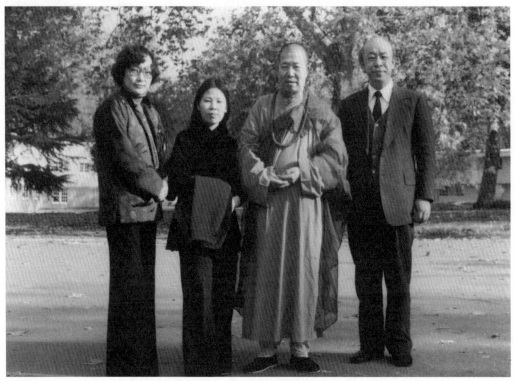

楊英風（右一）與法界大學校長度輪宣化禪師（右二）及友人攝於萬佛城內，約1977-1979年。

選擇有興趣的科目研修習作。楊英風說，現在南洋地區已有六百人申請入學，台灣也有四十多人申請。

　　對於這所藝術學院的教學特色，他說：將採取「師徒制」的教與學，教授和學生們過著「家庭式」的學習生活，同時在廣大的校園中自設工廠、工房，以達到學以致用，並與校外的工廠和研究所合作，以求藝術與實際生活打成一片。

<div align="right">原載《中央日報》國際航空版，1977.9.22，台北：中央日報社</div>

法大藝術院長楊英風
羅省談擴大藝界領域

文／陳威立

　　聞名國際的大藝術家楊英風，應中國人在美國創辦第一所 DHARAMA REALM BODDHIST UNIVERSITY（佛教）法界大學校長名僧宣化禪師之邀，出掌該校創設的藝術學院。

　　楊院長昨來羅省告記者稱：院址位三凡市走過金門橋沿一○一公路約兩小時車程，一片青山翠谷的萬佛城，四周有紅木森林、湖光景色、海濱風光、葡萄園等優美環境。佔地二百四十英畝，擁有六十幢校舍的佛教大學去年九月經美國教育當局立案，當時先有一所佛教學院，最近又成立文理學院及藝術學院，預定明春二月同時招收美國以外世界各地區留學生。

　　楊君指出繪畫、雕塑、設計三系將與一般大學制相同，師資均爲藝術界學者專家，主要目的在海外傳揚中華文化，培養最高藝術情操與人性的陶冶，指導學生成爲有人性與自然的藝術家。他還有理想，將增設景觀、電影、舞蹈三系擴大藝術領域。

原載《新光大報》1977.11.5，洛杉磯

天祥週末節目
訪問雕塑家楊英風

　　【三藩市訊】天祥電視第二十三號有線電台，本星期六（十日），晚上八時的「華人天地」節目中，將訪問國際聞名的華人雕塑家楊英風先生。楊英風乃是美國加省萬佛城內的法界大學藝術院院長。楊英風在國內雕塑品包括有花蓮機場環境設計及雕塑、日月潭教師會館內之日月大浮雕、介壽公園設計。七○年日本大阪與七四年在史波坎舉行萬國博覽會的中華民國館的雕塑與設計皆由楊英風負責。「華人天地」後該台將播出香港無線電視公司製作的「攝魄驚魂」片集，及台灣中視製作由甄妮主持之「歡樂今宵」。

　　天祥無線電視第二十六號電台，星期日（十一號）晚上六時至七時將播出中國電視公司製作由甄妮主持的「歡樂今宵」。

原載《世界日報》1977.12.8，舊金山：世界日報社

美佛教法界大學建築
楊英風應邀設計規劃

文／楊明

篤信天主教的楊英風，這回成了美國佛教「法界大學」的設計規劃人。

法界大學由居住美國的中國籍度輪法師創辦，位於風景幽美的舊金山萬佛城區。佔地一八○甲，建築六十棟，該處自然景觀頗為壯麗，有涓涓河流、溫泉，以及紅木原始森林，對環境設計有獨到見解的楊英風，應邀對該處做設計規劃工作，正可一展所長。

法界大學創校不到兩年，目前學生僅六十人，但是東方文化現在在美「正為吃香」，不少黃髮碧眼的老外，對禪學、佛學趨之若鶩。因此，這所設在美國的佛教大學，來日將「大為可觀」。

楊英風去年春天應邀赴美，先做了一個半月的研究，然後著手工作，據他表示，為配合當地自然景觀，將把這所大學，設計成世界佛教中心與觀光勝地。

法界大學目前僅有佛學院，但該校已正式聘請楊英風為藝術學院院長，目前正緊鑼密鼓籌備之中，預計九月正式開課，同時開設的，還有文理學院。

依據楊英風構想：藝術學院將開繪畫、雕塑、設計、景觀、建築等課程，亦將介紹東方文化最精采的部份，構想中，他還將開「養生系」，傳授中國人的養生之道，以及生活的藝術，譬如打拳、打坐、人生觀念、風俗習慣等等。

在西風東漸的同時，東方文化亦同時在西方掀起狂熱，佛教大學的設立，才只是其一而已！

原載《中華日報》1978.2.26，台南：中華日報社

法界大學佛學院一隅。

楊英風教授談
美國・佛教・藝術

文／黃章明

這一年來，名揚國際藝壇的我國雕塑與景觀造型專家楊英風教授，不斷風塵僕僕地奔走於台北、舊金山之間，來去匆匆，席不暇暖。接近他的人都知道，他正在為他所負責規劃的「萬佛城」環境建設，以及由他所主持的「法界大學」藝術學院而忙碌著。

「萬佛城」位於美國加州北部的達摩市（Talmage）瑜珈谷（Ukiah），是一個風景絕佳

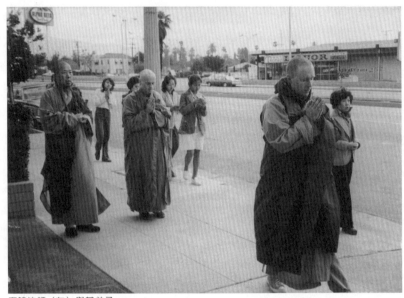

度輪法師（左）與其弟子。

的佛學研究中心與佛教生活社區；設在「萬佛城」內的「法界大學」（Dharma Realm University），則是第一所由中國人在美國創辦的大學，也是第一所在西半球成立的佛教大學。而主其事者，卻是一位年紀已經七十多歲且又身無分文的中國老和尚度輪法師，這位十七年來一直在異國默默地從事宏法傳燈工作的老法師，不但要把「萬佛城」做為西方弘揚佛學的勝地，而且他還要在新成立的包括佛學、文理和藝術等三個學院的「法界大學」內，宣揚博大精深的中華文化。「萬佛城」的意義即為，將有千萬尊佛在這裏誕生，走向世界，弘揚佛法。而楊英風教授就是因為規劃這座「萬佛城」的機緣，受聘為「法界大學」藝術學院的院長。

就和國內大多數人一樣，在楊教授尚未參與這項工作之前，他也並不了解度輪法師和他的那三十多位洋弟子。直到親身見識了這一方淨土上的種種作為後，他才知道為什麼在美國各地會有成千成萬的中美信徒跟隨著這位高僧。

眼見度輪法師和他的弟子、信徒們，每天那樣地辛勤工作，刻苦修行，而其結果不為自己——他們根本沒有「自己」，而是為了屬別人、屬世界的大理想、大責任在埋頭苦幹，楊教授心中的這份感動是難以形容的。他說：「在萬佛城住的這些日子，好像是住進了另一個世界，我每天的所見所感，都使我的身心不斷地經歷著衝激、檢討與感謝。」而

這種感動，與他過去所經歷的任何感動都不同。

　　度輪法師教導弟子，完全按照著中國佛教的傳統古風。研修佛理、講經說法、翻譯經典、一切作息起居，都是過去大陸上大叢林、大道場的規矩，一絲不苟。他們放棄一切物質享受，嚴守戒律，勤苦修行。每天吃一頓素食——過午不食，夜裏不躺在床上睡覺——夜不倒單。但他們並不因吃得少睡得少而身體敗壞，相反的個個精神清朗，一天工作十多個小時。他們認為目前佛教精神的衰頹，必須經由這種磨練才能重振。

　　說來近乎一則神話，一個赤手空拳、孑然一身的中國老和尚，僅憑著一份宏揚佛法於海外的心願，一份信心、毅力和勇氣，竟然能夠在短短十七年後的今天，在加州買下一百八十甲的土地和六十棟房舍，並得到美國政府的許可，創立了一所頗具規模的佛教大學，同時有力地肩負起發揚中國文化於西方的重責大任。我們忍不住要問：除了老和尚個人的精神感召之外，是否還有其他更深一層的原因？

　　這位額頭漸禿但看起來卻相當壯碩的藝術家，坐在他那也是工作室、也是資料室的客廳中，沈思而緩慢地說：如果一定要回答，那恐怕是跟美國有一個了不起的可以接納中國佛教的文化背景有關。但這個了不起的文化背景並不在城市，而是在於鄉下。一般人也許會有這樣的錯覺，以為城市裏頭的高樓大廈以及各種龐大建設，代表的就是美國文化，而事實上美國目前的多數城市都是亂糟糟的，精神文化十分低落，但它們的低落並不代表整個美國文化的低落。在那更廣大的鄉間，教育普及，交通四通八達，人們生活寧靜安詳，顯示出來的才是美國文化的一股強大潛在力量，而這股強大潛在力量的滋生孕育，正與美國的大自然環境息息相關。

　　這位早年曾經雲遊過雲岡、大同等地，也曾站在北平斑剝的城樓上眺望過中國大陸那寬廣的天地、蒼勁的古木，以及樹海掩映下的巷陌人家的景觀設計家，接著又說：人與環境是混然一體的。美國跟中國一樣，都有一個非常遼闊的大陸，山川壯麗，形勢天成，自然廣大且強而有力，這種天然環境是歐洲大陸所比不上的。人們在這樣的環境影響下，一方面胸襟、氣質會跟著變為寬大、仁厚；一方面為了對抗大自然強而有力的存在，因而也就表現出了非凡的人工力量與精神。這種力量與精神，即是能使美國文化繼續向前推展的潛在因素，我們可以從他們的鄉村建設中體會出來。楊教授相信，美國大陸的歷史雖短，但未來卻甚可觀，它必能如同中國文化一樣綿延下去，成長出一個很好的文化來。

　　他同時表示，目前台灣各方面的建設都十分進步，台北處處高樓大廈，似乎和美國大

法界大學佛學院一隅。

城市沒有什麼兩樣，但光是如此還是不夠的，我們應該多學習美國的鄉村建設，多充實一般人的精神生活，這才是根本之道。

楊教授認為，美國人有很多優點和我國文化所留下的優點一樣，是大自然、大環境長久影響出來的，比如做事的認真、徹底，就是一個共同的例子。他曾看到美國有許多學者，在領悟到東方精神文化的可貴後，便不惜任何代價來追求，反覆地研究、證驗，像度輪法師的二、三十名洋弟子，就是典型的代表。他們有些是哲學博士，有些是大學中的名教授，但他們都甘願放棄一切享受，來追隨度輪法師過著一種苦行僧式的生活，在默然的苦修裏，在無涯的哲理中，不斷地鑽研、工作、鑽研、工作，甚而有所謂長年累月地行「三步一跪拜」以祈求和平的壯舉。

近幾十年來，西方鑒於高度工業文明和經濟急速擴張所帶來的種種公害、能源危機及精神苦悶，使得很多人轉而向東方的精神文化與宗教思想找尋答案。而東方的學者、僧尼前來西方——特別是美國——傳道解惑的亦復不少。日本禪、印度瑜珈術、中國功夫都成了美國青年探索的對象。這類訓練能夠讓人獲致的境界畢竟是很有限的，較之博奧精純的中國佛教與文化，就其深度而言，實不可同日而語。因之，真正有系統、有思想、有方法的大乘佛教，自然能夠經得起考驗，終於發揚光大起來。在這方面，由度輪法師所主持的金山寺（在舊金山），以及由沈家楨居士所領導的莊嚴寺（位於紐約郊外），成了美國東西方傳揚佛法的二大重鎮。

楊教授說，佛教雖然從印度傳來，但它到了每一地區都會起變化，這是受到地理環境影響的關係。因此，世界各國的佛教，像中國、日本、印度、泰國、錫蘭都不盡相同。中國佛教因為有深厚的中國文化做基礎，再加上佛學的真理，乃完成了一個更偉大的佛教精

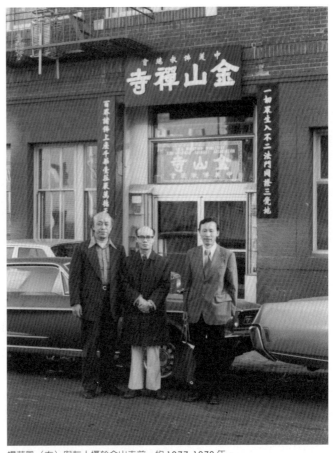

楊英風（右）與友人攝於金山寺前，約 1977-1979 年。

神，這是其他地區所無法企及的。其他國家的佛教徒雖也在美國成立了不少道場，大部份是日本式的禪院或印度瑜珈傳授場，大約有二百五十個之多，也發生了很大的力量，但它們都不能和金山寺、莊嚴寺這兩個地方相比。所以，要追求更高一層道理的朝山者，最後都自然而然地投到度輪法師和沈家楨居士那裏去了。

他又指出，目前美國城市到處有素菜館，都是二、三十歲的年輕人在吃，這陣風來得十分快又猛，很多人開始不吃肉，而改吃素。但他們雖然可以懂得蔬菜的好處，一下子卻也似乎很難摸到它真正的精神在那裏？楊教授說：「這些素菜館大部份是美國人開的，中國人好像還沒有注意到經營素菜館。」接著又說：從這一點看來，年輕人並沒有讓人失望，他們有他們的世界，至少有他們自己的主張、覺醒與努力——企圖使自己或社會從過度的物質陷溺中脫拔出來，重建精神生活，打消各種公害，彌補社會缺憾，再造一個有別於當今現實價值判斷下的大世界、新生命。這毋寧說是一個可喜的現象。

在楊教授主持的藝術學院中，他希望他的學生都能了解到個人的心靈與生活，必須和外在的環境與自然相輔相融、和諧並存的重要性。他認為，今天的藝術家大都專注於個人自我的表現與滿足，遺忘了「大我」的完整性創造與參與，以致藝術之路愈走愈窄；他則希望學生走向自然，走向「眾生」。

他表示，「法界大學」設立藝術學院，實為撼人心弦的大貢獻。因為藝術與宗教的關係甚為密切，無論古今中外，宗教與藝術之結合，均造成文化、藝術上輝煌的成果，變成了人類精神文明中的瑰寶。例如西方文藝復興時期美術與基督教的結合，產生了米開朗基羅、拉斐爾、達文西等數位大師，開出了燦爛的藝術奇葩，也造成了宗教上的人性化、普

及化，而深深植入民眾的生活當中。而在中國的美術史，尤其是後期雕塑史的部份，仍不出佛教美術的範疇。佛教成爲中國人生活的一部份，使中國人的藝術觀與人生觀，崇尚自然，追求天人合一的境界。

楊教授希望，在這樣一個宗教性學園中，以宗教的感動力，重新塑立藝術的精神，以專精無慾的心志追求「美」。而這樣的「美」的境界，實亦即是佛理的至境。

他並指出，藝術除了需與宗教結合外，亦必須與科技結合，始有前途。他以近三年始發展出來的人造光（即雷射）表演爲例，說明此點。他說：人造光二十年前就發明了，可以應用在工業、醫藥、航海、通訊各方面，最近美國又將此項發明利用到娛樂設施之上，讓它透過電子、計算機或各種工具，變成各種新的顏色的光出來，配以音樂節奏，令人恍如置身於幻境中，像是到了另一世界，而看到後來總教人不由覺得，科技發展到最後的結果，與宗教的結果是一體的。因爲宗教上所說的一切我們看不到的現象，現在透過科技與美術結合在一起表演，都可以看見了。所以，楊教授認爲科技、藝術、宗教結合後，可以讓人知道宗教上的許多現象並非迷信。同時他也相信在未來的世界，科技並不是單獨在發展，而是與藝術、宗教緊緊地結合，以促使人類的精神臻至一個更完美的境界。

法界大學仍在草創的階段，但它的成立已爲西方世界播下了新希望。而這群文化上、宗教上的「苦行僧」們也深信，這所大學必能更具體幫助他們展現濟世度人的理念，以及關心學術追求精神文明的目標。

楊教授也馬上就要回到他所加盟的奮鬥行列中去了。我們期望他的理想也能在異國的這一方淨土上，一如蓮花展開。

原載《出版與研究》第18期，第2版，1978.3.16，台北：出版與研究雜誌社

法大新望藝術學院的第一課

文／郭方富

1978.4.25 法界大學與日本富山美術工藝學校諦結姐妹校。右二為楊英風，左二為日本富山美術工藝學校校長片桐幹雄。

美國加州法界大學新望藝術學院與日本富山美術工藝專門學校，在隆重的典禮以及人們的祝福聲中，於今年四月廿五日在富山市府公會堂正式結盟為姐妹校。

新望藝術學院成立以來，日本富山美術工藝專門學校是她結盟的第一個姐妹校。目前在很多國家與地方，還有很多藝術的學府，也正向法界大學伸出她們友誼的手。相信不久，新望將被圍繞在一群性質相近、性情相投的姐妹中，相互作文化、藝術的交流，並從而攜手為創造美的人類生活環境而奮鬥。

富山美工專門學校雖然不是一個歷史最悠久、規模最龐大的藝術學府，但卻是一個充滿了希望與活力的學校。她所在的富山縣，是日本最具傳統特色的地方，是日本最著名的鑄銅工藝區，從事鑄銅業的人口多達萬餘人。其次它的造紙業、陶瓷藝術以及手工藝，更在日本佔著一席重要的地位。同時它還是日本漢醫、漢藥的中心。

該校校長片桐幹雄先生，原是出身大阪的一位建築師，他在富山的事業，使他與富山縣結下深厚的良好關係。起先他在富山縣創立富山設計學校，其後擴展為美工專門學校。他年輕、有活力、有構想。學生也像他那樣，充滿幹勁和創意。

這兩所學府的結盟，得力於大阪藝術大學教授田中健三的撮合。他與新望學院院長楊英風教授，是十數年的老友，而且同是國際造型藝術家協會的會員，在該協會裡並分別擔任日本與中華民國的代表。當楊英風教授接掌藝術學院後，他便從中撮合這兩所藝術學府的結盟工作。

為了這兩所學府的結盟，片桐幹雄、田中健三與楊英風三位先生，曾先後在東京、大阪、富山、舊金山、萬佛城與台北作多次的磋商，這可以看出兩校結盟的慎重，以及他們

所付出的心力。

　　結盟後的三個月，也就是七月廿八日的傍晚，十四位年輕活潑的男女學生，在片桐校長率領下，自富山縣飛抵舊金山市，展開結盟後首度的交流活動。同行前來的尚有田中健三教授及一位隨行的翻譯片山寬美小姐。第二天，在參觀過金門公園的博物館、科學館後，一行到達舊金山市區的「金山寺」，因校長度輪法師出國而由恆觀副校長代表歡迎接待。同時介紹另一位副校長祖炳民先生及幾位教授與大家見面，祖副校長將法界大學創校艱辛的經過以及學校中比丘、比丘尼等吃齋苦行的情形略作介紹。在用過晚膳後，即乘坐校車，往北直駛車程約三小時的萬佛城法界大學校區，接受為期十六天的短期研習。

　　實際的研習課程共計六十個小時，分配在十天完成。百分之八十以上為設計專業科目，包括：視覺設計、美國著名商業設計、美國現代室內設計、美國現代雕塑與建築、最新鐳射藝術等。另外並有陶瓷及攝影分組專門科目。其他的課程是有關佛教與藝術關係的介紹。每天清晨各有半小時的中國功夫練習及靜坐訓練，中國功夫是教授最基礎的太極拳，靜坐主要訓練養成身心合一，意志集中。對於從事設計工作，用心用腦的年輕人，這是一項新鮮而適切的課程。

　　參觀的項目除了與專業有關的各個設計機構、場所以外，並使他們有機會去接觸美國的名山、大海以及叢林等大自然的環境，對於生長在狹小國度的學生，這真是讓他們大開了眼界。

　　住宿在法界大學的這段期間，全部學生都遵照校內一向嚴格的戒律，不抽菸、不喝酒，僅特別於晚上一餐准於吃葷，其餘一律素食。

　　萬佛城的環境和設施，對於這一批初抵美國的亞洲學生，的確令他們感到異常的驚奇。因為在他們尚未來之前，一般想像中，美國是像電影上好萊塢那種極盡豪華享受的生活，或像拉斯維加斯揮霍奢侈的黃金世界；萬萬沒想到下了飛機，所接觸到的是一塊寧靜安詳的綠地，是一遍鳥叫蟲鳴的林木，是一處孕育東方宗教文化的淨土，完全沒有想像中的熱門音樂、牛排大餐、吃角子老虎……隨著驚奇而來的是生活上的不習慣，尤其對於這些在日本接受慣了全盤美國化、自由放任教育方式的學生，這樣一個出乎意外的環境，的確是對他們一次重大的考驗。結果，雖是短短兩個星期，但先前這些像是脫了韁的野馬般不受約束、不被指揮的青年學生，在這種無形力量的沖激下，開始自我反省，他們不但在萬佛城，也在其他各種不同的場合，親身體驗到東方文化在美國被重視、被應用。過去

富山美術工藝學校師生至法界大學展開交流研習，圖為眾人攝於舊金山市區的金山寺。

對於東方及西方之間的價值觀念開始有所轉變，這種觀念的改變，勢將影響他們所從事的設計工作，而有助於對東西方文化精華的吸取。這可能是他們此行最大的收穫了！

八月十四日下午開始，在金山寺的二樓有一個簡單的學生作品展示會，展出這段時間所作的簡單視覺設計及攝影等作品。隨後由楊院長主持簡單的結業儀式，恆觀副校長代表頒給每人一份結業證書，按照加州教育法規授予「有關藝術特殊研修課程——五‧五個學分」。最後在充滿離情的惜別晚餐會後，結束了全部研習活動。翌日在互道珍重聲中，他們分成數組分赴東部、南部等地區，繼續旅行參觀活動。而於廿一日在洛杉磯市會合，返回日本。

這次的活動是告一段落了，它是這兩個姐妹校結盟的實際表現，也是新望藝術學院的第一個起步。我們預期更密切的交往將繼續開展下去，更積極更具信心的步驟將不斷地向前邁進。（法界大學新望藝術學院副教授郭方富寄自加州舊金山市）

出處不詳，約1978年

Lecture to explain use of lasers in art

World renowned architect Prof. Yuyu Yang, will deliver a lecture on the impact of lasers on art at the China Television Company studio on Jenai Road in Taipei on July 9 at 3 p.m.

Tickets for the lecture, organized by the Arts and Architecture Society of China, can be obtained at the CTV information desk before Saturday.

Yang, dean of the Chinwan Arts School of the Dharma Realm University in the United States, will give a detailed description on the history and use of lasers in art.

Ivan Dryer, an American, started to introduce lasers into art through the combination of light and music in an attempt to produce new educational and documentary films in 1971 in the United States.

A Japanese cultural organization started the application in concerts since 1976 in Tokyo.

Lasers were first invented in 1958 and have been widely used in many fields since then.

For more information, Yang can be contacted at 1-68, Hsinyi Road, Sec. 4., Taipei, or by telephoning 7028974.

"CHINA POST", p.7, 1978.7.5, Taipei: The China Post

「科學與藝術」結合
「鐳射光」帶來震撼
楊英風教授講述新觀念

文／張妮秀

另外一種「表現藝術」將為現代藝壇帶來一個新的震撼與期待。

以擅長雕塑而聞名國際的東方藝術家楊英風教授，又風塵僕僕地回來了。

他這次回國，同時也帶回了藝術合作的新紀元——鐳射在藝術上的應用——它不僅在藝術界開拓了一個嶄新的天地，並且也打破了過去空間、藝術、科技疏離的現象，而將它們三者加以「調整」再創造一個新的藝術世界。

在一項「科學與藝術的結合」的演講中，楊英風介紹了鐳射在藝術上的新觀念，並附以一系列精美的幻燈片說明。

鐳射光的發現，只有二十幾年的歷史，它的特性，是把光線聚集在一起，使能量集中在一個小點上，尤於高度能量的集中，顏色的濃度也就濃縮聚集，並且由於物質的不同，而產生不同的顏色。然而應用到藝術上，則是由埃文·德拉耶於一九七一年在美國開始的。

但鐳射光只是一種「光的表現」，它不能久存，一件創作，若只能存在於剎那之間，則不能稱之藝術，必須能夠在空間中留存，才能稱為藝術品，當鐳射光在空中運動時，只能說它是一種物理現象，但若與電腦及藝術家的構想相結合，則又具藝術價值了，因為電腦有儲存資料的功能，它能把前一位藝術家的構想保存下來，使不致於在一次表現之後就消失；因此我們可以說，鐳射因電腦而有留存作用。

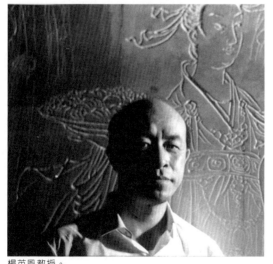
楊英風教授。

與人類美感相融合
鐳射藝術大有可為

今天「鐳射」在切割、通訊、測量、國防、醫學、工業上的用途甚廣，但在藝術創作上則是一個新的素材，雕刻，本來是利用刀片來切割作品的外型輪廓，然今用鐳射取代了刀片，事實上它比用刀片雕刻來得精密細緻。

鐳射光亦可以配合音樂來表演，這種表現使得每一個鐳射圖案都與音樂相溶合，並且與人類的美感整個的結合，不可否認的這種創造的過程中，有著生命

的跳動，新而美的空間概念在瞬間獲得更充實、更完美的詮釋。

目前鐳射的研究，已在美、日等國先後展開，「鐳射」的所有表現，是科技與美術教育的混合體，科技的最高表現爲自然的現象，「自然就是美」，藝術家必須跟上自然的呼吸腳步，以美的情操，讓人類遊戲在藝術科學之中，假若人類的生活脫離了藝術範疇，在不知不覺中，人類也會慢慢脫離社會，因此楊英風認爲「把人性所需的美感帶到家庭中去，使生活產生一種力量，以推動科學藝術的結合。」

身爲國際造型藝術家協會中華民國代表的楊英風表示，藝術家並從角落裡走出來，到廣大社會與群眾面前展示自己，他們有責任打開科技與藝術結合的風氣，用整體的力量相互刺激，切磋影響。

人類不斷的追求美，使生活藝術化，如今鐳射千變萬化的抽象光像，給人們帶來了震撼的力量，亦將人們帶進了綺麗夢幻的世界裡。

楊英風指出，鐳射的研究並不困難，我們現在若想與美、日並駕齊驅，必須首重科技教育的普及，並且全力帶動美術教育，把所學與實際相配合。

儘管鐳射光在二、三年之內其危險性仍不能避免，但相信有一天必能克服，到那一天，鐳射不僅是科學的產物，並且也是藝術的工具，科學與藝術的結合，在藝術旅程上將創造一個新的藝術境界。

原載《自立晚報》1978.7.12，台北：自立晚報社

不需藉畫家彩筆便能繪綺麗世界
楊英風談鐳射藝術

不需藉著畫家的彩筆，雕塑家的刀斧，便能描繪出綺麗、神妙的世界，給人們的感官帶來一種從未有過的刺激、震撼和滿足，您相信嗎？

甫自美抵台的楊英風教授在談到鐳射和藝術的結合時，激動的表示，鐳射藝術不但是種光的跳動，也是一種活生生圖案的跳躍，它是有生命的空間，配上音樂，便能將觀眾帶到一個如痴如醉、如夢如幻的世界。

鐳射在科學、醫療和工業上的發展，具有相當深厚的潛力，但在藝術的應用，到一九七一年才由現年卅歲的美國電影攝影師埃文・德拉耶開始研究，一九七三年十一月，他在一些專家的合作下，把鐳射光與音樂結合，在美國加州格烈費斯天文台作首次演出，立刻受到廣泛的讚譽。

利用三原色的鐳射光，予以高速度的轉動，便能夠形成各式各樣旋轉及色彩鮮艷的圖案，圖案的形態比「萬花筒」還要千奇萬變，透過拱型的圓幕和音樂的配合，觀賞的人就如同置身在一個瑰麗十彩交織的立體世界裏。

鐳射藝術是種創新的觀念，美、日等國已在進一步的研究與推展，加拿大多倫多的博物館也利用圓形的屋頂演出鐳射藝術，將整個空間做成外太空世界，充分融合了科技和美術教育的功能。

「鐳射光不是經由人刻意的創造，而是一種自然的光像」這種自然和美的結合，不但能美化人的生活，更可以提高人生的境界。

「隔行如隔山」，這是我們中國常用的一句俗語，楊教授以為，我們的藝術家不應禁錮在純藝術的領域，應對整個社會寄予關心，跑出藝術的圈子，試著和科技專家合作，以求表現出新的藝術和尋得美學的極致理想。

鐳射藝術帶給人心靈的震撼和感受是無與倫比的，它的快速發展是可預期的。（本報台北訊）

原載《世界日報》1978.7.20，舊金山：世界日報社

楊英風病中不忘雷射光

文／蔡文怡

　　楊英風自從出任美國加州法界大學新望藝術學院院長以來，天天爲了籌募經費和聘請教授而奔走，這次因皮膚過敏症被強迫休假靜養，回到台北家中深居簡出。

　　不過，他仍然不肯休息，曾經向許多藝術朋友介紹「雷射藝術」，他希望國內科學界與藝術界能通力合作，發展這項新的藝術創作途徑，因爲他在美國、日本接觸瞭解，當「雷射」的公害問題百分之百消除時，也就是「雷射藝術」時代的來臨，我們不妨先有一些認識。

原載《中央日報》1978.7.23，台北：中央日報社

景觀雕塑家楊英風

文／蔡文怡

雕塑與景觀設計

　　一九七〇年三月十四日，在大阪萬國博覽會的中國館白色巨廈前，「鳳凰」出現了，鳳凰象徵著一個超然的理想世界，只有在天下太平的時候才會出現。

　　一九七四年五月四日，在美國的華盛頓州的以環境為主題的史波肯萬國博覽會中，中國館的〔大地回春〕浮雕，不僅吻合了「地球不屬於人，而是人屬於地球」的大會主題，更喚醒了人類從紛繁龐雜、腐朽污染的歧途中，回歸自然。

　　〔鳳凰來儀〕也好！〔大地回春〕也好！這些全是景觀雕塑家楊英風的作品。他是一個走在建設行列前面的藝術家，由於經常深入戶外工地指揮，皮膚曬的黝黑，雙手也變的又粗又硬，活像一個工頭。

　　楊英風自一九六六年從羅馬返國後，即努力以中國「天人合一」的自然純樸生活的美學觀念，去開拓他理想中的現代中國景觀雕塑，建立未來新生活的空間藝術。

　　除了〔鳳凰來儀〕鋼鐵大雕塑、〔大地回春〕玻璃纖維造型景觀雕塑之外，他在國際上的代表作品還有黎巴嫩國際公園內的中國園設計、新加坡「文華酒店」景觀雕塑與「雙林寺」庭園設計、紐約東方海外大廈廣場〔東西門〕景觀雕塑。此外去年他還應沙烏地阿拉伯國家邀請，前去規劃沙國綠化中的國家公園，又應美國加州中華佛教總會之邀，去規劃位於舊金山北部的「萬佛城」。

1970 年楊英風攝於其作品〔鳳凰來儀〕前。

　　在國內，大家所熟悉的日月潭教師會館的〔日、月〕浮雕、花蓮航空站前的大理石雕塑〔大鵬〕及庭園景觀，以及草屯台灣手工業研究發展中心的整體規劃與設計等等，都出自他的手中。

　　從他一件比一件精采的作品看來，楊英風是一個典型實幹派的藝術家，他藝術創作的泉源來自泥土、來自石頭，一切自然界有生命的東西，他都企圖從其中汲取美來。

　　平時生活中，他自奉甚儉，不講究衣著，也不注重口腹享受。談起話來，除了

楊英風父母。

計畫，還是計畫，讓人覺得似乎有做不完的事在等著他去實現。

西諺有句話說：「不要害怕夢想，只要你有勇氣去想它們，總有一天夢會實現。」楊英風大約就是屬於這一型的藝術家，他是一個腳步，一個祈禱；一個祈禱，一個奇蹟。

家庭背景與求學經過

除去藝術創作，楊英風先後任教於國立藝專，淡江文理學院、銘傳商專、中國文化學院的建築系或藝術系，可是他本人卻沒有一張大學文憑。

也許，有的人會千方百計想辦法掩飾這個「缺失」，但是楊英風不以為然，從實際經驗中，他發覺文憑並非絕對必要。他說：「沒有拿到大學文憑，對我而言，並不是完全沒有障礙與困難的，不過當人們看到我的作品以後，也就沒有問題了。」

從東京美術學校，到北平輔仁大學、台灣師範學院，他一直是為興趣、為吸收知識而唸書，久而久之，對於拿不拿文憑，變得不在乎了。

楊英風外表看上去是南人北相，高大的個子，因用腦過度頭髮都掉的差不多了，最近由於藥物引起皮膚過敏症，操勞過度就發作，臉上手上一塊塊紅疹，醫生說唯有休息是最好的治療方法，偏偏他沒時間休息。

別看楊英風的雕塑與景觀設計，一直走在時代尖端，他個人的背景與家庭觀念卻是非常非常傳統保守。

楊英風說：楊家在宜蘭是望族，在台灣受日本統治時，他的祖父因不滿日人苛政，就把孩子全部送到大陸唸書，楊英風的父親楊朝木就是上海震旦大學畢業的，他母親也是同校同學。（註）

楊英風生在宜蘭，一歲大的時候去過大連，後來父母長居北平，外婆家擔心女兒留戀北平，忘了宜蘭故鄉，就把他留在身邊，一住就是十二年。

也許是父母不在身邊，外婆家上上下下的人對他格外寵愛，甚至有些縱容，英風如今回憶起來，認為這或許是造成他對自己的「喜愛」十分固執的原因。

【註】編按：楊英風父母並非同校同學。

楊英風於東京求學時攝於上野公園。

他的父親曾經開過攝影公司，也拍過電影，因此他喜歡藝術多少有些遺傳，何況童年時想念父母，使他從美術上發洩對父母的感情。

小學畢業，母親回來帶他到北平唸書，「那時候初到北平，感覺上就好像到了天堂。」孩提時期的感受是敏銳的、直覺的，日後楊英風再三鼓吹環境與生活的重要，跟他初到北平時的震撼，有極大關係。

他在北平唸中學時，抗日戰爭已開始，教雕塑的寒川典美和教油畫的淺井武是兩位日籍老師，十分賞識他，常常課外給他特別指導，楊英風說：「從此我愛上了雕刻，一心想要做個雕刻家。」

熱愛雕塑與攻讀建築學

中學畢業後，他熱衷雕塑，但父母卻認為作雕塑家將來沒有前途，主張他應該去讀建築，何況建築系也有他所喜愛的雕塑和美學課程。

這一個關鍵性的決定，改變了楊英風的一生，至今他回想起來仍深感慶幸，他說：「父親的建議是對的，否則我現在充其量只是一個純粹的雕塑家，不可能做這麼多有關改造生活環境的事情。」

到日本後他進入東京美術學校建築科，這是日本國立最古老的培養藝術家的學府，它的建築科素來以純審美的藝術觀點而施教，不論雕塑、建築、觀賞或實用，都必須兼顧，不得偏廢。

楊英風說：在那裏他開始接觸到西方的理論與技術，奠定了今日的基礎。教授們對他說：「你們所學的是為了『未來』，也許畢業就是失業，但所學的知識與技法，將來必定用得著。」

太平洋戰事爆發後，他父親擔心他在東京會被炸死，暑假結束後不准他再到日本繼續學業，於是他插班入北平輔大又唸了兩年。

他開始以美學為基礎，透過建築知識，思索人性與環境之間的因果關係，這可以說是「景觀雕塑」的萌芽期。

由於離開台灣時，外婆已替他訂親，光復後的第二年暑假，楊英風打算趁省親之便，

1965年楊英風攝於比利時魯汶。

順便與青梅竹馬的「她」完成終身大事，然後雙雙回北平求學，沒料到共匪叛國，大陸淪陷，他不但連輔大的學業都沒法完成，更連雙親也陷於匪區。

省立台灣師範學院（國立台灣師範大學前身）開辦藝術系後，他再度入學，劉眞院長對他十分關愛，撥出教職員宿舍讓他做雕塑。一個人一輩子能遇見一位良師，就算是幸運了，而楊英風從小學到大學，他覺得自己所遇到的老師都非常優秀，使他獲益良多。

放棄文憑從事藝術工作

因爲結婚成家了，他的負擔很重，還差一個學期就大學畢業的楊英風，接受了《豐年》雜誌美術編輯工作，優厚的待遇和現實生活問題，他，放棄了文憑。

這份工作他一幹就是十一年，期間仍然抽空在家裏畫畫、做雕塑，從未間斷。

民國五十年，在楊英風的藝術生涯中，又是一個轉捩點。劉眞出任台灣省教育廳長，向農復會借調這位高足，去爲日月潭教師會館設計浮雕，這座〔自強不息，怡然自得〕的浮雕，促使他決定再度回頭。

第二年，在人助天助與自助的情況下，他由輔大校友會推派去羅馬參加大公會議，感謝教皇對輔大在台復校的協助，又因替菲律賓華僑塑像而賺到旅費，就這樣子他踏上探訪歐洲——雕塑之都的路。

原先只打算逗留半年，結果要看、要學的東西太多了，一住就是三年，遍覽各處著名的雕塑，並請教了不少名家，過去在東京所學的西洋理論，此時獲得了印證的機會。

在歐洲三年，他深深覺得還是自己的國家最可愛，而且中國以自然爲中心的「天人合一」哲理，才是他應追求的境界，於是他束裝回國。

大理石，是他回國後最先探索自然生命力的素材，爲此他曾深入台灣東部，加入花蓮榮民大理石廠，用自己的手創作了許多件代表作，甚至連他家裏客廳的茶几，也是由大理石縮影的橫貫公路。

接著他接下各地的聘請，完成了許多具有代表性的雕塑與景觀設計。

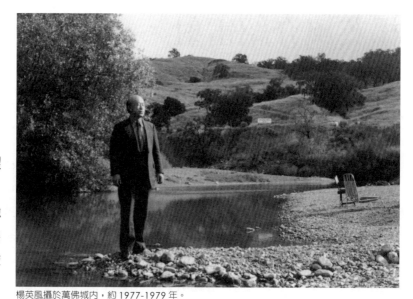

楊英風攝於萬佛城內，約1977-1979年。

主持「法大」新望藝術學院

當他從沙烏地阿拉伯回來後，美國加州法界大學校長度輪宣化禪師，就委託他去該校實地勘察，從事校園規劃工作。

法界大學設於「萬佛城」內，位於舊金山以北一百多哩的達摩市瑜珈谷的中山國家遊樂區，學校全部面積有兩百四十英畝。當楊英風到達後，只見在一片樹林中有四十餘棟美式的「鄉村建築」，這些就是法界大學的校舍，附近天然環境極佳，有小溪、草地、湖泊和許多溫馴的野生小動物，「這裏眞是個修養心性，創作藝術的好地方。」楊英風驚嘆地讚美著。

三、五年前，楊英風曾經計畫在台北郊區內雙溪一帶，籌辦一所「中國景觀雕塑學校」，實現把環境與生活緊密結合的理想，可惜這個計畫後來因爲種種因素而擱淺了。

因此，去年當度輪宣化禪師想聘他主持法界大學新望藝術學院時，他欣然答應下來，「以宗教的感動力，重新塑立藝術的精神」，他希望朝著這個方向，把東方文化介紹到西方社會，同時也把西方技術介紹到東方社會。

楊英風指出：中國美術史，特別是後期雕塑部分，仍不出佛教美術的範疇，佛教直接影響了中國人的藝術觀與人生觀。他希望新望藝術學院在他這位「藝術和尚」奔走下，能促使個人的小宇宙──心靈與生活，和外在的大宇宙──環境與自然，和諧並存，相輔相融。

如今，他有一半的時間住在舊金山，其餘的時間到各地籌募捐款，找教授，工作非常辛苦，他也變得更黑更瘦。

楊英風的別名叫「呦呦」，他說詩經裏「呦呦鹿鳴」，表示鹿在山中發現食物時，必定發出呦呦之聲，呼喚同伴一起來分食，他取「呦呦」爲別名，也正是此意，當他看到「美」的東西，希望大家一起來欣賞，「獨樂，不如眾樂樂」。

原載《中央月刊》第10卷第11期，頁135-142，1978.9.16，台北：中央綜合月刊雜誌社

楊英風介紹雷射可用於藝術創作

【本報訊】雕塑家楊英風教授最近回國療傷，他因藥物中毒發生皮膚過敏，在美國經診療一段時間，效果不大，他決定回國給中醫治療。

楊教授目前應聘擔任美國加州法界大學新望藝術學院院長，並從事雷射藝術研究。他指出，雷射光已被用於多項藝術創作，美國人最先用於藝術用途，法國也相當流行，這種趨勢正方興未艾。

雷射用於藝術，最先是與音樂相結合，這是繼國防、醫學、電信、工程之後，又一項新的突破；目前，已有人利用雷射光攝影，其效果並非如照片或電影般的平面，而是清晰立體的將原物的塑像，以動態的光線表現，有時可將偉人的動作，做一分鐘的「攝影」，好比實物般的靜動有致，非常奇妙。

楊英風說：目前美國已有一家博物館，今後將收集世界偉人的雷射攝影，將使參觀者透過圓周形的櫥窗，見到會動的偉人立體影像。

他認為，這種新的藝術創作，以國內目前的創作與欣賞角度來看，似乎相當陌生與遙遠，但是，不久的將來，這種藝術創作方式，很可能會引進國內，沒有公害危險的雷射藝術，屆時會令人大開眼界。

原載《中央日報》1978.10.1，台北：中央日報社

楊英風今演講
雷射與藝術

【本報訊】雕塑家楊英風與日本雷射普及委員會代表佐藤裕信，今天下午三時在國立歷史博物館聯合專題講演，題目是：「雷射與藝術結合的展望」。

科學與藝術能神奇的結合，因此一項無需藉畫家彩筆，就又能揮洒綺麗世界的新構想將會實現。

楊英風表示，藝術界決有信心予以實踐，因此在今天的演講，楊英風和佐藤裕信將就雷射藝術的構成問題做精細的解說。

原載《中央日報》1978.10.12，台北：中央日報社

【相關報導】
1.〈鐳射藝術如何結合　佐藤裕信今說原委〉《台灣新生報》1978.10.12，台北：台灣新生報社
2.〈楊英風講鐳射藝術〉《民生報》1978.10.12，台北：民生報社
3.〈楊英風今專題演講　談鐳射與藝術結合〉《中國時報》1978.10.12，台北：中國時報社

鐳射功用・無遠弗屆
現代藝術・亟宜利用
楊英風專題分析認其內涵豐富精華
鐳射唱片已問世純美音樂收聽自如

文／楊明

　　思想總是走在時代尖端的藝術家楊英風說：廿一世紀將是鐳射的世紀。

　　自從二十世紀的三大發明之一——鐳射，在十八年前被發現了以後，這項科學技術，已經在四年前，應用到藝術上。

　　最早將鐳射應用到藝術上的，是卅六歲的美籍電視攝影家埃文・德拉耶，他於一九七三年十一月，在加州提聖費斯天文台，首先發表了「鐳射音樂表演」。這聽來「光怪離奇」的新花樣，主要是利用鐳射光的掃描線，構成變化的面和線。楊英風說，鐳射光在一秒鐘之內即有數百次的掃射，這些掃描線，隨著電子音樂的音量強弱高低，光也跟著起變化，這些光打在屋子裡，就成了千變萬化的圖形。

　　這些圖形，有幾何圖形，也有自由圖形，顏色鮮艷無比。楊英風曾經看過「鐳射光跳舞」，他說，音樂的情感完全進入光裡了，光線代替了語言。而那「光的語言」，活生生的像一個「美的生命」，沒有一點敗筆。

　　楊英風因為出掌美國佛教法界大學藝術學院，因此常有機會聽取高僧們的經典解說，他親自打坐，並探究宇宙的奧秘。他說，在天文台裡親眼目睹鐳射光的表演後，直覺科技研究進入靈性階段以後，已經可以代替宗教與說教了。他說，那種空靈的境界，充滿了宗教氣氛。

　　楊英風本來是傑出的雕塑家，他早年抽象的雕塑設計，為台灣保守的雕塑界帶來很大的震撼。後來他又做環境規劃與景觀設計的工作，為沙烏地阿拉伯、美國等國家設計很大的公園及觀光風景區。當他這一年半以來為創設法界大學藝術學院四處奔走時，有機會觀察到美日等國的鐳射發展。

　　眼光遠大極有見地的楊英風，首先憬悟到鐳射的發展，會為國家經濟帶來很大的問題。若干年後，電器產品極可能被鐳射產品取代，那個時候，設計目標勢必完全轉變。因此，他開始嘗試瞭解這門深奧的學問。目前，日本鐳射普及委員會已聘請楊英風擔任藝術部門的委員，楊英風還預備在法界大學創設鐳射研究所，他認為：藝術家也應該實際參與鐳射應用的工作。因為現代的藝術，已經愈來愈與純粹美術脫節。反之，它愈來愈參與社會生活。而鐳射的功用，目前已進入生活中，配藥、測量、工程、加工品等等，鐳射已無

遠弗屆。

　　歐美敏感的藝術界人士，已利用鐳射製成照片、繪畫與雕刻品，並且鐳射唱片也已問世。上個月，東京還舉行過「鐳射繪畫雕刻展覽」，透過鐳射光，平面的照片變成立體，雕刻也饒有趣味。至於鐳射唱片，一八○○的快速度，不用唱針，就可以聽到最「純美」的音樂。

　　楊英風說，鐳射是樸素而單純的東西，但它表現的內涵卻豐富精華，他熱切地希望國內，也能在鐳射的和平用途上，急起直追歐美日，因為，「二十一世紀，是鐳射的世紀！」

原載《中華日報》1978.10.13，台南：中華日報社

他是誰？

文／伯洄

其來有自

楊英風啊！一天到晚往外跑。

萬一誰和他聯絡上了。哼！別高興。明日他又要趕飛美國，趕飛東京去啦！

爲什麼叫英風？據說母親快生他時，夜夢老虎由竹林躥出。從此他註定要跟「英風」一輩子。

「雲從龍，風從虎」？不錯！他被司命的星君們判終身常在天上駕風。

陰曆屬牛，陽曆屬虎。

原來，牛骨虎身！怪不得噸位老贏別人，牛勁十足。

不過……

放心。走到那兒，丟不掉雄姿英發。

問題學歷

讀過許多美術學校，文憑卻拿不到半張。

曾巡禮東京美術學校建築系，北平輔仁大學美術系，台灣師範大學藝術系，還遠征羅馬藝術學院雕塑系，研究三年。

不在乎文憑，只隨環境走。學無止境，管它畢不畢業。他呀！天天在宇宙大學讀書。

老天好像很公平。文憑半張抓不住，名銜卻滿天飛。

糊里糊塗的時候，睡覺醒來的時候，他常發現自己又多了一個頭銜。不是小頭銜，大到國際的！

智慧冶煉

美術。學儒、學道。信天主，禮佛。

幸虧東京美術學校建築系有雕塑課程，他老早就走對了路。

老師說：「你們現在所學的，尙無用武之地；不過將來發展一定很大。」他字字牢記。

一九六三年至六六年，長醉藝術之鄉羅馬三年。

習雕塑鑄幣……。體認西方文化藝術的獨特性格和思想。

返國後，直奔花蓮。與大理石同吸自然空氣。傺的，一連串榮獲巴黎、香港、義大利

楊英風先生。

等地國際藝展繪畫、雕塑金牌獎、銀牌獎、榮譽獎。

一九六六年當選中華民國十大傑出青年之一。

得天獨厚

他出身望族，祖父母都是成功的商人。

天賜，自幼愛美術。父母亦鼓勵之。

中學回北平，家有個人畫室，環境極優。

輔大美術系位於傳說中的紅樓夢舊址，風景奇麗。文學、藝術環境氣息甚濃。

全班十六人。女孩共十三人。個個如花似玉。眾香國聞香，三男永生難忘。

出國旅遊，皆在美術圈內，飽覽各國名山勝水，藝術文化重鎮，從未脫節。

不是自己的力量，冥冥中一直倍受關懷保佑。他感覺這是祖宗積德所致。

因為如此，他也要積極，不能做壞事。

性格嗜好

特殊狀況：勤事如牛，威儀若虎，意志像龜殼硬。字呦呦，與鹿鳴有關係。平常狀況：獨處沈默，稍帶嚴肅。言談親切、和藹、慈祥。喜沈思。

最快樂的事情：工作。好福氣，工作即興趣即理想。

幽默感？有。只幽自己的默，別人不明瞭。

曾為日本鐳射普及協會、中華民國鐳射推展協會同時設計性質相似的標幟。工畢，他暗偷偷裂嘴嘻笑？？？好的自己先挑，差的留給日本。

愛花草，愛攝影。照像技術呱呱叫，是圈外超一流專家。

剪刀、漿糊是他命根子，老死不分身。

現在剪刀漿糊還是他旅行出外的戀人，比太太還福氣。

苦修新聞

忙，頭皮屑，打針吃藥，反應突出。

一天藝術家突然發現自己醜得不能見人。牛骨虎身的頭頂，又多了一個豬頭皮；既紅且腫，好不頭大！「醫生快給我一針特效藥！明天沙烏地農水部長就要來了。」一針！藥效病篤。兩針！差點沒命除。

藥物中毒後，禍延全身，皮膚慘不忍睹。奇癢難止，徹夜失眠。抓……手指一個個殘缺異狀。會客，演講，出國旅行。有礙觀瞻，忍哪……態度要自若。

兩年苦修。李梅芳的針灸、花蓮祖傳秘方都見識了。苦修期間，廣交中西名醫，楊英風深深了解中西醫的好壞和特性。現正籌備法界大學中醫醫學院，準備以科學方法研究；闡揚中醫秘理。

病得辛苦，感悟更深。他說：值得！值得！

原載《愛書人》第093號，1978.11.21，台北

楊英風受佛教感動

文/陳長華

　　藝術家楊英風，接受舊金山法界大學委託，籌設該校藝術學院，台北、舊金山兩地奔波，不勝勞累。

　　楊英風為天主教徒，法界大學則是一位美國籍的老和尚一手創辦，許多人不了解他為什麼會接受這件工作，據他說是受老和尚的熱忱和對宗教的虔誠信仰的感動，更重要的是這位三十年前曾在中國大陸潛修佛學的老和尚，對藝術的抱負和理想，和他不謀而合。

　　近年來研究鐳射藝術頗有心得的楊英風，在即將成立的法界大學所屬藝術學院裡，也將安排有關這方面的課程。他先後幾次回國，曾和專家多次交換意見，並舉辦小型講演會。

原載《聯合報》第7版，1979.1.10，台北：聯合報社

楊英風（右一）與法界大學校長度輪法師（右二）討論法界大學規劃之事項，約 1977-1979 年。

台灣全省美展
今年還是學生美展
作品在博物館展出

　　【台北訊】第卅二屆台灣省美展，定今天到十八日，在台北新公園省立博物館作全省巡迴最後一站的展出，作品包括國畫、油畫、水彩、版畫、美術設計、雕塑及攝影四百多件。

　　全省美展歷年來受關心美術人士注目，對有關評選和展品內容等方面也有所訾議。今年的全省美展，據評議委員顏水龍說有二大特色，一是評審方式較以前慎重；一是參展件數增加。

　　不過，這位資深畫家指出，今年省展參展作品，油畫水準比較平均；水彩沒有特殊創作；美術設計方面因為名稱所限，作品往往侷限於海報、封面及包裝設計，產品設計顯得缺少；雕塑方面參展作品雖然不少，但一般對雕塑的認識尚嫌不夠深入。

　　各類的評選委員對於本屆全省美展，也有不同的看法：書法類李超哉認為「富有創意突出之作」極少；油畫類何肇衢的看法是：參展的油畫大小，被限制到六十號之內，致使作者不能充分發揮潛力；美術設計類楊英風認為：這次省展的美術設計作品，內容上仍停留在平面的設計，大多屬模仿的不成熟作品，更值得改進的是「主題」的限制，本屆美術設計限定了狹窄的主題，無形中限制了參展的人。

　　儘管本屆省展參展數量增加，綜合一些參觀過展覽的人士的意見：這一屆全省性的美術展覽會，還是和往年一樣如同「學生美展」，現職畫家極少人參與，是美中不足之處。

原載《聯合報》第7版，1979.3.10，台北：聯合報社

現代雕塑家今起聯展

文／陳小凌

【本報訊】雕塑藝術這些年在國內一直呈現一蹶不振的狀態，如何將雕塑與生活結爲一體，來美化環境陶冶心靈，台北阿波羅畫廊於今（二十一）日起，邀請十二位風格各異的現代雕塑家聯展。

這十二雕塑家是楊英風、朱銘、劉鍾珣、吳李玉哥、陳庭詩、邱煥堂、郭清治、何恆雄、楊元太、吳兆賢、李再鈐、楊奉琛。

這次聯展，希望能帶給國內現代雕塑的再突破。本報將作系列的雕塑家介述。

楊英風・表現景觀雕塑

「我先學雕塑，後學建築，我所關切的是：使建築與雕塑調揉爲生活的環境，再讓這環境陶冶怡然自得的中國人。」楊英風這些年儘管身處海外，但他仍致力於中國雕塑的突破與建樹。

楊英風說：今天中國人的現代化生活呈現是那一種層面？美化？歐化？現代化並不是全盤西化的電氣設備。如何由生活的題材中找尋雕塑的方向，而不是因襲五十年前歐洲的裸體或人像雕像，雕塑與生活密不可分，尤其是近年歐美重視的景觀雕塑，更將生活層面提高與淨化。他介述景觀藝術在現代文明影響下，人類生活空間在急驟地改變，馬路快速地出現，大廈紛紛矗立，整齊劃一的秩序給都市帶來呆滯與沈悶，機械化的規格破壞了人類藝術美感，這是我們生活環境嚴重問題。

景觀雕塑以強有力的存在，給都市的幽谷帶來陽光，爲單調的建築帶來生氣，將藝術的景氣賦與城市，因此，景觀雕塑已成爲世界各國一項新興的傾向。

楊英風指出景觀藝術早在三千多年前中國社會中普遍應用，庭園、樹台都是景觀建築，但這些視象的藝術，卻被西方國家巧妙地使用，而現代中國人都對自己生活環境不重視，這是很可悲的。

他以親身經驗的一件事實來證明，今年年初，台北西門獅子林、來來及六福商業大廈之間原計畫要塑件景觀雕塑，越洋電話到日本，請楊英風回國設計，當他實際勘察，作出雛形不銹鋼模型，估價單到商業鉅子那兒時，卻被推托「看不懂」而擱置至今，這件〔貨暢其流〕不銹鋼模型將在今天首次展現。

最令這位雕塑老將意外的是，國立工業技術學院卻首開國內首次使用不銹鋼的景觀雕塑。

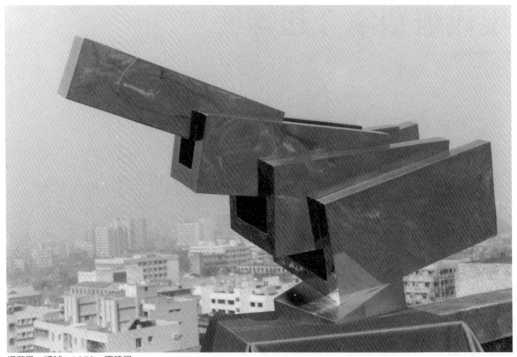

楊英風　精誠　1979　不銹鋼

〔精誠〕是這件雕塑名稱，是取自該院校訓「精誠」二字，寓含精誠石開，學工業要精密及誠懇的敬業精神。

長方形材料的不銹鋼切成相等邊，相疊成形，而等邊基座呈三十度傾斜，使規則的線條富於變化。

這件〔精誠〕雕塑已於昨日安置在該院的校園正中，暗紅色法國草和背景黃色校舍；及周圍的噴水池、人、物、綠草坪，構成景觀藝術的多彩變化。同時，精誠模型亦在聯展陳列。

「歐美建築大廈時，都保留百分之三至百分之十的費用，作為美化環境的預算。」楊英風認為生活環境改善與藝術創作有密切關聯，社會觀念及企業界應隨生活素質提高而有所增長，雕塑與生活關係密切，空談口號沒有益處，主要還是觀念的澄清及實際的行動。

朱銘‧從牛背上跳下來

「鬼斧神工印證出木雕的新境界，練成堅毅不拔的意志和剛強不屈的氣力。一刀一斧，均入木三分。」朱銘，這位中國雕塑界的奇葩，在自己的藝術境界裏有嶄新的突破，從鄉土的水牛步入太極拳的靜觀思索裏。

三年前接受楊英風老師建議，練太極拳只是為強身，沒想到才練半年，感覺到太極拳動中求靜，內剛外柔及講求陰陽，動靜自如的理論，和雕刻有著相似的關聯。心中一動：「為什麼不轉換新的題材！」於是，一系列太極拳的木雕，成為朱銘新生的素材。

或許是國內愛護者對朱銘水牛的寄望過深,首次太極拳展示,朱銘選在日本,佳評帶給他相當的信心,這些日子,太極拳成為他生活中必需的部分和藝術創作的泉源。

看朱銘的太極拳造形,形簡而意賅。最初,太極拳的老師傅看到作品時,一再說太極拳沒有這種招式,朱銘解釋這是由各招式中動態中擷取,而不是靜態的呈覺時,老師傅才恍然大悟。

朱銘自己比較偏好靜態中有動態的太極拳作品,像此次展出的〔摟膝拗步〕,至於像〔抱虎歸山〕則屬常見的太極拳動態招式。

他認為:「求動態」,比較容易表現,動中求靜,是他所強調的方向,其間涵含著巨大的力量,也是雕刻所必需的力量與感覺。

「練太極拳,十年不出師。」朱銘自稱水牛將告一段落,多變化的太極拳將是他今後創作的方針。

「放棄水牛是自然而必需的嗎?」

楊英風很支持朱銘的轉變,他說:「如果朱銘再繼續刻水牛的話,那豈不又回到工藝木匠的路子。」

吳李玉哥‧粗拙童趣

「自然」構成七十九歲素人畫家吳李玉哥的藝術世界,純摯、拙樸、童趣天真是她的生活,也是她的藝術觀。

去年眼睛動過手術後,眼睫毛倒叉的毛病還是時常再犯,吳李玉哥指著沒有睫毛的眼部,露出無奈的神情:「就這毛病,煩得我每個星期都得去看醫生,眼睛一累,畫就很少畫了,只有捏捏陶土,還頂快樂的。」

當你初接觸到這些雕塑,會覺得造型粗拙可笑,但在那塊塊黏土揉搓下的完成作品之中,簡潔的形體,卻掩遮不住她那細膩情感的流露,母羊回首,慈愛地關照著一旁的小羊,背負幼兒的母愛洋溢在眼神及面部神態中,這些都是這位素人藝術家對生活的體驗、關照。

和她的繪畫一樣,雕塑的題材很多是取自於記憶中的歲月,童年時用衣服下襬繫成竹馬形狀的「騎竹馬」遊戲,節慶舞獅的熱鬧,都成為一件件動人、細緻的作品。

吳李玉哥雖然今年已望八十歲,但身子還是挺硬朗的,除了因為牙齒沒了,吃東西著

重於鬆軟食物以外，每天照例清晨六時起來種花、種菜，上午或中午小睡片刻之後，就自己拿塊黏土，坐在餐桌上隨意捏製出雛型，完成後再由兒子協助翻成石膏模。

　　吳李玉哥是從六十歲執起畫筆，今年已經七十九歲了，她曾以刺繡扶養了吳兆賢長大成人。這些生活的經歷或許是引起她繪畫創作的根基和雕塑的方向，而她對生命進一層的體驗，構成她現在藝術的內涵與精神。

吳兆賢・味紋理趣

　　「從紋理趣味中，找尋造形的意念。」這是吳兆賢對自己木雕創作的啓念。

　　吳兆賢走入藝術的路子很早，早期隨張義雄習油畫，四年前還參加五行雕塑小集，但由於母親吳李玉哥的名氣，和五行雕塑小集會員分散，而少有活動。

　　造形單純，揉合具象與抽象，富有原始情趣，是他多年執著的方向。由此次展出的〔馬戲團小丑〕的造形，可窺出他力求擺脫造作，表現自然原始的面貌。

　　通常，吳兆賢選用梢楠木或樟木作素材，他指出這兩者木料經燒過後，會產生自然的裂紋，增加了原始拙樸的趣味。

　　或許是這些年要照料母親的起居與藝術創作，再加上五行雕塑小集中馬浩、周鍊及楊平猷先後赴美，會員少有活動，吳兆賢倒不急於表現自己的藝術。

<div align="right">原載《民生報》1979.3.21，台北：民生報社</div>

【相關報導】
1.〈現代雕塑展今起舉行　參加國際陶藝賽作品明空運〉《聯合報》1979.3.21，台北：聯合報社
2.〈現代陶瓷卅一件明運義競賽展覽　雕塑家應邀聯展十二人各具風格〉《中國時報》1979.3.21，台北：中國時報社
3.〈十二雕塑家展覽近作　張炳煌將赴日展書法〉《大華晚報》1979.3.21，台北：大華晚報社
4.〈十二位雕塑家　今聯展新作品〉《中央日報》1979.3.21，台北：中央日報社
5.〈十二位現代雕塑家　在阿波羅畫廊聯展　祖母畫家吳李玉哥也應邀參展〉《自立晚報》1979.3.21，台北：自立晚報社
6.〈現代雕塑家邀請展　各家作品琳瑯滿目〉《民族晚報》1979.3.23，台北：民族晚報社
7.蔡文怡著〈雕塑聯展出現新貌　創作型態十分有趣〉《中央日報》1979.3.24，台北：中央日報社

令人窒息的雕塑聯展

文／商禽

　　國內的雕塑藝術活動一向不怎麼茂盛，這些年顯得尤其沈寂，例外的卻是朱銘的木雕；而且，若不是「鄉土」片，恐怕連朱銘的木雕也無法得到應有的認識與評價，真是很令人擔憂的一種現象。

　　雕塑藝術之未能在此地得到他應有的重視，這或許與「市場」有某種關聯吧？不過若從最近在「阿波羅」畫廊舉行的「現代雕塑家聯展」看來，這怕又得說雕塑家自身的努力仍嫌不夠吧？

　　首先，光是「聯展」這種觀念，就已經顯得太草率，是在湊數，你可能會說，那是畫廊的主意，但是像展覽的事，藝術本人是可以作得了主的，尤其是雕塑，每一件作品都需要足夠的「空間」，因為雕塑是「空間」的藝術，它不僅作品本身需要佔足夠的「空間」，而且還要更多的「空間」來完成它的「幅射」功能，否則便扼殺了它的「生命」；我們可以打一個淺量的譬喻；一個人，他所需要的「空間」並非是指他的體積，除此之，他尚需要多的「呼吸」空間，否則，他就會被「窒息」，嚴重的時候，他甚至於喪命。

　　更甚於此者，有時一件雕塑作品，雖然它本身的體積很小，但其空間幅射量卻非常之大，決非一般的生命可以比擬的；因為藝術的生命之大小往往是無限量的；我們且以朱銘的〔功夫〕為例，當「他」一掌推出去的時候，如果他的「功夫」深，這一拳的「掌風」，是足可以達到若干丈遠的，像這樣的一件作品，它需要的展出「空間」，便絕不可以作品之體積來衡量的了。我深信，這種感覺不僅藝術家都很清楚，而且大多數的欣賞者，也有相似的經驗。

　　此時的雕塑聯展，參展人數一共有十二人，平均每人有至少三件，結果展出作品的數量便已經超出了三十件。以不足三十坪的空間來展出如此多的作品，不論對作品，對欣賞者都顯得太擠而令人覺得窒息，而最最主要的，對我們的藝術家們是太過於「委屈」了。

　　在展出的作品中，除了朱銘的〔功夫〕已經提過暫且不談，這其中需要更多「空間」的作品該是李再鈐的；李再鈐的幾件金屬雕塑所表現的，不僅在於「形體」的展現，它還有「意念」的「生長」與「糾結」。不要說「生長」會產生「空間」延展的需要，即使「糾結」，也由於「力」的對抗而產生了「幅射」，乃至「噪音」，絕不是它們現在所佔有的「空間」所能承受得了的。

　　此外，楊英風的作品，尤其是他的〔精誠〕，雖然祇是他原作的縮小，可是任誰也能從這件作品中感覺出它的「動向」來；而且其「動向」一開始便是向上的，我不清楚〔精

誠〕這作品，它原型安置的空間在何處，而其若不是在室外，便足以造成對這作品的「傷害」，則是可以成為定論的。

「雕塑」本來是「空間」的藝術，它不僅需要「物質」的「空間」，而且更重要的是在於拓展「觀念」的空間，使人類從「有涯」步入於「無涯」之境界。

原載《民族晚報》1979.4.3，台北：民族晚報社

亙古的呼喚　純樸的回歸
——楊英風先生訪談錄

文／法耶

　　一九七四年，美國史波肯博覽會開幕了，這雖然是個小型的博覽會，但是，意義非常重大。

　　自從西方產業革命以來，帶來了大量黑煙與怒吼的噪音；機器不停地轉動著，而河川卻阻滯了。固然，人類比以前享受到更方便的工具，更奢侈的生活；相對的，環境污染問題也就更加嚴重。有鑑於此，史波肯博覽會討論的主題是：創造明日清新的環境。

　　從這個博覽會上，可以看到西方已經深切明白所帶來的副作用，嚴重地威脅到人類的生活，他們逐漸地吸取東方的精神來改正自己。他們的藝術家著手於環境的設計與整理，要為自己的同胞，乃至全人類收拾一塊淨土，讓大家好好地生活著。這種覺悟，令人深深嘆息。反觀我們目前，是不是在朝著這個目標去做呢？

　　在過去百年中，我國由於震驚於西方科技發展，導致喪失民族自信，凡事倚賴西方，以崇洋為尚。不少自命為「青年導師」者率先疾呼：「全盤西化」，以為只有向西方科技看齊，才是救國之道。事實上，科技可以迎頭趕上，而文化卻只宜適度調整，不能照單全收。我們有沒有想到：當西方國家在檢討之餘，預備向博大精深的中國文化學習時，我們卻仍固執地要去做「嘗試錯誤」的實驗；有一天，當西方國家肯定中國文化的價值時，是不是有人要再率先疾呼：「向西方學習中國文化」？

1974年史波肯世界博覽會中國館壁上的浮雕〔大地春回〕為楊英風所作。

　　這些錯誤都是緣於我們太看輕自己。由於文化的根本動搖，使得生活也亂了腳步。檢視一下我們周圍的生活環境：成千成萬的公寓、大廈、最時髦的歐美服飾、媲美世界的餐廳、咖啡館，乃至於日常生活的一器一物，無不是直接移植，全面西化。西化現象已如破竹之勢，在我們日常生活中生根。我們不禁懷疑：我們將留什麼給下一代，用以代表中國文明的精神？

　　舊有的古蹟，像遺棄垃圾般

地被湮沒了，從生活中徹底摧毀了一切見證於中國的傳統，逐漸接受了新的習慣與心態。而所謂新的習慣與心態，就是洋人的習慣與洋人的心態，從而，我們也不以爲意地過著洋人的生活。如果說，文化與生活是息息相關的，我們似乎正勇敢而迫不及待地向西方文化認同。

楊英風的鏡子

　　第一次踏進楊英風事務所，就感覺到他是個自省很強的人。右邊，是一面嵌進去的鏡子；對於習慣向右看的人，會驚訝地看到自己正好像行走於某個透明空間。正面，是一張相當醒目的人像攝影；從頭部特寫，強調出他那球形的圓顱，形成一個很優美的弧度，不知正屈身看些什麼。

　　室內，有些森森然。從艷陽下突然進來，似乎不太能看盡所有散置其中的雕塑作品。在漸亮的瞳孔中，我注意到一尊如人體大小的佛像，正閉目趺坐，無限莊嚴。才剛用油土塑成，身上彷彿留著水氣，帶著活生生的生命的氣息。我注視良久，再環視壁上林列的攝影作品，一幅幅燦爛的春花，正展露永恆的笑靨，傳達著自然的消息。

　　楊英風先生是一位傑出的雕塑家，他的作品散見世界各地，被國際藝評家評爲：最富於中國雕塑風格，能表達出中國現代雕塑的精神。幾十年來，他更致力於環境美學的問題，特別關心到環境對人的影響。他生於台灣，青少年時期在大陸受教育，曾到日本留學，近幾年又奔波於國際之間；因此，參與了世界各地環境的變遷。從這些參與中，他得到許多心得；對轉換中的台灣，更加關切，有很好的意見，發人深省。

　　他個人所經驗的各個不同的生活環境，對他自己而言，顯示了成長的意義；對讀者而言，正是一個最直接、也最眞切的例子。爲此，筆者特別走訪楊先生，以他個人經歷爲中心，向讀者呈示一個藝術家的成長過程，也語重心長地述及大家所關懷的生活環境問題。

宜蘭─幼年時期的搖籃

　　宜蘭，是一個風景非常優美的地方。地方雖小，但自然環境極佳，有山地，有平原，有河，有海，有島，也有海港。在堪輿學上來說，是一塊靈地。也正因爲它具有大陸中原一帶的地理環境，又是大陸來台船隻的停泊處，所以，它吸收了許多中原文化，水準相當高，至今仍保存有中原古風。在地理環境上，它一面向中原文化開放，而另一面因對台灣

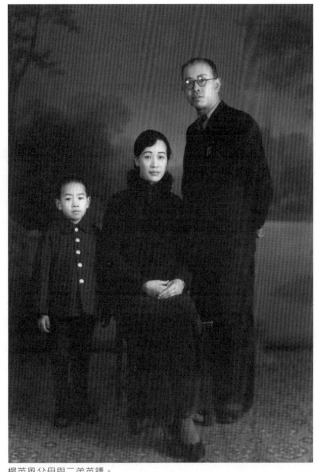

楊英風父母與二弟英鏢。

本土的交通困難，故而擁有最佳
的，保留母體文化的環境。

　　楊英風生在一個富裕的大家
庭裏，祖父是個很成功的商人，
事業忙碌而發達，但是，很重視
子女的教育。在日據時代，因為
痛惡日本軍閥肆虐，為了讓下一
代接受祖國完整的教育，就費盡
苦心把子女送到大陸去。楊英風
的父親就在這種情形下，到上海
震旦大學讀書；並且，結婚以
後，仍然住在大陸，沒有回來。
但是，楊英風的母親卻因省親而
常返台。同時，為了體恤親心，
就把出生不久的長子──楊英風
留在外祖母身邊。

　　楊英風就在外祖母的呵護中長大，由於顧念他遠離父母，親友們對他特別放任，比一
般小孩享有更多自由。他可以玩泥巴、剪紙頭、滾草地、做白日夢，毫不受干涉。

　　四十年後的今天，當楊英風回顧這個孕育他藝術生命的故園時，他體念到：宜蘭實在
是培育藝術家的典型的環境；它留有悠久的中原文化，又有高山、大海、以及廣大的蘭陽
平原，供人馳騁想像力，塑造美感經驗。並讓人成長於自然中，無形中培養了對自然的親
切感。再加上家人的疼愛，養成了自由、認真、率直的個性。這種個性，就成了從事藝術
的推動力。到現在，他仍然是一想到什麼，就去做，不怕困難。由於內心的束縛少，從小
就培養了悠遊於宇宙八荒的自由性格。對一個藝術家來說，毋寧是最幸運的。

　　以這樣的性格，終其一生在宜蘭，是不是能夠得到最大的發揮？他認為：「宜蘭雖然
是中原地區的縮影，但它畢竟太小了。它可以培育一個人良好的基本性格，奠下某些程度
的基礎，要說發展，最好還是到外地。但不可否認的，它是一個理想的搖籃。」

站在北平自宅屋頂的楊英風。

美的震盪─和諧的北平城

在宜蘭唸小學時，楊英風尚未顯露出對美術特殊的天分。由於宜蘭出產木材，他只是常由好奇心驅使，到廠房裏看木匠刨木頭，覺得其中充滿了神奇的力量。但是，有一件事卻促成了他走上藝術之路，引發了他的美術才能。

唸完小學，他的母親回到台灣來了，決定要帶楊英風到大陸受教育。他追述隨母親第一次走進北平城時的感覺是「嚇壞了」！到處都是碧瓦紅牆的四合院，看起來一片安詳和諧，簡直是到了夢中的天堂一樣。這種美感與宜蘭相較，自是不同。

北平，是中國文化的精華地區。在北平的六年中楊英風生活在一個純粹中國文化的環境裏。北平，這個經歷了數千年物換星移，幾十代衣冠的都城，有最飽學的文人學者，積累下最豐富的文物，建造了最巍峨的宮闕；也把文化的芬芳、生活的素質散播到一般人民大眾，處處顯露出它的風雅與充實。

不知不覺中，一個外島來的少年，已漸漸地習慣北平的文化生活。

那時，楊英風讀的北平西直門中學，學校裏有日本雕刻老師寒川典美及繪畫老師淺井武特別指導他，使他對美術的愛好幾乎達到狂熱的地步，他甚至決定以雕刻爲職志。

「畢業後，我要求父親讓我去東京學雕刻。父親平素就喜愛攝影、美術，在這方面有相當素養。但他覺得學雕刻的前途怕有問題，心裏不放心，然而，他還是幫我去查，結果發現東京美術學校（即今東京藝大）的建築系有雕刻課程，就要我學建築，附帶學雕刻。於是我就到日本去學建築，就此打下了我一生的工作基礎。」

櫻花島上的鄉愁

在東京美術學校所學的是美術建築，跟一般工程建築不同。學美術建築，最根本的基礎是繪畫、雕刻，這方面課程很重。這也是今天楊英風和別的藝術家，在工作上和觀念上有所不同的原因。美術建築，是要把建築當成一種藝術工作來做，不僅僅是蓋房子而已。它強調建築是人住的空間，像人一樣有個性、重視美感。

在東京的二年，楊英風在老師教導下，對美術有深一層了解，由於戰爭的緣故，他洗盡過去生活中的奢侈習氣，過著簡樸刻苦的求學生活。當時，中日戰爭逐漸進入尾聲，而日本卻仍在做困獸之鬥，妄想鯨吞中國，毫不認輸。全日本百姓受天皇號召，胼手胝足，

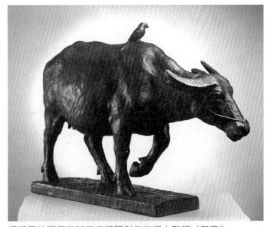

楊英風於豐年雜誌工作期間創作的鄉土雕塑〔無意〕。

生活非常困苦。眼見這種悲慘的戰敗情況，使一向生活在順境中的楊英風，不禁陷入深深的自覺。他除了求學之外，並且用心研究環境問題，了解到日本人窮兵黷武的好鬥性格，和它的島國的自然環境有很大的關係。

有關於日本的一個笑話，流傳極廣。據說，日本覬覦中國已久。他們的教師這樣教育著他們的下一代：一位教師拿著許多蘋果分給學生們吃。然後，再拿起兩個大小不同的蘋果，問學生那個好吃。學生都指著其中一個又大又紅的蘋果。於是，老師正色道：「這個蘋果產自中國，想吃的話，就打到中國去！」

這是筆者小時候聽來的一個笑話。我們若把它當做一個例子來研究，可以知道環境對人影響之鉅。徹底了解櫻島的文化性格後，楊英風對北平的文化生活，有濃濃的鄉愁。

中國文化之美─抽象

在東京唸了二年，因為戰事愈演愈烈，楊英風就在父親催促下，束裝返回北平。第二次進入北平，他已不再是那個驚訝的少年，他對中國博大精深的文化有了深深警悟。他進入北平輔大美術系繼續學業，虛心地學習中國文化，重溫中國歷史，並重新觀察北平文物。他也從中國人最講究的倫理關係與人際關係中探索中國文化的根源，在中國文化中成長。在這期間，他還發現到中國雕塑之美：「我家住在北池子，離故宮不遠。我常泡在故宮裏，研究歷代收藏的國寶；而且北平家家戶戶也都收藏些古董，我常和朋友們一起賞玩、研討。於是，我開始專心研究中國古代雕塑的造型。我發現中國雕塑表現最好的，並不是佛像，而是朝代愈早愈好的。」

「以殷商銅器來說，一些祭祀用的犧尊，常用自然界中的鳥獸來造型。這些鳥獸，並不全用寫實的手法，而是很抽象的，用簡化的線條，就表現出來了。那麼強而有力、樸實豪邁。這種用抽象的手法，而做出美好的造型，在中國古代就有了。和西方注重寫實的雕塑系統，截然不同。」

「我常想：中國有極為成熟的文化，極為高妙的藝術傳統，為什麼我們不能加以延續、創新呢？我在北平的幾年中，深感受益不淺。」

製作日月潭教師會館浮雕〔怡然自樂〕的楊英風。

歸鄉—台灣

　　民國三十七年左右，楊英風先生回到台灣完婚。本想帶著新婚妻子到大陸去，但轉瞬之間，共黨已佔據大陸。他的父母都陷在匪區，未能逃出。他就在宜蘭小住一段時期，和親戚經營商店，畢竟，他不是做生意的料子。於是，到台北謀職，進入台大植物系畫標本，勉強維持生活。過了一年，獲知師大美術系招生，他去報考，成為第一屆學生。

　　後來，很湊巧藍蔭鼎先生創辦豐年雜誌，需要美術編輯，楊英風就開始在「豐年」做編輯工作。民國五十年，劉真先生向農復會「借調」楊英風，以便替日月潭教師會館製作浮雕。他慶幸有這個機會能夠回到雕塑本行，就抱著破斧沉舟的決心，排除萬難，為他對社會公開的第一件作品而努力。更重要的，要報答校長的厚愛。

　　這個〔自強不息，怡然自得〕的浮雕，構想來自居住北平時過年的剪紙，而得到的靈感。工作了四個多月終於完成了。他自此摸索到雕塑的竅門，也開始有人請他去做雕塑了，便離開了工作十一年的農復會，專心創作。

　　在豐年雜誌工作期間，楊英風曾做了許多鄉土的木刻版畫和雕塑。自教師會館的浮雕以後，他還設計了中國大飯店及新中國大飯店的浮雕。由於這樣的改變，他從單元的藝術創作，轉向多元的空間環境的處理，把過去所學的「美術建築」應用出來。

　　同時，根據回台幾年的觀察，他對台灣本土的文化型態有極深的期望。台灣是一塊飽經滄桑的土地，經過西班牙、荷蘭、日本的殖民，外來文化影響很大。就中國文化來說，是個邊疆地區，文化水準較低。在共黨大肆摧毀中國文化之際，如何在台灣保有中國文化，並使之符合現代化，就是一個重要的問題。

大廈的陰影

　　民國五十二年，由于斌主教推荐，楊英風得到了到羅馬研習西方雕塑的機會。

　　由於在輔大期間信奉天主教之便，他在義大利三年，以羅馬為中心，深入民間，加入

1966年楊英風攝於羅馬鬥獸場前。

天主教活動，想由此認識西方文化與風俗習慣。楊英風自認：在未到歐洲之前，對歐洲存著許多幻想。因為，我們的教育太強調西方的長處，而忽略了西方的短處。這一次身歷其境，他對歐洲的幻想破滅了。

羅馬，就像中國的北平，分別代表著東西文化精神。以羅馬和北平相較，可以窺出東西文化之不同。羅馬到處是高聳的宮殿，用大塊大塊的石頭砌成，造成一股逼人的氣勢。馬路卻很狹窄，行走其間，不禁讓人透不過氣來。那些大廈的陰影，一直在心上揮之不去。試想，當年羅馬帝國要用多少奴工建成羅馬城？那種環境的建設，完全是由「霸道」所造成。想像著那些被擄來的奴工，被壓榨、被逼迫，面對著許許多多宏偉的建築，令人感到多麼寒心，多麼殘酷。

還有，名聞世界的鬥獸場，也是奴工所造，用反抗的奴工和獸相鬥，讓市民圍觀，引以為樂。西方歷史上說，羅馬憲法揭起了西方民主自由的思想，很讚美羅馬時代百姓論政的自由風氣。楊英風說：「我在羅馬看到很多文獻，發現當時羅馬的百姓，包括貴族，只有十萬人，而奴工卻有一百萬人。所以，事實上只有十分之一的自由，而卻說成全民自由。就如今天的西方社會，只關心白種人自己的自由一樣。」

在東方的農耕環境裏，植物固定生長在土地上，所以要定居，安土重遷，以穀物為主食。農耕時人面對的是一片廣大的土地，因此，易於養成深思、靜默的習性；並為了解四季的原理，以幫助人去了解自然，產生了八卦、陰陽、堪輿學，一代一代傳下去，人與自然形成了和諧、圓融的關係。幾千年來中國人從自然之中得到一脈相承的處世哲學，即使

〔太空行〕浮雕及〔魯閣長春〕。

在建築上也處處顯示中國人親近自然的習性。

西方則反之，由於地理環境適宜畜牧，由畜牧的型態發展下來，產生的是講現實、講利害，好勇鬥狠。因為是逐水草而居，故要侵佔自然；以獸群為重，以水草為目標，以遷徙為生活型態，缺乏了解自然的耐性。

從中國庭園建築來看，無論一花一木，一草一石，都維持著自然的發展，並引以為友、為鄰，傾向於保護自然，讚美自然。而西方的庭園往往幾何化，樹木花草像軍隊一樣修成規規矩矩，很有規律，像是以君臨之姿控制著自然，表示出人類征服自然的權威。

「義大利是典型的例子，它是火山形成的狹長的半島，因地理環境的限制，沒有辦法發展博大的思想、文化。我在義大利曾看到一些地區受到中國的影響，如威尼斯就是模仿蘇州。水、橋、龍船、房屋，都有些相似。在古代，西方對東方文化竭慕極深，有許多遺跡說明了東方的影響。我看了不少這些東西，對自己的文化產生了很大的信心。更由這次比較，使我了解到我們中國有許多東西是很可貴的。回教的可蘭經上說，好人若死了，那麼下輩子，就可以投生做中國人。可見中國文化實在有它的價值的。」

於是，經過三年的旅行研究，楊英風回台灣，希望在自己本國土地上，看到中國文化不斷的滋長更新。

大鵬與鳳凰

在羅馬時，楊英風遇到花蓮大理石工廠廠長在那兒考察，並答應回國後到花蓮幫忙。回到台灣以後，楊英風發現台灣各地，尤其都市的改變快得驚人，而花蓮的湖光山色，仍

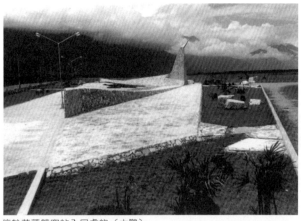

位於花蓮航空站入口處的〔大鵬〕。

保持著原始動人的氣息，於是不加考慮就到花蓮去了。

他在花蓮利用大理石做了一些景觀雕塑。無非是朝著中國文化的現代化路線去做；他選擇了一些最自然、樸實的材料，以符合我國傳統的原則，再加上個人的藝術創作，以求融合傳統、現代於一爐，而能有些成績。

如停機坪的天然石雕。這塊石雕來自花蓮三棧溪，完全天然的大理石，沒有加上一點人工。楊英風把它放在停機坪上，讓來到花蓮的旅客，一眼就能看到這塊原石。飽含著花蓮淳樸、自然的風貌，並且讓大自然界中的風雨替它雕鏤下生命的痕跡。

另外，像航空站的〔太空行〕浮雕、〔魯閣長春〕，以及機場入口處的〔大鵬〕景觀雕塑，都是用花蓮的大理石製作的。每一塊石頭都盡量保持其天然形態，讓它們自自在在地顯露出原始自然的生命力！

在進行〔太空行〕的工程時，大阪正在籌備一九七〇年萬國博覽會。一天晚上，葉公超先生急電楊英風趕往大阪，替中國館做美化工作。這時離開幕時間只有三個多月，真是惶恐得很。經過不知多少苦思焦慮，楊英風設計出〔鳳凰來儀〕的景觀雕塑。

龍與鳳同是我們中國人心目中的靈異之物，也很能代表我們中國人追尋理想的精神，有寫實的面貌，也有抽象的含意。

當鳳凰鼎立在白色中國館前，那飛舞的彩翼，高瞻遠矚的神態，令人深信中國人的精神境界應是如此地海闊天空，振翼高舉！

陷阱上的大廈

目前台灣經濟發展快速，都市的環境污染愈形嚴重，公害問題已造成人們生活的困擾，甚至妨礙到生命的安全。前一陣子，發生了學童上課時戴口罩的情形，引起許多人士關心。事實上，這類問題在當初都市設計、規劃時就應做周全的考慮與準備。我們中國人一向是最喜愛自然的，現在，大都市裏要找一塊青蔥的綠地，真是難之又難，問題當然不只這些。

「現在，台灣社區的發展不太有計劃，往往是聽由商人亂蓋房子，一棟大廈裏住幾百

人，都是隔成房間，沒有公共場所，連個起碼的客廳都沒有。因此住戶無法溝通，幾乎是老死不相往來。這樣的環境，把中國舊有的倫常友愛都破壞了，住在裏面，久而久之，心態自然就不同了！」

我國都市的發展，一切學樣西方。西方先是挾其科技之威，以制中國；繼之以生活之利便，誤導台灣。使得台灣各地，紛紛以傳統的住宅為古老、落後，必拆之而後快，然後在原地上蓋起一棟棟如泰山壓頂的大廈。大家競相以說英文為尚，吃西餐為貴，住洋房為享福，不知不覺中，養成向西方看齊的習慣，如此一來，自己的土地，不也就如同洋人的殖民地一樣？

那些大廈，不是從自己的土地生長起來的，就像是人家挖好了陷阱，卻不自知，而在上面蓋了起來。等到有一天，它支持不了，倒了下去，要再尋找奠基的泥土，卻不容易啊！

法界、靈光

這些年來，楊英風的生活非常忙碌，他應邀到世界各國去設計，留下許多作品。如紐約〔東西門〕、新加坡文華酒店、雙林花園。但是，兩年來，他的工作大都集中在美國法界大學。

這所大學位於舊金山以北的一個天然保護區內，人口稀少，林木遍佈，自然環境非常好。經由華裔宣化禪師苦心經營，已成為西方的一塊佛教聖地。在近三百畝的地方，有文學院、佛學院、藝術學院，及譯經院、安老院、感化院等六十餘棟美國農莊式建築，形成一個遠離塵俗的社區——萬佛城。

楊英風應邀前往主持藝術學院，最初曾和研究中心的和尚、尼姑相處了一個多月，便深深地被感動，在精神上，如出家一般。他說：「這裏的環境，完全是中國田園風味，靜靜的莊院，幽深的林木，人們生活在自然之中。尼姑和尚有規律的清修，要誦經，做佛事，過午不食，夜不倒單，一心一意研究中國文化，態度嚴謹、虔誠，令人佩服。」

據說，宣化禪師到美國宏揚佛法，是由於佛曾託夢。宣化師是我國東北人，他是中國禪宗最後一代的傳人，佛託夢時便預示將來傳衣缽者是美國人，因此他隨緣到了美國。很巧的是，他在美國遇到了一批熱愛中國文化的學者，於是度化他們成為和尚、尼姑，並同在法界大學工作，決心將它建成美國最大的中國文化基地。用中國文化的長處，改善美國

置於紐約華爾街的不銹鋼作品〔東西門〕。

的生活方式，成爲美國生活的一部分，甚而普及全人類。

以一個天主教徒到佛教大學工作，是不是在心理上感覺不同呢？楊英風說：「萬教同一源，這個道理是很明顯的。何況，佛教並不單是一個宗教的教派，它是我們文化的一大部分我覺得要了解中國文化，不能不了解佛教。我擔心的是，佛教會不會也像當年自印度傳到中國一樣，傳到美國，開花結果，豐富了美國文化，而我們自己反而鄙棄不用。或許，等到將來，它在美國實驗成功了，深入美國生活之中，我再搬回台灣，大家就反而能接受了吧！」

「從地理環境上說，美國和我國有些類似，它地大物博，發展的潛力非常雄厚。以西方孕育出來的性格，竟能產生像法界大學裏的和尚、尼姑，那麼堅忍、刻苦，能不遠千里從洛杉磯，三步一拜，徒步朝拜萬佛城，完成誓願。這種表現是空前未有的，可見他們吸收中國文化的迫切與努力！」

言下，有無盡感概。

走出楊英風事務所，街道上依舊棋列著一棟棟大廈，依舊是人語喧嘩，依舊是汽車快樂地奔馳，依舊是摩托車騎士輕俏俐落的雙輪。我沒入擁擠的人潮中，在街一盞盞亮起之前，我想趁著暮色，把頭惱清醒過來。

原載《台灣時報》1979.4.16-17，高雄：台灣時報社

楊英風說雷射
既有科學用途
並富藝術功能

文／程榕寧

「中華民國雷射科技藝術推廣協會」是個正在向政府申請立案的社團，卻已有四十餘位科學、藝術界頂尖人物列為基本會員。

是什麼促使他們匯合在一起？

發起人楊英風教授很誠懇的表示：「我們只有一個想法：關愛國家。」

雷射的發現，與原子能、電腦合稱為本世紀三大了不起的科學里程碑。雷射只有廿年的歷史，許多人都不熟識它，但它比任何東西都更具威力。

楊教授接觸雷射已有三年，是國內藝術界研究此道的先驅人物。他指出：「它是一種光體，卻不同於一般的太陽光。它是物質本身電子的位置移動，所發出來的一種肉眼看不見的微光，這微光經過物理學方法，用反射鏡來放大，形成肉眼看得見的光體，就是雷射（又名「死光」）英文叫 LASER。在國防武器上，美蘇兩國已利用雷射施展驚人的威力，目前已有人相信，一旦發生戰爭，雷射將使地球和人類同歸於盡。

除了能殺人、毀滅，雷射也被利用在電訊、測量和醫學上。例如，雷射代替電波通訊後，能發揮幾十倍於普通電波的效率，那時，往世界各地打電話，像打市內電話一樣。在醫學方面，可使用於外科的開刀手術，尤其是眼睛等細部開刀，特色是開刀之際也同時縫傷口，而且不會流血。雷射也可以切割各種質地不同所構成的物體，還能保持整齊的切面，就像照相機這種東西，用雷射來切成斷面時，裏頭雖有鋼鐵、鏡頭和布，但只要一刀，就能把它很整齊的切出來。雖然同樣是光，雷射與普通的光不同。普通的光通過三稜鏡就因折射面分成七彩，這是因為光的組合是由各種不同光波的光所構成，所以一經折射，它就分散開來，各自顯現它原來的光色。當它們合起來時又變成白光。至於雷射，它是一種最純的光，通過三稜鏡時並不產生折射現象，也不分散成多種光彩。它的光波只有普通光的一百萬分之一，換言之，它的力量比日光強一百萬倍，例如一百萬瓦特電氣需要量的工廠，使用雷射時一個瓦特就可以解決了。

正因為如此，楊英風等有心人士，特別要呼籲大家注意。雷射已與經濟發展發生非常密切的關係，雷射將可以代替所有的電動機器，來推動工業的進展，如果現在我們不積極進行，將來對台灣的工業（內銷及外銷）是很大的打擊。這是三、五年內可以預見的

危機。

　雷射儀器的製造，是我們眼前最迫切的工作，不過，由於我們的精密工業不夠發達，必須向外國購買零件，再自行裝配。如果我們能參考日本的做法，或許可以急起直追。日本的大學生在政府頒發的輔助研究經費支援下，通常花二萬元台幣左右，就能裝配儀器，省下大量的金錢，繼續做其他研究。我們的大學生，是國家的資源，正可以派上用場。

　楊英風教授是國際間著名的藝術家，他能畫、能雕，還創作了不少赫赫有名的景觀雕塑，他與雷射的相晤，也是經由藝術的媒介。

　雷射和藝術的結合，早在六年前。那時，美國洛山磯的年輕藝術家埃文‧德拉耶 IVAN DRYER 應邀拍攝雷射研究的紀錄片。埃文的專長是電影製作，也研究過天文學。在拍雷射研究的紀錄片時，他發覺雷射的光有許多特異的地方，好奇心使他嘗試利用雷射的光來表現光學的藝術。大凡一個藝術家，當他發現有什麼新鮮的材料或現象時，本能地就想到要使它有機會以藝術的形式現身。這樣，他用各種不同的方式來嘗試，有了問題，就由專門的技術人員從旁協助，最後他利用天文台的天頂，由電腦控制雷射的發射機，再配合以音樂的音響效果，發表史無前例的所謂「雷射音樂表演」LASERIUM。

　楊教授在日本京都雷射表演中心第一次看到時，真被它那光彩的奇妙變化所震撼了。

　他讚歎的形容：「寬約十六分之一吋的雷射光的掃射，在一秒鐘內可以來回掃射幾百至上千次，所以由起初的一個小點，很快便能擴展成線，再發射成面。當它與音響相應出現時，那光彩的幻影成了有生命的東西在空中奔駛追逐。有時，雷射光的三原色，以繞射高速度的轉動，形成各式各樣旋轉及色彩鮮艷的圖案，既像雲，又像蛛網，那形態比萬花筒還要千奇萬變，人們坐在拱型的圓頂下，如同置身在一個瑰麗七彩交織的立體世界裏。」

　楊教授身兼美國舊金山法界大學藝術研究院院長，把過去一年多來，經常聽法師講經，聽到宇宙間的種種現象，解釋宇宙的意義，一時所能悟得的還很有限，不過，一見雷射所發散出來的人造天體，他覺得：「剎那間，我好像看見了宇宙間生命的面目。是我過去從來沒有體驗過的充實，使我恍然大悟，若有所得。」

　由於雷射音樂表演會的刺激，日本立刻成立了「雷射普及委員會」，經費五億日圓，

也請了楊英風委員，積極展開各項利用雷射，促成進一步的研究。

　　楊教授在日本參加討論時，總想起自己國家的需要，於是在會長（他的好友）白石英司的鼓勵及支持下，回國大力提倡重視雷射。

　　他說，如果大家看過雷射音樂表演，便很容易就關心雷射了，可是那需要一筆鉅款。兩年前，日本已向美國買到表演的權利。因此如果要在台北舉辦，我們得付一億元新台幣給日本。

　　當今，我們不看雷射音樂表演事小，實際的研究和使用雷射，卻事不宜遲。

　　楊教授個人打算以雷射爲工具作雕刻，其次，把雷射光應用在空間藝術，講求在生活空間裡如何使用雷射光。他相信：「在藝術裏，雷射將和使用在科技上一樣，它會產生極不尋常的威力，來震撼整個人類『美』的領域。」

原載《大華晚報》第8版，1979.5.20，台北：大華晚報社
摘錄本文另名〈沒有瑕疵的畫筆——雷射〉載於《大漢雷射景觀特輯》1980.7.9，台北：大漢雷射科藝研究社
《楊英風景觀雕塑工作文摘資料剪輯1952-1986》頁96，1986.9.24，台北：葉氏勤益文化基金會
《牛角掛書》頁96，1992.1.8，台北：楊英風美術館

YuYu Yang (Yang Ying-Feng)
── Free China's Premier Sculptor Radiates Love of Life

by Jo Villarba

There is muted energy in the man. When he stands up to wave a hand at his canvases and sculptures, he radiates warmth and love of life.

"Yes, " he explains, "art must be necessarily related to life and hence to the environment. I see my art as part of life only through environment."

Yuyu Yang (Yang Ying-Feng) is famed as such an artist – one whose art relates to the environment, whether his medium be rock, steel, wood, plastics or bronze. At his studio in the heart of Taipei, one can see plenty of evidence of this. Be it in his paintings, sculptures – and (oh yes!) photographs. In fact, he sees his art as having developed into the more meaningful course of environmental building or landscape design.

His credentials explain his development as an artist of this type. Yuyu Yang is all of four things; a painter, a sculptor, a photographer and an architect. He credits his architectural

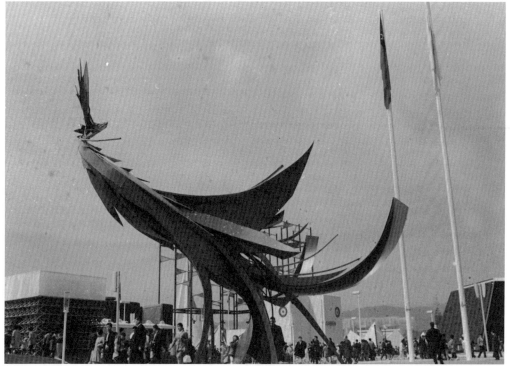

A massive red phoenix in steel created by Yuyu Yang for the Republic of China pavilion at the Osaka World Fair (Osaka Expo) in 1970.

333

training as having made his switch to the more challenging and difficult task of environmental art a relatively easy one.

The artist-environmentalist explains his art form this way: "With the explosion of scientific technology, our environment has been suffering a gradual destruction since 1986, a destruction brought on by such problems as pollution and congestion. The study of environmental problems became a world wide movement during the seventies. To be an artist today – to have the observational, organizational and creative skills of an artist – is to take on the responsibility, within the limits of one's competence, of applying to the rebuilding of a better environment."

He stresses the point. One can see that it is the core of his art. "The participation of artists," he says, "in environmental improvement is an absolute must."

Despite his immersion in his art, Yuyu Yang is not unaware that he lives and works in a society that oftentimes is unmindful of art and artistic works. This has led him to design his art on a grand scale, as if to get in tune with the artistic rhythm of their environment.

Looking younger than his 54 years, he is baldish and tall, with a pleasant countenance. He exudes the air of a professor regaling his class with profound knowledge of his subject.

The artist is a well-traveled man. In 1963, he says, he was in the Philippines. Before and after that he was practically in every part of the world. Not just travel for pleasure and study, he addes, but also to fulfill artistic commissions.

He started, of course, with his native Taiwan. Over at Sun Moon Lake, Yuyu Yang gave the Teachers' Hostel a massive face-lifting through art: two large sculptures in relief, known appropriately enough as the "Sun Goddess" and the "Moon Goddess." These were initial efforts at merging his sculpture with the environment.

He followed this up with the magnificent rendering of the massive red phoenix for the Republic of China pavilion at the Osaka World Fair (Osaka Expo) in 1970. In contrasted with the starkly simple pavilion designed by I. M. pei, the Yang masterpiece focused considerable attention at the fair.

Then came his design of the Republic of China pavilion for the Expo '74 held in Spokane, Wash. In executing his work, Yang covered the entire white structure with his relief sculpture,

A stone sculpture by Yamg exhibited in Tokyo in 1968.

"Spring Again Over the Good Earth." The total effect was as if the entire pavilion was a work of art in itself.

Earlier works were executed by Yuyu Yang in Rome and Singapore the contributed to his burgeoning fame as an "environmental" sculptor. Back in Taiwan, the sculptor was commissioned to design the environment of the new airport in Hualien.

For material, he did not have to range far afield. Hard by were the abundant marble blocks of Taroko Gorge. He had the black, white, green and gray marbles cut into thin layers and assembled into a mosaic mural.

The entire work is a masterpiece in environmental art. The green marble area at the bottom suggested the earth. The whites depicted the sky, while the grays and blacks were the clouds and heavenly bodies. Fronting this mural was a pool strewn with huge boulders. Man and his environment could not have been shown with more force and beauty.

Three years ago, Yang was commissioned to design and supervise in Saudi Arabia green belts and public parks in seven cities for 1977 to 1982. The Saudi authorities agreed to have some 300-400 acres of land used in each city park. Trees and flowers will be planted. There will also be Chinese-style pavilions. Pieces of sculpture will be used in places where there are natural caves and rocks.

"The main purpose," explains Yang, "is to create an ideal environment for the local people

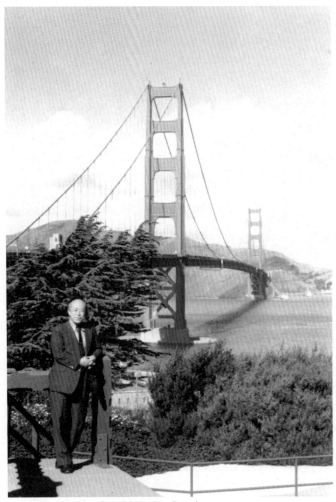

Yuyu Yang at Golden Gate Bridge, San Francisco.

in accordance with their cultural background and traditions."

In short, a park in Saudi Arabia should look Arabic and also reflect local conditions.

"Since man can build his environment, the study of environmental problems is ," says Yang, "in fact, the study of human problems. But at the same time, the environment builds the humanity that lives in it, so as we study human problems we must also study environmental problems. If we consider only one side of this problem our efforts will be in van, since both sides are only different aspects of the same thing."

The father of six children, Yang was born in 1926 in Ilan on the northeastern coast of Taiwan. He developed an interest in art at an early age. His first formal schooling in the arts started when he attended the Tokyo Academy of Arts, taking up architecture. Next, he furthered his art studies at Fu-jen Catholic University in Peiping and at Taiwan Normal University. Here he embarked on an uneasy experiment with new art forms.

His studies took him to Rome where he lived for three years at the Accademia Di Belle Arte Di Rome. It was in the Eternal City that he "discovered the unique beauty of Chinese culture."

Yang, with more than 30 years of research and work has established himself as one of the best-known sculptors in Asia. To many he is known as "the Rodin of free China." He has given

several one-man shows at home and abroad and participated in as many other group shows. The International Art Salon of Hongkong gave his a silver medal. The d'Artes Cultura, Abano Terme, of Italy awarded him a gold medal for painting and a silver medal in sculpture in 1966.

As expected of a man of his stature, Yang is a member of several international art organizations. He is a representative of the International Society of Plastic and Audio-Visual Art (ISPAA) and a member of the International Federation for Housing and Planning, the Artists, Architects and Industrialists Association of Japan and the Coin Engravers League of Rome.

Aside from being a supervisor of the Taipei Institute of Arts and Architecture, he is also president of the China Designers Association.

Yang thus remains a Chinese artist well versed in the classic traditions of Chinese art and yet striking out in the entirely new field of environmental design and sculpture. His search for the art form that is distinctly his own has ended, as it were. But the horizon looms large, eagerly awaiting more of the work that the environmental artist is bound to create in time.

"ASIAN BULLETIN", Vol.4 No.3, p.11-13, 1979.6, Taipei : APLFD Publications

中美藝術家籌辦
雷射音樂演奏會

【本報訊】國內藝術界及研究雷射的專家學者六十餘人，最近將成立「中華民國雷射科技藝術協會」，並且將在近期邀請美籍從事雷射藝術工作的蓋瑞・萊汶信格，來台開第一次在國內公演的「雷射音樂演奏會」。

發起組織「中華民國雷射科技藝術協會」的是楊英風教授，在台大從事雷射研究的馬志欽、胡錦標教授擔任該會的名譽顧問。他們期望使「雷射藝術」能在國內普遍發展，以助音樂的推廣。

即將在國內舉辦雷射音樂演奏會的美籍蓋瑞・萊汶信格，昨（九）天下午抵達台北，先與楊英風教授等人接觸，洽商演奏的事項，後又與新聞界朋友見面，談及「雷射藝術」目前對音樂的貢獻。

蓋瑞・萊汶信格認為，將「雷射」使用在音樂演奏上，雖然歷史只有六年時間，但目前它的發展卻已漸漸普及全世界。而涉及到的音樂不只是古典音樂，最現代的狄斯可舞蹈音樂也都很普遍地使用到。

節　目　單

1) 電影《午夜快車》組曲
 Mindnight Express.
2) 愛的旋律
 Love Theme.
3) 星際大戰組曲
 Space Theme - 'Star Wars' Suite.
4) 古典選粹：火鳥組曲・貝多芬作品選
 Classical Section
 a) Phoenix Firebird Suite
 b) Beethoven
5) 地球、風、火合唱團搖滾組曲
 Rock Section - Earth, Wind and Fire
6) 週末狂熱
 Saturday Night Fever
7) 第三類接觸主題曲
 Close Encounters Theme
8) 《梅花》以及中國名謠
 Encore and Finale - local Song

雷射音樂演奏會的節目單。

雷射使用到電影銀光幕的也不少，像「星際大戰」、「第三類接觸」等，也都使用到雷射音樂，而且效果頗好，很受觀眾歡迎。

蓋瑞・萊汶信格表示，他即將再度來台，並且帶工作人員二、三人以及雷射器材，在國內舉辦一次別開生面的雷射演奏會，在這次演奏會上的音樂將是「有影像的音樂」。希望能為國內觀眾喜愛。

原載《青年戰士報》1979.6.10，台北：青年戰士報社

【相關報導】
1.李九妹著〈「雷射音樂」是什麼東西？ 有一點像「第三類接觸」！這種音樂會可好看了！〉《青年戰士報》1979.6.9，台北：青年戰士報社
2.〈雷射藝術家　蓋瑞昨來訪　藝術創新・歐洲漸流行〉《聯合報》1979.6.10，台北：聯合報社

青年公園堤壁史畫
經費約需六千餘萬
民國七十年蔣公誕辰日完成

　　【台北訊】台北市加強文化建設工作中，將利用青年公園對面堤防的壁面，來雕塑極具意義的鉅大壁畫。這項雕塑工程，初步估算需要經費新台幣六千五百萬元，包括籌備時間在內，需時二年半才能完成。

　　青年公園大壁雕塑製作小組兼召集人藝術家楊英風，昨天就這項雕塑工程規劃設計事項，向台北市長李登輝提出簡報。

　　準備雕塑壁畫的堤防壁面，全長一千零五十三公尺，高五點八公尺，總面積六千一百零七平方公尺，將以中華民國建國及反共復國的偉大史實為題材，透過當代藝術家的才藝，展現我中華文化的傳統特色與大有為政府的光輝政績，鼓勵青年淬礪奮發，促進國民團結愛國為宗旨。

　　為了防止天然災害，並希望能易於長期留存，計劃使用防火抗震經久耐蝕的高級鑄銅為壁面的主要材料：大壁畫題材構圖及施工，擬依下列準則進行：①宣揚民族傳統文化。②發揮社教美育功能。③啟迪青年愛國情操。④美化市容觀光空間。⑤提高市民休閑情趣。⑥促進國民精神團結。

　　為使這項工程規格劃一，提高工作品質，擬邀聘當代名家學者六十人為製作小組顧問，依各階段工作內容及性質，分組進行策劃、審議或評鑑等事項。至於從事實際的製作人，擬擇優遴選具有良好聲譽及經驗的技藝人才約廿五人，以承包方式給予相當的工作酬勞，另外甄訓約廿五名大專以上技藝類科畢業學生，分擔製作工作。

　　這項工程定案後，即須整理工作現場，進行營建招考等籌備工作，預計九月間就緒，十月起整體工程次第開展，其主要雕塑及其附屬景觀工程，統限兩年內完成，全部設施將於民國七十年先總統蔣公誕辰日落成。

　　李市長聽取各項說明後，希望能提到指導委員會研討，讓委員們表示意見，使這項工作做得更好。

　　至於這項工程所需的經費，李市長計劃向本市工商各界人士籌募為主。

原載《聯合報》第6版，1979.6.16，台北：聯合報社

亞細亞美展
在東京揭幕

　　【中央社東京十九日電】第十五屆亞細亞現代美術展覽會，今天在東京都美術館揭幕，將展出十天。亞東關係協會副代表林金莖應邀在揭幕儀式中剪綵。

　　展出的作品有三百多件，其中包括日本的一百零六件，中華民國一百零一件，韓國六十三件及香港、印尼、澳大利亞與泰國的卅五件。

　　中華民國的七名藝術家應邀參加揭幕儀式及有關的活動。他們是台灣大學的林玉山教授、國立歷史博物館研究組主任夏美馴、楊英風、何肇衢、廖修平、姜孝慈及周陳喜久。

　　此項每年一次的展覽會是由柴原雪領導的亞細美術交友會所主辦，並獲日本外務省、文化廳、產經新聞及亞細亞航空公司的支持。展出的作品中，部份自前天起即在東京都產業會館展覽。

<div align="right">原載《聯合報》第7版，1979.6.20，台北：聯合報社</div>

北市堤防大壁畫　藝術界議論紛紛
多數贊成・問題在表現什麼？

文／陳長華

　　台北市政府計劃在青年公園對面堤防作大壁畫，各方面議論紛紛。大多數藝術界人士認為，大壁畫值得做，經費的問題在其次，最重要的是這個壁畫將要表現什麼，是不是能成為代表性的台北景觀。

　　比較東南亞幾個大城市，台北市雖然擁有一流的餐廳、氣派的百貨店，寬敞的馬路、高聳的大廈，在精神生活上卻是相當空洞，這種失調是因為整個社會缺乏「設計」，以及藝術不能深入生活。

　　一位資深的藝術家說，任何前進的國家或都市都是重視文化和藝術。有位議員認為不如用製作大壁畫的六千萬元經費，拿去建體育館，這是他不了解大壁畫將帶來的無形而深遠的意義。體育館固然重要，但也沒有理由放棄了壁畫，兩者都是必要的。

　　青年公園的大壁畫是由藝術家楊英風總負責規劃。據他初步的構想，它將是國內藝術家的集體創作，參予工作者有一部份是成名的畫家，有一部份是新人。

　　這件壁畫的內容也是藝術界關心的。一般的看法是：表現樂觀進取的青年時代精神，喚起愛國愛鄉心情，可以用很多方式表達，倒不一定非要以教條或陳腐的畫面。壁畫應該是感情化的、生動的，像說話一樣，娓娓動聽的。

　　台北劍潭公園的「從農業社會到工業社會」鑲瓷壁畫，可以說是目前台北僅有的一面公園大壁畫，公開時，曾引起少數人批評；但時隔多年，這件出自老畫家顏水龍教授的壁畫，卻成為觀光客攝影機下的台北市代表景觀之一。這件壁畫的特色就在於平舖直敘，看不見說教的痕跡。

　　青年公園壁畫的製作，也使藝術界人士談到「藝術生活化」的問題。一位畫家認為，今天我們將作壁畫視為一種「奢侈」，淵源由來已久，因為大多數人一直在過著「粗糙」的生活，只知道設置音響、錄影機，從來沒有想到改善四週的環境，用一張畫片，添一盆花草，或者把我們的候車牌、建築物改變一種新鮮的色調。

　　「你們有財富，可惜沒有藝術。」

　　一位外國的觀光客，在台北某豪華餐廳用膳時，留下這樣一句語意深長的話，他手中握著的是簡陋的火柴盒，他面對著的是一面粗陋描寫西洋神話的銅浮雕。

　　青年公園的大壁畫，即使是藝術家的集體創作，未必真能成為現代台北市代表景觀；但這個壁畫的完成，可以說明一件事：台北市主管社教的官員進步了，起碼他們想到讓藝術家來參與美化台北的工作。

原載《聯合報》第7版，1979.6.24，台北：聯合報社

大壁雕塑進行規劃
將聘名家擔任顧問

【台北訊】根據名雕塑家楊英風規劃設計的台北市青年公園大壁雕塑，將延聘六十位當代名家學者擔任顧問；主要雕塑及附屬景觀工程預定在兩年內完成。

規劃設計說明書中指出，大壁雕塑「以中華民國建國及反共復國之偉大史實為史實，藉當代藝術家之才藝，展現我中華文化之傳統特色與大有為政府之光輝政績，鼓勵青年淬勵奮發，促進國民團結愛國。」

大壁雕塑的主要材料是防火抗震、經久耐蝕的高級鑄銅。

青年公園大壁雕塑製作小組，將聘請史學、哲學、大眾傳播、教育、青年輔導、觀光旅遊、文藝、藝術理論、民俗藝術、區域民族文化、藝術批評、造型設計、雕塑、油畫、國畫、水彩畫、建築、陶瓷工藝及美術鑄造等方面的名家學者參與其事。全部預算是新台幣六千五百萬元，如物價指數上升，不敷開支，將酌予調整。

原載《聯合報》第3版，1979.6.27，台北：聯合報社

楊英風談大壁浮雕
強調藝術價值
要求盡善盡美

【台北訊】昨天夜晚甫自日本返抵台北的名雕塑家楊英風強調一個觀念，一件藝術品不能說放在偏僻的地區就沒有價值，放在市中心才有價值，而是我們生活的環境每個角落都應美化。

楊英風應台北市長李登輝之請，為青年公園對面的水源路堤防壁面，規劃設計大壁雕塑，但許多人對這個構想有不同的意見。

他說，水源路堤防的大壁單調不雅，破壞整個青年公園景觀的視覺美感必須美化。

水源路堤防大壁前有一條雙線快車道，當中還有分道島。根據楊英風的構想，要把這條馬路的路面裁減三分之一，取消分道島，騰出來的地方，一部分種植花卉，一部分闢為人行道。

在這種情形下，大壁雕塑既可供民眾在青年公園前散步時遠視，也可以在堤防下的人行道近賞，兩者皆相宜。

正因為堤防下有快車道，楊英風說，大壁雕塑的構圖原則就不宜供人細看，而是以線條為主，可供車輛駕駛人在正常的車行速度下，感受到線條跳動的美感。

返國之後，楊英風決定在短期內邀請名家學者開會，提出他的想法，徵求大家意見，期能集思廣益把這件事做得盡善盡美。

楊英風表示，外界覺得這座大壁雕塑所費不貲，其實他預算的數字，主要是材料費，假如在外國，可能數十百倍於此。我們社會對藝術價值了解不夠，才會認為「太貴」。

楊英風希望大家不要把大壁雕塑當作「商業買賣」。依他的計劃，這座大型浮雕要讓許多藝術家共同發揮各人的才能，儘可能致贈優厚的酬勞，正要使大眾了解，藝術重要的是價值，不是犧牲。

原載《聯合報》第3版，1979.7.1，台北：聯合報社

廣慈博愛院院慶
老人孤兒同歡樂
獻建蔣公銅像揭幕

【台北訊】台北市立廣慈博愛院的一千八百位老人和孤兒，昨天歡聚一堂，舉行各項活動及才藝展覽，慶祝該院十歲生日，院內洋溢著一片溫馨與歡樂。

由全體院民集資恭獻的先總統蔣公銅像，昨天上午九時舉行揭幕典禮，由台北市長李登輝主持。這座銅像係該院崇德所老人陳楚斌發起獻建，獲得全體院民及員工一致響應，自由認捐，並

1979.7.1 台北市長李登輝（左四）主持廣慈博愛院蔣公銅像揭幕典禮。右五為楊英風。

邀請名雕塑家楊英風塑造，以表達全院對先總統蔣公關懷安老育幼工作的感戴之忱。

蔣公銅像揭幕典禮之後，隨即展開各項活動。資料展覽會在該院中正堂舉行，內容以展示該院安老育幼的成果為主，從老人、孤兒自申請入院後的頤養教養情形，以至生活輔導、文康活動等，均作有系統的介紹。

才藝展覽的作品都是老人、兒童平日自己製作，有書畫、盆栽、人造花及手工藝品等，從展出的作品中，可以看出他們心境悠閒安適和生活情趣。另外，壁報展覽也是表達老人、兒童心聲的作品。

社會人士昨天絡繹不絕地前往參觀，還有幾所大專院校在院內擺攤位作趣味競賽及各項遊樂活動。晚間，白雪藝工隊並演出精采晚會，老人及孤兒們度過歡樂的一天。

原載《聯合報》第6版，1979.7.2，台北：聯合報社

大壁畫規劃宏偉　將招訓專上青年
面積六千多平方公尺
主要材料爲高級鑄銅

【台北訊】台北市青年公園大壁畫製作小組召集人雕刻家楊英風昨天說：壁畫雕塑工程，將招考大專以上技藝科畢業生五十人，一面施以教育訓練，一面參加製作。甄訓辦法，預定八月公布。

在美國加州法界大學藝術學院擔任院長的楊英風，昨天舉行記者會，說明大壁畫的規劃、設計情形。他指出，面積六千餘平方公尺的大壁畫，是集合很多件雕塑作品鑲嵌在壁面上，加上附屬景觀而構成的綜合作品，爲了永久保留，以高級鑄銅爲主要材料。關於路面震動，和自然災害如颱風、地震、水、火災等破壞因素，設計時即考慮在內，並未忽略。

大壁畫的主題，爲中華民國建國及反共復國之偉大史實，並以宣揚傳統文化、美化市容、發揮美育功能、啓迪青年愛國情操爲準則。

楊英風說，大壁畫六千平方公尺的面積中，一千平方公尺採用鑄銅製作，其餘部分採用石頭、石片等天然素材。前者區分爲五十個單位，每單位面積約二十平方公尺，由一位雕塑家負責。

他表示，大壁畫製作小組將由二十五位具有良好聲譽及經驗的技藝人員，及五十位大專技藝專科畢業生組成。前者以包製方式，每平方公尺給予一萬五千元酬勞；後者則提供碩士班公費待遇及伙食。

另外，壁畫指導委員會並邀請名家學者六十多人，擔任顧問，義務協助大壁畫技術製作及題材擇定。楊英風說，大壁畫的規劃，將注重近、中、遠距離都要給人美的感受。

壁畫完成後，市政府將整修附近景觀，以求配合，包括：拆除路中安全島、建造花圃等，提供市民欣賞壁畫的便利。

製作預算六千五百萬元，將由民間籌集，其中材料費一千多萬，製作酬勞一千餘萬，學生訓練費一千餘萬佔最大宗。

目前，大壁畫製作，尚在籌備階段，預定十月動工，七十年十月三十一日落成。

楊英風說，壁畫的文化價值，無法以金錢衡量，藝術家是文化生產者，應受到社會照料，使其無後顧之憂，以便創造優良的作品。他反對藝術家應放棄合理的報酬，免費製作壁畫的論點。

原載《聯合報》第6版，1979.7.4，台北：聯合報社

雷射藝術目眩神迷

文／陳小凌

　　提起雷射光，許多人立刻會聯想到電影中超級諜報員詹姆斯龐德的死光槍，而今這種殺人於瞬間之間的死光，居然堂堂邁入現實生活，不但成為醫學、工程及軍事的寵兒，連藝術界也嘗試運用雷射來開創新的天地。

　　今天，雷射已成為娛樂的新媒體，在國內首次發表的雷射藝術公演，昨（十四）日晚間七時在台北首演，近千名觀眾使中華體育館氣溫增高，抱著好奇心理的年輕人很多，從雷射綜合機放射出來的藍、綠光束，在銀幕上幻滅、惝動造成旋轉眩目的景觀。

　　負責演出的美籍雷射藝術家蓋瑞‧萊汶信格，從事演出及設計有五年，在世界各地表演雷射藝術有一千餘場。他解釋雷射是一種「激發幅射」產生的電磁波，由視覺暫留的原理，組成各種連續變化的圖形，可以預先設計出程式，再經電腦組合。蓋瑞強調：操作者最好對音樂有素養，對旋律、節奏把握得恰當，才能配合聲、光，設計出合宜的圖形。

於中華體育館舉辦的「雷射藝術公演」。

雷射在藝術的運用，是現年三十七歲的埃文・德拉耶，於一九七一年在美國的嘗試，第一次將雷射與音樂結合，是一九七三年十一月在美國加州格烈費斯天文台的演出。

著迷於雷射藝術的雕塑家楊英風，曾在美國觀賞過數十次表演，昨天他在會場中表示：雷射藝術的表演，感覺到四周的聲音和奇幻多彩的激光，使人覺得生命被帶進了宇宙中。

楊英風認為雷射不僅可應用於音樂，他預言將來可替代畫家的畫筆，雕塑家的刀斧。而今，藝術家應從而得到啟示：美不是用人的技巧去創造的。藝術家應如何利用「工具」，來開啟大自然的寶山。

雷射是本世紀繼原子能、電腦之後的第三大發明，其運用的潛能無限，廣泛應用在藝術上是最近六、七年，也僅只限於娛樂表演，即如蓋瑞認為目前雷射音樂表演也僅止於皮毛，只是光的設計製作，如何應用雷射光的綺麗與變化，為我們的生活空間，開拓一新的領域，由昨晚年輕觀眾眼中的好奇與驚訝，似可為雷射藝術的起端，引發出少許的靈感與創意。

原載《民生報》1979.7.15，台北：民生報社

藝術無價、豈止區區六千五百萬？
生活景觀、展現青年公園大壁畫！

文／胡再華

「花六千五百萬元塑一件大壁畫！」

這事任誰聽了，都會忍不住咋舌瞪眼。

雖然北市青年公園大壁畫可能將是全世界絕無僅有的一座，它的長度──一千公尺，足堪傲視國際中的任何一件壁畫，但問題是：它在完成之後，能否躋身爲國際一流的藝術精品？

一但完成之後的壁畫無法達到這個要求，從開發觀光資源的觀點來看，這將是一大筆投資的浪費。從推展全民藝術的觀點來看，將是一件令國人大爲尷尬的諷刺。

反對此事者紛紛議論。他們所持的反對理由不一而足，追根結柢仍是在於──花這六千五百萬到底值不值得？

在主持其事的雕塑家楊英風看來，這個問題的答案是非常肯定的，他說：

「國人太需要一件展望未來生活景觀的藝術品了！」

他指了指工作室窗外的大片建築說道：

「難道我們忍讓下一代永遠生存在這樣紊亂、缺乏個性的環境中嗎？」

他認爲水泥是種阻隔天地之氣的東西，人們長久生活在水泥築成的鴿子籠中，不啻是被包在塑膠袋中。

「生活在不透氣的塑膠袋裡，人們怎能活得下去呢！」

從都市到鄉村，甚至到深山幽谷，一幢幢老紅磚屋被拆毀，繼之興起更多的水泥建築。這些「塑膠袋」生產的速度，非常驚人。

楊英風嘆口氣道：「都市盲目的發展，鄉村盲目的跟進，一轉眼，我們可能就再也找不到屬於中國人的生活景觀與型態了！」

那麼在他心目中，塑這座大壁畫能夠對現狀產生多少影響呢？

「至少在這兩年半的塑建過程中，國人將有不斷的爭辯。而在這些爭辯中，許多值得深思、正視的問題都會被人挖掘出來，國人對藝術的許多偏差認識，也會在爭辯的作用下，逐漸獲得一些修正。」

楊英風樂觀地說：「兩年半雖不長，卻也夠拿來慢慢磨了！」

可是問題癥結──大壁畫本身的藝術表現呢？楊英風頗具信心地表示，這件遠觀抽象、近觀具象的巨作，將能融會我國人的歷史經驗，表現出對未來生活景觀的展望。他說：

「雖然這是一件抽象作品，但在一般沒有藝術方面訓練的民眾眼中，也會覺得造型美觀，活潑，賞心悅目。」

提到「抽象」，楊英風頗多感慨。他認為「抽象」觀念，最早起源就是我們中國。而在西方人亟於學習我國古代青銅器上抽象圖紋的今天，國人卻猶對「抽象」二字望而卻步。

他又提到花蓮的大理石。

「中國人生活藝術的最高境界，就是賞玩石頭。可惜現代的中國人都忽略了！反倒是日本人學了去，前一陣子從我們這兒以高價買回去，點綴他們的庭園。」

這些，都是楊英風「中國生活景觀」中的要素。想來這些都將在大壁畫所顯現的風格中透露一二吧！

楊英風表示：「卅年來，台灣會發展成這種畸形的生活型態，要怪藝術家們沒有盡到責任！」

但隨後他又表示，任何社會的表象都是來自該社會文化的內涵。或許這些紊亂、缺乏個性的表象，正誠實的反映了我們陷於紊亂、缺乏個性的文化。

楊英風說，這座大壁畫將可以為國人樹立未來生活的風格。並且他個人深深希望這種新風格能帶領國人追求一種規律，且具特色的社會新內涵。

遠在楊英風初肩青年公園大壁畫的籌畫工作時，他就強調要使這幅大壁畫成為全民智慧的藝術品。如果這個理想能夠實現，花上六千五百萬元又有什麼不值得呢？

現在，何應欽將軍已出面號召工商界有錢出錢，李市長更是全力支持。在經費方面，青商會也已概允負擔約三分之一。塑建大壁畫之事已是指日可待了。

然而有個問題仍然隱隱浮在人們心頭。那也是楊英風自己承認過的——既然我們目前的社會內涵，還「停留」在紊亂的層面，表現全民智慧的大壁畫就能「跳出」這種層面而躋身於世界一流的藝術水準嗎？

誰也不敢妄然肯定這個答案，就像誰也不敢妄然肯定這六千五百萬元花得一定值得或不值得一樣。

原載《中國時報》1979.7.24，台北：中國時報社

大壁畫・觸暗礁
李市長・戚戚然
缺少共鳴感　惹來閒氣不少
藝術界傾軋　教他意興闌珊

文／陳文和

爲了大壁畫的事，台北市長李登輝最近有些意興闌珊！

得不到藉大壁畫美化市民心靈的共鳴，李市長心中難免有那份抹不去的落寞感！

文化精神建設也是市政建設之一端，他以一介書生主持市政，念茲在茲的是如何提升台北市的文化氣質，在他的心目中，大壁畫非但美化了青年公園，美化了台北市，也更應可美化台北市民的心靈，這大壁畫的建設又豈不如開一條馬路呢？

就像稍早，他倡行的排隊運動，李登輝希望藉著排隊運動，使台北市民能夠守秩序，進而促使台北市成爲一個有秩序的都市，也是個有朝氣的都市。

排隊運動獲得了台北市各界熱烈的響應，這份共鳴對一個書生市長的那份「感性滿足」實不可言喻！

正因爲這樣，當他有了大壁畫的構想後，他認爲也應得到大家的支持，未料，卻隨即招來反對的聲浪，他有些個詫異，怎麼美化市民心靈的事，居然有人會反對。

詫異之後，他直覺的認爲反對的就那幾個人而已，況且他心中有一股「吾心信其可行，雖排山倒海之勢也不能阻擋」的熱流，他還是勇往直前，熱切的進行大壁畫的工作。同時他也敦請何應欽將軍出任大壁畫興建委員會主任委員，期以何敬公的聲望來排除若干不必要的不利因素。

然而，反對的聲浪非但未見稍抑，反而日漸高漲！

在此期間，據說曾有人向李市長進言，認爲連藝術界也反對，係因他們反對李登輝將大壁畫的事責成楊英風，換句話說，藝術界有人眼紅，他們杯葛楊英風是不願見大壁畫順利完成，而一切榮耀歸於楊英風。

反對、傾軋的劍鋒是針對楊英風個人，不是李登輝市長，更不是大壁畫這件事。

這個說法，使得李市長非常痛心，藝術家不應有這種心理，因此他半公開式的呼籲藝術界要團結合作，發揮藝術眞、善、美的精神。

可是，大壁畫的事卻一直得不到足夠的共鳴，而且，輿論界也紛紛反對，認爲大壁畫的籌建，在時空上不十分妥切，且非市政建設當務之急，最好延緩到以後再找適當時機再做。

　　至此，他警覺於書生做文化建設與市政建設的差異，他心中所想那股藉大壁畫美化青年公園、美化台北市、美化台北市民心靈的念頭，非但得不到共鳴，也惹來淡淡的理性挫折感，於是乎，李登輝意興闌珊的說出：「大壁畫不是非作不可」的話來，這個態度的轉變，其中含有幾許的落寞感啊！

　　有人認為：「見賢思齊，從善如流」向為書生本色，李市長的這段大壁畫「試煉」，其態度的轉變，非但不失書生從政的本色，也顯現了他的政治擔當。

原載《自立晚報》1979.8.9，台北：自立晚報社

李市長改進都市景觀的構想
不應受到頓挫

　　台北市青年公園對面河堤上規劃配置一個大壁雕，似乎已遭受了挫折。李登輝市長前天表示，河堤壁雕並不是非做不可。如果大家有意見，可以考慮不做。

　　如何利用青年公園對面的大河堤，一方面使之美化，一方面又發揮教育意義，同時其經費由工商界捐助，以發揮共同參與公共建設的精神，對李市長來說，似已有相當長時間的構想和籌劃。但是河堤壁畫之成爲社會上的熱門話題，卻是在受託設計的楊英風氏宣佈其擬議內容及六千五百萬元的經費預算之後。歸納各方的意見，似乎是反對者多，贊成者少，因此李市長乃有上述的表示。

　　反對的意見大抵可分爲兩類：①青年公園前面配置大浮雕，地點不適合，環境不適宜，難期發揮理想效果。②六千五百萬元是一筆大數目，可用以建一個醫院、添購幾十輛公共汽車、整建市場、建設一座美術館……等等，其他可以優先辦理的事情很多，不須做此不急之務的浮雕。儘管這筆錢出之於工商界的捐助，終究是屬於社會的錢，不能隨便花用。

　　上述反對的第一部分理由，純粹是屬於技術性的範疇，這個大浮雕如何製作，能否發揮最大效用，不妨彙集各方意見，作進一步的客觀分析，然後決定取捨。我們在此不願多說。但是第二部份理由，我們卻大不以爲然。如果這樣一個觀念存在，而且爲大眾所普遍接受，那麼我們的文化建設前途，將受到重大的挫折。這是非常嚴肅的問題，不可以不加論析。

　　我們認爲近年來台北市政建設的方向，有一難能可貴的地方，就是逐漸注意到文化建設的推展，以提升市民精神生活的境界。譬如最近即將推出的第一屆音樂季便是一個具體的例證。而青年公園的大壁畫也是構想之一。當然，與處處都在大興土木的各項工程建設相比較，在整個的市政預算中，文化建設所佔的比重是微乎其微的。甚至因爲物質建設也有迫切需要，所以這些文化建設項目不能不乞援於工商界的捐助或活動本身的營運收入，但即此一點蓓蕾，必須妥加培育，輔助其發榮滋長，何忍加以壓抑摧折。

　　不問青年公園是不是適宜的地點，大浮雕是不是適當的作品。但在稠人廣眾的公共場所，設置一項大規模的藝術作品，以供市民們游目騁懷，駐足欣賞，這是市政建設上一項值得珍視的創意，我們必須循著這個方向使之發展，以塑造未來的台北市的美麗遠景。

　　台北市建設的突飛猛進是任何人都能感受得到的，但同樣的感受是雜亂無章，毫無個性，毫無特色。人們到歐洲各國去旅遊，在街道上，在閭巷間，隨處可以接觸到這一國家

的文化特色。羅馬的噴泉雕刻、巴黎的濃蔭香榭、倫敦的鐘聲塔院、瑞士的湖光山色，都反映各自民族文化的特徵。我們向以傳統悠久的中華文化自豪，但是反映於台北這個大都市中者又是什麼。

要整個改變都市景觀當然不是一朝一夕之事，而且也非市政府力之能逮。但是，小規模的從一些市民經常集中的公眾場所著手應該是辦得到的。火車站前廣場、西門町圓環，這兩個市民出入的孔道，所見到的除了擁擠的人頭，嘈雜的車陣外，便只有一些標準鐘、精神堡壘、車禍傷亡統計牌等了。難道不能代之以幾件雄渾、壯闊、厚重的美術作品，使過往的市民接觸到一點美的氣息嗎？在各個社區中，也有若干小型的公園和廣場，爲什麼不設置一些精緻生動的雕塑，讓市民徘徊欣賞、流連駐足，以消除都市生活的緊張氣氛呢？只有少數人在難得的機會下到博物館、美術館去欣賞藝術的傑作；只有少數人有餘力和雅興買一些藝術品放在家裡自我欣賞。藝術家們又何其吝於走向街頭，走向廣場，以偉大的氣魄代替纖巧的技術，以與廣大的群眾相見。

於此：我們願意提出呼籲，青年公園壁畫引起的波瀾不應該頓挫當初倡導公眾藝術的創意。我們希望市政府立即就本案加以檢討，如果青年公園合適，就立即進行，如果不合適，則立即選定其他地點，另行規劃。同時並應選定更多的地點，作更多的規劃。而工商界也應竭力贊助，樂觀厥成。使台北市的景觀，展現新的氣象。

原載《中國時報》1979.8.9，台北：中國時報社

河堤面貌・不宜以「大浮雕」化妝

文／林惺嶽

　　號稱世界最長的浮雕，將築在青年公園對面的水源路堤防擋水牆上，這個計畫公布以後，引起了台北各方面的注意及議論，連一向對文化事物最冷漠的市議會也加入了評論的行列。這種現象被某些文化界知名之士認為是進步的現象，並肯定大浮雕計畫為國內群眾藝術推展的良好開始。只是依我看來，實際情況恐非想像中那麼樂觀，做為一個關心並從事於研究的藝術工作者，我深覺有發表一些善意批評與建議的必要。

　　大浮雕計畫之所以廣受注意，是基於三種原因，其一是該計畫的發起人乃是台北市長李登輝。其二是大浮雕的塑造地出人意外的選擇在偏僻的水源路堤防擋水牆上。其三是在偏僻的擋水牆上造浮雕，竟動用了六千五百萬元的龐大預算！

　　台北市議會之表示關切並發言抨擊，實際上就在於錢的問題，而其他方面的意見與爭辯也莫不與錢有關。換言之，計畫與經費之間，給予人一種很不平衡的印象。要針對此引人議論的計畫加以批評，不能光憑一般字面上的報導與傳言。反之，要贊助上述計畫也不能根據籠統的理由與辯詞。

正反相對的意見

　　首先，我們不妨綜合一下已經發表的正反雙方的意見。

　　反對方面的意見大約有下列數項：

　　㈠時值國家處境艱難之際，竟動用數千萬元去粉飾一面牆壁，乃屬不急之務。（監察委員）

　　㈡在偏僻的擋水牆上花費鉅額經費，實不無浪費之嫌。為了節省經費兼顧及藝術的提倡，藝術家應不計名利犧牲奉獻。（台北市議員）

　　㈢台北至今還未擁有一間像樣的美術館，就貿然花費龐大的預算，先去製造一片浮雕。簡直本末倒置。（台北市畫家）

　　㈣堤防擋水牆上不是一個牢固的地方，加上風吹、雨打與沙塵油煙的污染，大浮雕的保養將很困難。（台北市畫家）

　　㈤大浮雕的塑造地非常的不適當，因為擋水牆與青年公園之間，隔有四道線的馬路及電線桿，視線不佳，觀賞也不便。何況青年公園只是一個市郊區的休憩場所，並非擁有畫廊、劇院、大書店等的文化區。六千五百萬的大浮雕造置在那裡，根本缺少必要的「配適性」。（台北計程車司機、當地居民、畫家、社會批評家）

　　針對以上反對的意見，贊成的一方提出了下列的答辯：

　　㈠大浮雕決定以一序列建國史蹟為題材，具有民族精神教育的功能，在國難方殷之際，更有鼓舞民心促進團結的重大意義。

　　㈡六千五百萬元的經費並不過分，預計參與工作有五十位的雕塑家，每位負責二十平方公尺，每平方公尺的預算是一萬五千元，兩年半的埋首工作僅得三十萬元的酬勞，合理而應該。另外，大浮雕的工程也具有重振被貶低的雕刻藝術價值的神聖使命。（楊英風）

　　㈢大浮雕比美術館更具群眾性，美術館的陳列都是一些框畫、軸畫、古玩等作品，多少具有「寶藏」性質，無法完全與市民的生活打成一片。大浮雕暴露在街頭，是一種群眾的藝術，存在於群眾的生活中，展示於群眾之前，足以激發群眾的感情，促進社教的功能，何況大浮雕的經費與工程是空前的，必須群策群力，實施起來，可以連帶推動全民文化的風氣，故大浮雕比美術館更具有推展未來文化活動的意義。（中興大學理工學院院長）

　　㈣大浮雕擬採用防火、抗震、耐蝕之材料，足以耐得住路面震動，自然災害的破壞，至於灰塵油煙之清洗也不難，大浮雕保養不成問題。（楊英風）

　　㈤大浮雕的塑造地的客觀缺點，可以事後修改與彌補，修改與彌補的方法是拆除三分之一的馬路，甚至最好把馬路拆除，全部歸闢為廣場，如此不但有利於大浮雕的觀賞，也可連帶刺激附近社區的建設與繁榮。進而造成了大浮雕與社區相得益彰的結果。（楊英風）

　　贊成「大計畫」的人士，認為以上的答辯足以「解決」所有的質疑，因此大浮雕是可以做的，而且是必須做的。而事實上已「勢成定局」的決定要進行了。這是台灣光復以來，最龐大的美術創作工程，也是最大膽最有魄力的文化創舉，但是這種驚人的大手筆卻是冒然的建立在一種矯枉過正的不平衡基礎之上。

幾個值得探究的問題

　　大浮雕工程值得推動嗎？就表現的題材與時機而言，是值得做的。而六千五百萬元對台北市的規模與財力來說，也是頂得住的預算，應該追究的是地點的選擇的做法的問題。

　　安置在室外的藝術與陳列在室內的創作有所不同。美術館、博物館與畫廊裡的空間不但獨立自主，而且是整體依照預定的計畫造成的。只要有陳列的地方，就能有適當的光線與觀賞的空間相配合，但暴露室外街頭的群眾藝術，除非座落地的區域是預先全盤的規畫。否則往往免不了存在著許多既存的客觀限制。僅僅空出一塊一千多公尺長的水泥牆，

還不足以成立創製大浮雕的充分條件。另外還必須考慮到是否有良好的視線，足夠彈性伸縮的觀察空間，以及與週遭環境的配襯問題。巴黎的艾菲爾高塔如果建立在摩天樓區，就完全喪失它的出眾特色與藝術機能。因此，巴黎當局禁止在鐵塔區建築超高限度的高樓。而一直擁襯出它一柱擎天的雄姿，並維持了廣闊的視線與觀賞空間。

反觀我們的大浮雕計畫，則缺少一個景觀藝術所必要的相關條件。在基本上，青年公園對面的大水泥牆，乃是與文化藝術的動機毫不相關的其他因素累積演變下的派生物。想對於這塊不期而然的派生物動文化工程的腦筋，就得擴大視野，顧慮到周圍既存的環境與條件的相配合問題。這裡面會牽涉到歷史、地理及經濟上的因素。

青年公園原本是高爾夫球場。由於周圍人口膨脹建築增加，把高爾夫球場環圍變成人口逐漸密集的地區。也導致高爾夫球場改闢為新社區的公園。而此公園區前的河流在颱風與驟雨時會氾濫，為了安全的理由，築起了一道高五公尺多的擋水牆。同時為了應付社區發展所帶來的汽車流動量，更在擋水牆上及牆邊，共拓築出了六道線的公路。其中有四道線橫過青年公園與水泥牆之間，因此，水泥牆乃是夾在緊張而令人無法接近的公路幹道之間。

在欣賞的機能上，浮雕與壁畫相差不了多少，兩者都是平面性的，只適宜從單面去欣賞。計畫中的浮雕，預計一千多公尺，高大約五公尺。此種面積的浮雕，可以近看，也可以遠觀。依照設計者的構想，近看是具象，遠觀成抽象。如要強調建國史蹟的主題意義，近看的具象造形最為重要。只是不管具象也好，抽象也好，將來可能都將變成「無象」。為什麼呢？讓我們仔細來分析擋水牆前的風水。

擋水牆前橫行著四道線公路，在水牆與公園間的距離上，佔據了大約十幾公尺的距離，使人無法近看，剩下的觀賞空間，就只有後退到公園外緣的人行道及公園內的草地上。也許有人會說，不近看也無所謂，只要能站在人行道及公園內的草地上觀賞就夠了，何況遠離觀察反而能統觀出大浮雕的整體氣勢。這雖然言之有理，但恐怕到時也仍然行不通。

因為公園的鐵攔牆邊普種常綠茂盛的小樹，已形成一道與成人等高的樹牆，剛好擋住了從裡面外望的平行視線。只有公園大門處沒有樹牆，但大門口前的人行道邊卻又面臨了八棵榕樹站崗，阻擾了視線。視線比較通暢的是公園圍牆外的人行道上。但人行道與擋水牆之間仍然還梗阻著一些電線桿與馬路中安全島上的一排密集的小榕樹。而榕樹是一種矮

胖茂盛的常春型熱帶植物，長大後的體積會相當可觀。大浮雕的工程預計兩年半完工，寬限一點的話要三年。三年後安全島上的榕樹至少可以長到擋水牆的半腰以上。因之可以預想到，將來大浮雕工程完成之日，可能也就是隔絕市民觀賞之時。

喧賓奪主的構想

當然，在主持大計畫者的心目中，視線的問題並非不能解決，解決的方法之一是，乾脆砍掉阻擋視線的樹木或全部移植到別的地方去，使大浮雕與青年公園之間成為光禿一片。這是可能的，台灣都市裡的樹木，向來就常生存在刀光斧影之中。只是為了偉大的浮雕而犧牲了美麗的樹木是否得當，值得三思。

退一步說，即使清除了樹木，仍然潛在著另一隱憂——交通的安全。四道線公上來往的汽車駕駛人，經過六千五百萬的大傑作前豈有不心動之理，免不了側面觀一眼，觀二眼，觀三眼，而車禍說不定就因此而生焉。長此以往，大浮雕前的馬路將成車禍大陷阱。為了藝術的欣賞而招來了生命的災難，真是冤枉之極！

主持人楊英風先生對車道潛在問題的答覆是：「把馬路拆除！成為廣場。」這真是一廂情願的想法。楊先生為什麼不進一步想想，拆除馬路是那麼簡單之事嗎？馬路也者是交通的幹道，經濟的命脈，溝連異地，疏通有無。青年公園前之所以要闢出六道線公路，乃是社區與經濟發展下所產生的交通需要。尤其水源路通往萬華的方向那邊，有果菜市場與台北的大魚市場，交通量有增而無減。要是把當地馬路拆除，那麼每日必經該段水源路的汽車流動量將往何處疏通？如改取其他現成的道路而行，不但要繞行遠路浪費時間，並增加了本已擁擠的交通困難。

至於另闢新道，那又談何容易：無論取上、取下、取前、取後均有困難。把馬路改為高架會阻擋浮雕根本不必考慮，改成地下，則工程會加倍的負擔，因為從泉州街進入青年公園的水源路段時，剛好坡度下斜，一但再鑽入地下，將更遽然增加了道路的傾斜度。為了緩和坡度，地下道的長度勢必大幅延長而加重了工程技術的困難。捨此求他，則擋水牆後面是河，無從築路，唯有增厚堤防以拓寬水牆上方的道路。如此一來，工程的規模與負擔是相當龐大的，另外還有疏通一途，那就是從泉州街進入水源路來到青年公園區時，向右轉入公園邊的克難街，繞到公園大半週再從公園口另一邊接上水源路轉往萬華的方向去。要取此途，克難街務必再拓寬四倍以上，纔能承荷應有的交通量，而想將克難街大幅

度拓寬，就得大大削割青年公園的面積，再不然就只得拆除既存的克難街緣的民房。

總之，爲了大浮雕的觀瞻，而拆除現有馬路另闢新道，必然變動巨大，工事浩繁，直接間接計算下來，要成全大浮雕的製作，恐怕必須花費幾億元的經費，纔能達到其成爲市民景觀藝術的目的。值得嗎？不值得！理由有三：

㈠青年公園並非具有特殊傳統淵源或重大歷史意義的名地，何苦固執於斯土上勞師動眾耗費巨款。如果該區是關係台灣歷史命運的聖地，或可移路塡河成全其非凡的紀念性。但青年公園前的大牆，雖然有一里長，並沒有必須在該地構築藝術巨作不可的理由。

㈡在地理上，青年公園不是各方薈萃之地，在人文及自然的地理上，都夠不上開闢爲廣場的條件。一般來說，所謂廣場，均具有四通八達的地利，民眾集散容易。例如馬德里的「中心廣場」、布魯塞爾的「跳蚤廣場」、巴黎的「巴斯底廣場」、紐約的「時報廣場」等均有此特點。青年公園區位於河邊，附近遍佈高架路、大橋及其他高低公路的交織，何況提防牆上面還是整天車聲隆隆的公路，缺少向心統一的地勢與文化氣息。

㈢爲了一件藝術品而拆除馬路與修改社區工程，是否得當，就得看先、後、緩、急之別。在以往，台北市有人爲了街頭的老樹與路邊的古屋請命，呼籲修改道路以維護老樹與古屋。結果得到許多人的共鳴。那是由於老樹與古屋原先就在那裡，道路是後來的侵犯者。所以有理由被要求改道。但現在的大浮雕計畫根本不是先居者，而是後來者，來者既然有造成不善的可能性，應該考慮中止或改變的，是大浮雕本身，而不是馬路。在既無歷史意義也乏地理優點的情況下，如果還不顧一切固執到底，就可能蔚成一種偏激的風氣——爲了文化工程、爲了藝術巨構不惜拆除馬路遷移民屋，其結果將使往後的大文化建設計畫，投下了勞民傷財的可憎陰影，而非邁向康莊明朗的喜訊。

謀定而後動

身爲藝術的愛好者與研究者，對任何藝術性的壯舉自然是關懷與支持的，但關懷與支持不能基於盲目與衝動。

我無法同意在青年公園前的水泥牆創製六千五百萬元的大浮雕，絕非對大浮雕懷有惡感，也不是懷疑其製作的動機。只是希望一個空前的文化創舉能夠奠立在穩固的基石上，主事者既然強調把大浮雕計畫的實施，視爲長遠的千秋藝業，那麼在出發點上，就得深謀遠慮。

從大計畫公布以後到現在，就我所接觸到的文化界人士裡，沒有一個人表示贊成。我認為該受批評的不是李登輝市長，而是楊英風先生。李市長看到一塊一里長的空白水泥大牆，而思興起市民藝術之心，證明他是一位有文化氣質的市長。但在藝術專業的尺度上，市長到底不是行家，所以他延攬了一位雕塑專家來主持。身為被器重的專家及景觀藝術的倡導者，楊先生就該先對擬議中的環境及所牽涉的各種因素，先做一番通盤的研究與考慮，以給予李市長提供一個負責任的整體分析與說明。

但楊先生卻匆匆編列了預算，組織了班底，對於外界的批評及潛在的問題，僅作些輕描淡寫的說明。例如道路遷拆的構想，就應該先會同市府工程處、都市計畫委員會及青年公園區的人士一同研究，商討其可行性與得失的後果。但他沒有這麼做，如果是在一種計畫不週的情況下「先幹了再說」，勢必會留下許多棘手的善後問題。

我的建議

站在整體觀點說，只要是事關台北市民，不論大浮雕經費來自何處，每一個市民都有權利表示關切，而主事者更應有雅量接受善意的批評與合理的建議。

李市長的文化熱忱加上楊先生的創造慾，大可以推動台北市的景觀藝術。但青年公園前的堤防牆不是一個理想的地點。事實上，從羅斯福路轉入水源路一直到青年公園之間，沿途的堤防空出的高水泥牆總共約有三千多公尺，均不足興建大文化工程的條件。如不耐於其空白單調，可以製作龐大而經濟的圖案裝飾，或者公開標租給民間的廠商，設計出合乎美感原則的廣告。

李市長既然可以募得一筆從事於文化建設的可觀經費，大可以另擇更好地點以一展抱負，進而樹立第一個大台北市民藝術的里程碑。我相信台北市一定有許多更好的地方可供選擇。例如中正紀念館就是值得考慮的地點。該地不但面積寬廣自主，其位置更有八方風雨會中州的氣勢。紀念館地中，有的是製作大浮雕的大牆壁與作立體雕塑的平地空間。另外，國父紀念館的寬坦廣場也是一個可安置市民藝術的適當地點。還有西門町台北市銀行前的空地也是值得構思與策畫，一但經由該地段的鐵道轉入地下以後，空出的土地必然更多。總之，有心研究發掘，偌大的台北市，在鬧區、中心區、新社區，或公共建築區以及大公路幹道進入台北的入口區等，均可能發現到適合構造市民藝術的空間。

走筆至此，不禁使我想起另一個必須附帶提出的問題——美術館。林洋港任台北市長

時，曾發起並承諾要興建一座台北美術館。不但喧騰於報章，也響應於座談，大有風雨欲
來風滿樓之勢。不意幾經周折，拖到李市長上台以後，似成煙消雲散的結局。現又忽然冒
出大浮雕計畫的驚人之舉。由此現象看來，顯示了前任林市長及現任李市長不但對文化藝
術均有熱心，而且也皆具當文化大工程的開山祖的雄心。哲學家對哲理的發現有佔有慾，
政治家對政績的發掘有獨佔慾，這是傑出人物的常態。不過政績的實質不在於發起而在於
實踐。台北市美術館乃是全台北市民的事，為了提高台北市的文化聲望，李市長應義不容
辭的接下去，致力於實現的工作。

　　中興大學的漢寶德先生認為，美術館與博物館的收藏，與市民生活之間總有一段距
離。它的影響僅及於知識份子，對於一般大眾生活仍缺乏直接的關連。言下之意是美術館
的計畫可以暫緩下來。先行推展最接近群眾，展示於群眾的藝術。漢寶德先生對文化問題
的見識向來深入而獨到。可是關於美術館與市民藝術的問題，我認為可以因時、因地及做
法的不同而有所商榷。

　　在歐美，文化的建設相當發達，其發展乃是由深而廣的推演開來，僅是美術館就非常
的普遍，甚至連舊城、小鎮也常擁有壯觀的美術館。例如西班牙中部的舊山城（Cunca），
就有一間歐洲最獨出心裁的抽象畫美術館。瑞士蘇黎士附近的（Arrau）小鎮，也座立一間
氣派非凡的美術館。藝術的風氣既然那麼興盛，自然而然會推進到更開放更可觀的市民藝
術的境地。反顧我們，則還在起步的階段，像樣的美術館還未建立，就全力往「舉目而不
經心就可欣賞」的市民藝術優先推動，普及性固然可期，但恐將使藝術欣賞流於懶散鬆
弛，而停頓了精緻藝術的提升。

　　再者，美術館並不一定都是高高在上，不全是與市民生活隔有一般人所想像的那麼大
的距離。那要看美術館的類型、格調與策畫經營的方式。今年初我在巴黎曾專程二度到著
名的龐畢度美術館參觀，發現觀眾異常的踴躍。這間耗資約二億美元的藝術中心擁有固定
的陳列館、活動展覽室、圖書館、資料館、美術書籍販賣部、多角度電視欣賞場所及大眾
化餐廳，館址前還有一個廣場。中央社派駐巴黎的主任楊允達先生告訴我，根據統計，龐
畢度藝術中心吸引的觀眾，已超越了羅浮宮、聖母大教堂、艾菲爾鐵塔參觀人數的總合。

　　把大眾化列為重要的考慮，我們照樣可以將美術館策畫成較為開放性的風格，而避免
館堂深深暮氣沉沉的格式。同時，我還必須強調一點，所謂「知識份子」這個字眼，在美
術館的本位說來，其意義並非建立在學歷之上。在台北，教育程度不高而熱衷於藝術欣賞

的人爲數不少，而擁有博士頭銜卻一竅不通於美術的人大有人在。藝術的欣賞水準與學歷的程度並不一定成正比。尤其在升學主義及惡性補習的學風下，學校課程中的美術與音樂，已經日趨徒具形式。實際上，藝術風氣的形成，首由接觸而生興趣，由興趣的長久薰陶再步入愛好與深入。因此美術館的建立，在全民文化風氣的推展上，仍能發揮主導性的作用，問題在於我們怎麼做，及能做到什麼程度。

最後，寄語懷有文化建設抱負的李登輝市長及林洋港主席，希望這兩位大有爲的行政首長能延攬高明的文化參謀及藝術問題的智囊，以備諮詢，以供參議。群策群力，把文化建設的理想導入可行性的大道。（一九七九、七、二十四夜於花園新城）

原載《民生報》1979.8.13，台北：民生報社

專家學者　參與本報文化座談
河隄浮雕　引發觀念之辯

座談主題：河隄浮雕

時　　間：十五日下午二時

地　　點：本報九樓會議室

與會人士：（按發言順序）李亦園、劉文潭、譚鳴皋、林惺嶽、李祖原、何明績、

　　　　　謝孝德、席德進、葉啓政、何懷碩。

紀錄整理：陳小凌、宋晶宜、盧蕙馨。

　　【本報訊】一項由本報舉辦的台北市青年公園河隄浮雕座談會，昨天下午二時起在本報九樓舉行，應邀參加會談者，包括文化學術界的學者、藝術評論家、建築師、市議員、雕塑家和畫家。李登輝市長和浮雕設計負責人楊英風，因故未克出席。與會人士態度嚴謹，發言熱烈，會談至下午五點半結束。

　　主持這項座談會的本報總編輯石敏在會中首先表示，文化建設的工作，是社會大眾的事，河隄浮雕計畫既然受到社會大眾的關切，本報站在大眾傳播工作的立場，自當充分提供發表意見的園地。今天的座談會，就是秉持真理愈辯愈明的原則，邀請各位先生發表精闢客觀的高見。我們最終的目的，是希望藉著報紙的傳播功能結合社會大眾的智慧，共同致力於文化建設的工作，使之做得更踏實、更順利而且做得更好。

李亦園：文化建設要做　應分先後緩急

（台大考古人類系教授）

　　我想先強調，事情有好的一面，也有壞的一面，河隄浮雕這麼大的事情，沒有絕對的對錯，我們正反兩面意見都要聽，再衡量取其一，定出合理的做法。

　　文化建設應該有系統化的設計，每一個建設的項目，必須和整個系統發生關連。

　　我看河隄浮雕，像是一個「單獨」事件，有「頭痛醫頭，腳痛醫腳」之嫌。

　　六千五百萬元經費，在我個人的研究機構中，是一筆大數目，足可做十幾年的長期研究，可能對文化科學建設作出許多推進工作。

　　我認為，要花這麼多錢不值得，而且也不合理。到底，我們還沒有設計出完整的文化建設系統，大家也還不了解，文化建設要走什麼樣的路線。

　　我們倒不如先拿六百五十萬，從事整體研究，看看台北市需要什麼文化建設。

　　我的第三點意見是，任何的文化建築，應對自己的民族性，甚至教育方式，有基本了解。

　　我們的教育，一直是填鴨式的，學生只是被動地接受。這樣教育出來的民眾，是文化建設的宣傳目標，你如何引導民眾主動參與呢？

　　我們必須採取積極的作法。

　　例如，博物館的陳列是消極性的，只能看不許摸；李市長提倡的音樂季，是積極的，較符合一般文化人的看法。

　　浮雕是消極的，我們不能抱著「東西做出來，看不看隨你」的想法，因為我們已經沒有時間了。

　　我的意見是，浮雕不是不能做，而是要「後做」，先做積極的，再做消極的。

　　我們須認清主題，文化建設應以積極的活動帶動，先想辦法讓民眾參與，否則，蓋再多的美術館、音樂廳等「建築物」，也沒有用。

　　我不清楚，浮雕的經費從那裡來，有人告訴我，企業界要捐錢。

　　我以為，即使經費由企業界捐出來，也不應該這麼用。

　　我呼籲企業界，要揚棄傳統的觀念，以為自己捐了錢，就有權利指定做什麼用；今天的企業家應該有現代頭腦，成立一個基金會，把錢交給內行人去設計，看那一種用途最得當。

劉文潭：大不是偉大　不能夠並論

（台灣大學哲學系教授）

　　李市長打算做河隄浮雕時，我就聽到這個消息。主持市政的人，對文化建設如此熱心，不管從那一個角度看，都值得讚揚。

　　六千五百萬元，用在一件藝術創作上，並不算多，用來創造有象徵意義的文化作品，也沒有錯。

　　問題在河隄浮雕能否符合藝術審美的要求？

　　亞里斯多德說過：「藝術的美，要超過實用的目的。」

　　這是很重要的第一步。而河隄要雕壁畫，是因它難看，想美化它，這就不是純粹出於美的動機了。

　　我認為，美化隄防是一回事，鼓勵藝術創作又是一回事，兩者不能相提並論。

　　河隄不美，暴露了我們都市計畫沒做好，無形中提醒我們，有關市容觀瞻的建築物，都應事先妥善設計。

　　美國猶他州大鹽湖，有一座螺旋形的隄防，當初設計的人有藝術眼光，使它變成美化大地的現實典範。青年公園的河隄，雖是水泥做的擋土牆，當初建造，如果有建築家當顧問，便不致落得今天呆板單調的後果。

　　另外一個問題，是浮雕的地點不適中。青年公園的外圍環境雜亂，計程車開進去，半天都轉不出來，地點這麼閉塞，浮雕的效果不大，是可以預見的。

　　我建議，不妨在隄上種有色的爬藤，既經濟又自然生動。這種亡羊補牢的辦法，個人認為是最理想的。

　　河隄本身是否適合做浮雕也是問題。能成為藝術品的先決條件，是它的大小，知覺上容易掌握，能不費力地看到整體，還有，它必須呈適當的比例。

　　河隄本身，都不能滿足這兩個條件。

　　它太狹長，除非站得很遠，否則無法看得完整。也就是說，想看得全就看不清，看得清又看不全。

　　在國外藝術界，一件藝術品的尺寸，八乘十三是黃金比例，我們雖不一定要墨守成規，但河隄是一千零五十三乘五點八，卻是絕對地不合理。

　　楊英風先生說：「遠看抽象，近看具象。」我並不贊成。畢卡索曾說，真正有成就的畫家，是畫再複雜的畫，也能讓人看清楚，達到「雜而不亂」的境界。

　　我們不能逞「大手筆」，以為人家沒做的我們做，就是偉大，「大」與「偉大」並不能成正比。

　　如果因為大，把它分割成五十個畫面，這就變成連環畫，也失去了統一的風格。

　　我的結論是，我們要花，就要花在適當的地點，不能因陋就簡，如果把浮雕放在中正紀念堂的廣場，既看得全又看得清，不是更有價值嗎？

譚鳴皋：有意創作藝術　恐會弄巧成拙

（市議員）

　　從美學觀點、文化藝術的觀點來談河隄浮雕，我是外行，我就實質上的問題來做些報

告。

河隄浮雕不是今天文化建設中很重要的項目，只是整體的一環。根據台北市政府的構想和在議會中的討論，台北市對文化建設是從三方面來著手的：

一、文化建設由市府編列預算：例如動物園的預算在十五億元到廿億，美術館六億，社教館三億六千萬等等。

二、由台北市與中央共同合作：例如以台北市提供部分資金和土地成立中央圖書館。

三、發動民間的力量：今天中午在一項餐會中，我曾經有機會和李市長談及河隄浮雕的事，李市長表示，六千五百萬這個數字只是楊英風先生初步的構想而已，如果眞正要做，必須要成立一個健全的委員會，有指導委員會，由藝術界的專家組成，其次也要有執行委員會。如果能花少數的錢，集合大家共同的力量來完成是很好的。

不過我個人認爲，河隄浮雕並不可能是最有藝術價值的藝術品，一項偉大的藝術品的產生不應是有意，往往是在無意之下的創作，有意反而會弄巧成拙。

我在議會中是在教育委員會，我的看法是河隄浮雕如果做了，也只能從美化河隄和社教意義上來看，而且其社教意義大於藝術價值，當然社教意義一定要包含美和藝術。

林惺嶽：應該優先考慮　建大眾美術館

（畫家）

我覺得國內一般人對於批評，往往不去了解批評的內容，而從個人直覺的反應來判斷。今天我感到很遺憾，楊英風先生沒來，這樣他就不能面對面地來看問題。

河隄浮雕各方的反對意見很多，也有贊成的，贊成的意見表面上聽起來很動聽，其實問題重重。我現在就針對問題來談：

一、有人說國內的文化建設不能配合經濟建設，認爲河隄浮雕可以來個大刀闊斧的突破，以免大家議論紛紛，七嘴八舌，反而做不了事。這是很不正常的心理。

如果有一項文化工程或運動提出來之後遇到了干擾，應該討論行政工作的效率，而不應對群眾的反應產生厭惡的心理，因爲我們是一個群眾可以發表個人意見的國家。

二、許多人認爲美術館還沒有成立，河隄浮雕是本末倒置之事，但是持贊成意見的人認爲美術館只和少數人有關，和大眾有隔閡，似乎以爲美術館的機能只有專家才能得其門而入。

其實外國的美術館常是大眾活動的場所，有的門票很便宜，甚至在周日還不要門票，學生也可憑學生證參觀，一些說明的文字和印刷品也很齊全。今年初我曾兩度去巴黎的龐畢度美術館，他們的經營方式是很值得借鏡的，在館內有多角度的電視可觀賞，展覽項目很多，例如有一次他們將英國北海石油戰全部的進行、規畫，和鑽油井的外型、機構做了大規模的展覽，因為他們認為那是一項藝術工業。還有一次，他們展出了二次世界大戰大屠殺的照片，參觀者非常踴躍，這可以讓大家了解暴政的可怕，並且對戰爭有更深刻的認識。

我們並不一定要將美術館以故宮博物院、羅浮宮為標準。這種觀念要改。

三、河隄浮雕可以將整個地區帶動得繁榮起來，具有經濟價值。這種想法是非常天真的。

當然，世界上也不乏這種例子，例如龐畢度美術館的所在地原來是風化區和貧民區，如今妓女戶都搬走了，新的畫廊區形成。另外美國波士頓的倉庫區，經過高明的設計，也成為工藝品店、食品店集中之地。

然而河隄浮雕的地點，原來為什麼從高爾夫球場改成青年公園，那就是因為台北市人口暴漲，那附近早就處處是大樓預定地，已經繁榮了，若說再因河隄浮雕而帶動繁榮，是不可能的，即使可能，也是很有限的，因此這些例子不能適用於青年公園。

我認為，最重要的是全盤的規劃問題，由河隄浮雕可以看出來這問題有待研究。我所知道的是當初李市長看那塊牆壁是空的，於是請楊先生主持，擬了許多藝術界、文化界人士做規劃委員的名單，聽說雕塑家有十幾位，後來面臨到的問題是：①經費和計畫不平衡，②地點，③移道路工程。

為什麼市府的工程委員會事先不先考慮移道路的可行性，若是費用龐大浪費，這計畫就應中止。事實上現在的做法是本末倒置，如果不是輿論界的激烈反應，可能河隄浮雕已經在進行了。

由這件事暴露了文化建設的弊病，市府應有委員會做全盤規劃，定了案再請藝術專家，如果值得做，三億、五億也無妨。

我認為我發表意見並不是一定要你不做，只是覺得知識分子有權利，也有責任把話講出來，報紙提供了講台，大家發表不同的意見，對社會的參與，可以導致社會的進步，因為真理是愈辯愈明。

　　我個人覺得，這次河隄浮雕的事情，雖然批評的人很多，但是沒有人批評李市長的動機，只是希望能導向一個適當的方向。

　　整個事情輿論界的「表演」是很精彩的，這是個好現象；民生報能提供「講台」讓大家說話，也是可喜的事。

李祖原：休閑輕鬆場地　不宜嚴肅主題

（建築師）

　　今天我們看河隄浮雕，重點不在於經費的多寡，如何去花這筆錢才最重要。這好比蓋棟房子，先要有目標，才籌措經費、規劃草圖，徵集人才來做，河隄浮雕亦然。

　　河隄浮雕，由於各界人士重視，已不是單純社教性問題，而屬於全國性問題了，也應有全國性作法。

　　河隄的地點適宜從事文化建設嗎？我個人覺得這不是個好地點。一尊紀念性的銅像如果放置在偏遠地點，如何發揮社教的目標？青年公園在大台北的邊區，也是附近居民生活休閒的地點，這與隄防浮雕原則目標有所衝突。

　　我們眾所周知河隄浮雕構想是先看到隄防難看，才想到在上面做浮雕，但是否適宜做浮雕呢？

　　一千多公尺長的隄防，並不屬於青年公園的一部分，只是一面擋水牆而已。同時，位置朝北偏西，一天只有三小時光線照射，就一般視覺效果，如何讓市民觀賞？其次，有人建議坐在汽車中觀賞，好比觀賞中國手卷畫一般，卻不知浮雕是死板的，人體是動態的，整體的觀念根本無法串連起來。

　　另外，我覺得一件藝術品如果附屬在工程中，永遠是附屬品。如果要藝術界參與，應尊重藝術界的意見和反應。

　　從都市景觀來看，許多人忽略了青年公園所具備的功能，公園是市民休憩場所，如果要放置這麼一件包含中華民族史的嚴肅主題在這兒，大家在這兒運動遊樂時抬起頭來即看到國父建國時的艱難，這與公園休憩、輕鬆性質不相符合。

　　如果我們要強調發揮社教功能，那大浮雕應放置在台北火車站前大廣場。因為雕塑是項三度空間藝術，要有光線照射。以火車站二十四小時人潮洶湧，是最適宜發揮社教功能的場所。如果站在藝術的立場，十多人的通力合作，根本不是藝術，藝術品不是建築房

子，藝術要具有完整性和獨立性，而不是拼湊成章。

至於青年公園隄防美化，我認為種植綠色植物爬藤，可以與青年公園整體環境配合。

何明績：不必花很多錢　也可美化市容

（教授、雕塑家）

我從事的是雕塑工藝，我反對在河隄上做浮雕，我提出的是實際上的理由。

首先是「人」的問題，這不是一人能做之事，更何況是一千多公尺長，五點八公尺高的浮雕，可以算是舉世無雙。策畫人以爲臨時招兵買馬就可以完成，事實上世界上任何一件雕塑作品由兩個人合作，能做得好的都少之又少，甚至沒有。

一般人以爲一張畫把它浮起來就是浮雕，這個觀念不對，浮雕製作上是三度空間，我看遍台北市大大小小的浮雕，都是繪畫，不是浮雕。

河堤浮雕可以說是個「連環大壁畫」，更何況內容從三皇五帝到現在的十大建設，包括得很廣泛，作者很有魄力，膽子太大。實質上的問題是這塊牆壁必是擋水牆，如果要美化最好種種爬藤。北平的「九龍壁」不是用大壁來強調九龍，那九條龍也不是因爲那塊壁而出名。

台北市要美化可以不花很多錢就能做到，就是先把不好看的取締。例如在西門町那麼多人經過的地方，放了一個鐵塔不像鐵塔、廣告牌又不是廣告牌的東西，上面寫著每天車禍死了幾個人，還有牛肉麵、紫菜湯之類的字樣，這的確是一種浪費，一種污染。

民權東路市立殯儀館附近有一塊鐵板，上面的內容是食衣住行育樂，可是要是觀光客看了上面的造形，一定以爲中國人每個不是彎腰駝背，就是小兒痲痺。都應該取締。

最近在談的女學生頭髮問題，爲什麼好好的一個女孩子一定要在她的頭髮上給「砍一刀」，人一生只有一次十幾歲，爲什麼不讓她漂漂亮亮的？

任何藝術品表現的不外兩點，一是表現人、物等內容。二是作者的主觀意識的批判和看法。

河隄浮雕實沒有必要，台北市需要美化的地方很多，而且可以不花多少錢就能做到，幾條主要的大馬路上的市招、電線桿，還有那些要倒不倒的牌子，樹木好好地修剪修剪……應該從市民接近的地方著手，不一定要有個「大而不當」的河隄浮雕。

同時，室內和室外的浮雕是不一樣，室外的浮雕一定要南北向，如果是東西向，太陽

出來時是一片白，沒有太陽時是一片黑，再有樹木的話，光影投下去又是花花斑斑的了。

謝孝德：剖析浮雕設計　顯然不夠精緻

（畫家）

　　我以這些年從事繪畫和雕塑創作經驗來談，許多人很驚訝六千五百萬元這筆數字，卻不知以六千五百萬元根本無法達到鑄銅的材料費用。由市政府公布的建材，每平方公尺連雕塑、製水泥，翻銅費用只有一萬元，總共有六千平方公尺，以六千五百萬元只有一萬元材料費。顧名思義，一萬元費用根本不能製銅，做水泥費用也太少，好的浮雕，一平方公尺要做好幾個月，以目前一千多公尺表度，二年半時間做完，違背藝術創作的精緻。而且以目前的翻銅費，一台尺見方最公道也要一千六百元，一平方公尺即達一萬六千元，六千平方公尺的隄防，光翻銅費用即達九千六百萬元。由此可推算，隄防浮雕不完全是銅質，必定摻雜了石塊和其它質料，這樣素材的一面浮雕，它所具備的意義，即比連環圖畫還不如，同時也成為環境污染的一面牆，不能稱之為藝術品。

　　我們要建全文化的體制，應先考慮文化的影響是潛移默化、熟思深慮的構思，經過百年千秋努力，才能成為文化中心的一環。如果馬上就以一面隄防浮雕做為文化精神標幟，這不正如先建摩天大樓，要世界各國承認我們現代化的成果？這是國際間笑話。

　　我總覺得這件事從頭開始，就顯得很曖昧，李市長先公布隄防浮雕構想，繼後又表示可以考慮不做，對整個事情沒有公開性的說明，這種態度令人百思不解。

　　如果李市長決定仍要做浮雕，我覺得只有青年公園總統銅像對面一百公尺適當，但也要有個先決條件，先得斬除公園與隄防之間的樹叢。

　　在藝術創作立場，我反對分割成五十單元的群體合作構想，這在藝術整體性及美學觀點上，是難以通融的。同時，以目前雕塑人才缺乏，無可否認的，雕塑是國內藝術圈中最弱的一環，是否能勝任，是項嚴重問題；其次，就浮雕的題材屬於歷史記載，一定要寫實，我們總不可能將黃帝塑成抽象造型，給下一代錯誤的認識。

　　站在文化的演進方向，隄防浮雕的構想我不贊同，如果非要從事，應選擇在國父紀念館或中正紀念堂等地，具有紀念性質的公共場所。另外，可考慮將青年公園設計成圓雕的公園，以「青年建國」題材，做一系列的圓雕，這也具藝術景觀，同時，也可節省經費。

席德進：估量多少能力　再做多大的事

（畫家）

文化建設的題目包容面很大，但一個河隄浮雕是否具有文化建設功能值得懷疑。

旅行國外從未見過這麼大的浮雕，但若以為這便是「世界第一」而沾沾自喜，就未免太可笑了。同時，這件事至今還是個空中樓閣，經費也未見著落，這就值得討論。

前年我到金門畫速寫，戰地司令官請我畫幅戰畫，我沒有答應。因為我的特長是畫人像、風景寫生，戰畫我沒有經驗和能力。我吃不到這口飯，我就不敢去吃，而有些人拿了錢就不管一切去做，這樣做出來會讓內行人笑話的。

以楊英風在國內的作品，像日月潭教師會館的浮雕，好似女孩在繡花一樣。（聽到席德進這般比喻，有人笑了起來，他特地比手勢說：我只對藝術來談！）至於土地改革館的作品，是由剪紙的銅片合成，大阪博覽會的「鳳凰」，是「銅片」，他在紐約貝聿銘工作室作品「門」，是不銹鋼的。我們今天並沒有看過楊英風做過歷史性或屬於群眾的壁畫，如果他突然接受這件千尺長浮雕，是否能勝任呢？因為沒有前例可循。如果換成我，我沒有作品決不參加。

這幾年台灣流行「大」，像基隆的觀音大佛、新竹的關公像、台中的彌勒佛，這些都是以「大」取勝或作為號召，卻不知都是最醜陋的。現在，應該是煞車的時候。

以我們歷史來論，這些大佛怎能和雲岡石雕相比？我們太高估這些粗糙的文化，五千年的文化中，為什麼找不出更精緻的文化？今天我們不應再鬧笑話了，應該深思熟慮，怎麼樣的文化藝術才能夠永垂千秋，而不是讓後代子孫嘲笑我們的文化水平低落！今天，我們的文化太過於浮誇，好似「暴發戶」似的，這才是值得我們檢討的。

葉啓政：應使文化生根　重視創作體系

（台大社會系副教授）

河隄浮雕事件可以反映出中國人的性格，這是一種暴發戶的形態，把文化當成酒櫃一樣。

很多對社會功能的看法犯了邏輯上的錯誤，例如有人認為河隄浮雕：一、表現中國藝術家的造詣，二、題材是中華文化的發展，三、可以提高百姓的欣賞水準，四、美化市容。

對於這些我都不否認，問題是：是否有河隄浮雕能達到這些功能，別的方式就不行嗎？

很多提到綠化河隄，我認為何不將這面牆壁畫分幾段，讓中小學生去繪畫、去表現，也許他們的畫很蹩腳，但是至少可以起鼓舞帶動作用，一年換一次，所費不大，又能培養藝術人才。

各位集中在討論河隄浮雕利弊上，我個人對於文化建設一向關心，我從另一個角度看，我認為除了經濟價值外，還要有精緻文化的內涵。

李市長首先帶動文化建設，我個人舉雙手贊成，不論台北市今後朝那個方向走，我們應該有的基本認識是：文化是人類的產物，是社會的東西，是社會的活動。它的成敗將和一般人日常生活的成敗有關。

文化建設應先了解基本的體系、層面，然後才能找到那個該優先，那個該緩後。還有，在我們的社會中有無夠水準的藝術家，如果有，即使廿億、五十億也可以做。

文化建設的體系有三：一、創作體系，二、傳播體系，三、消費體系，這三方面應緊扣在一起。

目前我們一般著重在傳播體系和消費體系上，但是忽略了最不能忽略的創作體系。例如我們在各地成立文化中心，文化中心裡陳列什麼？圖書館裡擺什麼？歌劇院唱什麼？

我對花六千五百萬做河隄浮雕這事很感慨，國科會人文社會科學組一年只有兩千萬的研究經費，但是這方面的努力與成就有多大。再看看兩萬元可以請一位好教授，六千五百萬能請多少傑出的教授？效益有多大？

今天台灣顯現出的文化性格有很多令人擔心之處，不論學術、音樂、美術都顯示「兩極化」，不是把傳統當成護身符，就是引進外面的，我們找不出這個時代的知識分子所反省、所創作的東西。

我認為台北市的文化建設至少可從三方面來推動：一、成立美術館、成立公平無私的藝術獎，二、多辦些動態如音樂季的活動、通俗的文化講座，三、廣泛地做推廣教育，開些藝術欣賞課，提高大家對文化的欣賞水準。

何懷碩：改善台北氣質　除病重於美容

（藝術家，因故未出席，事前曾向本報提出他的意見。）

我今天就三方面來談青年公園河堤浮雕。

我感覺到要提高台北市的「氣質」，應有兩方面的努力：一是「除病」，然後才是「美容」。台北市的公寓地下室最近連續爆炸兩次，死傷極大；台北的交通秩序之亂為世界大都會之最，這是連安全都有問題的「病」；而攤販、違章建築、修理汽車、佔用人行道……等，都是既不合理又破壞市容的「病」，亟應首先「治療」。

這就好像一個女子渾身是病，又長瘤又生疥癬，不好好醫治，只曉得抹粉塗脂，畫眉描眼線，以為可以美容，卻不知本末倒置，只求表面。

其次，我以為台北既有極突出的圓山飯店，極莊嚴的國父紀念館，還有正在興建中的中正紀念堂，還要說台北缺乏有個性的建築，未免是對以上三大建築的「漠視」或抹殺，而寄望對一堵牆紋身，就有偉大的功效與價值，如何說得過去？

有人說歐洲古城極富個性，但這是它們歷史的積累，同時也是難以現代化的包袱，像羅馬的小石子路，威尼斯以划船為交通工具……為保持這些特色，歐洲國家付出何等代價？如果我們要走現代化，就不能處處拿歐洲來比。老實說，現代化的大都市，免不了有一大缺憾，就是較少個性，試想高速公路、數十層大樓、世界名牌汽車、世界性的商品、流行服裝，所交織成的大都會必然雷同，都缺少個性。而今要在沒有個性中表現個性，只有在幾個大建築（尤其是文化活動的公用建築）上表現，如巴黎龐畢度美術館、紐約的林肯中心等……這即是表現個性的重要場所。我們不可能在高速公路或大樓上表現個性，但國父紀念館和正在興建中的中正紀念堂，都具有表現台北、中華文化的特性。同時，我也寄望於未來的台北市美術館，也應使之有個性，成為象徵台北的標幟之一，因為它本身是長期鼓勵創造力的場所，比起一堵牆的美化，只是靜態的，只是消費性藝術品，無法再培養藝術品和創造人才來說，美術館或藝術大學是更重要的，直接不斷的培養創造的人才，我感覺到今天我們要分輕重緩急，沒有那個人反對說市政府有這樣的魄力，要來建設台北、美化台北，我們非常支持，但是我們感覺到這是要考慮地點、秩序、輕重的問題，我們意見不同也就在這個地方。

我對河隄浮雕說過不少話了，大家的想法也相當一致，都有這樣要求，希望台北市政府能找到更好途徑來發展文化，發展藝術，來美化台北。

最後，我想強調的一點是，如果知識分子的建言不能受到重視的話，這是很遺憾的。因為大家關心社會，關心文化藝術發展，這是可貴的愛國愛鄉的情懷。對言之有理，持之

有據的意見，我們不應該輕易的抹殺。我們在現代化建設，尤其在文化建設上，更應遵循理性的、合理的態度，我想這才是民主的眞精神。

楊英風：一面歸納意見　一面待命興工

　　負責青年公園河隄浮雕設計的雕塑家楊英風，昨日因故未參加座談會，他在日前接受記者訪問時表示，浮雕準備工作並未停頓，一等李市長通知即可動工，他將站在藝術家立場來從事這項工作。

　　他表示，將把各方意見加以歸納整理，再聽候市政府開會決定。但他說：「不能憑著東講一句、西說一聲就停止。他說，在浮雕的具體計畫尙未正式提出前，能先聽到各界討論的意見是一個很好的現象，這樣，才能把我們文化建設中可能發生的缺點找出來。」

　　楊英風說，他不可能提出未成熟的意見，這陣子他正思考整體的規畫，他特別強調自己雖是統籌的人，但並非不接納別人的想法，這件工作還要大家的通力合作。

　　【本報訊】本報文化新聞組主任管執中，最後做結論說，河隄浮雕問題，只是本報系列文化建設座談會中的一個個案；以後，凡是有關文化建設的重要課題，我們都會邀請熱心人士來討論，希望能使文化建設的工作做得好。

　　他希望專家學者們，多多參與民生報文化園地的耕耘和灌溉，讓社會大眾來分享大家所培植出來的文化果實。

原載《民生報》1979.8.16，台北：民生報社

青年公園大壁畫
藝術家集體創作
楊英風表示十月動工
預計兩年後大功告成

【本報訊】雕塑家楊英風表示：青年公園大壁畫，將於今年十月著手製作，預計七十年十月卅一日完成。

楊英風昨日表示，大壁畫長一○五三公尺，高五點八公尺，從水源路之工務局瀝青拌合場起，經青年公園，騎馬場至交流道上，是一項十分艱鉅的任務。

共有專家學者六十多人參與規劃設計及指導技藝人才製作，壁畫的主題包括六大準則，宣揚民族傳統文化、發揮社教美育功能、啓迪青年愛國情操、美化市容空間、提高市民休閒情趣及促進國民精神團結。

楊英風同時指出：大壁畫製作過程大約分爲下列十項階段：①決定題材及區域編號；②圖畫、畫面分割與組合；③繪製草圖；④美術工程之程序計畫；⑤塑造模型；⑥鑄造模型樣板；⑦分配塑製作品；⑧加工處理作品之鑄銅；⑨鑲嵌工程；⑩景觀工程。

同時將招考大專以上技藝科畢業五十人施以二年教育訓練，以建教合作方式在職研究進修教育，一面參與製作，一面培養藝術界後起人才。預訂八月間招考，九月間開學，希望有志青年踴躍報考。

楊英風同時強調，關於路面震動和自然災害如颱風、地震、雨水、水災等破壞因素，一開始設計就考慮到了，認定不會有影響，大家可以放心。

文化建設大手筆
花幾千萬不算多

【本報記者徐南琴特稿】雕塑家楊英風說：藝術家本身不是生產者，須要社會照顧他們，鼓勵他們創造出好作品，因此在爲大眾工作時付與他們相當酬勞，解除其後顧之憂，使能安心工作，這是十分必要的。

楊英風是於上月底回國，對於青年公園大壁畫遭受各方正反不同意見的爭議，十分重視，昨日他舉行了回國以後第一次記者會，澄清各界對此事的誤解。

針對大壁畫須耗費六千五百萬元經費一事，有人希望藝術家免費奉獻，楊英風不以爲然，他認爲社會各界不能強求藝術家放棄應有的、合理的報酬，藝術家在國外是被當成文

化瑰寶，備受尊重，如不尊重他們，就很難有好的表現。

他同時指出，國外至今仍無這種大型壁畫，因為國外藝術作品十分昂貴，如果以青年公園這種規模的壁畫而言，必須花費比六千五百萬元，多上幾十倍的經費才能做得起。

尤其是我政府剛完成十項經濟建設，馬上又開始十二項建設，而文化建設就是首要項目，這幅巨型大壁畫，將是文化建設成果之一，必可吸引更多的觀光客。

他認為六千五百萬元仍顯拮据，這項經費以材料費、訓練費、酬勞費佔大宗。其中材料費包括六分之一的鑄銅，六分之五的石頭石片，完成後是永久性的，不會遭破壞，同時愈古老愈好。

訓練費包括招考大專生施以教育訓練；酬勞費包括參與工作的藝術家，每人以一平方公尺一萬五千元的待遇而論。將來作品完成後，近距離來看有五十件作品。遠距離來看是一件抽象作品，須要群策群力來完成。

對於各界熱烈的反應，楊英風很高興大家那麼關心，他也很高興有機會說明澄清，讓各界了解，尤其是監察委員袁晴暉最初因不了解而反對此事，經過詳細明瞭規劃內容後，不但不反對，反而力促李市長樂觀其成。

他對李市長重視文化建設，深受感動，也很佩服他遠大的眼光，尤其是李市長也親自督導這件事情，在犧牲小我完成大我的前提下，楊英風也放下了美國法界大學藝術學院院長的工作，全力獻身於此。

他希望在七十年的十月卅一日，將這項成果完成，作為紀念先總統蔣公彪炳勛業的獻禮。

原載《中國時報》約1979，台北：中國時報社

國家圖書館出版品預行編目資料

楊英風全集・第十六卷 - 第十七卷・研究集
= YuYu Yang corpus. volume 16, research essay /
蕭瓊瑞主編.――初版.――台北市：
藝術家. 2008.11
面 19×26公分
ISBN 978-986-6565-12-0（第一冊：軟精裝）
ISBN 978-986-6565-36-6（第二冊：軟精裝）
1.楊英風 2.藝術家 3.傳記 4.學術思想
5.藝術評論 6.文集

909.933 97019114

楊英風全集
YUYU YANG CORPUS 第十七卷

發 行 人／吳重雨、張俊彥、何政廣
指　　導／行政院文化建設委員會
策　　劃／國立交通大學
執　　行／國立交通大學楊英風藝術研究中心
　　　　　財團法人楊英風藝術教育基金會
諮詢委員會／召 集 人：張俊彥、吳重雨
　　　　　副召集人：蔡文祥、楊維邦、楊永良（按筆劃順序）
　　　　　委　　員：林保堯、施仁忠、祖慰、陳一平、張恬君、葉李華、
　　　　　　　　　　劉紀蕙、劉育東、顏娟英、黎漢林、蕭瓊瑞（按筆劃順序）
執行編輯／總 策 劃：釋寬謙
　　　　　策　　劃：楊奉琛、王維妮
　　　　　總 主 編：蕭瓊瑞
　　　　　副 主 編：賴鈴如、黃瑋鈴、陳怡勳
　　　　　分冊主編：賴鈴如、黃瑋鈴、吳慧敏、蔡珊珊、陳怡勳、潘美璟
　　　　　美術指導：李振明、張俊哲
　　　　　美術編輯：柯美麗

出 版 者／藝術家出版社
　　　　　台北市重慶南路一段147號6樓
　　　　　TEL:(02) 23886715　FAX:(02) 23317096
　　　　　郵政劃撥：01044798／藝術家雜誌社帳戶

總 經 銷／時報文化出版企業股份有限公司
　　　　　中和市連城路134巷16號
　　　　　TEL:(02) 2306-6842

南部區域代理／台南市西門路一段223巷10弄26號
　　　　　TEL:(06) 2617268　FAX:(06) 2637698

初　　版／2009年6月
定　　價／新台幣600元
I S B N　978-986-6565-36-6（第17卷：軟精裝）

法律顧問　蕭雄淋
行政院新聞局出版事業登記證局版台業字第1749號